90일 밤의 ___ 미술관

이용규
권미예
신기환
명선아
이진희
지음

90 Nights' Museum

Collect
05

하루 1작품 내 방에서 즐기는
유럽 미술관 투어

90일 밤의 ___ 미술관

동양북스

미술관 도슨트 5인이 들려주는
흥미로운 이야기가 당신의 공간으로 찾아갑니다!

《90일 밤의 미술관》은 영국, 프랑스, 스페인, 독일 등 유럽 각지의 미술관에서 오랜 시간 도슨트로 활동한 저자들이 가장 아끼는 작품을 하루에 하나씩 소개하는 책입니다. 그림을 소장하고 있는 나라별로 구성해 여행하는 기분으로 읽을 수 있답니다. 현지 미술관의 분위기를 생생하게 담아 흥미로운 미술 이야기를 전해줄 5명의 도슨트를 소개합니다.

"10년간 내셔널 갤러리를 누비며
공부하고 느낀 것, 재미있게 읽어주세요."

_신기환 ⓘ shin_kihwan

간단한 자기소개

좋아하는 일을 하며 오랜 시간 노력까지 한 사람은 분명 남다른 점이 있을 거라 생각합니다. 저는 10년간 런던 내셔널 갤러리, 영국 박물관 등에서 1000회가 넘는 도슨트 경험을 쌓으며 수많은 여행자를 감동시켰습니다. 최근에는 활동 반경을 국내로 넓혀 궁궐 및 박물관, 미술관 투어를 진행하고 있으며, 투어가 없는 날도 쉬지 않고 강사로 활동하고 있습니

다. 좋아서 시작한 일을 꾸준히 이어오며 여행을 만들고, 여행을 말하는 이야기꾼입니다.

도슨트로 일하게 된 계기

학창 시절부터 영국 뮤지션들의 음악을 즐겨 듣고, 아침에 일어나면 간밤에 벌어진 영국 축구경기의 결과를 가장 먼저 확인하고, 영국 영화와 드라마에 빠져 산 '영국 마니아'였습니다. 늘 저만의 관점으로 영국을 해석하고 바라보려 노력했고, 유럽 배낭여행 이후 영국에 대한 관심이 문화, 역사, 예술로 확장되어 결국 도슨트의 길을 선택했습니다. 최고의 도슨트 중 한 명으로 인정받기까지 우여곡절도 많았지만, 지금도 여전히 천직이라 여기며 왕성하게 활동하고 있습니다.

가장 좋아하는 미술관과 지금 그곳에 가서 제일 먼저 보고 싶은 그림

당연한 이야기이겠지만 저의 일터이자 미술의 매력에 눈을 뜨게 해 준 '내셔널 갤러리'를 가장 좋아합니다. 내셔널 갤러리는 모든 시대를 총 망라하는 작품을 보유하고 있기 때문에 그 어떤 미술관보다 시대순으로 정리가 잘 되어 있어요. 따라서 서양 미술이 어떻게 발전해왔는지를 알 수 있고, 서양 미술사를 공부하는 데 최적인 곳이죠. 저도 내셔널 갤러리에서 체계적인 미술사 공부를 시작했고, 가장 많은 도슨트 경험을 쌓았습니다. 이 책에 내셔널 갤러리가 소장하는 그림이 많은 이유이기도 합니다. 제일 먼저 보고 싶은 작품은 윌리엄 터너의 〈전함 테메레르의 마지막 항해〉입니다.

이 책에 소개한 그림을 고른 기준

세계 문화 수도로 꼽히는 런던에서는 수많은 미술관과 갤러리가 일

년 내내 다채로운 전시를 개최하고 있습니다. 그러니 런던을 여행한다면 짧은 일정이라도 시간을 내어 한두 곳 정도는 방문해보는 게 좋겠죠! 런던에서 미술관 관람을 하고 싶은 분들을 위해, 개인적으로 애정하는 런던의 미술관에서 깊은 인상을 받은 작품들을 엄선했습니다.

집필후기

10년간 일하며 누구보다 성실하게 공부했고, '말하는 것'에는 자신이 있습니다. 그런데 글은 좀 다르더군요. 과연 내가 다른 사람에게 보여줄 만한 글을 쓸 수 있을지에 대한 걱정과 두려움이 컸던 것도 사실이에요. 그럼에도 불구하고 집필에 참여하게 된 것은 단순히 새로운 도전에 대한 기대와 설렘 때문만은 아닙니다. 전문가처럼 문법에 맞고 아름답게 표현된 글을 쓰지는 못하겠지만, 내셔널 갤러리를 누비며 공부하고 느낀 것과 마음속의 이야기가 누구보다 많다는 믿음이 있기 때문입니다. 독자들이 이런 저의 이야기를 재미있게 읽어주시기를 기대합니다.

___ 신기환 도슨트의 글에는 _S로 표기했습니다.

"12년 간 루브르와 오르세 작품들을 해설하며 가장 사랑하게 된 작품들을 책에 담았어요."

_이용규 ⓘ koreabiketour

간단한 자기소개

저는 16년째 가이드로 일하고 있습니다. 유로자전거나라 프랑스에서

12년, 터키에서 1년 근무했어요. 지금은 우리나라의 아름다움에 대해 이야기하고자 '한국자전거나라'를 설립해 우리나라 최초의 지식 가이드 투어와 강연 프로그램들을 기획, 개발, 운영하고 있습니다.

도슨트로 일하게 된 계기

그야말로 우연히 시작했습니다. 2004년에 제대를 하고 유럽 여행을 갔는데 마침 당시 좋아했던 친구가 체코에서 유학 중이어서 파리에서 만나기로 했어요. 그런데 그 친구가 프랑스 자전거나라의 루브르 박물관 투어를 신청, 처음으로 도슨트의 해설을 들으며 박물관을 관람했습니다. 이후 그때 만난 도슨트가 휴가차 한국에 왔고, 저에게 파리에서 도슨트를 해보지 않겠냐고 제안했습니다. 사실 당시 제가 좋아했던 친구가 옆에서 "얘는 그런 거 못해요"라고 해서 홧김에 할 수 있다고 대답하면서 시작한 건데, 이렇게까지 적성에 잘 맞을 줄은 몰랐습니다. 그러다 지금은 현재 활동 중인 유럽 지식 가이드 중에서 오래된 화석 같은 존재가 되어버렸네요. (웃음)

가장 좋아하는 미술관과 지금 그곳에 가서 제일 먼저 보고 싶은 그림

가장 좋아하는 미술관은 역시 루브르 박물관입니다. 가장 보고 싶은 작품은 레오나르도 다빈치의 〈모나리자〉와 〈승리의 여신〉 조각상이고요. 루벤스 전시실도 가고 싶고, 렘브란트 자화상도 보고 싶어요.

이 책에 소개한 그림을 고른 기준

제가 좋아하는 작품들 그리고 독자들이 프랑스에 방문할 기회가 있다면 꼭 보셨으면 하는, 보여드리고 싶은 작품들 위주로 골랐습니다.

집필후기

글을 쓰는 게 이렇게 힘든 일인 줄 몰랐습니다. 무한한 게으름에도 불구하고 기다려주신 김지수 편집자님께 진심으로 감사의 말씀을 전합니다. 또한 세계 최고의 박물관, 미술관에서 해설을 할 수 있게 해준, 오늘날 우리나라 모든 지식 가이드 투어의 시작이자 역사를 쓰고 있는 '자전거나라' 모든 선후배와 동료들에게 감사의 마음을 전합니다.

___ 이용규 도슨트의 글에는 본문에 있는 _**Y**로 표기했습니다.

"마티스 그림에 담긴 지중해의 바다 색, 같이 보지 않으실래요?"

_권미예 ⓘ kwonmi_yes

간단한 자기소개

프리랜서 가이드, 해외여행 인솔자, 관광통역안내사, 전시 도슨트, 강연자. 다양한 직업으로 소개할 수 있겠지만, 언젠가 제 이름 자체가 브랜드가 될 수 있기를 바라는 크리에이터입니다.

도슨트로 일하게 된 계기

영국에서 교환 학생으로 지낸 뒤 런던에서 살고 싶어졌어요. 저의 기질이 런던의 기류와 잘 맞았거든요. 회색 하늘, 변덕스러운 날씨, 복잡한 파운드 동전을 한참 분류하고 있을 때면 "You can do it"을 나지막이 외쳐주던 가게 점원의 블랙 유머까지. 사실 도슨트는 런던으로 가는 행로였습

니다. 런던에서 머물면서 할 수 있는 일이었거든요. 그리고 이제는 '업'이
되어 버렸네요.

가장 좋아하는 미술관과 지금 그곳에 가서 제일 먼저 보고 싶은 그림

프랑스 니스에 있는 '마티스 미술관'에서 그의 그림에 담긴 지중해의
바다 색을 보고 싶어요. 특정한 그림이 아니어도 좋을 것 같아요. 앙리 마
티스의 시그니처 같은 색감의 배합, 추상과 구상을 넘나드는 형태, 단순
한 선까지. 모든 것이 명료해지는 듯한 작품을 지금 당장 두 눈에 담고 복
잡한 머릿속을 한번 비우고 싶네요.

이 책에 소개한 그림을 고른 기준

고전 미술보다는 현대 미술 작가들의 다양한 그림을 소개하고 싶었
습니다. 더불어 같은 작가의 다른 작품 속에서 유기성을 찾아보는 것도
좋겠다는 생각으로 그림을 선정했어요. 다만 페르메이르의 〈진주 귀고리
소녀〉는 지극히 개인적인 취향이었고, 그와 관련된 이야기를 할 수 있는
엘리자베타 시라니의 〈베아트리체 첸지의 초상화 모작〉까지 함께 소개
하게 되었습니다.

집필후기

글을 쓰는 일은 허투루 할 일이 아니더군요. 혹시나 했지만 역시나. 이 책
이 처음이자 마지막이 될지도 모르겠다는 생각을 가장 많이 했습니다. (웃음)
덧붙여 권태일, 박성자 내외분께 감사와 사랑의 인사를 전합니다.

＿＿ 권미예 도슨트의 글에는 _K로 표기했습니다.

"시간이 날 때마다 벨라스케스의
그림을 보고 또 보았죠."

_이진희 ⓞall_about_spain

간단한 자기소개

저는 스페인 마드리드와 바르셀로나에서 현지 가이드로 활동했어요. 특히 '프라도 미술관'의 작품들을 수많은 한국 여행객에게 설명한 시간은 제 인생에 가장 행복했던 시간 중 하나로 남아 있어요. 현재는 스페인 미술관에서의 경험을 바탕으로 국내에서 다양한 전시의 도슨트로 활동하고 있으며, 스페인 여행과 문화 관련 강연을 진행하고 있습니다.

도슨트로 일하게 된 계기

지난 2013년 여름휴가에 떠난 스페인에서 그만 그 나라의 어마어마한 매력에 푹 빠져버렸어요. 한국에 돌아와서도 내내 스페인 생각뿐이었죠. 결국 1년의 고민 끝에 회사에 사직서를 내고, 한국에서 1만 킬로미터 떨어진 스페인으로 떠났어요. 지금 생각해보아도 그 당시 저의 무모한 용기는 정말 놀라워요. 그러고는 현지에서 저의 적성과 가장 잘 맞는 도슨트 일을 하게 되었어요. 어렸을 때부터 사람들 앞에 나서서 이야기하길 좋아하고, 전공이 역사학인 제게 이 직업은 어찌 보면 천직 같아요.

가장 좋아하는 미술관과 지금 그곳에 가서 제일 먼저 보고 싶은 그림

스페인에서 가장 그리운 곳이 마드리드에 자리한 '프라도 미술관'이에요. 프라도 미술관은 가족들이 그리울 때마다, 간혹 힘에 부치는 일을

겪을 때마다 제게 다시 일어설 힘을 준 곳이기 때문이지요. 그곳의 엄청난 화가들 중에서도 디에고 벨라스케스의 작품은 언제나 제게 에너지와 자극을 동시에 주었어요. 그 어떤 도슨트보다 벨라스케스의 작품을 가장 잘 설명하고 싶어 시간이 날 때마다 벨라스케스 전시실을 찾아가 그림을 보고 또 보았죠. 그래서인지 지금도 벨라스케스의 그림들이 너무나 보고 싶어요. 등장인물들의 미소, 관람자를 바라보는 신비로운 눈빛, 특유의 붓 터치, 마치 스냅사진처럼 순간을 담은 독특한 장면들이 아직도 눈에 선해요. 미술관에 도착하면 가장 먼저 〈시녀들〉이 있는 방으로 달려갈 것 같아요. 그리곤 그림 속 벨라스케스와 반갑게 눈인사부터 건네고 싶습니다.

이 책에 소개한 그림을 고른 기준

스페인으로 여행 갔을 때 꼭 봐야 하는 그림들로 선정했어요. 혹시 여행을 마치고 한국에 돌아왔을 때 "아니, 내가 스페인에서 이 그림을 못 보고 왔단 말이야?"라는 아쉬움에 몸서리치지 않도록. 특히 벨라스케스, 고야, 피카소와 같은 스페인 화가들의 작품을 우선순위로 두었어요. 이 책을 보고 나면 스페인 화가들과 그들의 작품에 엄청난 관심이 생기실 거라 믿습니다.

집필후기

5년간의 스페인 생활을 통해 얻은 가장 귀한 경험은 그림을 읽고, 느끼고, 화가들이 살았던 시대의 배경을 공부하는 재미를 알게 되었다는 것입니다. 독자들과 저의 경험을 공유하게 된다는 즐거운 상상으로 집필했습니다. 많은 분이 공감하실 수 있는 내용과 문장이 될 수 있도록 수없이 고쳐 쓴 저의 글이 여러분의 일상, 그리고 앞으로 여러분이 만나게 될 미

술관에서의 시간에 작은 기쁨을 선사하기를 욕심내봅니다.
___ 이진희 도슨트의 글에는 _J로 표기했습니다.

"여러분에게도
뒤러의 위로를 전해드릴게요."

_명선아 ⓘ seona_m0219

간단한 자기소개

저는 유로자전거나라 독일 지점에서 약 5년간 지식가이드로 활동했고, 현재는 국내외 어디서나 쉽고 재미있게 예술을 즐길 수 있는 예술 전시해설 애플리케이션 '아트키'ARTKEY를 만들고 있습니다. 누구나 시간과 공간에 구애받지 않고 풍요로운 시간을 보내길 소망하며 일하고 있습니다.

도슨트로 일하게 된 계기

도슨트와는 전혀 어울리지 않을 것 같은 경영학을 공부하던 시절, 교환 학생으로 독일에 처음 발을 디뎠습니다. 당시까지 이렇다 할 해외여행을 해보지 못했던 저에게 정말 신선하고 매력적인 경험이었어요. 독일의 정직하고 순수하고 소박한 모습이 제가 추구하는 삶과 아주 잘 맞았던 것 같아요. 많은 사람에게 제가 느낀 독일의 매력을 소개하고 싶어 '지식 가이드' 일을 시작하게 되었고, 결과적으로는 제가 배운 것이 더 많은 의미 있고 소중한 시간으로 남았습니다.

가장 좋아하는 미술관과 지금 그곳에 가서 제일 먼저 보고 싶은 그림

수백 번을 다녀왔음에도 변함없이 가장 그리운 곳은 독일 뮌헨의 '알테 피나코테크'입니다. 독일을 떠나오기 전에도 아쉬운 마음에 그곳에만 하루에 두세 번씩 들러 멍하니 그림을 감상했던 기억이 나네요. 그중에서도 제가 가장 사랑하는 그림은 뒤러의 〈모피 코트를 입은 자화상〉입니다. 무엇보다도 그림에서 느껴지는 그의 당당함과 패기, 자부심은 볼 때마다 결의(?)에 가득 차게 만들기 때문이죠. 머릿속이 복잡할 때 그 그림 앞에 서면, 마치 뒤러가 용기를 북돋워주는 듯한 기분이었습니다. 언젠가 다시 볼 기회가 온다면, 오랜 시간 그 앞에서 눈을 마주보며 대화를 나누고 싶어요.

이 책에 소개한 그림을 고른 기준

아직 우리에겐 생소할 수 있는 플랑드르 화풍에 대해 안내해드리고 싶었습니다. 특히 이탈리아 등의 나라와 교류하며 플랑드르 화풍이 어떻게 발전했는지, 플랑드르 화풍만의 매력은 어떤 것들이 있는지 고스란히 담고자 했습니다. 예술을 해석하는 데 정해진 답만 있는 것은 아니기에 보다 다양한 시각으로 재해석될 수 있는 작품들도 함께 골라보았습니다.

집필후기

늘 말로 설명하던 내용을 글로 녹여낸다는 것은 제 생각보다 훨씬 어려운 일이었습니다. 글의 길이와 작품 수가 제한된 상황이라 전하고 싶은 말을 모두 담아낼 순 없었지만, 이 글을 통해 독자들이 예술을 조금은 쉽게 즐길 수 있기를 바랍니다.

── 명선아 도슨트의 글에는 _M으로 표기했습니다.

차례

프랑스

네덜란드

스페인

독일

그 외 지역

영국

United Kingdom

영국 런던은 수많은 미술관에서 다양한 전시를 개최하는 예술의 도시입니다. 대부분 무료 관람인 데다 저녁 늦게까지 열려 있는 곳도 많아 런던 시민은 물론 여행객들도 세계적인 작품을 마음껏 감상할 수 있답니다. 이 책에서는 그중에서도 가장 대표적인 미술관 세 곳에 소장된 작품들을 소개합니다.

내셔널 갤러리
The National Gallery

1824년 단 38점의 작품으로 개관한 내셔널 갤러리는 영국 최고의 미술관으로 손꼽히며 현재 2300여 점의 작품을 소장하고 있습니다. 유럽의 13세기 중반부터 20세기 초반에 이르는 방대한 컬렉션 중 서양 미술사에서 중요한 위치를 차지하는 작품이 많습니다. 지금까지 출간된 미술에 관한 가장 유명한 책이자 전 세계에서 서양 미술사 개론의 필독서로 자리 잡은 에른스트 H. 곰브리치의 《서양 미술사》에 소개된 도판을 가장 많이 소장한 미술관이기도 합니다.

테이트 갤러리(테이트 모던, 테이트 브리튼)
Tate

1897년 헨리 테이트 경Sir Henry Tate이 설립했고, 테이트 브리튼, 테이트 모던, 테이트 리버풀, 테이트 세인트아이브즈를 통틀어 테이트 갤러리로 부르고 있습니다. 그중에서도 테이트 브리튼은 터너 컬렉션, 라파엘 전파 등으로 유명하며, 테이트 모던은 화력 발전소를 재건축한 외관부터 눈길을 모으며 현대 미술을 주도하는 박물관으로 거듭나고 있습니다.

코톨드 갤러리
The Courtauld Gallery

영국의 가장 위대한 공공 건축물 중 하나이자, 18세기 건축가 윌리엄 챔버스 경Sir William Chambers의 작품인 서머셋 하우스Somerset House에 자리하고 있는 코톨드 갤러리는 코톨드 미술연구소의 일부로 1932년 개관했습니다. 런던의 다른 미술관과 달리 입장료가 있지만 '세계에서 가장 훌륭한 소규모 미술관 중 한 곳'이라 여겨지며, 프랑스 파리의 오르세 미술관에 필적할 만한 인상파 화가들의 작품을 만날 수 있습니다.

볼수록 놀라운 정교함

얀 반 에이크, 〈아르놀피니 부부의 초상〉

1434년 | 82.2×60cm | 패널에 유채 | 영국 런던, 내셔널 갤러리

잘 그린 그림의 기준은 무엇일까요? 물론 시대와 관점에 따라 기준은 달라지겠지만 대부분이 대상을 눈에 보이는 것과 동일하게, 즉 사실적으로 묘사한 그림을 보면 "그림 정말 잘 그렸네"라고 말합니다.

〈아르놀피니 부부의 초상〉The Arnolfini Portrait은 정교함과 농밀함으로 내셔널 갤러리를 찾는 수많은 관람객을 감탄하게 만드는 얀 반 에이크Jan van Eyck, c.1395~1441의 작품입니다. 이 작품이 그려진 15세기 중반 북유럽(플랑드르: 현재 프랑스 북부와 벨기에, 네덜란드) 회화는 성서나 신화 속 감동적이고 극적인 이야기를 주로 표현한 이탈리아 회화와 달리 평범한 일상생활이나 풍속, 자연을 묘사한 그림이 많았습니다. 또한 두 지역의 회화 모두 눈에 보이는 대상을 사실

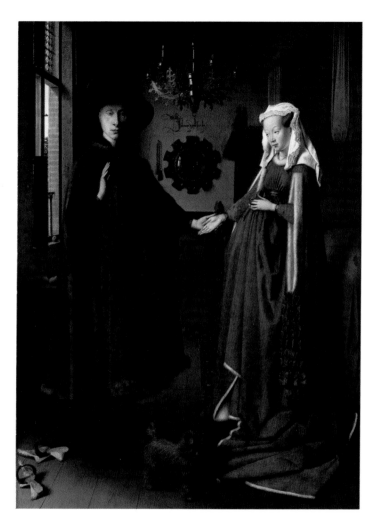

적으로 재현했다는 공통점이 있지만, 이탈리아 회화가 해부학이나
투시원근법, 단축법 같은 과학적 이론을 바탕으로 이상적인 미를
재현했다면, 북유럽 회화는 마치 현미경이나 확대경을 통해서 바라

본 듯 냉철한 시선과 관찰을 바탕으로 대상의 구체적인 형상을 정교하게 재현했다는 점에서 차이가 있습니다. 〈아르놀피니 부부의 초상〉은 후자의 특징이 고스란히 드러나 있어 북유럽 사실주의를 대표하는 작품이라 할 수 있습니다.

북유럽 르네상스의 선구자이자 서양 미술사에서 비중 높은 주역인 얀 반 에이크는 '현대 유화의 아버지'로 알려져 있습니다. 색을 내는 안료가 엉기게 하는 용매로 달걀 대신 기름을 사용한 그의 작은 발명은 미술사 측면에서 엄청난 사건입니다.

유화가 등장하기 전 교회 벽화는 대부분 프레스코fresco 기법으로 그렸습니다. 프레스코는 축축한 회벽이 마르기 전에 재빨리 그리는 것이라 수정이 불가능했습니다. 이탈리아 화가들이 완벽한 데생에 신경을 써야만 했던 이유가 바로 한 번 칠하면 수정할 수 없는 프레스코 기법에 있었던 것이죠. 또한 제단화나 감상용으로 그린 패널화는 달걀노른자를 용매로 사용하는 템페라tempera 기법으로 그렸는데, 템페라는 그림에 생기를 주는 밝고 투명한 물감 막을 형성해 인기가 좋았습니다. 하지만 빨리 마르기 때문에 프레스코와 마찬가지로 수정이 쉽지 않았고, 여러 색이 섞여 일으키는 미묘한 농담 효과와 부드러운 색의 변화를 구사할 수 없다는 큰 단점을 가지고 있었습니다.

반면 유화는 기름을 용매로 사용하기 때문에 마르는 속도가 느려 자연스럽게 충분한 시간을 갖고 그림을 그릴 수 있습니다. 마음에 들지 않는 곳의 수정도 자유로워 훨씬 정확하게 사물을 묘사할 수 있죠. 게다가 여러 번 겹쳐 칠할 수 있어 물체의 부피감과 명암

표현에도 매우 유리했습니다.

결국 이 작품의 매력이자 감상 포인트라 할 수 있는 믿기 힘들 만큼의 정교함과 섬세함, 그 비밀은 바로 '유화'라는 새로운 기법에 있었던 것입니다. 작품 속 아르놀피니 부부가 입고 있는 모피 의상의 재질을 비롯해 따사로운 햇살에 어슴푸레하게 빛나는 샹들리에의 색감, 꼬리를 흔드는 강아지의 털 한 올까지, 그림에 등장하는 거의 모든 것이 혀를 내두를 정도로 세밀하게 묘사되어 있습니다. 화면의 중앙, 즉 벽에 걸려 있는 볼록 거울에서 세밀함은 절정을 이룹니다. 이 볼록 거울에는 방 안 전경이 모두 들어가 있으며 심지어 방의 입구와 화가 자신, 즉 화면의 외부 세계까지 묘사되어 있습니다. 그리고 볼록 거울의 테두리에는 예수의 수난을 추모하는 기도인 '십자가의 길'을 나타내는 10개의 원형 부조가 그려져 있죠.

크지 않은 작품 크기를 고려해볼 때, 이 그림은 누가 뭐래도 화가의 압도적인 관찰력에 당시로서는 매우 혁신적이고 창의적인 유화라는 방법이 더해진 '정말 잘 그린 그림'임에 틀림없습니다. _s

감상 팁

○ 내셔널 갤러리 관람객들은 누구나 이 작품의 섬세함과 정교함에 한 번 놀라고, 생각보다 작은 작품의 크기에 한 번 더 놀랍니다. 작품을 가까이에서 조금이라도 더 자세히 보기 위해 전시실은 항상 문전성시를 이루죠. 원화를 볼 기회가 있다면 작은 돋보기 하나 챙겨가는 건 어떨까요? 분명 누구보다 손쉽게 작품의 진면목을 느낄 수 있을 것입니다.

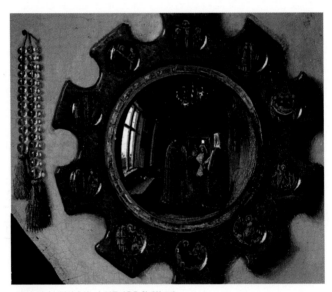

<아르놀피니 부부의 초상> 속 볼록거울을 확대한 모습

원근법에 미친 화가

파올로 우첼로, 〈산 로마노 전투〉

1438~1440년 | 182×320cm | 패널에 템페라 | 영국 런던, 내셔널 갤러리

신 중심의 세계관이 지배했던 길고 긴 중세 시대가 막을 내리고 이탈리아 피렌체에서 르네상스가 꽃을 피우던 15세기. 서양 미술의 역사를 크게 양분하는 가장 중요한 발견 중 하나인 '원근법'이 등장했습니다. 원근법은 미술가들의 오랜 꿈이자 불가능이라 여겨지던 3차원의 세상을 2차원 평면으로 옮기는 일을 가능하게 해주었습니다.

파올로 우첼로Paolo Uccello, 1397~1475는 평생 원근법에 열과 성을 쏟은, 한 우물만 판 화가입니다. 우리에게 르네상스 당대 화가들의 모습을 생생히 전해준 《바사리 전기》의 저자 바사리Giorgio Vasari는 우첼로를 원근법에 지나치게 경도된, 아니 거의 미친 화가로 기록하고 있습니다. 그 대표작이 바로 〈산 로마노 전투〉The Battle of San

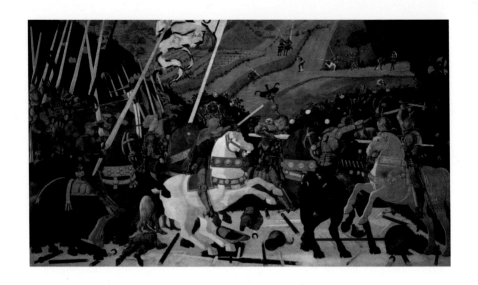

입니다.

 15세기 이탈리아의 격동기를 배경으로 한 이 작품은 1432년 6월 1일, 이탈리아 산 로마노에서 피렌체 군대가 밀라노와 시에나 연합군을 상대로 거둔 큰 승리를 기념하기 위해 그린 3연작입니다. 완성된 세 작품은 모두 당시 피렌체의 부호이자 작품 주문자였던 레오나르도 바르톨리니의 침실에 장식되었습니다. 그런데 레오나르도 바르톨리니가 세상을 떠난 후 피렌체의 최고 권력자 로렌조 데 메디치가 이 걸작을 탐냅니다. 놀랍게도 합법적으로는 작품을 손에 넣을 수 없다고 판단한 메디치는 결국 이 작품을 훔치고, 이로 인해 소송까지 진행되지만 결국 작품의 소유권은 메디치 가문으로 넘어가지요. 메디치 가문의 소유가 된 후 상단의 아치 부분이 잘려 나가는 등 작품의 일부가 변형되는 수모를 겪기도 했고, 결국 여러

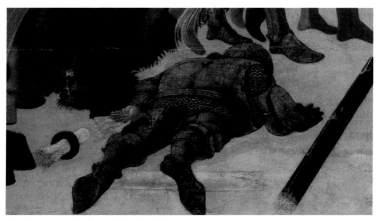

<산 로마노 전투> 중 바닥에 쓰러진 전사자의 모습 확대

화상의 손을 거쳐 연작으로 그린 세 작품은 유럽 전역으로 뿔뿔이 흩어집니다. 현재 〈산 로마노 전투〉 3연작의 1부는 런던 내셔널 갤러리, 2부는 피렌체 우피치 미술관, 3부는 파리 루브르 박물관에 전시되어 있습니다. 약 600년 전 피렌체의 한 저택에 나란히 걸려 있던 세 그림을 한 장소에서 보는 것은 이제 인터넷에서나 가능한 일이지요.

그럼 파올로 우첼로가 원근법에 대해 얼마나 흥미를 느끼고 심취해 있었는지 작품 속에서 그 흔적들을 찾아보겠습니다.

화가는 화폭을 X자로 나누어 장미 울타리와 오렌지 나무들을 중심으로 전투 장면인 근경과 비현실적인 원경을 의도적으로 구분해놓았습니다. 게다가 수학적인 배치로 인해 어색해 보일 수도 있는 바닥의 부러진 창들은 장미 울타리 속 어딘가에 존재할 X의 교차점, 즉 원근법의 핵심인 소실점을 향해 나란히 배치했습니다. 바

닥에 쓰러진 전사자의 모습은 어떤가요? 다른 인물들과 비교하면 너무 작아 보이긴 하지만 당시 화가들에게는 최첨단 기술이었을 단축법으로 묘사했습니다. 말과 사람들도 하나같이 마치 나무로 만든 목각인형처럼 딱딱하고 부자연스럽습니다. 이는 캔버스 속 인물들이 그려진 것이 아니라 마치 조각된 것처럼 공간에 돌출되어 보이도록 하기 위한 화가의 의도적 표현입니다. 결국 그림을 보는 사람들의 시선은 자연스럽게 소실점을 중심으로 후퇴하고 2차원 평면에서 3차원의 깊이감을 느낄 수 있는 것입니다.

현재를 살아가는 우리들에게 원근법은 특별하거나 놀라운 것이 아닙니다. 하지만 원근법에 대한 이해가 전무했던 600년 전 사람들이 작품에서 느껴지는 입체감과 공간감에 얼마나 큰 충격을 받았을지 상상해본다면, 파올로 우첼로의 원근법은 초기 르네상스 시대에 이룩한 가장 위대한 예술적 진보라고 할 수 있을 것입니다. _s

감상 팁

○ 원근법 등장 초기의 작품이라 자연스러운 입체감과 깊이감을 느끼기 힘들 수도 있습니다. 르네상스 이전의 평면적인 중세 회화와 비교해서 감상해보면 600년 전 사람들이 이 작품 앞에서 느꼈을 충격과 감동에 조금 더 가까이 다가갈 수 있을 것입니다.

화제의 혼수용품

산드로 보티첼리, ⟨비너스와 마르스⟩

1485년 | 69.2×173.4cm | 패널에 템페라와 유화 | 영국 런던, 내셔널 갤러리

1874년 6월 6일 크리스티 런던 경매에 이탈리아의 르네상스를 대표하는 화가 산드로 보티첼리Sandro Botticelli, 1445~1510의 ⟨비너스와 마르스⟩Venus and Mars가 등장했습니다. 당연한 일이지만 이는 엄청난 화제를 불러일으켰습니다. 심지어 당시 수상이었던 벤저민 디즈레일리는 측근에게 서신을 보내 아침 일찍 일어나서 크리스티에 가보라고 요청했고, 국가가 이런 작품을 소장해야 한다는 강력한 의지를 표명했던 것으로 전해집니다. 결국 런던 내셔널 갤러리가 경매에 참여해 이 작품을 1050파운드(당시 화폐 가치로 약 600만 원)에 낙찰받았습니다.

비교적 헐값에 내셔널 갤러리로 팔려온 이 그림은 어느 귀족 커플의 결혼을 기념하기 위한 혼수용품으로 그려진 것으로 추정되는

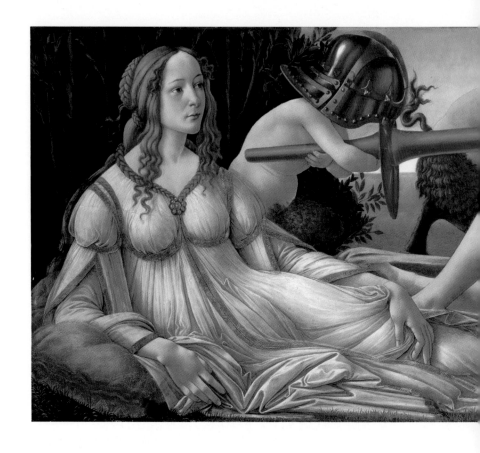

데, 15세기의 그림이라고 믿어지지 않을 만큼 생생한 질감과 선명함이 두 눈을 의심케 합니다.

　오늘날의 시각으로는 일러스트나 만화에 가까워 보이는 보티첼리의 대표작들은 성경이나 신화를 우아한 윤곽으로 보여줍니다. 피렌체 우피치 미술관에서 그의 최고 걸작 〈비너스의 탄생〉을 보고 감동한 사람이라면, 아마도 이 그림 앞에서 오래도록 움직이지 못

할 것입니다.

　파노라마처럼 펼쳐진 화면 좌우로 두 남녀가 대칭을 이루듯 그려져 있습니다. 왼쪽의 여인은 남자를 물끄러미 쳐다보고 있고, 오른쪽의 남자는 옷을 벗은 채 누워 있습니다. 중앙에는 어린이 셋이 장난을 치는 짓궂은 모습이 담겨 있습니다. 어린아이 하나가 남자의 귀에 고동을 불어 그를 깨우려고 애쓰고 있지만, 미동도 없이 눈

을 감고 입을 벌린 남자는 아마도 깊은 잠에 빠진 듯합니다.

왼쪽의 여인은 사랑과 미의 여신 비너스(그리스 신화의 아프로디테)이고, 오른쪽의 남자는 전쟁의 신 마르스(그리스 신화의 아레스)입니다. 어린이들은 반인반수인 사티로스로 분방한 성적 자유를 상징합니다. 비너스는 절름발이에 올림포스에서 가장 못생긴 대장장이 신 불카누스(그리스 신화의 헤파이스토스)를 남편으로 둔 유부녀였지만, 그림에서는 마르스와 사랑을 나누며 바람을 피우고 있습니다.

하지만 그들의 은밀한 사랑은 마르스가 보여준 이기적인 모습에 큰 실망으로 끝난 것 같습니다. 비너스의 표정은 환희에 싸인 것이 아니라 불만 섞인 모습입니다. 반면 마르스는 자신의 가장 소중한 무기인 창과 방패를 사티로스가 가지고 노는 줄도 모르고 곯아떨어져 있습니다.

마르스는 피로감을 이기지 못하고 이내 잠들어버렸지만, 사랑의 환희가 남자보다 뒤늦게 그리고 오래 지속된다는 여성의 특성상 비너스는 바로 잠을 이루지 못하고 있습니다. 비너스는 자신의 몸을 허락할 만큼 마르스에게 큰 관심을 가지고 있었기 때문에 사랑을 나눈 이후가 더욱 중요했습니다. 하지만 욕망을 성취한 마르스에게 필요한 것은 오로지 잠뿐이었나 봅니다.

보통 남녀가 사랑을 나눈 이후에 보이는 모습과 태도를 신화적인 내용을 통해 우회적으로 표현한 매우 유머러스한 작품이지만, 누군가의 결혼을 기념하기 위한 혼수용품으로 제작했다는 것을 생각하면 그 내용이 시사하는 바가 매우 큰 것 같습니다. ₃

감상 팁

○ 비너스의 모습으로 등장하는 그림 속 아름다운 여인은 보티첼리의 영원한 짝사랑이었던 시모네타 베스푸치Simonetta Vespucci입니다. 시모네타는 제노바의 명문가 출신으로 당시 피렌체를 지배하던 강력한 메디치 가문의 측근이었던 마르코 베스푸치와 결혼했습니다. 보티첼리는 넘볼 수 없는 그녀를 모델로 다수의 작품을 그림으로써 무한 애정을 표현했는데, 우피치 미술관의 〈비너스의 탄생〉 속 비너스 또한 시모네타를 모델로 그린 것입니다.

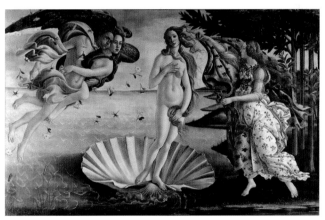

산드로 보티첼리, 〈비너스의 탄생〉
1485년경 | 172.5×278.5cm | 캔버스에 템페라 | 이탈리아 피렌체, 우피치 미술관

내셔널 갤러리의 첫 번째 소장품

세바스티아노 델 피옴보, 〈나사로의 부활〉

1517~1519년 | 381×299cm | 캔버스에 유채 | 영국 런던, 내셔널 갤러리

영국은 산업혁명 이후 급속도로 많은 발전을 이루었지만 예술 방면에서는 유럽의 다른 나라들보다 더딘 편이었습니다. 18세기 후반 이탈리아, 오스트리아, 프랑스, 독일은 기다렸다는 듯이 국가 주도 박물관과 미술관을 개관했고, 이는 영국 입장에서 자존심이 퍽 상하는 일이었지만 영국 정부는 국립 미술관을 세우는 데 계속 미온적인 태도를 보였습니다. 결정적으로 1793년 프랑스 파리에서 루브르 박물관이 문을 열자, 영국 언론과 예술인들은 지지부진한 국립 미술관 건립에 대한 비판의 목소리를 높였습니다.

1823년 영국의 대표 화가 존 컨스터블의 후원자이자 이후 내셔 널 갤러리의 대변자가 된 조지 버몬트 경이 자신의 개인 소장품과 이를 보관 및 전시할 수 있는 장소를 국가에 기증하기로 약속했고,

영국 정부에서 은행가 존 앵거스타인의 개인 소장품 36점을 구입하면서 이듬해인 1824년 내셔널 갤러리가 첫 발걸음을 내딛게 되었습니다.

재미있는 사실은 1824년 오스트리아에서 기대하지 않았던 전쟁 부채를 상환해 무려 6만 파운드라는 거금이 작품 구매를 위한 예산으로 책정될 수 있었고, 덕분에 존 앵거스타인의 개인 소장품들을 구매할 수 있었다고 합니다. 영국인들은 내셔널 갤러리를 방문할 때마다 두고두고 오스트리아에 감사해야 할 것 같습니다.

그렇다면 영국 정부가 존 앵거스타인에게서 구매한 첫 작품, 내셔널 갤러리의 시작을 함께한 첫 번째 소장품은 과연 무엇일까요? 바로 세바스티아노 델 피옴보Sebastiano del Piombo, c.1485~1547의 〈나사로의 부활〉The Raising of Lazarus입니다.

이 작품은 줄리오 데 메디치Giulio de Medici가 교황이 되기 전인 추기경 시절에 프랑스의 나르본 대성당을 꾸밀 제단화를 주문하면서 제작되었습니다. 나사로의 죽음은 요한복음 11장에 기록된 것으로, 나사로가 죽은 지 4일째 되던 날 예수 그리스도가 기적을 일으켜 그를 잠시 다시 살아나게 했다는 내용입니다. 나르본 대성당은 나사로의 유해가 묻힌 곳이기도 하죠.

메디치는 비슷한 시기에 라파엘로에게도 그리스도의 변용을 주제로 나르본 대성당을 꾸밀 제단화를 주문했습니다. 세바스티아노는 라파엘로보다 1년 먼저 작품을 완성했고, 작품이 대중에게 공개되었을 때 사람들은 그에게 극찬을 아끼지 않았다고 합니다. 그런데 1년 뒤 라파엘로는 〈그리스도의 변용〉을 미완으로 남겨둔 채 갑

자기 세상을 떠났고, 결국 나머지 부분은 제자가 완성했습니다.

이후 메디치는 이렇게 완성된 두 작품 중 하나를 개인 소장합니다. 과연 그는 어떤 작품을 선택했을까요? 라파엘로의 명성 때문인지 세바스티아노의 작품이 나사로의 유해가 묻힌 나르본 대성당에 더 적합해서인지 정확한 이유는 알 수 없지만, 메디치는 라파엘로의 작품은 자신이 소장하고 나르본 대성당으로는 세바스티아노의 작품을 보냈습니다.(참고로 라파엘로의 〈그리스도의 변용〉은 현재 바티칸 미술관에서 볼 수 있습니다.)

만약 줄리오 데 메디치가 세바스티아노의 작품을 선택했다면, 내셔널 갤러리의 첫 번째 소장품은 라파엘로의 〈그리스도의 변용〉이 되지 않았을까요? _s

감상 팁

○ 베네치아 출신인 세바스티아노는 로마에서 활동하던 시기 친분이 두터웠던 미켈란젤로와 여러 작품을 함께 제작하기도 하는데, 작품 속 주인공인 나사로 또한 미켈란젤로의 드로잉을 사용한 것이라고 합니다. 엄밀히 말하자면 이 작품은 위대한 두 예술가의 협업 작품인 셈이죠. 미켈란젤로의 드로잉과 함께 감상해보세요.

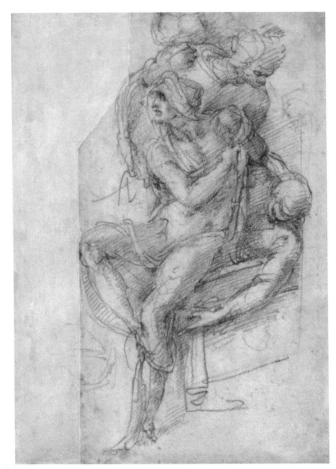

미켈란젤로, <나사로의 부활, 스케치>
1516년 | 25×18.3cm | 종이에 스케치 | 영국 런던, 영국 박물관

90일 밤의 미술관

상징으로 가득 찬 걸작

소小 한스 홀바인, 〈대사들〉

1533년 | 207×209.5cm | 오크 패널에 유채 | 영국 런던, 내셔널 갤러리

16세기 유럽 최고의 초상화가이자 헨리 8세의 궁정화가를 지낸 한스 홀바인Hans Holbein the Younger, 1497~1543의 이 이상한 초상화는 다채로운 배경과 갖가지 상징으로 가득한, 미술 역사상 가장 미스터리한 그림입니다.

〈대사들〉The Ambassadors이 그려진 1533년은 영국의 국왕 헨리 8세가 자신의 이혼 문제로 로마 교황청과 갈등을 빚다 결국 종교개혁을 단행해 성공회라는 새로운 종교를 설립한 해입니다. 이에 프랑스 국왕 프랑수아 1세는 외교사절을 보내 영국과 로마 가톨릭의 갈등을 해결하려 했습니다.

그림 왼편의 화려한 의상을 걸치고 있는 인물이 프랑스 국왕의 특명을 받고 영국으로 파견된 외교관 장 드 당트빌입니다. 영국으

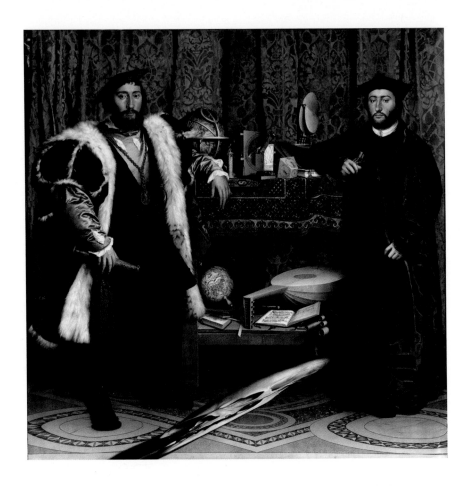

로 건너간 당트빌은 당시 초상화로 명성이 높은 한스 홀바인에게
이 작품을 의뢰합니다. 그림 오른편의 인물은 조르주 드 셀브라는
프랑스 주교로, 당트빌의 친구이자 가톨릭 내부의 부정부패 문제를
지적하며 개혁에 앞장선 인물입니다.

　이 작품이 특이한 이유는 일반적으로 인물을 그림의 중심에 두

는 다른 초상화들과 달리 두 인물 사이를 비정상적으로 띄운 뒤 중앙에 2단 탁자를 두고 그 위에 놓인 다양한 오브제를 어지럽게 묘사했기 때문입니다.

탁자 상단에는 별의 운행을 나타내는 천구의와 천체 관측 기구인 사분의, 나침반, 휴대용 해시계, 다면 해시계 등 당시 인류가 이룩한 과학의 산물들이 놓여 있습니다. 다양한 과학 도구는 두 인물이 전문적인 과학 지식을 지닌 학자라는 것을 드러내는 동시에 어두운 중세 시대가 끝나고 이성과 과학으로 대표되는 시대, 즉 르네상스 시대가 도래했다는 것을 나타냅니다. 천구의는 당시 유럽을 떠들썩하게 만든 코페르니쿠스의 지동설을 떠올리게 하고, 해시계의 시간이 콜럼버스가 신대륙을 발견한 해인 1492년에 맞춰져 있는 것은 아마 우연의 일치가 아닐 것입니다.

이번에는 아래쪽 선반을 살펴볼까요? 가장 왼편에는 장 드 당트빌의 고향인 프랑스의 폴리시Polisy 지역을 가리키는 지구의, 1527년 독일에서 출간된《산술교본》이라는 붉은 표지의 책이 놓여 있습니다. 그 옆으로는 펼쳐진 성가집, 류트와 파이프 피리 같은 음악과 관련된 물건들이 보입니다. 모두 화합과 조화를 상징하는 것들입니다. 그런데 자세히 살펴보면 류트의 줄이 하나 끊겨 있습니다. 줄이 끊긴 현악기는 아름다운 소리를 낼 수 없습니다. 다시 말해 조화로운 소리를 낼 수 없다는 의미죠. 화가는 류트를 통해 헨리 8세의 종교개혁으로 인한 영국과 로마 교황청 간의 갈등으로 정치적, 종교적 질서와 조화가 무너졌다는 것을 말하고 있는 것입니다. 그러면서도 류트 앞에 펼쳐진 성가집 양면에 각각 신교와 구교를 대표하

는 찬송가 구절을 그려놓음으로써 두 종교의 화합을 바라는 자신의 마음까지 드러냈습니다.

그런데 그림 아래쪽에 타원형의 기이한 형상 하나가 계속해서 우리의 시선을 거슬리게 합니다. 이것은 왜상기법으로 표현한 '해골'입니다. 그렇다면 화가는 이 불길한 느낌의 해골을 왜 그린 것일까요? 바로 '메멘토 모리'Memento Mori, 즉 죽음을 기억하라는 의미입니다. 화가는 해골을 통해 죽음은 누구에게나 공평하게 찾아온다, 그러므로 늘 죽음을 염두에 두고 살아야 한다는 것을 상기시키고 있습니다. 더 나아가 작품 속 여러 가지 오브제가 상징하는 세상의 모든 부귀영화나 이성과 과학의 발전, 종교적 갈등이 죽음 앞에서는 얼마나 덧없는 것인지 깨닫고 평화롭고 겸손하게 살아가야 한다는 메시지를 함축적으로 담은 것입니다. 또한 좌측 상단의 보일 듯 말 듯한 모습으로 반쯤 가려진 십자가에 못 박힌 예수상은 구원의 표상으로서 항상 예수의 가르침과 교훈을 잊지 말아야 한다는 뜻으로, 작품의 메시지를 강조하는 데 일조하고 있습니다.

이렇게 한스 홀바인은 시대와 인물을 꿰뚫어보는 통찰력과 개별적 의미를 가진 오브제의 정교한 배치를 통해 초상화인 동시에 장대한 서사시와도 같은 기념비적인 걸작을 탄생시켰습니다. _s

감상 팁

○ 왜상기법은 정해진 위치나 각도에서 바라보았을 때 비로소 제대로 된 상像의 실체를 느낄 수 있게 하는 기법입니다. 그렇기 때문에 실제로는 작품의 오른쪽 방향에 바짝 서서 비스듬히 보아야만 해골의 형상을 확인할 수 있죠.

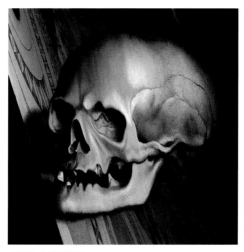

<대사들> 속 해골의 형상

보이는 것이 전부는 아니다

아뇰로 브론치노, 〈비너스와 큐피드의 알레고리〉

1545년 | 146.1×116.2cm | 패널에 유채 | 영국 런던, 내셔널 갤러리

알레고리allegory라는 단어를 아시나요? 그리스어 '다른'allos과 '말하기'agoreuo라는 단어를 합성해 만든 '알레고리아'allegoria의 영어식 표현입니다. 즉, 말하고자 하는 바를 그대로 드러내지 않고 다른 것에 빗대어 설명하는 일종의 수사법입니다.

찬란했던 르네상스가 막바지로 치닫던 16세기, 유럽 귀족들 사이에서는 알레고리가 과도하게 적용된 그림을 걸어놓고 열띤 토론을 하며 그림의 숨은 의미와 메시지를 해석하면서 자신들의 지적 수준을 과시하고 뽐내는 일종의 지적 유희가 유행했습니다. 이런 시대적 요구에 따라 화가들은 너 나 없이 마치 시를 쓰듯 상징과 암시가 가득한 알레고리를 자신의 작품에 적극적으로 도입합니다.

런던 내셔널 갤러리가 소장하고 있는 아뇰로 브론치노Agnolo

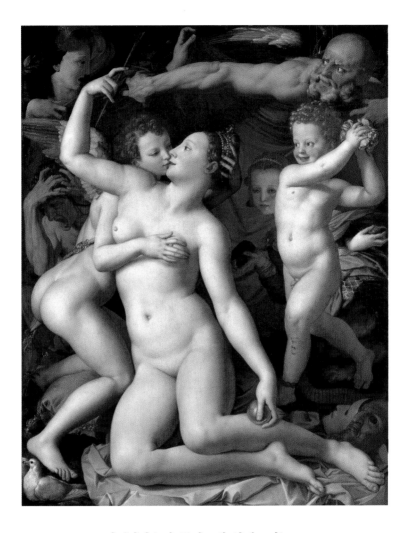

Bronzino, 1503~1572의 〈비너스와 큐피드의 알레고리〉An Allegory of Venus and Cupid 역시 르네상스의 산실인 메디치가의 코시모 1세가 프랑스 국왕 프랑수아 1세에게 선물하기 위해 의뢰한 대표적인 알레고리

화입니다.

이제 작품으로 시선을 옮겨 전혀 어울리지 않는 다양한 표정과 자세를 취한 인물들이 어떤 이유로 한 작품 속에 담기게 되었는지 알아보도록 하겠습니다.

화면 중앙에 정체 모를 남녀가 부자연스러운 자세로 서로를 껴안은 채 입을 맞추고 있습니다. 날개와 황금 사과, 화살을 발견하지 못했다면 이들이 비너스(그리스 신화의 아프로디테)와 큐피드(그리스 신화의 에로스)라는 사실을 알지 못했을 것입니다. 그러나 정작 비너스와 큐피드라는 것을 알고 나니 이들이 취하고 있는 자세가 더욱 불편하게 느껴집니다. 아들이 엄마의 가슴을 만지고 진한 키스를 나눈다? 뭔가 음흉한 속셈이 있어 보여 어색하고 민망합니다. 낯설고 어색한 것은 그뿐만이 아닙니다.

천진난만한 웃음을 머금은 채 두 손 가득 꽃을 들고 뿌릴 듯 다가오는 금발의 소년은 무엇을 의미할까요? 얼핏 비너스와 큐피드의 관계를 축복해주는 것처럼 보이지만, 소년의 오른발이 가시에 찔린 것을 보면 육체적 쾌락의 덧없음과 어리석음을 알려주는 인물이라는 것을 알 수 있습니다. 소년의 뒤로 등장하는 섬뜩한 표정의 소녀는 인간의 얼굴을 하고 있을 뿐, 파충류의 몸과 날카로운 사자의 발톱을 가지고 있습니다. 괴물 같은 몸체에 오른손과 왼손의 위치가 바뀐 것은 진실의 뒤바뀜, 변덕을 상징합니다. 소녀의 꼬리 아래로는 기만을 상징하는 가면이 놓여 있습니다. 큐피드 옆에서 얼굴을 찡그린 채 두 손으로 머리를 감싸고 있는 노파는 질투 혹은 성병을 의미합니다. 화면 좌측 상단에는 뒷머리가 깨진 여인이 이 모

든 상황을 푸른 장막으로 덮으려 하고 있고, 한 노인은 화를 내며 이를 막아서고 있습니다. 각각 망각과 시간을 상징합니다. 깨진 여인의 뒷머리와 노인의 어깨에 있는 모래시계가 이들의 존재를 일깨워 줍니다.

결국 브론치노는 수많은 알레고리를 통해 쾌락을 추구하는 사랑은 어리석음과 변덕, 기만, 질투, 허망함 등의 고통을 동반하기에, 언제나 진실하고 사려 깊은 사랑만 해야 한다는 메시지를 전한 것입니다.

얼핏 보면 젊은 남녀가 사랑을 나누고, 그 뒤로 여러 부류의 사람들이 법석대며 소동을 벌이는 에로틱한 그림처럼 보입니다. 하지만 수수께끼처럼 그림 속에 감추어진 상징들을 깨닫는 순간 사랑의 여러 속성을 지적으로 비유하며 풍자하고 있다는 것을 알 수 있습니다. _s

감상 팁

◦ 이 책에서 소개하는 소小 한스 홀바인의 〈대사들〉, 얀 반 에이크의 〈아르놀피니 부부의 초상〉도 내셔널 갤러리의 대표적인 알레고리화입니다. 이 작품들에는 다양한 오브제가 등장하고, 각각의 오브제가 그림 전체를 이끌어가는 핵심 요소로 퍼즐을 풀어가듯 해석해야 하는 알레고리가 담겨 있다는 공통점이 있죠.

지상으로 내려온 종교

미켈란젤로 메리시 다 카라바조, 〈엠마오의 저녁 식사〉

1601년 | 141×196.2cm | 캔버스에 유채 | 영국 런던, 내셔널 갤러리

미켈란젤로 메리시 다 카라바조Michelangelo Merisi da Caravaggio, 1571~1610의 생애는 찬란한 빛과 어두운 그림자가 교차하는 그의 극적인 그림들처럼 인간의 영욕을 한꺼번에 보여줍니다. 로마 뒷골목의 부랑아, 칼을 들고 밤거리를 배회하던 건달, 스스로 디오니소스가 되어버린 술꾼, 결투로 사람을 죽인 살인자, 떠돌다가 젊은 나이에 생을 마친 도망자. 모두가 그의 삶을 특징짓는 수식어들입니다.

하지만 화가의 인성이나 삶이 화가가 남긴 작품과 늘 일치하는 것은 아닌 듯합니다. 카라바조는 폭력적이고 반윤리적인 삶을 살았지만 모순적이게도 그의 그림은 참으로 역동적이고 매혹적입니다. 역사를 뒤흔들 만한 천재성으로 17세기 바로크 회화의 전형을 창조한 이 화가는 여느 화가들과는 다르게 종교적인 주제의 그림에

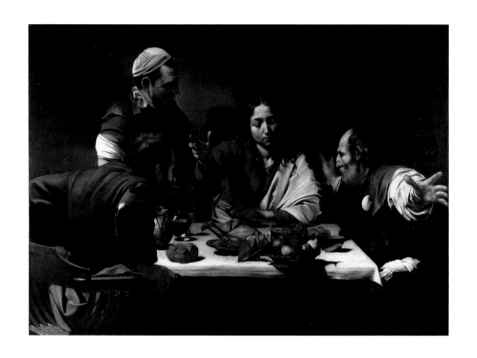

기독교가 갖는 자애로움과 경건함, 그리고 이를 아우르는 숭고함 대신 인간이 일상적으로 느끼는 놀라움, 두려움, 고통스러움을 있는 그대로 담았습니다. 마치 천상의 종교를 지상의 종교로 끌어내리는 듯한 강렬한 메시지를 전달하는 것 같습니다.

그래서 어떤 이들은 카라바조가 그리스도와 성모 마리아를 지나치게 세속화했다고 비판하지만, 다른 이들은 카라바조의 자연주의적 화풍이 기독교에 대한 친밀감을 높였다고 긍정적으로 평가하기도 합니다.

내셔널 갤러리의 〈엠마오의 저녁 식사〉The Supper at Emmaus는 비교

적 잔잔하게 그의 진정한 예술혼을 보여주는 그림입니다. 루가복음 24장에 나오는 이 이야기는 서양 회화에서 비교적 자주 다룬 주제입니다. 엠마오라는 마을로 가던 글로바와 다른 한 명의 제자는 부활한 예수를 만나 동행합니다. 그러나 미처 예수를 알아보지 못한 제자들은 부활을 의심하는 자세로 예수의 이야기를 들려주죠. 저녁이 되어 이들은 함께 식사를 하게 되었는데, 예수가 감사 기도를 드리기 위해 오른손을 드는 순간 제자들의 닫혔던 눈이 열리며 예수를 알아봅니다.

글로바는 깜짝 놀라 두 팔을 벌리고, 다른 제자는 의자에서 몸을 막 일으켜 세우려 합니다. 노숙자 풍모에 누더기를 걸친 이들의 차림새는 보잘것없이 표현되었습니다. 수염과 후광이 없는 젊은 예수 또한 영광과 권위의 흔적을 보이지 않습니다. 굳이 엠마오로 가는 길이 아니더라도 어디에서나 만날 수 있는 예사로운 젊은이의 모습이지요.

그의 작품은 분명 강렬한 명암과 극적인 구성을 통해 우리의 시선을 붙잡지만, 시선 안에 들어오는 인물들의 얼굴은 평범한 이들의 모습과 큰 차이가 없습니다.

성스러움이 배제된 카라바조의 종교화는 당시 이탈리아 미술계와 사회 전체에 엄청난 충격을 불러왔을 것이고, 절대로 어울릴 수 없었을 것입니다. 당시 교회들은 말쑥하고 성스러운 차림의 제자들만을 원했기 때문이죠.

그러나 예수의 제자들이 가장 낮은 신분임을 말해주고 있는 성경을 카라바조는 진정으로 믿었던 것 같습니다. 결국 카라바조의

그림이 우리에게 주는 감동은 교회의 화가이기 전에 하느님의 화가이고자 했던 그의 진정성에서 오는 게 아닐까 싶습니다. _5

감상 팁

○ 그림의 오른편에 있는 제자 글로바가 메고 있는 조개껍질은 그가 순례자임을 상징합니다. 왼쪽에 있는 제자는 루가복음을 쓴 루가이고 서 있는 사람은 여인숙 주인입니다. 여인숙 주인은 제자들과 달리 무덤덤한 표정인데, 예수를 믿지 않는 사람을 대변합니다.

일그러진 진주의 가치

페테르 파울 루벤스, ⟨삼손과 데릴라⟩

1609~1610년 | 185×205cm | 패널에 유채 | 영국 런던, 내셔널 갤러리

16세기 로마 교황청은 심각한 위기를 맞습니다. 교황과 성직자들의 개인적인 탐욕과 문란한 성생활, 축첩 등의 행위로 인해 점점 권위를 잃게 된 것입니다. 마침내 교황청이 무리한 교회 치장 확장 공사를 위해 면죄부를 팔면서 기독교는 분열되기 시작합니다. 마르틴 루터가 종교개혁의 시작을 알렸고, 영국은 성공회를 만들었으며, 프랑스에서는 칼뱅파가 나타납니다. 이런 위기 상황에 처하자 교황청은 몇 차례의 주교 회의를 소집하며 대책을 마련하기 위해 고심합니다. 이때 제안된 대책 중 하나가 신교로 이탈하는 신자들을 그림으로 막아보자는 것이었습니다.

미술을 교세의 유지와 확장을 위한 전략으로 이용하기로 한 것은, 교회에 그린 그림들이 신자들에게 아주 좋은 포교 역할을 하고

있다는 것을 전 시대를 통해 경험했기 때문입니다.

그러나 교황청은 기존 르네상스 스타일로는 한계가 있다고 느꼈습니다. 르네상스 시대 그림은 전체적인 조화와 균형을 중요하게 여기다 보니 이렇다 할 자극적인 특징이 없고, 이 때문에 메시지 전달력이 약하다고 생각한 것입니다. 신교로 이탈하는 신자들을 막기 위해서는 감동적인 이야기와 메시지는 물론이고 무언가 짜릿한 자극을 주는 그림이 필요했던 것이죠.

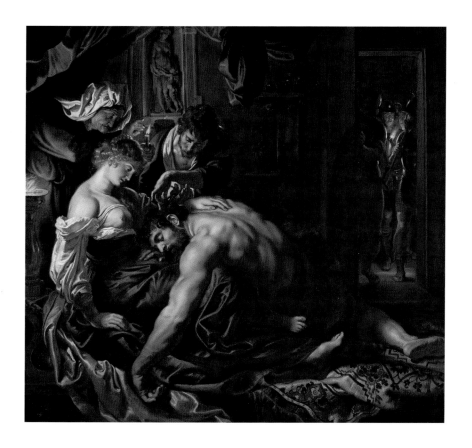

이렇게 등장한 것이 바로 바로크 미술입니다. 바로크baroque라는 말은 당시 예술 경향에 대해 반감을 가졌던 후대 비평가들이 조롱의 의미로 사용했습니다. 바로크의 어원은 '바로코'라는 포르투갈어로 '일그러진 진주'라는 뜻입니다. 일그러진 진주는 가치가 없죠. 조화와 균형이라는 르네상스의 엄격한 규칙을 무시하는 미술의 새로운 경향을 비평가들은 취향의 타락 혹은 가치 없는 미술로 여긴 것입니다. 새롭고 낯선 것에 대해 거부감과 두려움을 느끼는 것은 인간의 본능이니까요.

하지만 교황청의 진보적인 생각은 결국 바로크라는 새로운 시대를 도래하게 만들었고, 그들은 자신들이 요구하는 성실함과 재능을 모두 갖춘 페테르 파울 루벤스Peter Paul Rubens, 1577~1640라는 위대한 예술가를 만날 수 있게 됩니다.

루벤스의 〈삼손과 데릴라〉Samson and Delilah는 바로 이런 시대적 배경에서 탄생한 그림입니다. 루벤스는 구약성서의 사사기에 등장하는 삼손의 이야기를 빛과 어둠의 극명한 대비를 통해 극적으로 구성했습니다. 우리는 삼손과 데릴라의 모습에서 조화와 균형, 평화스럽고 온화한 모습을 느낄 수 없습니다. 금방이라도 큰일이 터질 것 같은 아슬아슬한 긴장감과 생동감만이 느껴질 뿐입니다.

풍만하고 육감적인 데릴라와 그녀의 허벅지를 베고 잠이 든 삼손의 과장된 근육질 몸매는 충분히 강렬하고 자극적입니다. 삼손의 갈색 바지와 절묘하게 대비되는 데릴라의 강렬한 붉은색 치마는 앞으로 일어날 피의 비극을 암시하는 듯합니다. 문 밖의 병사들은 어둠 속에서 숨을 죽이고 있고, 이발사가 마침내 삼손의 힘의 원천인

머리카락을 자르기 시작합니다.

　이렇듯 역동적이고 생동감 넘치는 루벤스의 그림들은 가톨릭
교도들이 신앙심을 느끼고 감동을 받기에 충분했고, 결국 루벤스는
교황청과 가톨릭 국가의 절대적인 후원으로 바로크 미술을 대표하
는 화가로 큰 성공을 거둘 수 있었습니다. _s

감상 팁

○ 루벤스는 실내는 등잔과 노파가 들고 있는 촛불, 바깥은 병사들이 들
　고 있는 불을 이용해 명암의 대비를 강하게 드러내며 긴장된 분위기를
　한층 고조시켰습니다.

실패한 왕의 세련된 위선

안토니 반 다이크, 〈찰스 1세의 기마 초상〉

1637~1638년 | 367×292.1cm | 캔버스에 유채 | 영국 런던, 내셔널 갤러리

역사가 사실이라면, 1649년 1월 30일 런던의 뱅퀴팅 하우스The Banqueting House 앞 광장에서 전대미문의 사건이 일어났습니다. 백성들이 재판을 통해 그들의 군주를 처형한 것이죠. 1000명이 넘는 사람이 지켜보는 가운데 집행관은 찰스 1세의 목을 향해 도끼를 내려쳤고, 왕권은 신이 내린 것이라고 외치던 그의 목은 피를 내뿜으며 군중들에게 내보였습니다. 사람들은 교수대를 타고 흘러내리는 왕의 피를 저마다 손수건에 묻혔습니다. 이 생생한 역사의 비극을 어떤 식으로든 간직하고 싶었던 것입니다.

유럽 역사 최초로 백성에 의해 목이 잘린 왕 찰스 1세는 철 지난 왕권신수설을 주장하고, 무리한 종교 정책으로 결국 '청교도 혁명'을 거쳐 몰락의 길로 빠지는 무능한 왕이었습니다. 하지만 내셔

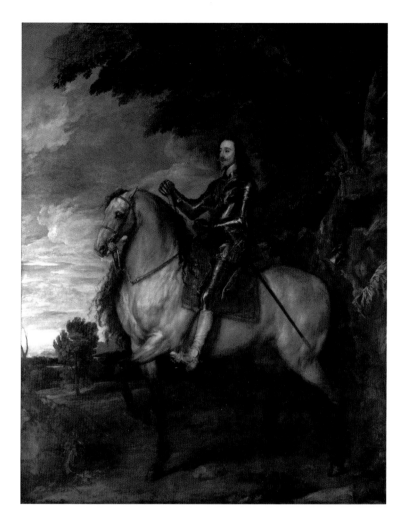

널 갤러리에서 가장 웅장한 그림 가운데 하나인 〈찰스 1세의 기마 초상〉Equestrian Portrait of Charles I 속 그의 모습에서는 귀족적인 품위와 교양, 통치자로서의 당당함만 느껴집니다. 아마도 바로크의 거장

루벤스의 수제자이자 찰스 1세의 궁정화가였던 안토니 반 다이크 Anthony van Dyck, 1599~1641의 빛나는 솜씨 덕분일 것입니다.

그림 속에서 찰스 1세는 견고해 보이는 그리니치 갑옷을 입고 긴 칼을 찬 채 말 위에 걸터앉아 있습니다. 거대한 캔버스와 사나운 말을 자신감 있게 길들이는 왕의 모습은, 실제로는 왜소하고 허약한 사람으로 알려진 찰스 1세에게 큰 권위를 부여해줍니다. 잉글랜드의 수호성인 성 조지St. George가 그려진 목걸이는 신이 부여한 왕권의 위엄을 나타냅니다. 또한 얼굴이 앞모습도 아니고 옆모습도 아닌 이유는 모든 방향과 각도를 책임질 수 있는 왕의 통찰력을 보여주기에 적합하기 때문이었을 것으로 해석됩니다. 왕 뒤에는 시종이 화려한 깃털이 달린 장엄한 투구를 들고 서 있습니다. 그림의 오른쪽, 나무에 걸린 작은 명판에는 라틴어로 "CAROLVS I / REX MAGNAE / BRITANIAE"(찰스 1세, 위대한 영국의 왕)라 적혀 있는데, 이는 찰스 1세의 왕과 통치자로서의 역할을 강조합니다.

결국 이 작품은 단순한 대형 초상화를 넘어 왕권은 신으로부터 기인한다는 찰스 1세의 믿음을 당당하게 옹호한 왕권 선전의 역할을 했습니다.

역사의 인물을 초상화로 남겨 기념하는 것은 전통적으로 회화의 중요한 역할 중 하나였습니다. 그중 말을 탄 인물을 그린 기마 초상은 왕이나 귀족, 기사의 신분과 위용을 나타내기 위해 흔히 제작되었죠. 기마 초상은 주인공을 말 위에 올려놓음으로써 더욱 높고 고귀하며 용맹한 인물로 강조할 수 있었습니다. 고대부터 말 위에 갑옷을 입고 곧게 앉은 자세는 일반인과 달리 훈련받은 군주의 초

월적 성격을 의미했으니까요. 역사상 많은 인물이 기마 초상 속에서 실제보다 더 훌륭하고 멋진 영웅의 모습으로 재탄생했습니다. 마치 그림 속 찰스 1세처럼 말이죠.

그림 속 찰스 1세는 다가올 운명을 모른 채 존경받는 최고 권력자 혹은 영웅의 모습으로 위풍당당함을 뽐내고 있습니다. 신이 부여한 불가침의 권력을 과시하는 듯한 찰스의 기마 초상들은 그의 지배가 정당하며 지속돼야 한다고 주장하는 것처럼 보입니다.

그러나 역사에 비춰볼 때 이 그림은 오히려 시대의 변화와 민심을 읽지 못한 전제 군주의 헛된 믿음을 반영한, 혹은 백성에 의해 목이 잘린 실패한 왕의 세련된 위선이라 해석하는 것이 옳지 않을까요?_s

감상 팁

○ 왕의 위엄을 나타내기 위해 말의 근육을 과장되게 그렸지만, 오히려 그 때문에 찰스 1세의 허약한 모습이 두드러지기도 합니다. 그의 얼굴과 표정을 보면 거대한 화폭, 말의 기세와는 다소 거리가 있어 보이지요.

인생을 담은 자화상

렘브란트 반 레인, 〈34세의 자화상〉

1640년 | 102×80cm | 캔버스에 유채 | 영국 런던, 내셔널 갤러리

렘브란트 반 레인, 〈63세의 자화상〉

1669년 | 86×70.5cm | 캔버스에 유채 | 영국 런던, 내셔널 갤러리

런던 내셔널 갤러리의 22번 전시실은 단 한 명의 화가를 위한 공간입니다. 그 주인공은 바로크 시대의 거장이자 네덜란드의 대표적인 화가, 빛과 어둠의 마술사로 불리는 렘브란트 반 레인Rembrandt van Rijn, 1606~1669입니다. 렘브란트는 평생에 걸쳐 100여 점에 달하는 자화상을 그린 화가로도 유명합니다. 아마 빈센트 반 고흐 정도를 제외한다면 렘브란트만큼 자화상을 많이 그린 화가는 없을 것입니다.

이번에 소개해드릴 작품은 런던 내셔널 갤러리 22번 전시실에 나란히 전시된 렘브란트의 〈34세의 자화상〉Self-Portrait at the Age of 34과 〈63세의 자화상〉Self-Portrait at the Age of 63입니다.

미술에서 '자화상'은 문학의 '자서전'과 같습니다. 자서전은 자

신만의 삶을 기술할 뿐 다른 사람이 자신을 어떻게 바라보는지는 알려주지 않습니다. 그런 점에서 자서전은 대부분 일방적이며 의식적이든 무의식적이든 자신을 미화하게 마련입니다.

이런 사실은 자화상에도 그대로 적용됩니다. 대체로 화가가 자화상을 그릴 때 자신의 모습을 실제보다 멋지게 묘사하거나 꾸미는 것은 이런 심리를 반영한 것입니다.

그러나 렘브란트는 예외인 것 같습니다. 그는 많은 이가 자화상을 통해 자신의 실제 모습을 감추거나 과장하는 것과는 대조적으로 삶의 희로애락은 물론이고, 심지어 자신의 과오까지 숨김없이 매우 엄격하게 표현했습니다.

렘브란트는 자화상을 미술의 한 장르가 아닌 '영혼의 거울' 혹은 '내적인 얼굴'로 간주했던 게 아닐까요? 그래서 우리는 렘브란트의 자화상을 통해 그의 외모가 아닌 인생을, 그리고 그가 어떤 열망의 소유자였는지를 느낄 수 있습니다.

〈34세의 자화상〉(62쪽)은 그의 인생이 가장 빛나던 시절에 그렸습니다. 서른을 갓 넘긴 그는 이미 미술 시장의 스타였습니다. 하늘 높은 줄 모르고 승승장구하던 젊은 화가는 자신의 눈부신 성공을 만방에 과시하고 싶었을 것입니다. 자화상은 그가 거둔 예술적 승리를 충분히 증명하는 듯합니다. 자신감 넘치는 당당한 눈빛. 멋진 옷과 화려한 모자는 화가보다는 멋쟁이 신사에게 어울릴 듯합니다. 난간에 걸친 팔에서는 약간의 건방짐까지 느껴지지 않나요?

하지만 인생지사 새옹지마라는 말처럼, 이후 렘브란트의 인생은 끝없는 나락으로 떨어집니다. 부인과 슬하의 자녀 모두 그보다

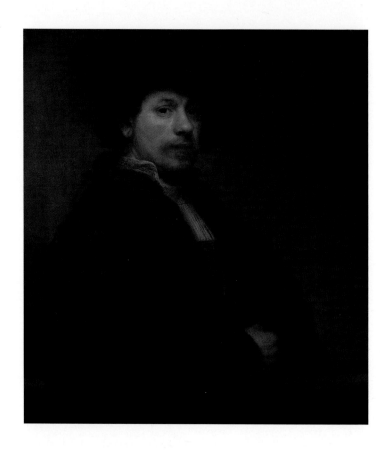

일찍 세상을 떠났고, 화가로서의 명성도 곤두박질쳐서 말년에는 그를 찾는 사람조차 없었다고 합니다. 모델을 구할 돈이 없어 자화상을 그렸다는 말이 있을 정도로 경제적으로도 궁핍했지요. 하지만 더없이 참담한 상황에도 불구하고 렘브란트는 아무런 불평 없이 그에게 맡겨진 일을 묵묵히 수행했습니다. 오히려 끊임없는 자아 성찰로 외향적이던 작품 세계는 점점 더 내면화되었고, 자신이 겪은

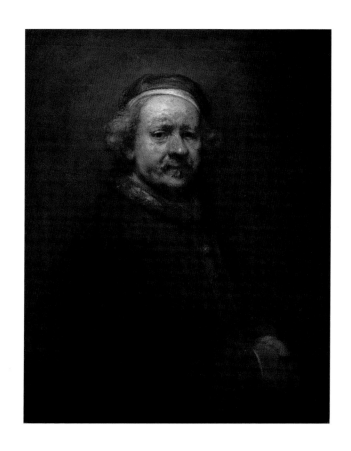

격동의 시간을 응축시킨 〈63세의 자화상〉(63쪽)을 완성해내죠.

　　라파엘로나 티치아노 같은 르네상스의 거장들과 견주며 당당하게 자신을 뽐냈던, 어쩌면 오만해 보이기까지 했던 젊은 날의 눈빛은 사라졌습니다. 단출한 외투를 걸치고 두 손을 모아 겸손한 자세로 앉아 있는 가난하고 초라한, 하지만 거짓 없는 모습의 렘브란트만이 남아 있습니다. 그리고 그는 지상에서 가장 현란한 재주조차

별것 아니라는 사실을 깨우쳐주기라도 하듯 어둠 속에서 관객을 향해 옅은 미소를 짓고 있습니다. _s

감상 팁

○ 렘브란트의 인생 자체가 빛과 어둠의 강렬한 대비였습니다. 전 세계에서 가장 위대한 화가로 추앙받기도 했지만, 말년에는 결국 불명예를 안고 무일푼으로 세상을 떠난 렘브란트의 일생을 그린 전기 영화 〈야경〉2007을 감상해보세요.

종교화인 듯 아닌 듯

얀 얀스 트렉, 〈바니타스 정물〉

1648년 | 90.5×78.4cm | 오크 패널에 유채 | 영국 런던, 내셔널 갤러리

17세기에 들어서며 티치아노의 〈바니타스〉(333쪽 참조)와 같은 주제의 정물화 작품이 신교 지역에서 굉장히 많이 그려졌습니다. 종교개혁을 거치며 일부 신교 지역에서 우상숭배 말살이라는 구호 아래 급진적인 '성상 파괴 운동'이 펼쳐졌기 때문입니다. 이에 기존 화가들의 메인 테마 중 하나였던 종교화를 그리기가 어려워지자 이 지역의 화가들은 다양한 주제를 그리기 시작했고, 거기에 종교적 의미를 담기도 했습니다. 특히 종교전쟁 등 비극적인 경험들을 거치며 '바니타스 정물화'는 가장 많이 그려지는 소재가 되었습니다.

'바니타스'는 전도기 1장 2절에 나오는 말입니다. "헛되고 헛되노니 모든 것이 헛되도다." Vanitas Vanitatum et Omnia Vanitas. 즉, 현생의 모든 것이 덧없다는 메시지를 담고 있죠. 어떻게 화가들이 정물화를

통해 이런 메시지를 담을 수 있었을까요?

바니타스 정물화에 주로 등장하는 소재는 고급스러운 식기, 술, 무기, 과일, 해골 등입니다. 직접적으로 메시지를 전달하는 사물들입니다. 고급스러운 식기류는 금전적인 부, 술은 순간적인 쾌락, 뿔과 무기, 투구 등은 권력이나 무력, 과일(특히 껍질을 깐 레몬이 자주 등장

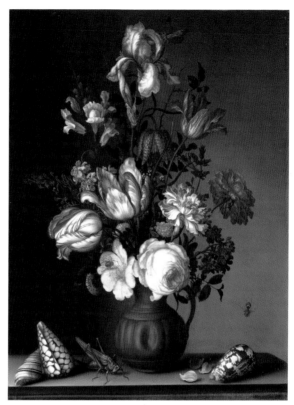

발타자르 판 데어 아스트, <화병의 꽃과 조개껍데기 그리고 벌레들>
1630년경 | 47×36.8cm | 오크 패널에 유채 | 영국 런던, 내셔널 갤러리

합니다)은 자극적인 욕구 등을 상징합니다. 해골은 이러한 모든 것
과 인간의 육체는 유한해 그 끝은 죽음을 맞이하니 "죽음을 기억하
라"Memento Mori라는 의미를 담고 있습니다. 얀 얀스 트렉Jan Jansz Treck,
1606~c.1652의 〈바니타스 정물〉Vanitas Still Life에서도 이러한 소재들을
확인할 수 있지요.

발타자르 판 데어 아스트Balthasar van der Ast, 1593/94~1657의 〈화병의 꽃과 조개껍데기 그리고 벌레들〉도 볼까요? 처음 봤을 때는 그저 화려한 꽃이지만, 사실 이것은 같은 계절에 피는 꽃들이 아닙니다. 각각의 꽃이 1년 중 가장 화려하게 피었을 때를 그려 모아둔 것뿐입니다.

이 꽃들이 이렇듯 아름답고 화려한 모습으로 모일 수 있는 것은 그림 속에서만 가능한 일입니다. 그렇기 때문에 우리가 보기에는 단순한 정물화인 이 그림은 그리는 데 1년 가까이 소요된 어마어마한 프로젝트였던 것입니다. 그리고 이 그림을 통해 화가는 이렇게 이야기합니다.

"이 화려함도 모두 순간일 뿐이다. 모두 헛된 것이다. 언젠가 이 아름다움도 모두 지게 될 것이며, 우리는 화려한 현생을 좇기보다는 훗날 천국에서의 참된 영생을 생각하며 살아야 한다."

분명 겉으로 보기엔 정물화일 뿐이지만, 그 안에 담긴 철학과 종교적 메시지는 어떤 종교화보다도 강력합니다. 비단 종교적인 의미를 떠나서라도 삶을 살아가며 우리가 꼭 기억해야 할 허영에 대한 경계에 대해 시대를 초월한 메시지를 담고 있는 것 같습니다. _M

감상 팁

◦ 17세기 네덜란드 작품을 전시한 미술관에서 어렵지 않게 찾아볼 수 있는 주제입니다. 감상 중 갑자기 정물화들이 연속해서 등장할 때는 그림 앞에서 잠시 발걸음을 멈추고 자신을 들여다보는 시간을 가져보세요.

고귀한 말의 초상화

조지 스터브스, 〈휘슬재킷〉

1762년 | 296.1×248cm | 캔버스에 유채 | 영국 런던, 내셔널 갤러리

영국은 경마 종주국답게 수백 년의 역사를 간직한 각종 경마 대회를 오늘날까지 이어오고 있습니다. 영국인들의 말 사랑은 타의 추종을 불허하죠. 특히 18세기에는 경마 열풍이 영국 전역을 강하게 휩쓸었습니다. 당시 영국인들은 누구의 말이 가장 **빠를까** 하는 호기심과 가장 빠른 말을 가진 사람이 되려는 경쟁심으로 경주마의 품종 개량에도 대단히 적극적이었습니다. 그리고 여기에 돈을 거는 도박이 결합되면서 경마는 영국인들이 사랑하는 최고의 스포츠이자 문화로 자리 잡았습니다.

이렇듯 경마가 중요한 사회적 담론의 대상이 되면서 본격적으로 등장한 것이 말 초상화입니다. 물론 이전에도 사냥도나 승마도 등 말 그림이 있긴 했지요. 하지만 18세기로 들어서면서 집단이 아

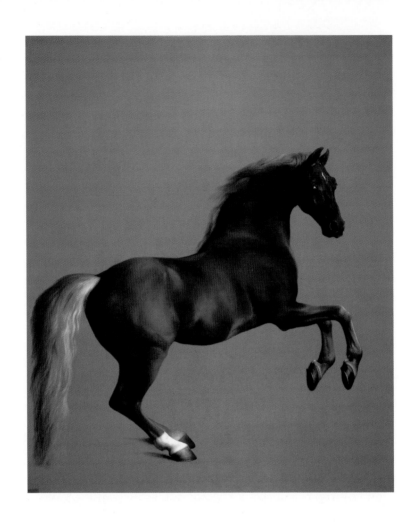

닌 말 한 마리를 단독으로 화폭에 담는 새로운 전통, 즉 말의 집단 초상화가 아닌 특정 말 한 마리가 주인공인 초상화 장르가 등장한 것입니다. 그리고 서양 미술 역사상 최고의 말 그림 화가로 평가받

고 있는 '말의 화가' 조지 스터브스George Stubbs, 1724~1806의 시대 또한 펼쳐졌죠.

조지 스터브스는 10대까지는 가죽 직공인 아버지를 따라 무두 질을 했습니다. 하지만 화가가 되기로 결심한 뒤 동물의 해부학과 생리학 공부에 몰두했고, 이탈리아를 방문하면서 문명의 힘보다 자연의 위대함을 깨닫고 자연을 탐구하기로 결심했습니다. 그는 이 결심을 평생 지키며 말을 비롯해 개, 사자, 기린 등의 동물들을 자연이라는 배경 속에서 포착하는 걸 즐겼고, 일관된 집념에서 우러나온 그의 그림에서는 일종의 경외감 같은 것이 느껴집니다.

내셔널 갤러리의 34번 전시실에도 실물 크기로 묘사한 조지 스터브스의 장대한 초상화가 있습니다. 이 그림의 주인공은 '휘슬재킷'Whistlejacket이라는 이름의 잘 빠진 말입니다. 안장과 고삐를 벗어 던진 아라비아산 종마의 위용은 힘과 아름다움을 넘치도록 보여주며 관람객들의 시선까지 솟구치게 할 만큼 위력적입니다.

그렇다면 사람도 평생 자기 초상화 한 점 갖기 힘들던 시절에 실물 크기의 초상화를 보유한 이 말의 정체는 도대체 무엇일까요? 당시 '휘슬재킷'의 주인은 영국 총리를 역임한 정치인이자 당대 최고의 부자이며, 정치를 빼고는 경마에만 열중한 로킹엄 후작이었습니다. '휘슬재킷'은 유럽에서도 손꼽히게 큰 그의 저택 마당에 풀어 키우던 200여 마리의 말 중 하나로, 현재 경주마의 대부분을 차지하는 서러브레드종의 조상인 고돌핀 아라비안의 손자입니다. 하지만 화려한 족보에 비해 경주마로서의 기록이 특출하지는 않았습니다. 그런데도 이토록 기념비적인 초상화의 주인공이 된 것은, 짐작

하건대 우아한 외모와 자유분방하고도 고귀한 성격 덕분이었을 것입니다.

기름진 갈색 몸통에 부드러운 갈기를 날리며, 앞발을 들어 달리다 말고 관객을 쳐다보는 '휘슬재킷'. 아름답고 고고한 그 모습을 보고 있으면 인류 역사상 가장 빼어난 말 그림이라는 누군가의 말에 자신도 모르게 고개를 끄덕이게 될 것입니다. _s

감상 팁

○ 조지 스터브스는 이 그림을 그리기 위해 무려 18개월 동안이나 무두질 공장에서 나오는 말의 뼈에 붙은 근육을 절개하면서 말의 해부학적인 구조를 완벽하게 파악했다고 합니다. 그 결과 1766년에 18점의 삽화를 그려 넣은《말의 해부학》이라는 전문 서적을 출판하기도 했죠.

눈부신 자연의 풍경 그대로

존 컨스터블, 〈건초마차〉

1821년 | 130.2×185.4cm | 캔버스에 유채 | 영국 런던, 내셔널 갤러리

영국이 서양 미술에 뚜렷한 업적을 남기기 시작한 것은 2명의 위대한 19세기 화가로부터입니다. 바로 윌리엄 터너와 존 컨스터블John Constable, 1776~1837이죠. 마치 비틀스와 롤링 스톤스 같은 라이벌 구도의 대명사인 두 풍경 화가는 인상파라는 거대한 물결에 직접적인 영향을 미친 자랑스러운 영국인들입니다.

터너가 방대한 낭만적 환상으로 영국 역사상 최고의 화가라고 평가받는다면, 컨스터블은 국제적 영향력으로 바르비종파와 들라크루아 등 프랑스의 후배 화가들에게 모범적이고 놀라운 길을 제시한 화가입니다.

물론 지극히 영국다운 진지함과 성실함을 보여준 컨스터블의 예술을 폭넓게 느끼기에는 테이트 브리튼이 더없이 훌륭하겠지만,

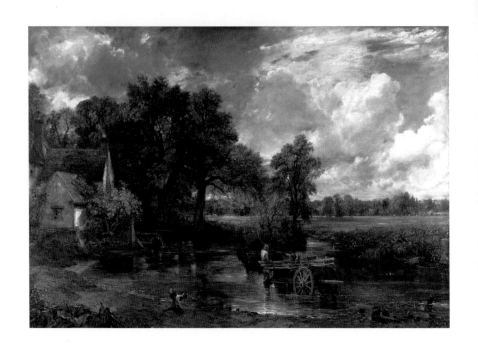

이번에 소개할 내셔널 갤러리의 〈건초마차〉The Hay Wain 역시 그를 대표하는 그림으로 내세우기에 전혀 손색없는 걸작입니다.

이 그림은 유달리 전원의 땅을 사랑하는 영국인들뿐 아니라 모든 이의 마음속에 깃든 이상적인 고향의 풍경을 담고 있습니다. 소나기가 지나간 뜨거운 여름날, 나무숲 사이에 숨어 있는 오두막 앞으로 맑은 여울이 흐르고, 물레방아 위로 졸졸 흐르는 물소리와 짐칸을 비우고 천천히 되돌아가는 건초마차의 덜거덕대는 바퀴 울림이 나른하게 들려옵니다. 탁 트인 푸른 평원 저 멀리 수확을 끝낸 농부들이 건초더미를 높이 쌓고, 그 사이에 점점이 흩어져 풀을 뜯는 소들이 풍요로운 가을을 예고하고 있습니다. 시간조차 천천히 흐르

는 듯한 이 동네는 컨스터블이 태어나 자라고, 평생토록 아끼고 사랑하며 화폭에 담은 영국 서퍽Suffolk 지방의 스투어Stour 강변입니다.

1821년 런던의 왕립 아카데미 전시에서 첫선을 보인 이 그림은 아쉽게도 관람객의 시선을 끄는 데 실패했습니다. 하지만 2년 뒤 프랑스 파리에서 열린 살롱전에서 금상을 수상하며 컨스터블은 단번에 스타 반열에 올랐습니다.

컨스터블은 스튜디오 안에서 정해진 법칙에 따라 풍경을 그리는 당시의 전형적인 방식을 거부하고, 그리고자 하는 자연 속에서 직접 햇빛을 받고 공기를 느끼며 작품을 구상했던 화가입니다. 풍경화를 일생의 업으로 삼았던 그는 이렇게 말했습니다.

"어느 하루도 서로 같은 날이 없고, 단 한 시간도 서로 같은 시간이 없다. 세상이 창조된 이래 한 나무의 두 잎사귀도 같아본 적이 없다. 진정한 미술이란 자연과 같이 서로 달라야 하는 것이다."

시시각각 변화하는 빛과 대기의 색채에 민감했던 파리의 인상파 화가들이 컨스터블에 열광한 것은 어찌 보면 지극히 당연한 일이었던 거죠. 이렇듯 영국 미술계에서는 오랫동안 별다른 주목을 받지 못하고 오히려 프랑스에서 많은 사랑을 받은 그였지만, "외국에서 부자로 사느니, 영국에서 가난하게 살겠다"고 선언할 만큼 그는 영국의 전원과 자연을 사랑했습니다.

결국 컨스터블의 그림 속 아름다운 풍경들은 그가 영국을 사랑했던 진실한 마음의 거울이라 할 수 있습니다. _s

감상 팁

○ 잎사귀 하나하나가 눈부신 햇살을 가득 받는 듯 선명하고 바삭바삭한 초록색을 눈여겨보세요. 색채의 대가로 알려진 들라크루아조차 컨스터블의 초록색에 큰 충격을 받아 당시 작업 중이던 〈키오스섬의 학살〉을 수정했다고 알려져 있습니다.

9일의 여왕

폴 들라로슈, 〈레이디 제인 그레이의 처형〉

1833년 | 246×297cm | 캔버스에 유채 | 영국 런던, 내셔널 갤러리

〈레이디 제인 그레이의 처형〉The Execution of Lady Jane Grey은 영국 역사의 비극적인 한순간을 담고 있습니다. 런던 탑의 어두컴컴한 감옥, 순백의 비단 드레스를 입은 청아한 모습의 한 소녀가 앉아 있습니다. 그녀의 이름은 제인 그레이, 바로 영국의 여왕이었습니다. 하지만 제인은 왕위에 오른 지 9일 만에 차가운 감옥에 갇혔고 곧 처형을 앞두고 있습니다. 도대체 왜? 과연 그녀에게는 무슨 사연이 있었던 걸까요?

제인 그레이는 영국의 왕족이었지만 구교인 가톨릭과 신교인 성공회 간 종교 갈등과 권력 다툼 때문에 단 9일 만에 여왕 자리에서 폐위되어 죽음을 맞이하는 비극적인 인물입니다.

미국 드라마 〈튜더스〉The Tudors나 영화 〈천일의 스캔들〉 등으로

우리에게 익숙한 16세기 영국의 국왕 헨리 8세는 심한 여성 편력으로 6명의 부인을 두었습니다. 첫째 부인 캐서린은 스페인의 공주였는데, 첫째 딸 메리를 얻은 뒤 아들을 낳지 못하자 상심한 헨리 8세는 캐서린과 이혼하고 캐서린의 시녀 앤 불린과 결혼합니다. 이 과정에서 이혼을 인정하지 않는 로마 바티칸 교황청과 결별하고 가톨릭 대신 성공회라는 새로운 종교를 국교로 정하기에 이릅니다. 하지만 앤 불린마저도 아들을 낳지 못하자 헨리 8세는 다시 이혼했고, 마침내 셋째 부인 제인 시모어로부터 후에 에드워드 6세가 되는 아들을 얻었습니다.

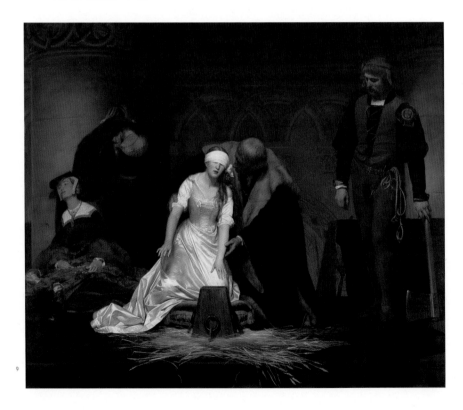

그러나 에드워드 6세는 왕이 된 지 6년 만에 열여섯 살의 나이로 세상을 떠납니다. 후사가 없을 경우 서열 1위 왕위 계승자는 헨리 8세의 첫째 딸인 메리였지요. 그러나 메리는 가톨릭 국가인 스페인에서 온 어머니 캐서린처럼 독실한 가톨릭 신자였습니다. 자신들의 권력을 잃을까 봐 두려웠던 성공회 측 귀족들은 에드워드 6세에게 제인 그레이를 후계자로 임명하라고 부추깁니다. 제인 그레이는 헨리 8세 여동생의 외손녀로 성공회 신자였기 때문입니다. 학문적 지식이 뛰어났지만 권력에는 욕심이 없었던 이 순수한 소녀는 권력에 눈이 먼 어른들의 욕심에 떠밀리듯 여왕이 됩니다. 그녀의 나이 겨우 열여섯일 때였죠.

상황이 이렇게 되자 메리는 왕위 서열 1위라는 대중의 지지와 자신의 권력 기반을 바탕으로 군대를 일으켜 제인 그레이를 폐위시키고 여왕이 됩니다. 제인 그레이는 반역죄로 런던 탑에 갇히는 신세가 되었죠. 어린 제인을 안타깝게 여긴 메리는 그녀가 가톨릭으로 개종하면 죽음은 면하게 해주겠다고 제안합니다. 그러나 이 경건한 소녀는 목숨을 구걸하기 위해 신념을 저버리는 일은 하지 않았습니다. 결국 제인은 개종을 거부하고 담담히 죽음을 맞이했죠.

스스로 권력을 탐한 적이 없음에도 불구하고 권력 투쟁의 희생양이 된 어린 여왕의 이야기는 많은 사람의 동정심을 불러일으켰습니다. 역사화를 즐겨 그린 프랑스의 화가 폴 들라로슈Paul Delaroche, 1797~1856도 제인 그레이가 처형당하기 직전의 비극적인 순간을 자신의 캔버스로 옮겼습니다.

1554년 2월 12일, 그녀는 단두대 앞에 앉았습니다. 순백의 드

레스를 입은 그녀는 신께 기도를 올린 후 두 눈이 눈가리개로 가려 졌습니다. 앞이 보이지 않게 된 제인은 머리를 둘 단두대를 찾지 못 해 순간 당황하고 맙니다. 더듬더듬 자신의 목을 내어줄 그곳을 찾 는 그녀의 유난히도 고운 손은 왜 그녀에게 이런 비극이 가해져야 만 했는지 보는 이에게 안타까움을 전합니다. 이런 안타까운 모습 을 보다 못한 가톨릭 복장의 신부가 제인을 부축해 그녀가 단두대 의 위치를 찾을 수 있도록 도와주고 있습니다. 그림 왼쪽에는 제인 의 보모가 망연자실한 표정으로 벽에 기대어 허공을 바라보고 있 고, 또 다른 시녀는 차마 이 상황을 더 이상 지켜보지 못하고 뒤돌아 서서 슬픔을 삼키고 있습니다. 그림 오른쪽에는 사형수가 시퍼렇게 날이 선 도끼를 들고 서 있네요. 하지만 그의 표정 역시 연민으로 가 득합니다. 들라로슈는 어둡고 칙칙한 감옥에서 홀로 빛나는 제인의 창백한 피부와 순백의 드레스를 통해 비극을 강조하고 있습니다. 이제 우리도 그림 속 인물들처럼 그녀에게 연민을 느끼게 될 것입 니다. 비록 제인의 사연을 모른다 할지라도 말이지요. _s

감상 팁

○ 폴 들라로슈는 프랑스의 화가로 역사화를 주로 그렸습니다. 역사를 소 재로 그림을 그리는 것은 완벽하고 이상적인 역사를 그려 교훈을 주고 자 한 고전주의 화가들의 특징이었죠. 그러나 들라로슈는 역사의 이면 에 존재하는 무상함, 허무 등 인간적인 감정이 느껴지는 그림을 그렸 습니다. 이런 특징 때문에 들라로슈는 고전주의와 낭만주의의 특징이 모두 나타나는 절충주의 화가로 분류됩니다.

영국이 사랑하는 화가

윌리엄 터너, 〈전함 레메레르의 마지막 항해〉

1839년 | 90.7×121.6cm | 캔버스에 유채 | 영국 런던, 내셔널 갤러리

조지프 말로드 윌리엄 터너Joseph Mallord William Turner, 1775~1851는 영국 근대 미술의 아버지, 영국의 국민 화가로 불릴 만큼 영국인들의 지지와 사랑을 한 몸에 받는 화가입니다. 열네 살부터 왕립 아카데미에서 공부했고, 스물네 살에 준회원, 스물일곱 살에 왕립 아카데미 정회원이 될 정도로 일찍이 천부적인 재능을 인정받았죠. 당대 최고의 명성을 쌓은 덕에 화가로서는 유일하게 세인트 폴 대성당에 유해가 안치되어 있습니다.

영국 현대 미술의 대표 기관인 테이트 브리튼이 해마다 가장 주목할 만한 미술가에게 수여하는 영국 최고 권위의 미술상 이름도 그의 이름을 딴 '터너상'Turner Prize입니다. 영국 미술사에서 윌리엄 터너가 차지하는 비중이 얼마나 큰지 알 수 있지요.

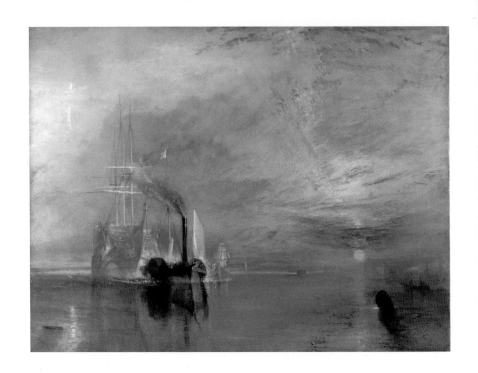

　윌리엄 터너는 자신의 작품을 전시할 미술관을 세운다는 조건
으로 무려 1만 9000여 점에 이르는 데생과 수채화, 유화, 스케치를
생전에 영국 정부에 기증함으로써 방대한 예술혼을 가장 그럴듯한
방법으로 세상에 알렸고, 그런 이유로 현재 런던 테이트 브리튼에
는 11개의 윌리엄 터너 전시실이 마련되어 있습니다.

　〈전함 테메레르의 마지막 항해〉The Fighting Temeraire는 윌리엄 터
너 스스로 "나의 소중한 보물"이라고 말할 정도로 가장 아꼈던 작
품이자, 1995년 영국 BBC와 내셔널 갤러리가 공동으로 조사한 '영
국이 소장하고 있는 가장 위대한 그림' 1위로 선정된 바 있는 작품

입니다.

테메레르는 1805년 트라팔가 해전에서 넬슨 제독이 이끄는 영국 해군이 나폴레옹과 스페인의 연합 함대를 격파하며 큰 승리를 거두는 데 혁혁한 공을 세운 전함입니다. 이 위대한 승리는 영국이 세계의 바다를 지배하며 대영제국을 건설하는 계기가 되었고, 트라팔가 해전의 영웅 전함 테메레르는 영국 해군의 상징이자 영국인들의 자부심 그 자체였습니다. 하지만 아이러니하게도 그 이후 영국에는 산업혁명으로 인한 기계 문명의 가속화로 증기선이 등장했고, 1838년 가을 런던 템스강에서는 역사의 중심에서 존재감을 떨치던 전함 테메레르가 해체되기 위해 작은 증기선에 이끌려 항구로 견인되는 처연한 풍경이 펼쳐졌습니다.

위대한 화가 윌리엄 터너는 바로 그 순간을 자신의 캔버스에 재현해냈습니다. 저녁노을이 붉게 물든 바다에 떠 있는 거대한 테메레르호의 흐릿하고 창백한 색채감은 어딘지 모르게 공허해 보입니다. 마치 과거의 영광을 뒤로하고 역사 속으로 사라져가는 피할 수 없는 전함의 숙명을 상징하는 것 같죠. 이와는 대조적으로 화염을 내뿜고 있는 검은 증기선은 기술과 산업을 바탕으로 한 근대 문명의 서막을 알리듯 작지만 단단하면서도 또렷합니다.

기록에 따르면 테메레르호는 견인 당시 돛대를 비롯한 쓸 만한 물건은 모두 제거된 상태였기 때문에 목재로 된 선체만 남아 있는 초라한 모습이었다고 합니다. 하지만 터너는 전함의 모습을 상세히 묘사한 것은 물론 돛대와 선수 부분의 윤곽선을 옅은 황금빛으로 표현했습니다. 아마 명을 다한 위대한 역사의 한 페이지에 아쉬움

의 작별을 고하고자 했던 화가의 마지막 예우인 듯합니다.

이러한 상징적인 비유는 화가의 영웅적 시대에 대한 그리움이자 새로운 시대에 대한 희망의 표현입니다. 60대에 접어든 터너에게 검붉은 연기를 뿜어내면서 질주하는 증기선은 그리 탐탁지 않았을 것입니다. 하지만 역사는 언제나 지는 해와 뜨는 해를 함께 품고 흘러갑니다. 화가는 사라져가는 영광과 새로이 부상하는 기술 문명의 힘을 석양에 붉게 물든 하늘을 배경으로 표현함으로써 시대의 변화가 가져다주는 애잔함 혹은 그리움을 경건하고 찬란하게 보여주고 있는 것입니다. _s

감상 팁

○ 2020년 2월부터 영국의 20파운드 지폐에 화가로서는 최초로 윌리엄 터너의 초상화와 그의 대표작 〈전함 테메레르의 마지막 항해〉가 새겨졌습니다. 아울러 "빛은 그러므로 색이다"Light is therefore colour라는 터너의 명언과 유언장에 쓰인 터너의 서명 등도 지폐 뒷면에 새겨져 있다고 하네요. 윌리엄 터너의 초상화는 현재 런던 테이트 브리튼에 전시되어 있습니다.

섬뜩하지만 아름다운

존 에버렛 밀레이, 〈오필리아〉

1851~1852년 | 76.2×111.8cm | 캔버스에 유채 | 영국 런던, 테이트 브리튼

영국이 해가 지지 않는 나라라는 명성을 듣던 대영제국 시절, 즉 빅토리아 여왕 시대인 1848년 유럽 대륙에 비해 상대적으로 낙후된 영국 미술계에 새로운 활기를 불어넣을 라파엘 전파Pre-Raphaelite Brotherhood가 결성되었습니다. 이들은 당시 영국의 미술 풍토였던 라파엘로와 미켈란젤로를 모방하는 화풍(로열 아카데미에서 가르치는, 또는 르네상스 이후의 미술을 답습하는 화풍)이 아닌 라파엘로 이전, 즉 르네상스가 아닌 중세 시대의 미술을 본보기 삼아 그림을 그리자는 원칙 아래 결성된 모임입니다.

라파엘 전파의 기본 정신은 작가는 자연에서 오랜 시간 동안 머무르며 뛰어난 관찰력으로 그 모습을 정밀하게 그려내야 하고, 기계적인 테크닉을 배제하고 진실하고 직접적이며 마음에서 우러나

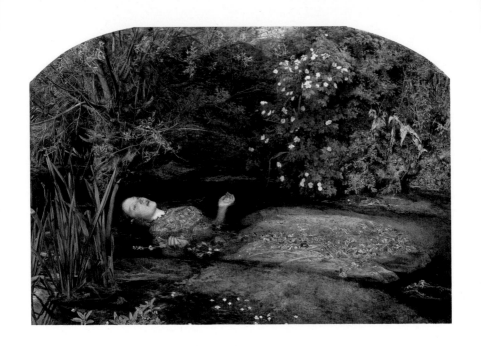

오는 테크닉만 구사해야 하며, 무엇보다도 고대 신화와 전설, 고전 문학, 성서와 같은 도덕적이고 성스러운 주제만 취급해야 한다는 것이었습니다.

이들은 특히 셰익스피어의 문학에서 많은 영감을 얻었습니다. 그중에서도 비극적이고 낭만적인 《햄릿》의 여주인공 오필리아는 라파엘 전파의 단골 소재였지요. 이번에 소개할 작품은 오필리아의 죽음을 다룬 수많은 작품 중 라파엘 전파의 창립자인 존 에버렛 밀레이John Everett Millais, 1829~1896가 그린 〈오필리아〉Ophelia입니다.

오필리아의 아버지는 딸의 연인인 햄릿에게 살해되었습니다. 오필리아는 사랑하는 남자가 자신의 아버지를 죽였다는 사실을 견

90일 밤의 미술관

디지 못해 서서히 미쳐갔고, 결국 버드나무가 있는 개울가에서 나무 위로 오르다 떨어져 죽고 맙니다. 오필리아는 물에 빠져 죽어가면서도 자신이 얼마나 위급한 처지인지를 모르는 것처럼 노래를 불렀습니다. 오필리아는 그렇게 생을 마감합니다.

> 그 애가 늘어진 버들가지에 화관을 걸려고 했을 때 심술궂은 은빛 가지가 갑자기 부러져 화관과 함께 흐느끼는 시냇물 속에 빠지고 말았어. 그 애는 마치 인어처럼 늘 부르던 찬송가를 부르더라. 마치 자신의 불행을 모르는 사람처럼.
> 하지만 그것도 잠깐. 마침내 옷에 물이 스며들어 무거워지는 바람에 아름다운 노래도 끊기고. 그 가엾은 것이 시냇물 진흙 바닥에 휘말려 들어가 죽고 말았지.
>
> -《햄릿》4막 7장 중 오필리아의 죽음을 전하는 왕비

비극적인 죽음을 주제로 그렸지만, 밀레이의 섬세한 자연 묘사는 작품에 아름다움과 신비로움을 더합니다. 밀레이는 수십 종의 식물과 꽃을 이용해 오필리아의 심리 상태를 표현했는데 각각의 꽃은 모두 상징적 의미를 지닙니다.

늘어진 버드나무는 '버림받은 사랑'을 상징하고, 버드나무 뒤편의 짙은 녹색 쐐기풀은 '고통'을 뜻합니다. 오른손 주변에는 '깊은 잠'과 '죽음'을 뜻하는 붉은색 양귀비가 눈에 띄게 강조되어 있습니다. 이 외에도 제비꽃, 장미, 데이지, 팬지, 아도니스 등이 정교하게 그려져 있습니다.

밀레이는 라파엘 전파의 일원답게 자연과 사람을 실제에 충실하게 묘사하려 노력했습니다. 작품 속 자연 풍경을 캔버스에 담아내기 위해 1851년 잉글랜드 서리 지방의 혹스밀 강가에서 하루에 11시간씩 주 6일, 꼬박 5개월 동안 그림을 그렸다고 합니다. 게다가 물에 뜬 오필리아를 실감나게 묘사하기 위해 모델 엘리자베스 시달은 무려 4개월 동안 물을 채운 욕조에 누워 포즈를 취했다고 합니다.

앞서 말했듯이 〈오필리아〉는 비극적이고 섬뜩한 죽음을 주제로 한 작품임에도 아름답고 신비롭습니다. 우리의 마음을 잡아끄는 것은 치밀하게 표현한 사실적인 풍경 위에 각종 상징과 작가의 문학적 상상력이 결합되었기 때문일 것입니다. 더불어 셰익스피어가 《햄릿》을 통해 표현하고자 했던 비극적 아름다움을 충실하게 재창조하려는 밀레이의 강한 의지 덕분이기도 하겠죠. ₅

감상 팁

◦ 윌리엄 셰익스피어의 《햄릿》을 읽고, 오필리아가 당시 처한 상황과 심리 상태가 어땠을지 상상하며 작품을 감상해보세요. 또한 수많은 화가가 오필리아의 비극을 주제로 한 작품을 그렸습니다. 저마다의 눈으로 바라본 다른 〈오필리아〉들과 비교해보는 건 어떨까요?

현대 미술의 아버지

폴 세잔, 〈자화상〉

1880~1881년 | 34.7×27cm | 캔버스에 유채 | 영국 런던, 내셔널 갤러리

우리는 특정 분야에서 선구자 역할을 한 사람에게 '○○의 아버지'라는 수식어를 붙입니다. 수많은 화가에게 영감을 주고 피카소와 마티스 같은 거장들이 존경을 바친 화가이자 서양 미술사에 경이로운 터닝 포인트를 만든 '근대 미술 혹은 현대 미술의 아버지' 폴 세잔Paul Cézanne, 1839~1906에 대한 이야기를 해보려고 합니다.

폴 세잔의 고향은 남프랑스의 엑상프로방스입니다. 부유한 은행가의 아들로 태어나 평생 경제적인 어려움을 겪지 않은 서양 미술사의 대표적 '금수저'였죠. 그는 아버지의 바람으로 법대에 진학해 공부하지만 결국 화가의 꿈을 이루기 위해 당시 세계 미술의 중심지였던 파리에 입성합니다. 당시 파리는 산업혁명을 겪으며 하루가 다르게 변화하고 있었고, 세상의 흐름에 발맞춰 아카데믹한 기

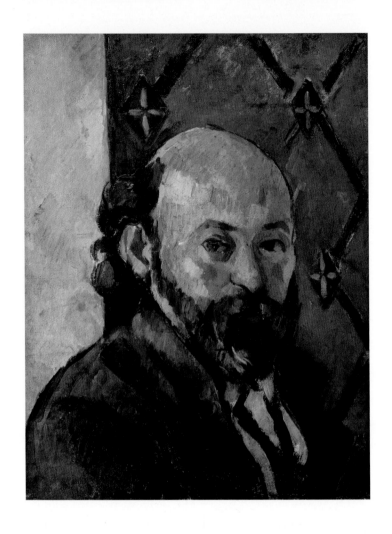

성 미술(고전주의 미술)이 아닌 새로운 형태의 미술을 원하는 젊은 화가가 매우 많았습니다. 현재를 살아가는 우리는 이들을 '인상파 화가'라 말하고 있죠.

세잔도 파리에서 모네, 르누아르, 드가, 피사로 등 인상파 화가들과 교류하며 뜻을 함께했습니다. 빛의 움직임에 따라 순간순간 변화하는 자연의 모습을 좇는 인상주의가 세잔에게도 나쁘지 않았던 것입니다. 그런데 작업을 할수록 의문이 생기기 시작합니다. 빛에 따라 순간적인 상황을 포착하는 데 주력하다 보니 놓친 것이 있었습니다. 바로 형태의 견고함이었죠. 인상주의는 빛나는 색채를 얻은 대신 형태를 잃었습니다. 즉, 세잔이 인상주의 자체를 깡그리 부정한 것은 아니지만, 인상주의의 빛나는 색채를 유지하면서 무시된 형태의 단단함을 살리고 싶었던 것입니다. 인상파는 끊임없이 변화하는 상태를 사물의 본질이라고 생각했지만, 세잔이 주목한 것은 어떠한 조건에서도 변화하지 않는 사물의 본질적 형태였습니다.

인상파 회화에 불만을 품은 세잔은 결국 자신이 원하는 그림을 그리기 위해 고향인 엑상프로방스로 돌아왔습니다. 그렇게 세잔의 불가능한 도전이 시작되죠. 기존의 아카데믹한 방법으로는 소재의 입체감은 살릴 수 있지만 빛나는 색채는 포기해야 했습니다. 명암 처리에 따라 물체가 어두워지기 때문입니다. 반대로 빛나는 색채를 얻기 위해서는 또렷한 형태는 포기할 수밖에 없었습니다.

세잔은 기존 방식으로는 결코 합칠 수 없는 색채와 형태를 한데 결합하고자 했습니다. 그래서 어떠한 조건에서도 변하지 않는 사물의 본질적인 형태를 찾기 위해 해부학은 물론 원근법과 명암법을 포기했습니다. 세잔은 눈에 보이는 그대로의 모습을 그리지 않았습니다. 머리로 느끼고 마음으로 재구성해 대상에 단단한 형태를 부여했고, 이를 하나의 화면에 편집했습니다.

그래서 그의 그림은 어딘가 모르게 기하학적이고 딱딱합니다. 정물, 사람, 풍경 모든 것이 세잔에게는 조형 실험을 위한 대상이었던 것입니다. 이로써 르네상스 이후 수백 년간 서양 미술의 답으로 여겨졌던 조형 원칙이 깨져버렸습니다. 하지만 색채만큼 형태도 견고해졌죠. 이는 캔버스 위에 현실을 그대로 재현하는 일을 포기한다는 뜻이었고, 더 나아가 서양 미술의 낡은 체제가 무너지고 새로운 체제가 시작되었다는 것을 의미합니다.

폴 세잔을 통해 형태와 색채는 더 이상 사물에 종속될 필요가 없게 되었습니다. 형태와 색채의 자유로운 구사는 야수주의와 입체주의에 크나큰 영향을 주었고, 몬드리안과 칸딘스키를 거치며 추상 미술을 낳았습니다. 그래서 우리는 폴 세잔을 추상 미술의 진정한 선구자이자 현대 미술의 아버지라고 부를 수 있는 것입니다. _s

감상 팁

○ 여기에서 소개한 〈자화상〉은 폴 세잔의 여러 자화상 중 하나로, 40세 무렵에 그린 작품입니다. 다른 자화상들에 비해 부드러운 표정이 특징입니다. 배경에 있는 다이아몬드 무늬의 벽지는 그의 정물화에도 자주 등장합니다.

현실보다 더욱 현실적인

에두아르 마네, 〈폴리베르제르의 술집〉

1882년 | 96×130cm | 캔버스에 유채 | 영국 런던, 코톨드 갤러리

"세계에서 가장 훌륭한 소규모 미술관 중 한 곳"이라는 코톨드 갤러리The Courtauld Gallery의 홍보 문구는 아주 적절합니다. 런던 서머셋 하우스Somerset House 안에 위치한 코톨드 갤러리는 런던의 숨은 보석이라 불릴 만큼 세계에서 가장 알찬 인상주의 컬렉션을 만날 수 있는 보물창고입니다. 그중에서도 인상파의 리더였던 에두아르 마네Edouard Manet, 1832~1883의 〈폴리베르제르의 술집〉A Bar at the Folies-Bergère은 이 작은 미술관에서 가장 강렬히 빛나는 그림입니다.

폴리베르제르는 파리의 100년이 넘는 전통을 지닌 술집, 카페, 카바레, 서커스 공연장입니다. 찰리 채플린부터 엘라 피츠제럴드, 장 가뱅, 에디트 피아프 그리고 엘튼 존까지 공연한 곳으로 유명하며, 19세기에도 예술가, 연예인, 정치가, 사교계의 일원들이 사치와

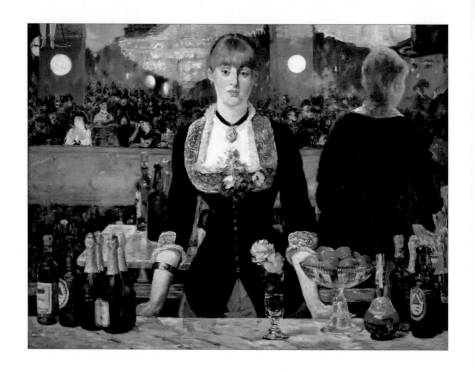

향락을 쏟아낸 곳이죠.

　이 그림은 폴리베르제르의 바를 바라보는 마네의 시선을 담고 있습니다. 비평적으로 많은 논란과 화제를 불러일으킨 그림이라 해석과 추측이 난무하지만, 마네는 이 그림을 남기고 이듬해 세상을 떠나버렸습니다. 마네의 모든 예술적 기교와 폭넓은 주제 그리고 마지막 열정을 불어넣은 그림으로 유명한데, 무엇보다 이 그림을 화제의 중심에 서게 만든 것은 과학적으로는 도저히 이해할 수 없는 어설픈 구성입니다.

　주인공인 바텐더 뒤에 있는 거울부터 이상합니다. 거울에 비친

모습들은 전혀 맞지 않는 각도의 형상으로 드러나고 있습니다. 거울에 비친 혼잡한 극장의 오른편에 자리한 여인의 뒷모습이 그 문제의 핵심입니다. 주인공 바텐더의 뒷모습이라면 도저히 각도가 맞지 않습니다. 마네의 친구로 추정되는 손님과 대화를 나누고 있는 듯 보이는데 두 사람 사이에서는 카운터가 보이지 않습니다. 거울에 반사된 술병들도 거울 밖의 모습과 전혀 일치하지 않죠.

마네는 왜 이렇게 어설픈 그림을 그렸을까요? 인상파의 주장은 보이는 대로 그리겠다는 의지의 표현이라는 것입니다. 그들의 이야기가 옳다면, 수백 년간 서양 미술이 쌓아온 위대한 업적들은 인간의 눈을 속여온 마술의 속임수 같은 것이었다는 이야기가 됩니다. 정확히 보기 어려운 원경을 정확히 표현해내고, 보이지 않는 것까지 친절히 묘사하는 전통 말입니다. 실제 인간의 눈은 초점이 맞는 일부분만 정확하게 바라볼 수 있도록 설계되어 있습니다. 초점을 벗어난 부분의 모습은 그 형태를 어림짐작해야 할 정도로 뿌옇게 보이기도 합니다. 그러한 인간의 눈에 중심을 맞춘 그림은 사물의 본질보다는 화가의 눈이 찍어내는 정직한 사진과 같은 것입니다.

마네는 초점이 흐려지는 사물에 대한 표현에 집착한 화가였습니다. 그러나 각도가 맞지 않는 거울 속 여인의 모습은 그러한 인상파의 입장만으로는 설명하기 힘듭니다. 마네는 현실과 다른 또 하나의 가상현실, 즉 상상의 세계를 거울을 통해 채워 넣고 싶었던 것이 아닐까요?

그렇다면 이런 추측이 가능할지도 모르겠습니다. 거울 속의 모습은 극장의 현실입니다. 좌측 상단에 공중 곡예사의 발이 보이고,

그것을 흥미롭게 바라보는 관객들의 모습이 뿌옇게 보입니다. 그 현실 속에서 바텐더는 손님과 이야기하고 있는 것이죠. 거울 밖의 모습은 바텐더의 현실입니다. 무뚝뚝하면서 따분해 보이는 그녀의 표정에서 슬픔이 느껴집니다. 그녀에게 이곳은 관객들처럼 즐기며 먹고 마시는 여흥의 장소가 아닌, 돈을 벌기 위해 고되게 서서 일하는 삶의 현장입니다. 따라서 그녀는 지극히 무표정한 모습으로 감정을 감춘 채 서 있는 것이죠. 그녀가 맞서고 있는 것은 거울 안의 모습, 즉 그녀가 속한 현실인 것입니다.

마네는 일상 속 바텐더의 모습과 거울에 비치는 그녀가 속한 방 대하고 복잡한 현실을 함께 보여주는 불가해한 장면을 의도적으로 연출하면서, 우리의 인식 세계에서는 불가능하지만 회화에서는 이 같은 세계가 가능하다는 것을 역설하려는 게 아니었을까요? ꜱ

감상 팁

○ 마네는 테이블 위의 정물과 바텐더의 정적인 모습은 섬세하게 표현한 반면 빽빽하게 찬 술집 손님들은 거친 붓 터치를 사용해 그렸습니다. 화가의 표현 방법을 통해서도 술집의 시끌벅적한 분위기와 바텐더의 심리 상태가 더욱 대비되어 다가옵니다.

처절한 외로움의 눈빛

빈센트 반 고흐, 〈귀에 붕대를 감은 자화상〉

1889년 | 60.5×50cm | 캔버스에 유채 | 영국 런던, 코톨드 갤러리

　　명실공히 현대인이 가장 사랑하는 화가 빈센트 반 고흐Vincent van Gogh, 1853~1890. 그의 그림은 아름답고 깊이 있으며 신비하기까지 해서 '흥행성과 작품성'이라는 두 마리 토끼를 모두 잡았다는 데 이견이 별로 없습니다. 지금이야 고흐의 그림이 소더비나 크리스티 경매장에 나오면 천문학적인 가격에 팔리지만, 고흐 살아생전에는 그의 그림이 별달리 인기가 없었습니다. 게다가 평생을 외롭고 가난하게 살았으며, 우울증과 망상으로 정신병원에 격리되어 생활하다 결국 비참하게 생을 마감했죠.

　　고흐의 불안한 정신 상태는 그의 작품에서 나타나는 구불구불한 선들과 화려한 색채, 강렬한 붓 터치에 반영됐습니다. 고흐에게 색은 묘사가 아니라 표현을 위한 도구였고, 선은 자신의 분신이었

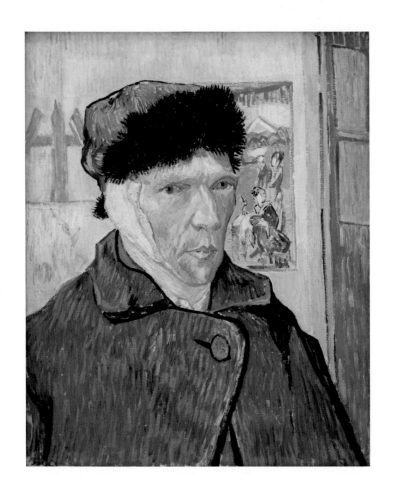

으니까요.

고흐의 삶을 더 극적으로 만든 것은 1888년 크리스마스 즈음 스스로 자신의 귀를 자른 사건입니다. 더 놀라운 점은 이렇게 이상한 행위를 한 뒤 귀에 붕대를 감은 자신의 모습을 그림으로 담았다는

사실입니다. 고흐가 그린 귀를 자른 자화상은 두 점으로 모두 1889년 1월에 그렸습니다. 이번에 소개할 작품은 영국 런던 코톨드 갤러리에 소장된 〈귀에 붕대를 감은 자화상〉Self-Portrait with Bandaged Ear입니다.

1888년 10월, 고흐는 자신이 생활하던 프랑스 남부의 작은 마을 아를Arles로 평소에 존경하던 동료 화가 폴 고갱을 초대했습니다. 가난한 아마추어 화가였던 두 사람은 '화가 공동체'를 꿈꾸며 동거를 시작했습니다. 그러나 그들은 달라도 너무 달랐습니다. 함께 살며 공동 작업을 한 지 꼭 두 달째 되던 밤 둘은 격렬하게 다퉜고, 고갱이 자신을 떠날까 봐 늘 불안해하던 고흐는 정신 분열 상태에서 면도칼로 자신의 귀를 자르고 말았습니다. 고갱은 이 일이 있은 뒤 도망치듯 고흐를 떠났죠.

런던 코톨드 갤러리의 〈귀에 붕대를 감은 자화상〉은 병원에서 퇴원한 직후에 그린 것으로, 고흐라는 외로운 사나이의 처절한 삶을 구체적으로 보여주는 하나의 증거입니다.

고흐가 자신의 방에서 포즈를 취하고 있습니다. 털이 달린 모자를 쓰고 초록 코트를 입은 고흐의 귀에는 붕대가 감겨 있습니다. 붕대 사이로 잘려나간 귀에 맞닿은 거즈도 보이네요. 뒤로는 무언가를 그렸다가 지워버린 듯 거의 백지에 가까운 캔버스가 이젤 위에 있고, 벽에는 후지산 아래 기모노 차림의 여인들이 보이는 일본 풍속화가 걸려 있습니다. 고흐가 당시 파리에서 열풍을 일으키던 일본 미술에서 큰 영향을 받았음을 알 수 있습니다. 고흐는 일본 풍속화의 단순함과 상징성에 매료되어 있었죠. 똑바르지 않은 문틀도

의미심장하지 않나요? 고흐는 인상파 화가들에게서 화려한 색감과 더불어 화가로서의 자유로움을 배웠습니다. 삐뚤어진 선들은 더 이상 화가가 세상을 모사하는 기술자가 아니라는 것을 말하고 있는 것 같네요. 또한 그대로 드러나는 그의 붓 자국은 신인상파의 색채 분할에서 획득한 자유로움의 일부라고 할 수 있습니다.

분명 자신의 귀를 자르고 그런 모습을 그림으로 그린 고흐의 행동을 이해하기는 어렵습니다. 다만 귀를 자른 고통이 이별과 외로움의 아픔을 망각하게 하리라 믿었을 것입니다. 혹은 상처 난 자신의 모습을 고갱이 한 번쯤 돌아봐주기를 원했던 것인지도 모르겠습니다. 작품 속 고흐는 어렵고 멀게만 느껴지는 눈빛으로 우리가 도저히 그의 아픔을 가늠할 수 없음을 말하고 있는 듯합니다. _s

감상 팁

○ 이 그림의 하이라이트는 허공을 바라보는 듯한 고흐의 눈빛입니다. 상실과 상처, 불안에서 비롯된 우울과 절망으로 가득 찬 그의 눈빛이 어쩐지 태연해 보이지 않나요?

푸른 공기, 사랑과 꽃

마르크 샤갈, 〈꽃다발과 하늘을 나는 연인들〉

1934~1947년 | 130.5×97.5cm | 캔버스에 유채 | 영국 런던, 테이트 모던

화폭 위에서 색이 춤을 추는 듯합니다.

"마티스가 죽으면 색이 무엇인지 진정으로 이해하는 유일한 화가는 샤갈뿐이다."

피카소가 마르크 샤갈Marc Chagall, 1887~1985에게 찬사를 전했습니다. 이 작품은 그에 걸맞은 색의 서정성이 흠뻑 담긴 〈꽃다발과 하늘을 나는 연인들〉Bouquet with Flying Lovers입니다. 가만히 그의 그림을 응시하면 주위의 모든 사물은 무채색이 되어버립니다. 애초에 색이 존재하지 않았던 것처럼. 이렇듯 그의 작품은 넋을 잃고 바라보게 되는 색감의 향연이지만, 그림처럼 그의 인생에 꽃길만 펼쳐졌던 것은 아닙니다. 오히려 퍽 치열했습니다.

마르크 샤갈의 뮤즈이자 아내였던 벨라 로젠펠드는 샤갈의 생

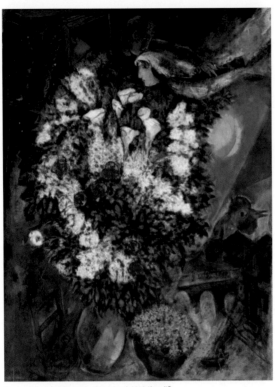

일날 꽃으로 만든 부케를 선물했습니다. 둘은 첫 만남에 저릿한 스파크가 통했는데, 부유한 보석 세공사 집안의 딸인 벨라를 아내로 맞이하기 위해 그는 고군분투할 수밖에 없었습니다. 러시아의 유대인 노동자 집안 장남인 샤갈, 그의 가난은 결코 후유증을 간과할 수 없는 사고 같은 것이었으니까요. 벨라의 부모님은 거친 폭언을 서슴지 않을 만큼 맹렬히 둘 사이를 반대했습니다. 이에 샤갈은 더 오랜 시간 벨라 곁에 머물기 위해 잠시 이별을 택했습니다. 당시 세계

예술의 중심지인 파리에 온몸을 던져 뛰어들었고, 운 좋게도 그곳에서 작품을 인정받았습니다.

하지만 그를 기다리는 것은 해피엔딩이 아니었습니다. 세계는 격동적으로 변모하고 있었고, 20세기로 들어서며 고국 러시아에서는 혁명이, 유럽 내에서는 전쟁이 동시다발적으로 벌어졌습니다. 그는 벨라와 함께 파리에 정착했지만 프랑스의 문턱까지 가까워진 나치의 유대인 학살을 피하기 위해 뉴욕으로 떠나야만 했고, 그곳에 머무는 동안 그의 인생을 통틀어 가장 큰 시련을 마주합니다. 1944년 벨라가 전염병으로 영원히 샤갈의 곁을 떠난 것입니다. 벨라의 죽음은 그의 인생에서 암전과도 같았습니다. 샤갈의 영혼은 그렇게 시드는 듯했습니다.

상실의 슬픔은 그의 곁을 쉽게 떠나지 않았습니다. 하지만 샤갈의 그림 속에는 여전히 초연한 아름다움이 존재했습니다. 〈꽃다발과 하늘을 나는 연인들〉은 벨라가 죽기 전부터 그리기 시작해 그녀의 죽음 후에 완성되었는데, 샤갈의 자서전 《나의 삶》에 따르면 그를 다시 그림 앞으로 불러들인 것은 "열린 창문을 통해 벨라가 그의 곁으로 데리고 왔던 푸른 공기, 사랑과 꽃"이었습니다. 그의 작품 세계에서 끊임없이 발현되고 회자되는 사랑이라는 테마, 그 안에 단출하게 놓인 꽃. 꽃이 시사하는 바는 무엇일까요?

꽃은 다채로운 색상과 형태로 그의 작품에 나타나는데, 때로는 뿌리째 뽑은 나무를 그린 것 같은 우스꽝스러운 크기로 등장하기도 합니다. 꽃이 그려진 작품보다 그렇지 않은 작품을 찾기가 더 어려울 정도죠. 이 작고 섬세한 화가에게 꽃이 지닌 의미는 도덕적 가치,

정신적 규율, 완벽함의 상징을 넘어 사랑, 단연 사랑일 것입니다. 그의 삶 모든 순간에 꽃이 있었습니다. 꽃이 지닌 미학적 가치는 '벨라'라는 단어가 내포한 의미 그 이상입니다.(벨라Bella는 러시아어로 '하얗다'라는 의미지만, 유럽에 현존하는 많은 언어의 뿌리가 된 라틴어로는 '아름다운'이라는 뜻입니다.) 그것은 끝이 있는 줄 알면서도 살아가는 이유, 꽃이 시들 줄 알면서도 꽃을 사는 이유일 텐데, '그 꽃'을 보기 위함입니다.

삶이 언젠가 끝나는 것이라면 삶을 사랑과 희망의 색으로 칠해야 한다고 샤갈은 말합니다. 그의 작품을 통해 사랑과 희망은 꽃으로 시각화되었습니다. 이제 우리는 그림의 꽃을 통해 그의 인생을 봅니다. 샤갈의 인생 역시 여느 사람들의 삶처럼 사그라졌지만, 결국 그는 시들지 않는 꽃이 되어 작품 속에서 영원을 누리고 있는 듯합니다. _K

감상 팁

○ 꽃은 시들지만 삶은 시들지 않습니다. 사라질 뿐이죠. 샤갈에게 꽃은 사랑의 형태이자 그의 연인 벨라, 그리고 삶 그 자체였습니다. 그림을 감상하며 자신의 인생에서 마주한 꽃은 무엇인지 생각해볼까요?

나르키소스의 환생

살바도르 달리, 〈나르키소스의 변형〉

1937년 | 78.3×50.8cm | 캔버스에 유채 | 영국 런던, 테이트 모던

스스로를 천재라 칭하고 "나의 꿈은 내가 되는 것"이라고 말한 살바도르 달리Salvador Dali, 1904~1989는 20세기의 나르키소스narcissaus 이자 오늘날의 관종입니다. 나르키소스는 그리스 신화에 등장하는 강의 여신 리리오페의 아들로 유달리 수려한 외모의 소년으로 자랍니다. 예언자 테이레시아스는 그가 자신의 모습을 보지만 않는다면 영원한 삶을 누릴 것이라고 예언했죠. 아름다운 외모로 수많은 요정의 구애를 받았지만 오만한 태도로 매번 그들의 사랑을 거절했던 나르키소스는 그 대가로 물에 비친 자신의 모습을 사랑하게 되는 형벌을 받습니다. 아름다운 자신을 끝내 가질 수 없었던 나르키소스는 결국 절망과 함께 물에 빠져 죽었고, 그가 죽은 자리에는 한 송이 수선화narcissus가 피어났습니다. 수선화의 꽃말은 신비, 사랑, 고

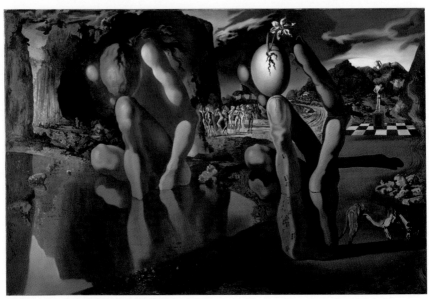

결 그리고 자존심과 자기애입니다.

　　나르키소스의 신화는 정신분석학의 나르시시즘을 탄생시킵니다. 독일의 정신과 의사 네케가 만든 용어로 후에 지그문트 프로이트의 정신분석학에 지속적으로 사용되며 대중에게 알려졌습니다. 심리학의 권위자로 명성을 떨친 프로이트는 무의식과 잠재의식을 기반으로 정신분석학을 정리한《꿈의 해석》을 내놓으며 억눌린 욕망이 꿈을 통해 드러난다고 주장했습니다.

　　무의식을 예술의 재료로 사용해 공포와 욕망을 그려낸 달리는 프로이트의 주장에 열렬한 환호를 보냈습니다. 그에게 프로이트는 성자였고 책은 성서와 같았죠. 〈나르키소스의 변형〉Metamorphosis of

Narcissus에서 드러나는 화가의 욕망은 자기애, 에로티시즘, 공포입니다. 인체를 닮은 두 형상이 물가에 비친 자신의 모습을 바라보고 있습니다. 고개를 숙인 형상은 신화 속 나르키소스처럼 오직 자신의 모습에 취한 듯합니다. 오른쪽 형상의 머리에는 수선화 한 송이가 그려져 있습니다. 그의 작품 속에 자주 등장하는 개미는 죽음과 타락을 의미합니다. 끝내 사그라지지 않는 자신에 대한 집착의 향연입니다. 테이레시아스의 예언과 달리 달리의 그림 속 나르키소스는 죽지 않고 영생을 얻었습니다.

　오만한 자기애로 똘똘 뭉친 그림 속 모습과는 반대로 어린 달리는 나약하고 수줍음 많은 시골 소년이었습니다. 달리의 이름은 그가 태어나기 전에 일곱 살의 나이로 죽은 형의 이름을 그대로 물려받은 것입니다. 그의 어머니는 큰아들의 죽음으로 정신 착란에 시달리며 달리에게서 죽은 아들을 모습을 찾곤 했습니다. 신경질적인 부모님의 과보호 속에서 독특한 정신세계가 형성된 걸까요. 마드리드 왕립 미술학교에 입학한 달리는 과잉 자아의 절정을 보여줍니다. 기이한 행동으로 교수들과 주변인의 심기를 거스르던 그는 미술사 과목 시험에 백지를 제출했고, 이 때문에 학교에서 퇴학을 당했죠. 훗날 자서전에서 공백의 답안지를 제출한 이유를 채점자들보다 자신이 더 완벽하게 답을 알고 있었기 때문이라고 밝힙니다. 달리에게 죄가 있다면 자신을 너무 사랑한 죄일 것입니다. _ᴋ

감상 팁

○ 달리는 이 그림을 그린 뒤 기대에 차서 프로이트에게 보여주었습니다.
하지만 프로이트는 "내가 당신의 그림에서 찾을 수 있는 것은 무의식
이 아닌 의식입니다"라고 말하며 그림이 인위적이라 평했죠. 여러분의
눈에는 어떻게 보이시나요?

90일 밤의 미술관

영국 런던, 테이트 모던

프랑스

France

프랑스 파리는 도시 자체가 하나의 미술관이라고 볼 수 있을 만큼 다양한 예술의 역사를 품고 있는 곳입니다. 세계 최대의 박물관인 루브르 박물관은 물론이고 다양하고 특색 있는 여러 미술관에서 미술사에서 빼놓을 수 없는 걸작들을 전시하고 있습니다. 평소 미술에 큰 관심이 없던 사람이라도 프랑스에서는 미술 작품들과 사랑에 빠질 수밖에 없을 거예요!

루브르 박물관
Le Musée du Louvre

16세기에 왕궁으로 쓰였던 건물을 나폴레옹 1세가 박물관으로 개조해 개관했습니다. 회화, 조각 등 30만 점에 이르는 작품을 소장하고 있으며, 지역과 시대에 따라 전시실이 구분되어 있습니다. 박물관 앞에 있는 유리 피라미드도 루브르의 상징으로 유명하죠.

오르세 미술관
Musée d'Orsay

오르세 기차역이었던 건물을 미술관으로 리모
델링해 1986년에 개관한 곳으로, 마네, 쿠르
베, 밀레, 고갱, 고흐 등 19세기 인상파 화가들
의 주요 작품들이 전시되어 있습니다.

마르모탕 미술관
Musée Marmottan Monet

옛 귀족의 별장이었던 건물을 그대로 활용한
이곳은 규모는 크지 않지만 '로댕 미술관'과 더
불어 파리를 대표하는 미술관 중 하나입니다.
모네의 <해돋이: 인상>을 비롯한 인상주의 작
품들을 다양하게 소장하고 있습니다.

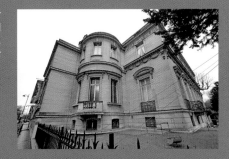

세상에서 가장 유명한 그림

레오나르도 다빈치, 〈모나리자〉

1503~1506년 | 77×53cm | 패널에 유채 | 프랑스 파리, 루브르 박물관

　〈모나리자〉Mona Lisa를 모르는 사람이 몇이나 될까요. 세상에서 가장 유명한 작품이 무엇이냐고 묻는다면 아마 많은 사람이 "모나리자"라고 대답할 것입니다. 2019년은 다빈치가 죽은 지 500년이 되는 해였습니다. 500여 년 전 작품이 어떻게 아직까지 우리에게 영향을 주고 있는 걸까요? 다빈치와 동시대를 살았던 사람들의 작품 중 이만큼 영향력을 발휘하는 예술 작품이 또 있을까 싶습니다.

　〈모나리자〉는 레오나르도 다빈치Leonardo da Vinci, 1452~1519의 후기 작품에 속합니다. '리자 게라르디니 씨의 초상화', '조콘드 상인의 부인'이라는 뜻의 '모나리자' 혹은 '라 조콘드'라는 작품명은 다빈치와 비슷한 시기를 살았던 미술사가 조르조 바사리가 남긴 글에 언급됩니다. 하지만 바사리는 1511년생이고, 다빈치는 1516년 프

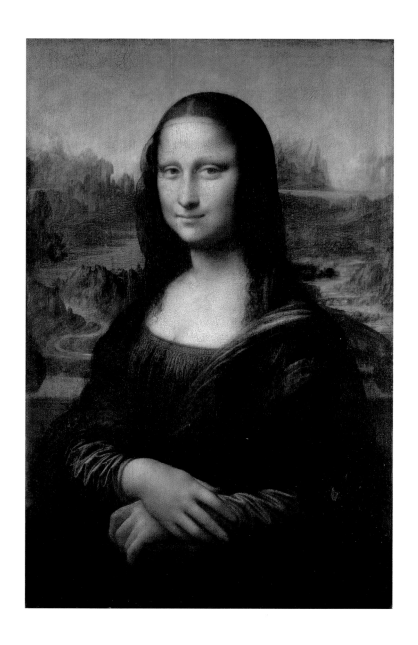

랑스로 이주해 1519년에 죽었습니다. 다시 말해 바사리는 〈모나리자〉를 비롯한 다빈치의 작품을 직접 본 적은 없습니다.

〈모나리자〉의 주인공이 누구인지는 정확히 밝혀진 게 없습니다. 학자마다 주장하는 바가 다르지요. "조콩드 상인의 부인일 것으로 추정되는 어떤 여인을 그린 초상화"라고 부르는 것이 정확한 표현일 겁니다. 프랑스로 이주한 다빈치의 작품은 결국 프랑스 왕실의 보물로 소장되었고, 프랑수아 1세, 루이 14세, 나폴레옹 등 역대 유명한 왕들이 이 그림의 감상을 즐겼다는 기록이 있습니다.

이후 〈모나리자〉는 1911년 도난 사건을 계기로 다시 한번 우리 시대에 나타났습니다. 그리고 다양한 정치 사회적 이슈의 소용돌이에서 오늘날 수많은 사람이 아는 작품이 되었습니다. 그렇다고 이 그림이 마땅한 가치 없이 이러한 사건 때문에 유명해진 것만은 아닙니다.

사실적인 묘사에서 다빈치의 실력을 뛰어넘은 화가들은 과연 언제 등장할까요? 19세기에 카메라가 등장하기 전까지 〈모나리자〉의 사실성을 뛰어넘는 작품은 많지 않습니다. 〈모나리자〉는 나름 베네치아 최고 화가들의 작품과 나란히 전시되어 있지만 그림의 3차원적인 공간감을 놓고 비교해보면 그처럼 자연스럽고 사실적인 작품을 찾을 수 없습니다. 다빈치 이후에 등장한 카라바조, 루벤스, 렘브란트, 자크 루이 다비드도 모나리자의 자연스러움을 뛰어넘지는 못하죠.

그렇다면 단지 사실적인 묘사 실력, 그러니까 기술 때문에 〈모나리자〉가 시대를 초월해서 우리에게 영향을 주고 있는 걸까요? 레

114

오나르도 다빈치는 죽을 때까지도 이 그림을 완성하지 못했다며 아쉬워했다고 합니다. 예술가는 아름다움을 표현하고 재현하는 사람입니다. 아름다움이란 무엇인지에 대해 고민하고 표현해내기 위해 평생 노력하죠. 다빈치가 〈모자리자〉를 통해 후대에 전하고 싶은 것은 무엇이었을까요? 끝까지 완성하지 못한 채 남겨둔 이유는 무엇일까요?

저는 어머니라는 존재에 대한 찬양이라고 생각해보았습니다. 실제로 다빈치는 평생 어머니에 대한 그리움을 안고 살았습니다. 평생 수많은 아름다움을 접한 그가 후대에 전하고자 한 아름다움은 한순간에 반짝하고 사라져버릴 젊은 육체가 아니라 바로 영원한 아름다움, 어머니라는 존재 그 자체는 아니었을까요? ♥

감상 팁

○ 〈모나리자〉를 다시 한번 보세요. 어떤 감정 상태로 어떤 표정을 짓고 있는 것으로 보이나요? 행복해 보일 수도 있고, 흐뭇한 표정으로 보일 수도 있고, 슬퍼 보일 수도 있습니다. 사실 이 그림은 볼 때마다 변하는 미소가 특징입니다. 모나리자의 신비한 미소는 관람객의 감정 상태를 투영합니다. 저는 제 감정이 궁금할 때 모나리자를 보러가곤 했는데, 행복할 때 환하게 웃어주고 슬플 때는 같이 슬퍼해주는 그런 고마운 작품이었습니다. 지금 여러분의 감정은 어떤가요?

어머니의 사랑을 갈망했던 천재

레오나르도 다빈치, 〈성 안나와 성 모자〉

1503~1519년 | 168×130cm | 포플러 패널에 유채 | 프랑스 파리, 루브르 박물관

레오나르도 다빈치Leonardo da Vinci, 1452~1519가 천재임을 부정하는 사람은 없을 것입니다. 연구에 따르면 그는 무려 29개 정도의 박사 과정 수업을 진행할 만한 지식을 가지고 있었다고 합니다. 우리의 상상을 뛰어넘는 두뇌를 가졌던 거죠. 그런데 놀랍게도 그는 자신을 소개하는 이력서에 다음과 같이 썼다고 합니다.

"나는 무기 연구가이고 건축가이며, 의사이자 수의사 역할도 하고 있습니다. 그리고 부끄럽지만 작은 재능이 하나 더 있는데, 그것은 그림을 그리는 것입니다."

그가 "작은 재능"이라고 표현한 그림 중 그가 마지막까지 가장 아꼈던 작품이 바로 〈성 안나와 성 모자〉The Virgin and Child with St. Anne 입니다. 혼외아들이었던 다빈치는 태어나자마자 아버지의 자식으

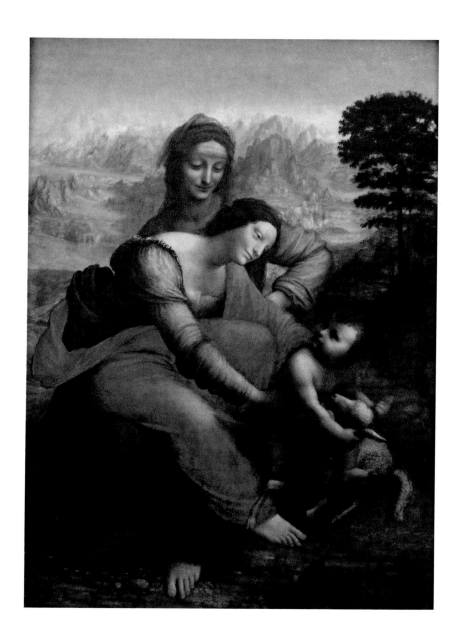

로 인정받을 수 없었고, 다섯 살 때부터는 그의 유일한 안식처였을 어머니와도 함께 살 수 없었습니다. 그는 항상 가족애에 대한 갈증을 느꼈고, 그래서인지 유독 성가족의 그림을 많이 그렸습니다.

이 그림 속에는 두 여인이 등장합니다. 왼쪽에서 아이를 끌어안으려고 하는 인물이 성모 마리아, 그리고 위에서 둘을 그윽하게 바라보는 인물이 바로 성모 마리아의 어머니인 성 안나입니다. 그림에서 유독 따뜻함이 느껴지는 것은 바로 레오나르도 다빈치의 전속 기법이었던 '스푸마토'Sfumato 때문입니다. '스푸마토'란 '연기와 같은'이라는 뜻을 가진 이탈리아어입니다. 물체의 윤곽선을 마치 연기가 번지듯 자연스럽고 부드럽게 표현하는 기법이죠. 대상과 대상 사이의 거리가 멀수록 그 사이의 공기층은 두꺼워질 것이고, 그러므로 멀리 있는 대상은 뿌옇게 흐려지듯 표현한 것입니다. 이 기법은 공간감과 거리감을 표현할 때도 효과적이지만 입체적인 사람의 얼굴을 표현할 때 진가가 드러납니다.

다빈치는 다른 종교화처럼 이 그림에 신성성만을 강조하지는 않았습니다. 인류를 위한 메시아로서 희생할 아들의 미래를 알기에, 자신의 품에 아들을 끌어안고 싶어도 뜻대로 할 수 없는 어머니의 마음을 오묘한 표정으로 그려내며 아름답게 표현한 것입니다.

다빈치는 나이가 들수록 늘어가는 그의 기이한 행동 때문에 스폰서가 끊겼고, 이탈리아 출신이지만 그를 후원한 당시 프랑스의 왕 프랑수아 1세 덕에 프랑스에서 생활하다 그곳에서 영면합니다. 그리고 고향을 떠나 먼 타지에서 죽는 그날까지 이 그림을 자신의 방에 걸어두었다고 합니다.

세상의 모든 이치를 알고 누릴 것만 같았던 다빈치에게도 늘 그리웠던 것은 따뜻한 어머니의 품이었을 것입니다. 그는 이 그림을 통해 항상 갈망한 그 사랑을 방 안에 가득 채우고 싶었던 것 아닐까요? _M

감상 팁

○ 루브르 박물관에 갔을 때 레오나르도 다빈치의 걸작 〈모나리자〉 앞에 사람이 너무 많아 그의 손길을 느끼기 어려운 날은, 〈성 안나와 성 모자〉 앞에 서서 작가의 천재적인 붓 터치와 함께 그의 감정까지도 느껴 보기를 권합니다.

현실 속의 성모 마리아

미켈란젤로 메리시 다 카라바조, 〈성모의 죽음〉

1601~1606년 | 369×245cm | 캔버스에 유채 | 프랑스 파리, 루브르 박물관

너무도 먼 세상이었던 서양 미술을 2005년에 처음 접하고 아는 만큼 보이는 재미에 푹 빠져 몇 년을 헤어 나오지 못했습니다. 처음 에는 중세, 르네상스 미술의 도상(圖像, Icon, 종교나 신화 등을 주제로 한 그림 또는 조각에서 인물의 특유한 사건이나 상징으로 해당 인물이 누구인지 알아보는 해석 방법)을 읽으며 어렸을 적 교회에서 배운 익숙한 이야기들이 그림으로 어떻게 표현되었는지 보는 재미가 엄청났습니다. 하지만 그건 그리 오래가지 않았습니다. 중세, 르네상스의 도상은 글씨를 읽지 못한 서유럽 사람들을 위한 것이었기 때문에 쉽기는 하지만 깊이를 느끼기에는 아쉬웠기 때문입니다. '열쇠는 베드로, 칼은 바울' 정도의 형식에서 벗어나지 않아 더 이상 새롭지가 않았죠.

바로 이때부터 미켈란젤로 메리시 다 카라바조Michelangelo Merisi da

Caravaggio, 1573~1610의 그림에 매료되었습니다. 루브르 박물관에 가면 대회랑에서 먼 곳, 실제로 관람 동선에서도 약간 벗어난 곳에 카라바조의 〈성모의 죽음〉The Death of the Virgin이라는 대형화가 전시되어 있습니다.

1517년 종교개혁 이후 서유럽은 크게 분열되었습니다. 신교와 구교로 나뉘어 역사상 가장 끔찍하고 처참한 시기를 보내게 되죠. 이러한 종교 전쟁이 한창일 때 카라바조는 〈성모의 죽음〉을 그렸습니다. 그림에 등장하는 사람들은 누구일까요? 제목을 보니 아마도 그림 속에 누워 있는 여성이 마리아일 텐데 좀 이상합니다. 마리아의 모습이 너무나 평범하고 색채도 선명하지 않습니다. 붉은색과 푸른색 옷, 머리 위의 후광halo을 보고 겨우 마리아임을 짐작할 수 있을 뿐입니다. 주위에 있는 사람들도 예수의 제자들로 보이지 않습니다.

도대체 카라바조는 왜 이렇게 그린 것일까요? 일반적인 성화에서 필요로 한 것들은 어디에 있을까요? 그는 종교를 싫어하는 사람이었거나 성화를 좋아하지 않는 신교도였을까요?

아닙니다. 그는 누구보다 독실한 가톨릭 신자였습니다. 당시 종교화에 표현된 성가족은 항상 잘생긴 백인이었습니다. 게다가 화려한 옷을 입고 보석으로 치장하고 있었죠. 카라바조는 '예수와 제자들의 삶이 정말 그러했을까'라는 질문을 던졌습니다. 그리고 실제로 있었을 법한 모습으로 그렸을 뿐입니다.

돈과 권력의 정점에서 그 자리를 지키기 위해 싸우는 종교와 세상에 이 작품은 창피함과 동시에 분노를 유발시켰습니다. 하지만

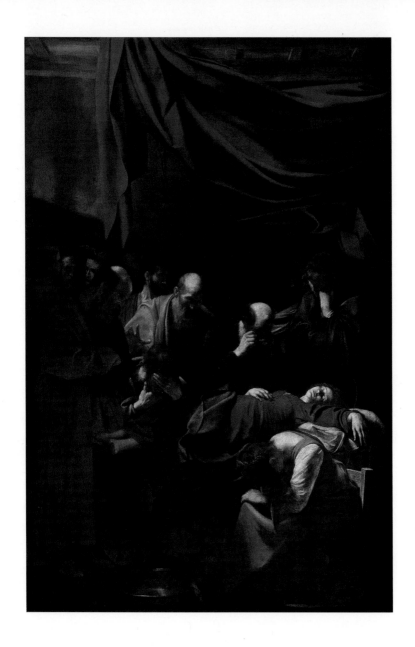

만약 예수가 그때의 상황에 있었다면 그들에게 옳다고, 보기 좋다고 했을까요?

성모 마리아는 젊고 예쁘고 섹시한 여성으로 그릴 필요가 없습니다. 남성들의 성적 갈망의 대상인 순결한 존재로 표현할 필요도 없습니다. 카라바조는 그것을 옳지 않다고 생각하며 형식과 관습에 얽매이지 않고 종교의 참 의미에 대해 고민하게 하는 그림을 남겼습니다. 그의 작품은 순수함을 잃고 현실과 타협해가고 있는 지금의 저에게도 많은 이야기를 건넵니다. _¥

감상 팁

○ 화가가 빛을 어떻게 표현했는지를 주의 깊게 보세요. 미술사에서는 빛과 어둠의 극명한 대립을 보여주는 기법을 '키아로 오스쿠로', 줄여서 '키아로스쿠로'chiaroscuro라고 부릅니다. 카라바조는 키아로스쿠로 기법을 사용해 어느 때보다 어두웠던 세상에서 참된 빛을 표현하고자 했습니다.

영웅에게 걸맞은 그림

자크 루이 다비드, 〈나폴레옹 1세의 대관식〉

1805년~1807년 | 621×979cm | 캔버스에 유채 | 프랑스 파리, 루브르 박물관

〈나폴레옹 1세의 대관식〉Coronation of Emperor Napoleon I은 루브르 박물관을 거닐다 보면 관람객의 시선을 사로잡는 가장 대표적인 작품입니다. 유명세도 있지만 그림의 거대한 크기에 먼저 압도되지요. 나폴레옹을 비롯한 90여 명을 거의 일대일 비율로 표현한 대작을 처음 마주했을 때의 느낌을 아직도 잊을 수 없습니다.

1789년 7월 14일에 시작된 프랑스 대혁명은 수많은 사건을 거쳐 결국 나폴레옹이라는 새로운 황제를 추대하면서 끝이 납니다. 프랑스 국민들은 모두가 손에 피를 묻히는 이 혼란을 누군가가 끝내주기를 간절히 바랐습니다. 그때 "이제 혁명은 끝났습니다"라는 종결 선언을 하고 압도적인 지지를 받은 나폴레옹의 시대가 열린 것입니다. 자유, 평등, 형제애를 주장하며 일어난 서양사 최초의 시

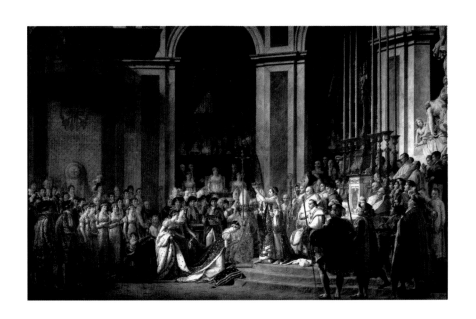

민혁명, 그 혁명의 화신처럼 여겨진 나폴레옹이 황제의 자리에 오르는 것은 아이러니하지만 당연한 수순처럼 여겨졌습니다.

1804년에 나폴레옹이 주문한 이 작품은 2년이 넘는 작업 기간을 거칩니다. 아직 카메라가 등장하지 않았던 시기에 어떻게 이런 대형화를 이렇듯 사실적으로 표현했을까요? 자크 루이 다비드 Jacques-Louis David, 1748~1825는 리허설과 행사에 참여한 다음, 소르본 근처 큰 예배당을 빌려 행사 때와 같은 배치에 따라 당시의 복장을 입힌 마네킹을 세우고 참석했던 인물들의 초상화를 하나씩 그려 넣었습니다.

스스로를 고대 영웅들과 비교하는 것을 즐긴 나폴레옹은 대관식에서도 고대 로마 황제의 의복을 입고 황제의 관을 썼습니다. 그

런데 이 그림은 황제가 황제의 관을 받는 장면이 아니라 황후인 조세핀에게 나폴레옹이 황후의 관을 씌워주는 장면이라는 점이 특이합니다.

전통적인 로마 황제의 대관식은 왕이 교황청으로 가서 교황으로부터 황제의 권한을 인정받는 형식으로 진행되었습니다. 하지만 나폴레옹은 당시 교황이었던 비오 7세에게 파리의 노트르담 대성당으로 직접 오라고 명했습니다. 그리고 대관식 당일 교황 앞에서 무릎을 꿇고 머리에 관을 받는 대신 자신의 손으로 직접 황제의 관을 썼습니다. 이 모든 행위가 거대 권력인 종교조차 자신 밑에 두겠다는 정치 선언이었고, 당시 왕족 및 귀족들과 함께 민중을 박해하는 세력이었던 종교가 자신들이 따르는 황제의 관리 감독하에 들어가는 장면을 본 모든 사람은 열광했습니다. 그 후 교회는 종교로서의 자리를 되찾았습니다. 이 그림은 정치에 종교를 잘 활용한 나폴레옹의 가장 멋진 장면 중 하나가 아닐까 싶습니다. 다비드는 그림 정중앙에 십자가를 배치함으로써 혁명과 종교의 화합과 정당성을 표현했습니다.

그렇다면 황후에게 관을 씌워주는 장면을 그린 이유는 무엇일까요? 아무리 종교가 프랑스 국민의 미움을 받고 있었다 해도 나폴레옹이 앞으로 지배해야 할 유럽의 국민 중에는 가톨릭 신자가 많았습니다. 수많은 사람에게 종교의 수장을 함부로 대하는 장면을 대놓고 그리는 것은 정치적으로도 올바르지 못한 선택이었습니다. 그래서 그림이 완성된 후 나폴레옹은 교황이 축복의 손짓을 하는 장면을 추가로 넣으라고 지시하기도 했죠. 그림을 실제로 보면 교

황의 오른팔 부분이 흐릿하게 그려져 있습니다.

재미있는 부분은 나폴레옹 바로 뒤에서 나폴레옹을 노려보고 있는 사람의 정체입니다. 도대체 누가 세상의 모든 권력을 가진 황제를 노려보고 있을까요? 그 인물의 정체는 바로 고대 로마의 황제 율리우스 카이사르입니다. 2000년 전 고대 영웅을 '당신 때문에 내가 최고의 황제에서 밀려났다'고 질투하는 모습으로 그려 넣은 것입니다. 이 외에도 다양한 요소가 나폴레옹을 만족시키기 위해 추가되었으며, 완성된 작품을 본 나폴레옹은 1시간 가까이 감상하고는 "마치 내가 그림 속으로 걸어 들어갈 수 있을 것 같습니다. 훌륭합니다. 훌륭합니다"라고 찬사를 보냈다고 합니다. 그리고 황제의 관을 잠시 벗고 다비드 앞에서 고개를 숙여 존경심을 표했습니다.

세상 권력의 정점에 있는 황제가 존경한 화가, 자크 루이 다비드는 이 작품으로 황실 최고 화가의 자리에 올랐습니다. 그리고 향후 프랑스의 예술계는 다비드의 신고전주의를 중심으로 발전하게 됩니다. ᵧ

감상 팁

◦ 베토벤은 교향곡 3번을 '보나파르트'라는 제목으로 지어 나폴레옹에게 헌정하려고 했습니다. 하지만 나폴레옹이 스스로 황제의 자리에 올랐다는 소식을 듣고 분노해 곡의 표제가 쓰인 악보 첫 장을 찢어버리고 제목을 '영웅'으로 바꿔버렸죠. 음악과 그림을 함께 감상하며 당시 분위기를 상상해보세요.

평범한 시민들의 위대한 용기

외젠 들라크루아, 〈민중을 이끄는 자유〉

1830년 | 260×325cm | 캔버스에 유채 | 프랑스 파리, 루브르 박물관

영원할 것 같았던 영웅 나폴레옹의 치세도 결국 역사의 순환에서 벗어나지는 못했습니다. 1812년 러시아 원정 실패로 나폴레옹과 프랑스 제국은 한순간에 몰락했습니다. 혁명으로 내몰렸던 프랑스의 부르봉 왕가는 다시 복귀해 혁명 이전으로 모든 것을 돌리려 했죠. 자유와 평등, 형제애 등 지금은 너무나도 당연하게 여겨지는 가치들을 받아들이지 못했고, 2명의 왕을 거치면서 왕족의 폭정은 더욱 심해졌습니다. 결국 1830년 7월 27일부터 29일까지 영광의 3일이라 불리는 7월 혁명이 일어났습니다.

외젠 들라크루아Eugène Delacroix, 1798~1863의 〈민중을 이끄는 자유〉 Liberty Leading the People는 성공한 7월 혁명을 기념하기 위한 공모전에 당선된 그림 중 하나입니다. 혁명을 잘 표현했다는 이유로 또 다른

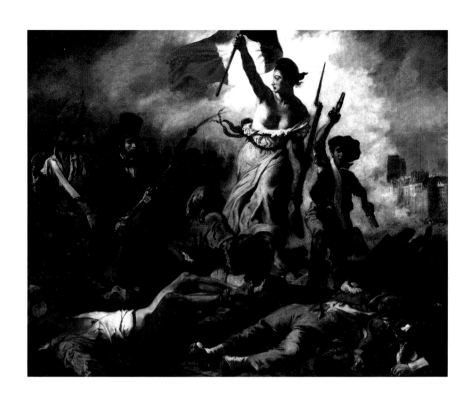

혁명을 두려워한 사람들이 전시를 꺼리기도 했습니다. 아직 민주주의가 제대로 자리 잡지 못했다는 것을 알 수 있죠.

들라크루아는 혁명 당시 용감하게 나서서 싸우지 못한 것이 부끄러웠고, 목숨 바쳐 혁명을 성공시킨 위대한 시민들에게 헌사를 하고 싶었다고 합니다. 그림에는 많은 인물이 등장하는데, 가운데에 있는 자유의 여신은 프랑스 대혁명부터의 상징인 삼색기를 들고 민중을 이끌고 있습니다. 이 모습은 훗날 수많은 사람에게 오마주되었고, 1968년 68혁명 때도 비슷한 여성의 모습이 상징으로 사

용되었죠. 가운데에서 여신을 올려다보는 사람은 당시 공장에서 일하던 여직공의 모습입니다. 왼쪽에는 부르주아 계층의 사람이 정장 차림으로 장총을 들고 서 있는데, 이 사람은 화가 자신입니다. 오늘날에는 '부르주아'를 부정적으로 사용하는 경우가 많지만, 이때까지만 해도 부르주아는 혁명을 주도한 세력 혹은 지식인 계층을 상징하는 자부심 있는 단어였습니다. 바로 옆에는 흰색 띠를 두르고 있는 노동자 계층의 모습이 보이고, 아래쪽 얼굴만 삐죽 튀어나온 청년은 당시의 대학생을 표현한 것입니다.

왼쪽 하단에는 피를 흘리며 죽은 시민의 모습이 있습니다. 특이한 점은 그 사람의 하의가 벗겨져 있다는 것인데, 죽은 사람의 옷까지 훔쳐 입어야 하는 당시의 빈곤함과 처참함을 나타냅니다. 오른쪽 하단에는 시민군과 싸우다 전사한 군인이 있는데, 군인들조차 시민 출신입니다. 입장이 달라서 서로 죽일 수밖에 없었던 혁명의 안타까움을 표현했습니다.

여신 오른쪽에는 청소년이 있습니다. 여신의 그림자 속에 있어 여신보다 뒤에 서 있는 것 같지만 발을 보면 여신보다 앞, 그림에서 가장 앞에 나와 있습니다. 이는 혁명이 성공했으며 새로운 미래가 열렸음을 표현한 것입니다.

또한 그림 전체가 프랑스 삼색기의 색으로 구성되어 있습니다. 대혁명 당시 빨간색과 파란색은 파리시의 상징이었고 하얀색은 부르봉 왕가의 색이었습니다. 파리로 대변되는 시민들과 부르봉 왕가가 하나 되어 좋은 세상을 만들어가자는 의미였죠. 서양사 최초로 왕을 죽인 사건으로 마무리된 혁명의 시작은 입헌군주제였고, 시민

들은 왕족을 여전히 필요로 하고 존중했다는 것이 재미있습니다. _▼

감상 팁

○ 이 그림에서 제가 제일 좋아하는 포인트는 바로 여신의 겨드랑이 털입니다. 많은 누드화가 있지만 지금도 이런 식으로는 잘 표현하지 않습니다. 들라크루아의 어머니 세대는 프랑스 혁명의 최전선에서 아이들의 미래를 위해 피를 흘린 강인한 여성들이었죠. 들라크루아는 자연스럽게 여성을 존중할 수밖에 없었고, 여성 인권의 개념이 그림에도 표현된 것입니다. 여성은 남성이 만들어준 권리를 가진 것이 아니라 스스로 세상을 바꿨습니다. 강인하고 위대한 여성의 나라인 프랑스에서 1944년이 되어서야 여성 투표권을 허락했다는 것은 아이러니입니다. 초강대국이었고 그만큼 전통 사회가 확고했기 때문이지요.

아름답지 않은 현실일지라도

귀스타브 쿠르베, 〈오르낭의 매장〉

1849~1850년 | 315×668cm | 캔버스에 유채 | 프랑스 파리, 오르세 미술관

영원한 아름다움에 대해 그린 밀레를 정면으로 비판한 화가가 있습니다. 바로 귀스타브 쿠르베Gustave Courbet, 1819~1877입니다. 그는 이렇게 말했습니다. "왜 가난한 농민들의 삶을 있는 그대로 드러내지 않고 미화시키는가? 그것은 잘못된 일이다."

한때 위대했던 부르주아 계층은 부를 세습하고 전통을 제대로 갖추지 못하면서 자본의 저속함을 그대로 드러냈습니다. 이러한 모습에 반하여 나타난 것이 사회주의 사상입니다. 마르크스는 《공산당 선언》을 통해 자본주의를 극복하고자 했고, 오늘날까지도 한국에 영향을 미치고 있는 역사적 단어 '좌파 지식인'들이 세상에 목소리를 내기 시작했습니다. 그중 한 명이 쿠르베였고, 그는 지식인이라면 세상의 옳고 그름에 대해 정확한 목소리를 내야 한다고 주장

했죠.

쿠르베는 '사실주의'라는 말을 만들어내기도 했습니다. 그는 천사를 그려달라는 주문에 "내 눈으로 천사를 본 적이 없으니 그릴 수가 없소. 천사를 주문하고 싶으면 내 눈앞에 천사를 데리고 오시오"라고 말하며 거절했다고 합니다. 쿠르베가 이렇게 거만할 수 있었던 이유는 어쩌면 부자였기 때문일지도 모릅니다. 재산이 충분했기 때문에 먹고사는 문제를 해결하기 위해 작품 활동을 한 것이 아니라 자신이 옳다고 믿은 바를 표현하는 수단으로서 예술을 했습니다.

〈오르낭의 매장〉A Burial at Ornans은 오르세 미술관에 있는 작품 중 매우 큰 작품에 속합니다. 또한 미술관에 있는 그림 대부분이 화려한 색채를 사용한 반면 이 작품은 어둡고 칙칙한 편이죠. 이러한 이유로 당시 많은 비판을 받기도 했습니다.

그림 속 인물들은 누구이며, 어떠한 사건을 그린 걸까요? 당시 미술계에는 법칙이 있었습니다. 역사화, 종교화, 인물 초상화, 정물화 등 그림의 주제별로 작품의 크기와 가치가 매겨졌고, 죽음이라는 주제를 다루려면 인류를 구원하기 위한 예수의 죽음이나 나라를 지키기 위한 영웅의 죽음과 같이 고귀하고 교훈이 있어야 했습니다.

하지만 쿠르베의 그림 속에서 죽은 사람은 평범한 남자였습니다. 극심한 가난을 겪고 있던 농촌에서 죽음은 그렇게 대단한 사건이 아니었죠. 장례식을 치르는 성직자와 사람들의 표정도 크게 슬퍼 보이지는 않습니다. 성직자가 가져온 십자가에 매달린 예수의 죽음에 비하면 일반인의 죽음은 무의미하게 느껴질 정도입니다.

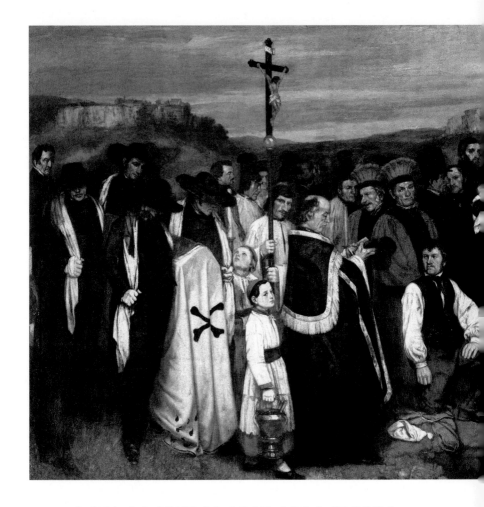

이 작품은 당시 강대국들끼리 경쟁하듯 진행하던 만국박람회에
프랑스의 예술을 자랑하기 위해 실시한 공모전에 출품됩니다. 잘난
척해야 하는 목적의 공모전에 극빈층의 모습을 그린 작품을 출품하
니 당연히 떨어졌죠. 하지만 이 작품은 당시 만국박람회에 전시됩

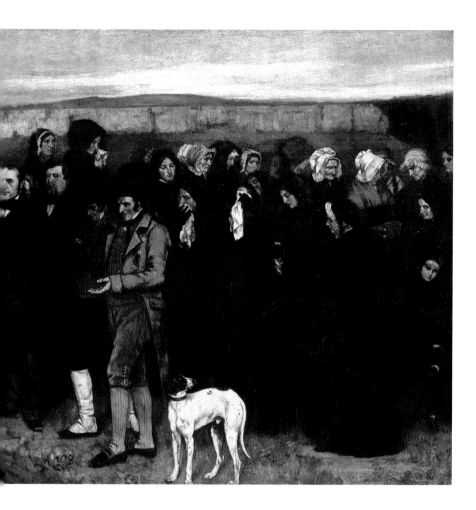

니다. 어떻게 된 일일까요?

　쿠르베는 행사장 길 건너편에 큰 땅을 산 뒤 거기에 '사실주의 전시회'라는 제목으로 자신의 작품 전시회를 열었습니다. 입장료도 받지 않았기 때문에 많은 사람이 이 전시회를 보고 충격을 받았고,

쿠르베는 그것을 즐겼습니다. _ ▼

감상 팁

○ 그림 가장 앞쪽에 개 한 마리가 있습니다. 전통적인 도상에서 개는 충
성을 상징하는데, 이 개는 자신의 주인이 죽었는데도 다른 곳을 쳐다
보고 있습니다. 고귀해야 할 죽음이라는 주제를 '개조차 관심을 가지
지 않는 죽음'으로 표현해버린 것입니다.

화가를 둘러싼 사실적 알레고리

귀스타브 쿠르베, 〈화가의 아틀리에〉

1855년 | 361×598cm | 캔버스에 유채 | 프랑스 파리, 오르세 미술관

〈화가의 아틀리에〉는 귀스타브 쿠르베Gustave Courbet, 1819~1877가 자신의 작품 중에서 가장 좋아한 작품입니다. 〈오르낭의 매장〉과 마찬가지로 오르세 미술관에는 드문 대형화입니다. 정식 제목은 〈화가의 아틀리에, 나의 7년에 걸친 예술 생활을 요약하는 사실적 알레고리〉The Painter's Studio: A real allegory summing up seven years of my artistic and moral life입니다. 제목이 정말 길죠. 여기에 등장하는 표현 중 '알레고리'는 도상과 같은 개념입니다. 수많은 도상을 통해 화가는 우리에게 어떠한 이야기를 전달하고 싶었는지, 그리고 왜 자기 인생 최고의 걸작이라고 생각했는지를 한번 살펴보겠습니다.

화면 중앙을 보면 화가(쿠르베)가 풍경화를 그리고 있고, 화가 앞에는 나신의 모델이 서 있습니다. 이 모델은 '영감'을 의미하며, 화

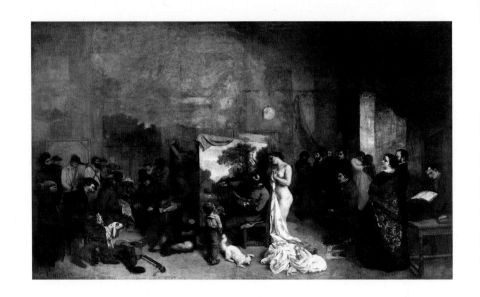

가를 바라보는 어린 소년은 '순수'를 의미합니다. 영감과 순수는 예술에 필요한 2가지 요소입니다.

여러 도상을 늘어놓았는데 혹시 이야기가 연결되나요? 당시 사람들은 물론 가족들까지도 알레고리의 집합체가 의미하는 것을 알지 못했다고 합니다. 다만 쿠르베의 오른쪽은 상류층이고 왼쪽은 하층민으로, 상류층에 속한 쿠르베가 하층민을 위한 작품 활동을 한다는 의미로 오랜 시간 해석되었습니다. 하지만 이것도 정확한 해석은 아닌 것이, 왼쪽에 부르주아가 있기 때문입니다.

그러다 쿠르베의 친형과 쿠르베가 주고받은 편지가 발견되었습니다.

"동생아, 네 그림의 의미가 도대체 무엇이냐?"

90일 밤의 미술관

"제 그림의 오른쪽은 생명을 먹고사는 사람들이고, 왼쪽은 죽음을 먹고사는 사람들입니다."

무슨 뜻일까요? 쿠르베 오른쪽에는 상류층으로 보이는 사람들이 일련의 멋진 복장을 하고 있는데, 바로 쿠르베의 친구들, 쿠르베를 후원하는 사람들입니다.

왼쪽에 있는 사람 중 검은색 정장 차림에 신사 모자를 쓴 사람은 부르주아로, 부자 계층이므로 육체노동을 할 필요가 없어 살이 찐 모습입니다. 종이에는 당시 나폴레옹 3세를 찬양하고 옹호한 언론사의 이름이 쓰여 있습니다. 그 위에 놓인 해골은 언론인에 대한 비판을 의미하죠.

개는 충성을 상징하는데, 한 마리는 화가를 바라보고 한 마리는 의자에 앉아 있는 사람을 올려다보고 있습니다. 개가 올려다보고 있는 사람은 나폴레옹 3세입니다. 자신이 나폴레옹의 조카라고 주장하며 1848년 2월 혁명 이후 실시한 대통령 선거에서 당선되었습니다. 임기가 끝나기 직전 쿠데타를 일으켜 공화정을 무너뜨리고 제정을 선포하며 황제의 자리에 올랐고, 영광의 시대를 재현한다는 환상을 제공하며 무려 20년 가까이 프랑스의 황제로 군림한 아주 독특한 인물입니다. 부동산 투기, 저질 대중문화, 제국주의의 확장 등 사치와 향락의 문화로 점철된 부르주아 문화가 바로 나폴레옹 3세 시대의 프랑스를 대표하는 모습입니다. 그는 축 처진 모습입니다. 다른 개 한 마리는 쿠르베와 오른쪽 사람들이 있는 곳으로 가고 싶은 듯합니다. 개 두 마리는 프랑스를 상징한다고 해석할 수 있습니다. 올바른 방향으로 가고 싶은 프랑스를 멈춰 세워 망치고 있는

한심하고 무능력한 독재자.

마지막으로 쿠르베를 다시 보면, 쿠르베는 그림을 그리고 있지만 황제에게 손가락질하는 것처럼 보입니다. 마치 "제대로 좀 하지 못해?"라고 하는 듯합니다. 나폴레옹 3세도 이 그림을 본 적이 있는데 의미를 전혀 이해하지 못해 잘 그린 그림이라며 칭찬했다고 합니다. 이 소식을 전해 들은 쿠르베는 어떤 기분이었을까요? 얼마나 통쾌하고 신났을까요? 한심한 지배 계층에 대한 통쾌한 비판. 사회주의자였던 쿠르베가 자기 인생 최고의 걸작이라며 좋아했던 이유일 것입니다. _¥

감상 팁

○ 가장 오른쪽의 책을 보는 남자는 시인 샤를 보들레르, 뒤편 왼쪽에서 세 번째는 철학자 프루동, 의자에 앉아 있는 인물은 예술 비평가 샹플뢰리입니다. 쿠르베는 특히 프루동을 존경해 〈프루동의 초상〉을 그리기도 했습니다.

숭고한 노동을 향한 따뜻한 시선

장 프랑수아 밀레, 〈이삭줍기〉

1857년 | 83.5×110cm | 캔버스에 유채 | 프랑스 파리, 오르세 미술관

장 프랑수아 밀레, 〈만종〉

1857~1859년 | 55.5×66cm | 캔버스에 유채 | 프랑스 파리, 오르세 미술관

오르세 미술관의 그림은 대체로 루브르 박물관의 것보다 크기가 작습니다. 혁명 이전에는 왕족이나 귀족 또는 종교에서 주문한 대형 작품이 많았지만, 혁명 이후에는 큰 예산이 들어가는 미술품은 제작하기 힘들었기 때문입니다. 오르세 미술관의 작은 작품들 중 전 세계 어느 나라보다 한국 사람들의 눈에 먼저 띄는 그림 두 점이 있습니다. 장 프랑수아 밀레Jean-François Millet, 1814~1875의 〈이삭줍기〉The Gleaners와 〈만종〉The Angelus입니다. 1970년대 한국의 이발소마다 이들의 복제품이 걸려 있었고, 그때부터 이 그림들은 이른바 '이발소 그림'이라 불렸습니다. 아마도 우리 농촌의 모습과 흡사해서 손님들이 편하게 감상했던 것 같습니다.

밀레는 농민 화가라고 불립니다. 농촌의 모습을 많이 그렸고, 특

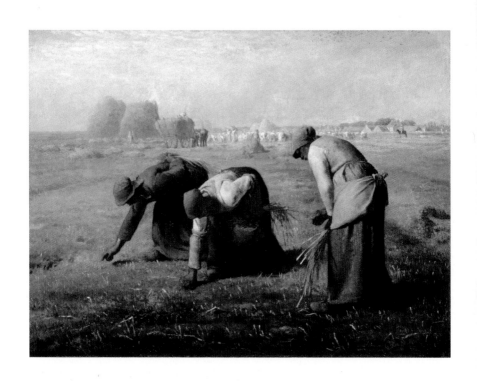

히 노동 중인 농민의 삶을 아름답게 그려 많은 사람에게 사랑을 받았습니다. 밀레의 그림 속 인물들은 고된 노동에도 불구하고 힘들어하거나 고통스러워 보이지 않습니다. 농사는 태고 때부터 이루어진 인류의 가장 원시적이면서 신성한 노동이죠. 혁명이 일어나고 부르주아와 프롤레타리아의 대립이 시작되던 시기에 밀레는 왜 이러한 시선으로 가난한 사람들의 삶을 표현했을까요? 밀레는 이렇게 말했습니다.

"나는 어떠한 사상도 옹호할 생각이 없다. 나는 그저 농사꾼일 뿐이다."

　밀레는 농부의 아들로서 존경하는 아버지와 가족의 모습을 아름답게 표현했습니다. 밀레 자신도 책임 있는 가장으로서 아주 훌륭한 삶을 살았죠. 밀레의 작품은 좋은 가격에 거래되었지만 먹여 살려야 하는 식구가 너무 많아 삶이 그다지 풍요롭지는 못했습니다. 책임 있는 가장과 농민으로서의 자기 자신과 주변 사람들에 대한 오마주로 그림을 그렸고, 신앙을 가진 사람으로서 종교적인 색채와 상징을 그림에 많이 사용했습니다.

　〈이삭줍기〉(142쪽)는 구약성서 룻기에 나오는 장면을 표현한 것이며, 〈만종〉(143쪽)에는 지평선 너머로 작은 교회를 그렸습니다. 만

종은 가톨릭의 삼종기도 중 저녁 기도를 뜻하는데, 고되었지만 하루 일과를 끝내고 오늘도 일용할 양식을 허락해주신 신에게 감사함을 표하는 장면입니다. 밀레 그림의 특징 중 하나는 전체 그림에서 하늘보다 땅이 더 넓은 면적을 차지한다는 것입니다. 이 또한 농민, 농사, 노동에 대한 존경과 존중의 의미로 생각할 수 있습니다.

밀레의 그림이 시대를 뛰어넘어 오늘날까지 사랑받는 이유는 그가 이야기하는 주제가 이처럼 시공간을 초월하는 영원성을 가졌기 때문일 것입니다. _Y

감상 팁

∘ 〈이삭줍기〉에서 붉게 탄 여인의 손과 굽은 어깨 등을 묘사한 부분에서는 사실주의 회화의 특성이 드러납니다. 그러면서도 빛의 표현에서는 인상주의의 탄생에 지대한 영향을 미치기도 했습니다.

조금 이상한 비너스

알렉상드르 카바넬, 〈비너스의 탄생〉

1863년 | 130×225cm | 캔버스에 유채 | 프랑스 파리, 오르세 미술관

알렉상드르 카바넬Alexandre Cabanel, 1823~1889)의 〈비너스의 탄생〉 The Birth of Venus은 1863년 살롱전(프랑스 정부에서 주최하는 대규모 전시회) 에 출품돼 심사위원과 대중으로부터 압도적인 찬사를 받았으며, 당 시 프랑스의 황제였던 나폴레옹 3세가 직접 매입한 작품입니다.

"그리스 로마 신화에 등장하는 비너스의 탄생 장면인, '우라노스 의 성기가 바다에 떨어지자 거품이 일어나면서 그 속에서 비너스가 태어난다'를 아름답게 묘사한 작품으로, 파스텔 톤의 아름다운 색채 와 탄성을 자아내게 하는 이상적인 인체 표현은 고대부터 내려온, 특히 르네상스 이후 발전한 미술계의 모든 전통을 계승한 것 같다."

당시 일반적인 미술계의 평가입니다. 그런데 같은 주제를 표현 한 많은 작품 중에서도 이 작품은 가장 외설적입니다. 태어나자마

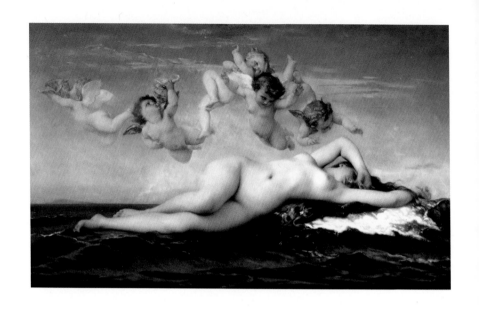

자 순수한 상태인 비너스(그리스 신화의 아프로디테)가 왜 자신을 관람
하는 사람들 앞에서 몸을 관능적으로 비틀고 있는 걸까요? 상상 속
에서나 존재할 것 같은 인형처럼 몰랑몰랑한 살덩어리는 여신적 존
재라기보다는 남성들의 성적인 욕망을 대놓고 표출한 것 같죠.

그림 속에 있는 푸토(아기 천사)들의 표정과 손짓은 어떤가요? 여
자의 몸을 만지고 싶어 안달하는 남자들 같지 않나요? 실제 어린아
이라면 짓지 못할 표정입니다. 그들이 알지 못하는 감정일 테니까
요. 하지만 당시 이 그림 앞에 선 수많은 사람은 이 그림에 찬사를
던졌습니다.

이 시기 프랑스는 나폴레옹 3세의 일인 독재 시대였습니다. 군
대와 언론을 장악한 그는 집권 초기에 이미 소수 반대파를 숙청하

고 화려함과 재미를 제공하며 우민화 정책을 일관했죠. 프랑스의 영광을 가장 급속도로 추락시킨 인물입니다.

부르주아는 한때 신지식인으로 새로운 시대를 열었지만, 그 후 예들은 자산만 물려받았을 뿐 전통이나 지식에 대한 탐구 따위에는 관심이 없었습니다. 돈이 최고인 시대에 대학 예술은 수준 낮은 자들의 취향을 채워주는 곳으로 전락해버렸습니다.

19세기에 그림을 관람하는 풍경을 떠올려볼까요? 돈 많고 학식 있어 보이며 배가 불룩 나온 상류층 남자들(당시 부의 척도는 배가 얼마나 나왔는지에 따라 알 수 있었습니다. 노동하지 않고도 먹고살 수 있다는 의미였죠)이 여성들 앞에서 작품에 대해 설명합니다. 그곳에 간 여성들은 그림보다는 상류층 사회로의 신분 상승이 목적이었죠. 그림 속의 육체 덩어리들은 그 자리에 서서 가식을 떨고 있는 남녀들의 속내를 그대로 표현했을 뿐입니다. ▾

감상 팁

○ 그럼에도 그림 자체의 완성도는 굉장히 높습니다. 비너스와 푸토의 몸은 실제처럼 입체감이 분명하게 표현되어 있고 아주 정교하게 그려져 있지요.

그림에서 무엇을 보았기에

에두아르 마네, 〈풀밭 위의 점심 식사〉

1863년 | 208×264.5cm | 캔버스에 유채 | 프랑스 파리, 오르세 미술관

〈풀밭 위의 점심 식사〉Luncheon on the Grass는 1863년 살롱전에 출품했다 낙선한 작품입니다. 이 작품뿐만 아니라 작가 1000여 명이 7000여 점을 출품했는데 대부분 낙선했죠. 예년의 살롱전에 비해 상금이 커서 많은 작품이 출품됐지만 유명 대학교수의 수제자 위주로 구성된 수상자 목록은 많은 이를 허탈하고 분노하게 만들었습니다. 사회 전반에 걸친 부정부패가 예술 분야에까지 영향을 미친 것입니다.

불만이 빗발치자 나폴레옹 3세는 '낙선전'이라는 역사에 길이 남을 아주 이상한 형태의 전시회를 개최합니다. 낙선한 작가들의 작품을 전시하고 심사는 대중에게 맡기는 것이었습니다.(19세기 프랑스는 상식이 통하는 사회가 아니었습니다.) 카바넬의 〈비너스의 탄생〉과 비

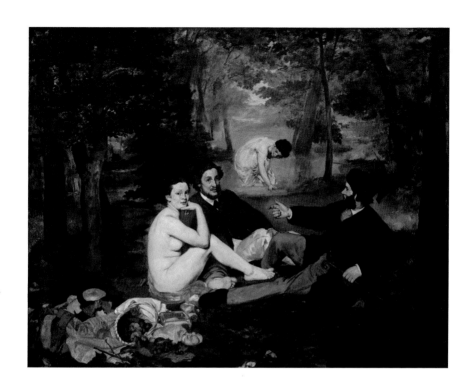

숫하게 여신을 그린 수많은 회화가 전시되었고, 예술에 조예가 없는 사람들까지도 그저 재미로 낙선전 심사에 참여했습니다.

한편 낙선전에 걸린 그림 중 많은 사람이 이해하지 못한, 아니 이해하고 싶어 하지 않은 그림이 한 점 있었습니다. 바로 에두아르 마네Edouard Manet, 1832~1883의 〈풀밭 위의 점심 식사〉였죠. 이 그림에 대한 반응은 폭발적이었고, 곧 사회적 이슈가 되었습니다. 글 좀 쓴다는 사람들은 모두 악평을 써서 신문에 실었고, 그림을 보고 욕하기 위해 보러 간 사람도 많았습니다.

첫째, 여자의 배가 나온 것이 마음에 들지 않는다.(카바넬이 그린 비너스도 앉으면 배가 접히지 않을까요?) 둘째, 원근법이 틀렸다.(그림 속 뒤편에 있는 여인이 실제로 존재한다면 키가 190센티미터는 될 듯합니다. 하지만 키가 큰 게 그렇게나 문제가 될까요?) 셋째, 미완성이다.(작가의 붓 터치가 마무리되지 않았다는 것이에요. 작가가 강조하고 싶은 부분을 다르게 표현했을 뿐인데, 새로운 시도를 받아들일 준비가 되어 있지 않았거나 다른 무언가가 마음에 들지 않아 트집을 잡은 것이겠죠.) 마지막으로 가장 많은 악평은 이 작품을 외설이라고 본 시각에서 비롯되었습니다.

여기서 잠시 어떤 장면을 상상해보세요. 무릎 아래까지 내려온 무거운 커튼이 보입니다. 남녀 둘이 상기된 표정과 빠른 발걸음으로 커튼을 열어젖힙니다. 어떤 상황인 것 같나요? 만약 모텔이 떠오른다면 모텔을 가봤거나 그렇게 들어가는 장면을 본 사람이겠죠. 하지만 그들은 공연 관람에 늦은 커플일 수도 있고, 커튼콜을 받은 배우들일 수도 있죠. 사람들은 같은 장면을 제각각 자신의 경험에 의존해 받아들입니다.

다시 마네의 그림을 보겠습니다. 그 시대 남성들은 소풍 가는 듯한 복장을 하고 직업여성들과 함께 숲속 풀밭으로 가곤 했습니다. 그림을 보면 뒤편에 있는 여인은 몸을 씻고 있고, 왼쪽 아래에는 그들이 마셨을 법한 술병이 뒹굴고 있고, 가운데 있는 여인은 관람객을 쳐다봅니다. 두 여인은 옷을 벗고 있고 남성들은 옷을 입고 있죠. 마네는 이 작품으로 사회의 도덕성을 건드린 것입니다. 무엇이든 돈으로 해결하면서 내면을 잃어버린 가식적인 세상에 대한 도전이었습니다. 고귀함이라는 가면을 쓰고 저속한 내면을 가진 그들의

모순이 드러나자 많은 사람이 반발했습니다.

마네는 자신의 그림이 외설이라고 비난하며 그에 대한 입장을 밝히라는 요구에 이렇게 답했습니다.

"무슨 소리입니까? 전 단지 풀색과 피부색을 같이 표현하면 어떤 느낌이 나는지 알고 싶었을 뿐입니다. 제 그림의 어떤 부분이 외설적입니까?"

그림 속에서 외설을 찾아낸 사람들에게 (아마도 해맑은 표정으로) "당신들의 외설적인 생활을 알아보는군요"라고 받아친 거죠. 그렇게 1863년 낙선전은 에두아르 마네라는 신진 예술가를 악명의 스타덤에 오르게 하고 막을 내렸습니다. _¥

감상 팁

○ 마네는 풀색과 피부색의 대비를 이야기했지만, 저는 마네의 풀색과 검은색을 좋아합니다. 가장 고급스러운 검은색은 마네의 검은색이 아닌가 싶습니다.

불편한 그림

에두아르 마네, 〈올랭피아〉

1863년 | 130×190cm | 캔버스에 유채 | 프랑스 파리, 오르세 미술관

〈풀밭 위의 점심 식사〉를 공개한 지 2년 뒤인 1865년 에두아르 마네Edouard Manet, 1832~1883는 〈올랭피아〉Olympia를 살롱전에 출품합니다. 그런데 무슨 까닭인지 이 작품은 입상해 전시됩니다. 그때 상황을 생각하면 참으로 기이한 일이었죠. 살롱전이 시작된 첫날, 먼저 상류층이 VIP로 초대되고 그들은 여성들과 동행했습니다. 관람객에게 〈올랭피아〉는 최고의 관심사였습니다. 그들에게 〈올랭피아〉는 그들 사회에 대한 도전으로 인식되었을 것입니다. 아름다운 비너스의 나체를 즐기고 싶은 사람들에게 실제 직업여성의 모습은 자신들의 결여된 도덕성을 그대로 보여주는 것이었으니까요.

이쯤에서 잠시 당시 살롱전 관람 문화에 대한 간단한 설명이 필요할 것 같습니다. 아카데믹 예술을 즐기는 사람들의 수준은 앞서

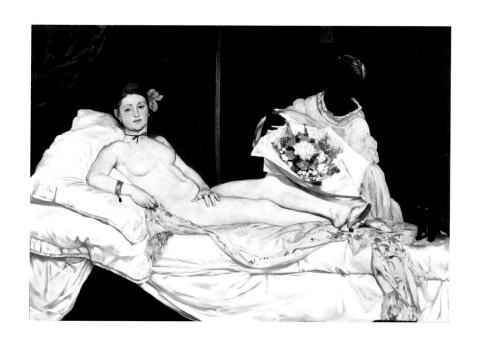

설명했듯 그다지 높지 않았습니다. 남성 한 명이 많은 여성과 함께 관람하는데, 남성이 가이드를 하면서 여성들을 유혹합니다. 경제적 여유가 있는 상류층 남성과 신분 상승을 꿈꾸는 여성의 욕구가 만나 하룻밤의 연애가 이루어졌죠. 미술관 관람은 그런 욕구가 표출되는 장소일 뿐이고 그렇기 때문에 그림도 그 분위기에 맞아야 했습니다. 나체 그림의 향연은 그렇게 해석할 수 있죠. 예술에 시대가 반영된다는 말은 시대의 도덕성도 반영된다는 의미입니다. 현재 우리나라 일간지와 포털에서 여성 아이돌을 묘사하는 단어들을 보며 우리 사회의 도덕성이 어느 정도인지 느낄 수 있듯 말이죠. 하지만 마네와 같은 지식인들은 예술로서 이상을 추구하고 세상을 변화시

켜 바로잡고 싶어 했습니다.

티치아노의 〈우르비노의 비너스〉를 패러디한 이 작품은 1863년 살롱전에서의 비평을 그대로 받아들이면서 다시 한번 비평가들을 조롱했습니다. 〈풀밭 위의 점심 식사〉에서 여인의 똥배가 문제되었으므로 이번에는 마른 체형의 여인을 그렸고, 커튼을 그리면서 원근법 자체를 표현하지 않았습니다. 그러자 이번에는 여인이 너무 말랐다, 원근법이 없다는 등의 비평이 쏟아졌습니다. 비평이 아니라 그저 트집 잡기라는 것을 비평가들 스스로 보여준 것입니다.

그림 속 여인의 머리에 꽂혀 있는 꽃은 성기를 상징하며, 신발은 태어날 때부터 나체인 순수한 비너스와 달리 여인이 옷을 입었다가 벗었다는 것을 의미합니다. 여인의 눈빛은 관람객을 유혹하거나 사랑하는 것이 아니라 그저 돈 거래에 의한 것입니다. 그런데 그 시선은 관람객(이자 고객)을 향하고 있죠. 하녀가 들고 있는 꽃다발은 고객이 원하는 서비스가 무엇인지 알려줍니다. 당시 프랑스의 음지에서 통용되던 법칙이 그대로 적용된 것입니다. 그림 오른쪽에 있는 검은 고양이는 꼬리를 세우고 있는데, 이는 익숙지 않은 존재에 대한 경계의 의미이면서 발기된 남성의 성기를 상징하기도 합니다. 또한 검은 고양이는 프랑스어로 여성의 성기를 의미하는 은어이기도 하죠.

1863년에 이어 1865년 살롱전에서도 에두아르 마네는 악명의 대가로 자리매김합니다. 이때 화가 혼자 감당할 수 없는 사회 분위기 속에서 마네를 옹호하는 사람이 나타납니다. 뛰어난 논리와 글재주로 사회의 관심을 한 몸에 받고 있던 에밀 졸라는 당시 마네의

작품에 대해 이렇게 썼습니다.

"새로운 예술이 태어났다. 모든 예술가가 마네와 같은 길을 걸어야 한다."_Y

감상 팁

○ 숨기고 싶은 비밀이 많은 사람 앞에 공개되었을 때 당시 부르주아들이 느낀 수치심, 그리고 사회의 잘못된 모습을 정면으로 비판하는 마네의 작업에 열광한 사람들의 심정을 상상하며 감상해보세요.

인상주의의 시작

클로드 모네, 〈인상: 해돋이〉

1872년 | 48×63cm | 캔버스에 유채 | 프랑스 파리, 마르모탕 미술관

에두아르 마네가 살롱전에서 악명을 얻었지만 반대로 마네의 혁신적인 예술관에 공감한 모네, 르누아르, 드가, 바지유 등 젊은 화가들로 구성된 추종자 모임이 생겼습니다. 그중 프레데리크 바지유는 부유한 의사 집안에서 의학 공부를 하다 그만두고 그림에 전념한 화가입니다. 친한 화가들에게 작업실이나 재료 등을 제공해주기도 했죠. 인물화에 특히 재능을 보였지만 마네를 추종한다는 이유로 당시 아카데믹 미술에서는 크게 환영받지 못했습니다.

바지유는 아카데믹의 평가를 받을 필요 없이 마음 맞는 화가끼리 전시회를 열자는 꿈을 키웠습니다. 어쩌면 바지유가 경제적으로 부족함이 없었기 때문에 가능한 발상이었겠죠. 하지만 보불전쟁(1870~1871년에 프로이센과 프랑스가 벌인 전쟁)이 터지면서 전쟁에 나간

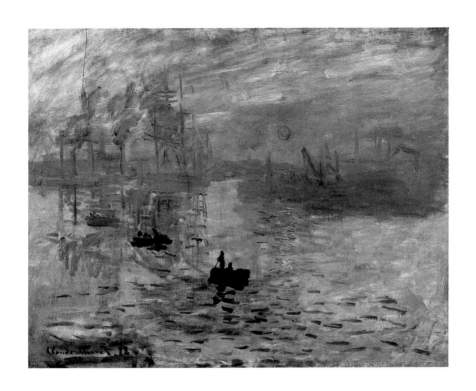

마네는 총상을 입고, 바지유는 허무하게 세상을 떠났습니다.

전쟁이 끝나고 1874년 바지유의 유지를 이어 마네의 추종자들이 모여 전시회를 열었지만 크게 실패했습니다. 신진 예술가들의 인지도가 너무 약했기 때문입니다. 루이 르로이라는 비평가는 전시회를 다녀와 이들을 조롱하듯 신문에 기사를 썼습니다.

"너무 어려운 전시회. 나는 그들이 무엇을 이야기하고자 하는지 이해하지 못하다가 모네의 〈인상: 해돋이〉를 보고 비로소 이해했다. 이들은 영원한 주제를 다루지 않고 한순간에 스쳐 갈 허무한 것

이나 다루는 한심한 화가들이다. 인상주의자들의 전시회다."

마네는 이 전시회에 참여하지 않았지만, 전시회에 참여한 화가들이 모인 곳에 가서 '인상주의'라는 말을 사용하자고 제안했습니다. 비평가가 조롱하려고 만든 말이었지만 그곳에 모인 대부분의 화가들은 그 표현이 마음에 들었고, 자신들을 '인상파'라 부르기 시작했습니다. 클로드 모네Claude Monet, 1840~1926의 〈인상: 해돋이〉Impression, Sunrise가 미술사에 영원히 기록될 단어를 만들어낸 것입니다.

인상impression이라는 단어에서 알 수 있듯이 이들은 찰나의 색채, 주관적인 감상을 회화로 표현하기 시작했습니다. 〈인상: 해돋이〉를 보면 배에 탄 인물은 아주 작게 단순한 형태로만 보일 뿐입니다. 전통적인 회화 기법에서는 인물을 그런 식으로 표현하지 않았습니다. 회화는 문학적 요소를 표현하거나 역사적 사건을 기록하기 위한 수단이라는 인식이 강했고, 종교적 가치나 교훈적 요소가 담겨 있어야 했죠. 하지만 인상주의는 회화가 그 자체로 인정받을 수 있는 가치를 지니게 된 중요한 전환점을 만들어냈습니다. _ᵧ

감상 팁

○ 해가 뜨는 시간 어둑어둑한 새벽하늘이지만 이 그림에는 검은색을 사용하지 않았습니다. 검은색 없이 어떻게 어두운 하늘을 표현했는지, 그 속에서 떠오르는 해와 물에 비친 빛의 색에는 어떤 감상이 담겨 있는지 살펴보세요.

순간 포착의 대가

에드가 드가, 〈압생트〉

1873년 | 92×68.5cm | 캔버스에 유채 | 프랑스 파리, 오르세 미술관

오르세 미술관을 방문한 대부분의 관람객은 아마 발레리나 그림으로 에드가 드가Edgar De Gas, 1834~1917를 기억할 것입니다. 다양한 포즈와 발레 연습실에 흘러들어오는 빛, 다른 화가들의 그림과는 확연히 다른 구도 등이 인상적이죠.

드가는 그가 그린 비스듬한 구도만큼이나 독특한 시선과 성격을 지닌 화가였습니다. 부유한 은행가의 아들로 태어나 정규교육을 받으며 집 안에 미술 작업실까지 두고 부족함 없이 자랐습니다. 마네의 그림에 감명받아 르누아르, 모네와 함께 전시회를 연 뒤 인상파라 불리었고, 현재까지 대표적인 인상파 화가로 알려져 있지만 정작 본인은 '인상파'라는 말을 좋아하지 않았다고 합니다. 자신의 그림이 전통적인 미술사의 흐름을 이어갈 수 있다고 생각했기 때문

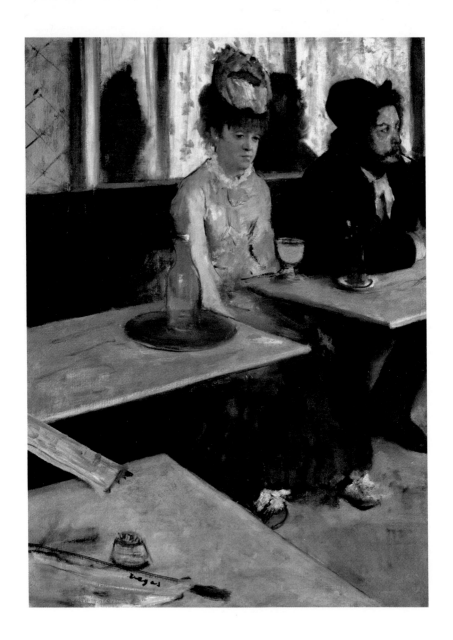

90일 밤의 미술관

에 당시 아웃사이더 취급을 받는 것에 자존심이 상했죠.

앞서 언급한 것처럼 드가는 평생 구도가 독특한 그림을 그렸는데, 사진으로 치면 트리밍을 잘못한 게 아닐까 싶은 생각이 들 정도로 인물이 잘리거나 의외의 위치에 자리 잡고 있는 경우가 많습니다. 이 책에서는 드가의 발레리나 그림이 아닌 〈압생트〉L'Absinthe를 살펴보겠습니다.

커플로 보이는 두 사람이 카페에 앉아 있는데, 남자는 그림의 바깥쪽 어딘가를 바라보고 여자는 테이블 위에 있는 압생트 잔을 바라보고 있습니다. 둘의 표정은 전혀 행복해 보이지가 않지요. 인물은 오른쪽 상단에 밀어놓듯 배치하고 빈 테이블과 빈 병을 비중 있게 그린 구도는 공허한 분위기가 더욱 크게 느껴지게 합니다.

드가는 특히 여성을 많이 그렸고, 여성의 외모를 예쁘지 않게 그린 것으로도 유명합니다. 여성 혐오가 있어 평생 독신으로 살았으며, "나에게 무희는 아름다운 옷을 그리고 움직임을 살려내기 위한 구실에 지나지 않는다"라는 말도 남겼습니다. 하지만 고흐는 "오직 드가만이 여성을 객관적으로 표현했다"라고도 했습니다. 여성이 꼭 예쁠 필요는 없으니까요.

압생트는 아주 독하고 저렴해 19세기 예술가들에게 사랑받은 에메랄드 빛깔의 술입니다.(특히 고흐가 무척 좋아했죠.) 그림 〈압생트〉에서 여성은 이러한 싸구려 술을 앞에 두고 멍한 표정을 짓고 있습니다. 파리지엔느의 도도하고 세련된 이미지와는 전혀 다른 실제 모습을 사실적으로 묘사한 것입니다. 이러한 면에서 드가는 쿠르베의 연장선에 있다고도 볼 수 있습니다.

그림의 주인공이 한쪽에 치우친 구도는 오히려 현장감 있는 스냅 사진 같은 느낌이 들게도 하는데, 이는 드가의 그림에 대체적으로 드러나는 특징입니다. 실제로 드가는 카메라가 등장했을 때 적극적으로 활용해 순간 포착의 느낌을 그림에 담아내곤 했습니다. 그가 사진을 찍듯 인물을 표현하며 전하고 싶었던 이야기는 무엇이었을지 생각하며 그의 다른 작품들도 한번 감상해보세요. _Y

감상 팁

○ 그림의 왼쪽 하단 재떨이 밑에 드가의 사인이 있습니다. 재떨이와 같이 아름답지 못한 물건에 신경 쓰지 않고 사인을 한 것 또한 과감한 표현의 하나라고 볼 수 있습니다.

화가의 슬픈 이별 의식

클로드 모네, 〈임종을 맞은 카미유〉

1879년 | 90×68cm | 캔버스에 유채 | 프랑스 파리, 오르세 미술관

카미유 동시외Camille Doncieux, 1847~1879는 클로드 모네Claude Monet, 1840~1926의 첫사랑이자 첫 번째 부인입니다. 부르주아 집안에서 자란 모네와 달리 카미유는 가난한 집안의 딸로 어린 시절부터 모델 일을 했기 때문에 모네 집안에서 둘의 사이를 극심하게 반대했죠. 하지만 결혼도 하기 전에 아이가 생겨버렸고, 모네의 부모는 더욱 분노하며 금전적 지원을 완전히 끊어버렸습니다.

모네는 어려운 상황에서도 팔리는 예술보다는 자신의 신념에 맞는 예술 활동을 고집했습니다. 카미유는 모네를 위해 기꺼이 많은 작품의 모델이 되어주었고, 모네에게 비싼 유화 재료를 사주기 위해 힘들게 일하기도 했죠. 그러다 둘째를 낳으면서 건강이 급격히 나빠져 세상을 떠나고 말았습니다.

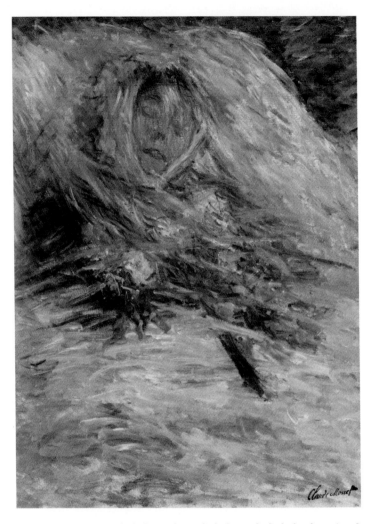

카미유의 장례식에서 모네는 사랑하는 아내에게 해줄 수 있
는 게 없으니 그림이라도 그리겠다며 안타깝게 죽은 아내의 모습
을 그렸는데, 그 그림이 바로 〈임종을 맞은 카미유〉Camille Monet in the

deathbed입니다. 그림 오른쪽 아래에는 자신의 사인과 함께 하트 모양을 그려 넣었습니다. 아마도 아내에게 사랑하고 미안한 마음을 표현하기 위해서였겠죠.

모네의 마음이야 어떻든 간에 아내가 죽어가는 순간에도 아내를 모델로 삼아 그림을 그리는 그의 모습은 주위 사람들을 아연하게 만들었습니다. 모네 자신도 훗날 친구에게 쓴 편지를 통해 소중한 아내에게 죽음이 찾아오는 순간에도 점점 창백해지는 얼굴의 색채에 집중하는 자신에게 너무나 놀랐다고 고백하기도 했죠.

모네는 아내의 죽음을 그린 이후 한동안 여자의 초상화를 그리지 못했습니다. 모네의 그림 중 양산을 쓴 여인을 그린 그림이 세 점 있는데, 1875년에 그린 〈양산을 쓴 여인〉은 카미유와 아들 장을 그린 것이고 나머지 두 점은 1886년에 의붓딸 수잔을 그린 것입니다. 그런데 수잔을 그린 그림에는 얼굴의 형태가 거의 없이 흐릿합니다. 이는 빛을 표현하기 위해서라고 보는 시각도 있지만, 카미유가 떠올라 그릴 수 없었던 것이 아닐까 짐작하기도 합니다. _Y

감상 팁

○ 죽음은 남은 자들의 몫입니다. 고마움, 미안함, 그리움, 죄책감과 같은 해결되지 못할 감정들을 한꺼번에 마주하는 일이지요. 모네는 카미유가 죽은 다음에라도 부디 편안하게 쉬기를 바랐는지 그림 속 카미유의 얼굴에서 고통 없는 휴식이 느껴집니다.

아름다움을 남기는 일

오귀스트 르누아르, 〈도시에서의 춤〉

1882~1883년 | 180×90cm | 캔버스에 유채 | 프랑스 파리, 오르세 미술관

오귀스트 르누아르, 〈시골에서의 춤〉

1883년 | 180×90cm | 캔버스에 유채 | 프랑스 파리, 오르세 미술관

저는 종종 미술관을 방문한 여행객에게 자신이 꼭 갖고 싶은 작품을 하나 고른다 생각하고 보기를 권합니다. 특히 루브르 박물관이나 오르세 미술관에는 너무나 훌륭한 작품이 많기 때문에 짧은 시간에 관람하기가 쉽지 않은데, 이때 그날 자신이 꼭 사고 싶은 작품을 찾는다고 생각하고 보면 미술 감상에 대한 집중도가 달라지기 때문입니다. 저와 함께 오르세 미술관 관람을 마친 분들 중에는 르누아르의 작품을 선택한 분이 꽤나 많았습니다.

오귀스트 르누아르Pierre-Auguste Renoir, 1841~1919는 도자기에 그림을 그리는 일을 하는 가난한 부모 밑에서 태어나 어릴 때부터 그림에 익숙했습니다. 그에게 그림은 생계수단이었죠. 그림 가격이 높지는 않아도 대중성이 있던 화가였습니다. 그는 클로드 모네의 가

장 친한 친구이기도 했는데, 두 화가 모두 보통 사람들의 여유로운 일상과 자연 풍경을 즐겨 그렸습니다. 여기에서는 오르세 미술관에 전시되어 있는 르누아르의 작품 중 항상 나란히 전시되는 두 그림, 〈도시에서의 춤〉Dance in the City(168쪽 좌측)과 〈시골에서의 춤〉Dance in the Country(168쪽 우측)을 살펴보겠습니다.

먼저 〈도시에서의 춤〉 그림 속 여인은 수잔 발라동Suzanne Valadon, 1865~1938입니다. 훗날 표현주의 화법으로 손꼽히는 화가가 되었고, 누드화를 만들어낸 중요한 인물이죠. 르누아르, 로트레크, 드가 등 여러 화가의 모델이기도 했습니다. 르누아르는 동적인 주제의 그림을 그리는 것을 좋아했고, 그중에서도 춤을 주제로 한 그림을 자주 그렸습니다. 이 그림은 빠른 춤곡보다는 느린 왈츠의 느낌이 강합니다.

〈시골에서의 춤〉은 르누아르의 부인 알린 샤리고Aline Charigot, 1861~1915가 〈도시에서의 춤〉을 보고 자신도 그려달라고 해서 그린 것입니다. 그림을 보면 사랑하는 남편을 보는 행복감이 그대로 드러나 있죠. 〈도시에서의 춤〉보다 좀 더 자유롭고 밝은 분위기가 느껴집니다.

르누아르는 인물의 감정과 공간의 분위기를 묘사하는 데 출중한 화가였습니다. 로코코 양식에서도 영향을 많이 받았고, 밝은 그림을 많이 그렸습니다. 그리고 굉장히 많은 작품을 남겼는데, 관절이 망가져서 붓을 잡지 못하게 되었는데도 마비된 손에 붓을 묶어서 거의 온몸으로 그림을 그리는 지경에 이르렀습니다. 왜 이렇게까지 고통스럽게 그림을 그리느냐는 누군가의 질문에 르누아르는

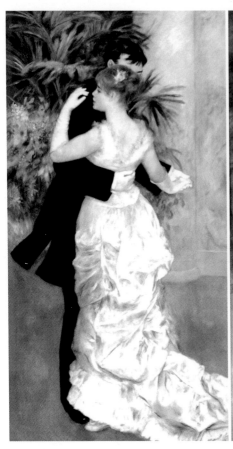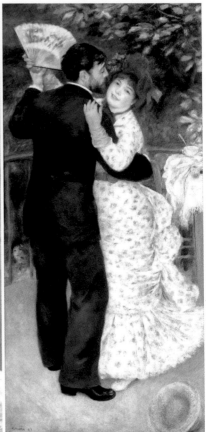

이렇게 대답했습니다.

"고통은 사라지고 아름다움은 남기 때문이다."

자신의 고통스러운 시간은 결국 지나가겠지만 아름다운 작품은
남아 있을 거라는 의미입니다. 누군가는 아름다움을 남겨야 한다고

90일 밤의 미술관

생각했죠. 르누아르는 모두가 행복하기를 바라면서 그림을 그렸기 때문에 그의 그림을 보는 사람들도 기분이 좋아집니다. 아마도 그런 르누아르의 가치관과 열정이 오르세 미술관을 방문한 사람들에게도 오롯이 전해진 것이 아닐까요? _Y

감상 팁

◦ 두 그림의 분위기를 비교해서 보면 흥미롭습니다. 도시의 차갑고 우아한 느낌과 시골의 따뜻하고 자유로운 느낌은 두 여성의 옷과 장신구의 색감, 춤 동작과 표정에서 모두 다르게 드러납니다. 배경에 있는 식물의 잎 모양도 차이가 있네요.

같지만 완전히 다른 작품

빈센트 반 고흐, 〈낮잠〉

1889~1890년 | 91×73cm | 캔버스에 유채 | 프랑스 파리, 오르세 미술관

밀레, 〈한낮〉

1866년 | 29.2×41.9cm | 종이에 파스텔 | 미국 보스턴, 보스턴 미술관

예술가들은 서로 영향을 깊이 주고받으며 다른 작가의 작품을 자신만의 색깔로 재탄생시키기도 합니다. 미술에서만이 아닙니다. 제목부터 복잡한 〈타르티니 스타일의 '코렐리 주제에 의한 변주곡'〉은 코렐리의 곡을 타르티니가 변주곡으로 만든 데서 영감을 얻은 크라이슬러가 또다시 변주곡으로 만든 유명한 곡입니다. 비발디의 음악에 매료된 바흐가 비발디의 곡을 편곡해서 발표하거나, 오펜바흐의 오페라 〈지옥의 오르페우스〉에 등장하는 '캉캉' 선율을 생상스가 〈동물의 사육제〉의 '거북이'에 차용하기도 하는 등 음악에서도 흥미로운 사례가 많습니다.

미술에서는 모사, 패러디, 오마주 등의 방법으로 기존 작품을 재조명하고 독창성을 불어넣은 작품이 무척 많은데, 타인의 작품을

무단으로 베끼고 자신의 작품인 것처럼 발표하는 '표절'과는 완전히 다른 개념입니다. 모사는 기존 작품을 자신만의 색깔로 다시 그리는 것, 패러디는 기존 작품을 익살스럽게 표현하는 것, 오마주는 기존 작품의 작가에 대한 존경을 담아 이미지를 차용하는 것으로 간단히 설명할 수 있습니다. 3가지 모두 표절과는 달리 누가 봐도 원작을 알 수 있도록 공개합니다.

빈센트 반 고흐Vincent van Gogh, 1853~1890는 밀레의 영향을 많이 받았습니다. 밀레는 태고 때부터 시작된 노동인 농사의 가치를 그림으로 표현한 화가입니다. 고흐는 밀레처럼 노동자 계급을 그리기로 결심하고 밀레의 판화를 모으기도 했습니다. 밀레의 판화에 자신이 색을 칠한다고 말할 정도로 밀레의 그림을 기반으로 자신의 작품 세계를 확장해나가는 데 심취해 있었죠. 고흐가 동생 테오에게 보낸 편지에 이런 내용도 있습니다.

"밀레의 그림은 언제든지 다시 그리고 싶은 그림이야. … 씨를 뿌리고 추수하는 모습, 고된 노동을 마치고 돌아와 가족과 단란한 시간을 보내는 모습보다 더 아름다운 것이 무엇이 있을까."

고흐의 〈낮잠〉The siesta(172쪽 위)은 밀레의 〈한낮〉Noonday Rest(172쪽 아래)을 모사 또는 오마주한 작품입니다. 인물이 누워 있는 방향만 다를 뿐 자세나 주변 풍경, 사물 모두 동일하게 그렸습니다. 하지만 고흐 특유의 붓 터치와 색감은 작품을 독창적으로 보이게 합니다.

이 작품은 고흐가 오베르 쉬르 우아즈에 머물던 시절, 그러니까 그의 마지막 작품 시기에 그린 것입니다. 고흐는 어쩌면 밀레의 그림에서 가족에 대한 그리움을 발견하고 그것을 필사적으로 표현해

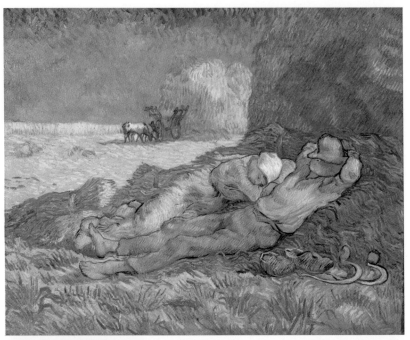

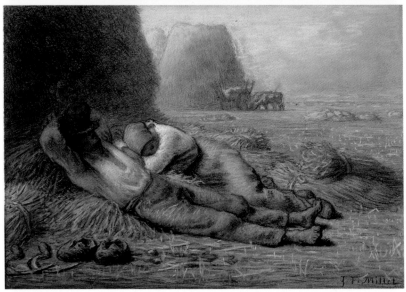

90일 밤의 미술관

낸 것일지도 모릅니다. 고흐는 이 그림을 그릴 때쯤 "밥 먹을 시간이 없다. 그림을 그려야 한다"라고 하며 그림에 매달렸다고 합니다. 평화로워 보이는 그림이지만 정작 자신은 한순간도 편안하게 쉬지 못한 고흐의 절실함이 이면에 보이는 그림입니다. ᵧ

감상 팁

○ 밀레의 그림은 파스텔화이며 고흐의 그림은 유화입니다. 고흐는 이 그림을 좁은 병실 안에서 그렸지만 마치 밖에서 실제 장면을 보고 그린 것처럼 빛을 생생하게 표현했죠. 고흐가 밀레와는 다른 재료를 사용해 밀레의 그림을 어떻게 변화시켰는지 한 번 더 살펴보세요.

미술관에 던져진 천박한 농담

마르셀 뒤샹, 〈L.H.O.O.Q〉

1919년 | 20.8×13.7cm | 복제화에 연필 드로잉 |
개인 소장, 프랑스 파리 퐁피두 현대 미술관 대여 중

세상에서 가장 유명한 그림 레오나르도 다빈치의 〈모나리자〉는
수세기를 지나며 예술가들이 패러디parady와 오마주hommage의 형태
로 재생산해왔습니다. 앤디 워홀, 페르난도 보테로, 살바도르 달리
까지 이름만 들어도 알 만한 세기의 거장들이 작업했죠. 패러디는
원본을 익살스럽게 재해석한 것이고 오마주는 원작에 대한 경의와
존경을 담아 헌정하는 작품에 가까운데, 예술 작품의 자산 가치가
기하급수적으로 상승하면 복제품이 등장하기도 합니다. 원작자의
의도를 바탕으로 공들여 합법적으로 재생산하는 레플리카replica와
는 다른 개념으로 소위 '짝퉁' 또는 '표절'이라 일컬어지기도 합니다.

〈L.H.O.O.Q〉는 마르셀 뒤샹Marcel Duchamp, 1887~1968이 개척한
예술 장르인 레디메이드ready-made의 일환으로 명화 모나리자를 패

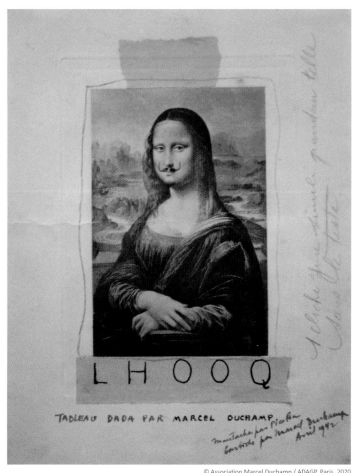

러디한 것입니다. 작품이라 말하기에도 민망한, 인쇄된 엽서에 낙서하듯 장난스럽게 콧수염을 그려 넣은 것이죠. 그러나 이는 기성품을 이용한 미학 작품의 등장입니다. 작가가 직접 작품을 제작하

지는 않지만, 주체적인 아이디어로 제목을 붙이고 서명해서 예술품의 가치를 부여하는 무형적 과정의 산물입니다. 예술이 수작업과 기술로부터 멀어져 정신적 세계로 한 걸음 다가간 셈입니다. 마르셀 뒤샹의 작품 중 가장 잘 알려진 것은 남성용 소변기에 자신의 이름을 서명한 뒤 '샘'이라고 제목을 붙인 오브제입니다. 그는 아무도 모르게 소변기와 어울리지 않는 고상한 미술관 한편에 자신만의 '샘'을 가져다 놓습니다. 반골적 기질과 신랄한 유머로 기존의 질서에 반기를 드는 예술가의 번뜩이는 재치가 돋보입니다. 대부분의 전위적인 작품이 그러하듯 처음에는 대중의 환영을 받지 못합니다. 하지만 희소성과 유일무이에 가치를 두었던 기존의 예술 개념을 완전히 뒤바꿔버린 역사적 사건으로 기록되는 순간 상황은 전복됩니다. 최초의 오브제는 당장에 버려졌지만 이후 작가의 서명만으로 탄생한 스무 개 남짓한 복제 '샘'들은 아직까지도 세계를 우아하게 순회하고 있습니다. 우상을 죽이기 위해 고안한 저항의 예술이 다시 우상이 되는 아이러니입니다.

마르셀 뒤샹은 작품 제목을 'L.H.O.O.Q.'라 적었습니다. 나열된 알파벳을 프랑스어식으로 읽으면 L(엘) H(아시) O(오) O(오) Q(큐)이고, 연이어 발음하면 Elle a chaud au cul(엘 아 쇼 오 큘)이라는 문장과 흡사하게 들립니다. 직역하면 "그녀는 엉덩이가 뜨겁다"입니다. 입으로 문장을 내뱉는 순간 뜨겁게 달아오르는 것이 그녀의 신체만은 아닐 것 같습니다. 그렇지만 낯 뜨거운 외설처럼 느껴지는 모나리자의 콧수염이 훼손한 것은 그림 속 여인의 모델로 추정되는 피렌체의 귀부인 조콩드의 명성은 아니었습니다. 고리타분한 관념적

예술계에 던진 천박하지만 관능적인 농담일 뿐이었죠. 이후 뒤샹은 낙서한 콧수염을 지운 모나리자를 등장시키며 'Rasée'(수염을 깎은 여자)라 명명하기도 했습니다. 과연 언어 유희에 탐닉하는 전대미문의 낙서범이라 불릴 만합니다. _K

감상 팁

○ 〈달리 아토미쿠스〉라는 사진 작품의 작가인 필리프 홀스먼은 《달리의 콧수염》Dali's Mustache 책 표지를 위해 〈모나리자〉와 합성한 작업 〈모나리자로서의 자화상〉Self-portrait as Mona Lisa, 1954을 내놓기도 했습니다. 〈모나리자〉를 패러디한 또 다른 작품들을 찾아보세요.

마티스 블루

앙리 마티스, 〈푸른 누드 IV〉

1952년 | 103×74cm | 종이에 구아슈, 컷-아웃 | 프랑스 니스, 마티스 미술관

블루blue, 파란색은 아티스트에게 영감을 주는 색입니다. 도처에 널린 것이 푸른 바다이긴 하지만, 자연의 물질에서 채취하기가 어려워 희소성이 강했습니다. 라피스라줄리lapislazuli, 청금석라는 광물에서 채취할 수 있었는데, '푸른 금'이라는 의미로 금보다 가치가 컸던 시기도 있었죠.

궁궐의 단청을 정성스레 칠하던 우리나라 조선 시대와 성모 마리아의 푸른 옷을 그리던 유럽의 중세 시대를 넘어, 파란색의 역사는 고대 이집트까지 거슬러 올라갑니다. 이집트인들은 최초로 광물을 사용하지 않고 인공적으로 파란색을 만들어내는 데 성공했습니다. 낮은 채도에 하얀 물감이 섞인 듯한 이 색은 그들의 이름을 따서 '이집션 블루'Egyptian Blue라고 부릅니다.

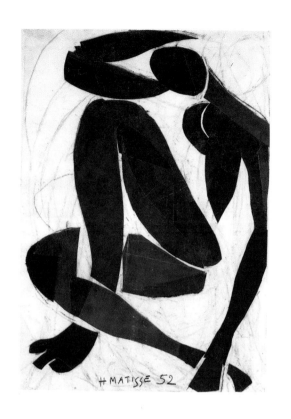

파란색은 설명할 수 없는 묘한 방식으로 아티스트를 유혹합니다. 프랑스 파리를 거점으로 현대 미술이 발전했지만 내로라하는 아티스트들이 프랑스 남부의 지중해 바다 마을로 하나둘 모여든 것 또한 그 까닭일지 모릅니다. 과감한 색으로 미술사의 한 화풍을 이끈 앙리 마티스마저도 노년을 보낸 곳은 역시 푸른 따뜻함이 머문 곳, 남프랑스의 휴양 도시 니스입니다. 이곳에 위치한 마티스 미술관에서 '마티스 블루'를 만나볼 수 있습니다.

〈푸른 누드 Ⅳ〉Nu bleu Ⅳ의 색감은 지중해의 바다를 그대로 담아
놓은 듯합니다. 앙리 마티스Henri Matisse, 1869~1954가 말년에 제작한
작품 중 하나이며 다양한 형태의 연작이 있지만, 이 책에서는 니스
의 마티스 미술관에 소장된 작품을 소개합니다. 니스로 거처를 옮
긴 후 마티스는 여성의 누드에 심취했고, 이를 컷-아웃cut-outs 방식
으로 재현했습니다. 구아슈 물감으로 색을 만들어 종이에 칠한 후
가위로 오려내 작업한 것입니다.

"위기는 기회다."

식상하지만 마티스의 인생을 글로 쓰기에 이보다 더 좋은 문장
은 없을 것 같습니다. 그를 그림으로 인도한 것이 맹장염이었다면,
그를 또 다른 예술 세계로 이끈 것은 1941년 그에게 찾아온 대장암
이었습니다. 총탄이 빗발치는 2차 대전이 벌어지는 사이 그는 수술
대에 누워 전쟁만큼 치열한 자신과의 사투를 벌였습니다. 수술은
성공적이었지만 건강을 오롯이 회복한 것은 아니었습니다. 의사는
그에게 남겨진 시간이 고작 몇 개월이라고 했죠. 그런 상황에서도
그는 그림을 그리기 위해 붓을 손에 묶기까지 했는데, 그때 떠오른
묘수가 붓 대신 가위를 잡고 구아슈를 칠한 종이를 오린 다음 잘려
나간 패턴들을 붙여 작품을 만드는 것이었습니다.

콜라주와 비슷하지만 컷-아웃이라고 부르는 이유는 붙이는 것
보다는 자르는 행위에 초점을 맞추었기 때문일 것입니다.(콜라주
collage는 '붙이다'coller라는 단어에서 파생되었습니다.) 마티스는 도안 없이 즉
흥적으로 종이를 잘라 이미지를 만들었습니다. 작품의 크기가 점점
커져 혼자 작업하는 것이 불가능해지자 어시스턴트가 그가 자른 조

각들을 그의 말에 따라 핀을 꽂아 벽에 붙이며 여러 구성을 시도해 완성해나갔습니다.

"지금 작업이야말로 진정 내가 원했던 것이다."

노년의 마티스는 말했습니다. 때때로 인생은 드라마틱하게 흘러갑니다. 지중해 바다에 물든 그는 니스에서 노년의 마지막 순간을 맞이하기까지 의사가 예상한 날보다 14년을 더 살며 작품을 남겼습니다. _к

감상 팁

○ 마티스가 남긴 자취를 느껴보기에 남프랑스보다 좋은 곳은 없을 것입니다. 남프랑스에 위치한 도시, 니스를 여행하게 된다면 마티스 미술관을 방문해 그의 작품을 감상해보길 권합니다. 니스에서 멀지 않은 마을 방스의 로제르 예배당에서는 마티스가 인테리어하고 디자인한 미사 제복과 스테인드글라스를 함께 볼 수 있다는 점도 잊지 마세요.

프랑스 파리, 오르세 미술관

네덜란드

Netherlands

네덜란드는 특히 빈센트 반 고흐의 팬이라면 꼭 가보고 싶은 나라가 아닐까 싶습니다. 암스테르담에는 고흐의 작품을 가장 많이 소장하고 있는 반 고흐 미술관이 있기 때문이죠. 그 외에도 암스테르담 국립 박물관과 마우리츠하위스 미술관 등에서 플랑드르 화가들이 화폭에 담아낸 당시의 빛을 마주해보세요.

암스테르담 국립 박물관
(레이크스 박물관)
Rijksmuseum Amsterdam

암스테르담을 방문하면 누구나 마주치게 되는 'I AMSTERDAM' 조형물. 그 너머에 존재만으로 예술의 빛을 뿜어내고 있는 건물이 바로 암스테르담 국립 박물관입니다. 네덜란드 예술의 황금시대를 집중적으로 조명하고 있을 뿐만 아니라 서양 미술사를 아우르는 8000여 점의 컬렉션으로 이루어져 있으며, 대표작으로는 렘브란트의 <야경>, 페르메이르의 <우유 따르는 여인> 등이 있습니다.

마우리츠하위스 미술관
Mauritshuis

마우리츠하위스는 규모는 크지 않지만, "작은 미술관 중 가장 위대한 미술관"이라고 불릴 만큼 전시하고 있는 작품과 관람 환경이 뛰어납니다. 암스테르담 국립 박물관, 반 고흐 미술관과 함께 네덜란드 3대 미술관으로 손꼽히며 페르메이르, 렘브란트 등 네덜란드의 대표적인 화가들의 작품들이 주를 이루고 있어, 네덜란드를 온전히 느끼기에 더없이 적합한 장소이죠. 대표작으로는 페르메이르의 <진주 귀고리 소녀> 등이 있습니다.

반 고흐 미술관
Van Gogh Museum

반 고흐의 동생 테오가 가지고 있던 고흐의 작품들을 테오의 아내와 아들이 소장하고 있다가 반 고흐 미술관에 공개했습니다. 유화 200여 점, 소묘 5000여 점, 고흐의 편지 7000여 통 등 세계 최대 규모로 고흐의 작품을 소장하고 있습니다. 대표작으로는 고흐의 <해바라기>, <자화상>, <까마귀가 있는 밀밭> 등이 있습니다.

17세기의 여성 화가

유딧 레이스터르, 〈젊은 여인에게 돈을 제안하는 남성〉

1631년 | 30.9×24.2cm | 캔버스에 유채 | 네덜란드 헤이그, 마우리츠하위스 미술관

미술사를 통틀어 여성 화가의 이야기를 찾아보기는 매우 어렵습니다. 여성 화가들에게는 '출신'보다 훨씬 넘기 힘든 벽이 '성별'이었을 것입니다. 그녀들은 여성이라는 이유만으로 미술계에서 아예 배제되었습니다. 그림 실력이 얼마나 우수하고 훌륭한지는 중요하지 않았죠. 놀랍게도 여성들은 단지 성별 때문에 지성과 인격이 부족한 존재라고 인식되었기 때문입니다.

그러한 사회적 분위기 속에서도 당당히 사회문제를 고발한 여성 화가가 있습니다. 바로 유딧 레이스터르Judith Leyster, 1609~1660입니다. 〈젊은 여인에게 돈을 제안하는 남성〉Man Offering Money to a Woman은 그녀가 스물두 살 때 그린 것입니다. 그림 속 여자는 작은 촛불에 의지한 채 그 시절 많은 여성이 그랬듯 바느질을 하고 있고, 그 옆으

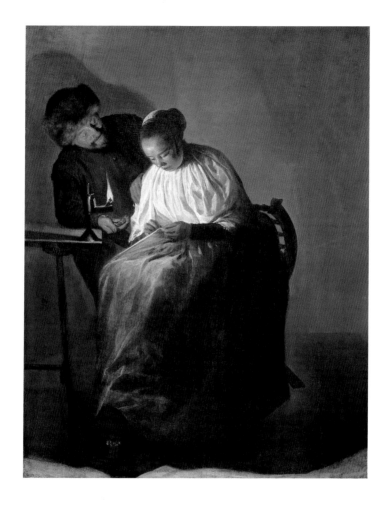

로는 털모자를 쓴 남자가 돈을 건네며 추근거리는 장면이 표현되어 있습니다. 남성 화가들이 당당히 또는 은밀히 그렸던 '성매매'의 추악함을 신랄하게 고발한 것입니다.

그림 속 여성은 어떻게든 자신이 하고 있는 일에 몰두하려 하

지만 도무지 집중할 수 없는 불안한 상태인 것 같습니다. 마치 거인처럼 표현된 남성의 그림자 때문이겠죠. 이처럼 빛과 그림자만으로 인물의 심리를 아주 섬세하고 극적으로 연출했던 레이스터르는 10대 시절부터 화가로서의 천재적인 소질이 널리 알려졌고, 20대의 젊은 나이에 길드에 가입하며 당시 여성 화가로서는 아주 예외적으로 마이스터meister, 장인로 인정받았습니다. 하지만 그녀는 실력만큼 주목받지는 못했습니다. 20대 중반에 결혼한 뒤로는 작품 활동을 이전만큼 왕성하게 할 수 없었기 때문입니다.

당시에는 이런 문화가 사회문제로 전혀 인식되지 않았습니다. '천재 화가'로 불리던 그녀가 이 정도이니 우리는 얼마나 많은 여성 화가의 걸작을 놓친 걸까요? 그녀가 여성이라는 이유로 작품을 많이 남기지 못한 것을 보며 더욱 아쉽고 안타까운 마음이 드는 것은, 당시의 사회 분위기 때문에 거장이었을지도 모르는 다른 여성 화가들의 작품을 접할 기회가 줄었다는 점 때문입니다.

레이스터르의 작품들은 그녀가 죽은 지 200여 년이 지나서야 다시 조명받기 시작했습니다. 19세기 후반까지 남성 화가의 작품으로 오인받았던 그녀의 작품들을 그녀의 시선에서 해석할 수 있게 된 것만으로도 다행스럽게 여겨야 하는 것인지 안타까움이 남습니다. _M

감상 팁

○ 여성의 시선으로 17세기의 사회문제를 표출한 작품은 정말 귀합니다. 그녀의 섬세하고 날카로운 시선을 통해 당시 네덜란드 사회를 들여다보고, '빛과 그림자'를 통해 표현한 감정선을 따라 감상해보면 레이스터르의 천재성을 엿볼 수 있을 것입니다.

낮에 그린 야경

렘브란트 반 레인, 〈야경〉

1642년 | 379.5×453.5cm | 캔버스에 유채 | 네덜란드 암스테르담, 암스테르담 국립 박물관

앞서 잠시 언급했던 렘브란트 반 레인Rembrandt van Rijn, 1606~1669의 〈야경〉The Nightwatch에 대해 좀 더 알아볼까요? 당시 렘브란트가 이 그림을 그리고 인기가 떨어졌지만 현재는 그의 대표 걸작으로 알려져 있습니다. 그런데 이 그림의 원래 제목은 〈야경〉이 아니었다는 사실, 알고 계셨나요? 원래는 〈프란스 반닝 코크와 빌럼 판 라위텐뷔르흐의 민병대〉라는 긴 제목을 가지고 있었죠. 그리고 "밤은커녕 대낮의 모습을 표현한 그림"이라는 해석이 지배적입니다. 그렇다면 왜 〈야경〉으로 불리게 되었을까요? 바로 '흑변 현상' 때문입니다. 그림에 쓰인 안료의 특성으로 인해 시간이 지나며 그림이 어둡게 변했고, 이에 그림이 그려진 지 100여 년쯤 지난 18세기에 그림의 겉모습만 보고 〈야경〉이라고 부르게 된 것입니다. 지금은 상당

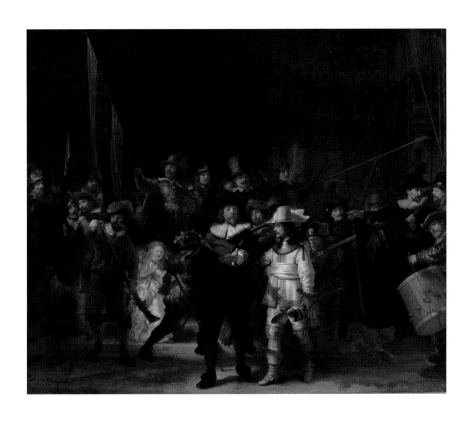

부분 복원된 상태임에도 불구하고 여전히 그 이름으로 불리고 있습니다.

　그러나 복원된 그림도 대낮에 그렸다고 하기에는 어두운 느낌을 쉬이 지울 수 없는 것이 이 그림의 특징 중 하나입니다. 바로 렘브란트의 트레이드마크 중 하나인 '키아로스쿠로' 기법 때문입니다. 쉽게 말하면 명암의 강렬한 대비 효과를 통해 예술 작품을 표현하는 것입니다. 특히나 이 작품은 빛과 어둠을 통해 단순한 명암의

표현을 넘어 인간의 내면과 영혼의 세계를 표현하는 듯한 그의 심리적 통찰력이 여실히 드러납니다.

구도 또한 당시의 일반적인 집단 초상화와 다르게 상당히 신선합니다. 친구들과 함께 사진관에 단체 사진을 찍으러 갔다고 상상해볼까요? 평소와는 다르게 어딘가 조금 굳은 표정으로 1열 혹은 2열로 나란히 구도를 잡고 어색하게 사진이 찍히는 우리의 모습처럼 집단 초상화 역시 이러한 구도가 굉장히 일반적이었습니다. 그런데 렘브란트의 집단 초상화를 보면 마치 민병대가 금방이라도 어딘가로 출격할 듯, 제각각의 포즈로 자유분방하게 배치되었음을 확인할 수 있습니다. 원근법에 의해 누군가는 조금 작게, 누군가는 유독 눈에 띄게 그려졌지요. 심지어 누군가는 타인의 팔에 가려져 눈만 겨우 보이네요. 당시 이러한 구도와 표현은 파격적인 것이었습니다.

그리고 아이러니하게도 우리가 서양 미술사 역사상 위대한 그림 중 하나로 손꼽는 이 그림의 혁신은 그의 삶에 어두운 그림자를 드리우게 됩니다. 마치 서서히 해가 저물고 밤이 찾아오듯, 화가로서 명성이 절정에 치닫던 그의 커리어에서 조명이 하나둘 꺼지기 시작한 것이죠.

이 그림 속에 등장하는 인물들은 원제에서도 알 수 있듯 민병대원들로, 그들의 회의실을 장식하기 위해 주문한 그림입니다. 집단 초상화이다 보니 십시일반 돈을 모아 초상화로 명성이 자자한 렘브란트에게 그림을 부탁한 것이지요. 그림을 받아본 그들의 반응이 눈앞에 그려집니다. 그림의 완성도와 관계없이 "돈은 똑같이 냈는

데, 내 동료는 환하게 빛을 받으며 눈에 띄게 그리고 나는 고작 구석에 희미하게 지나가는 엑스트라처럼 그려났단 말이야?"라며 분노하는 모습 말이죠. 결국 많은 비난과 불만이 이어지고 결국 초상화가로서 렘브란트의 인기는 순식간에 급락했습니다. 그 뒤로 사랑하는 사람들의 죽음과 생활고는 죽는 날까지도 그를 너무나 힘들게 했죠. 젊은 날 환하게 빛나던 시간과 극적으로 대비되는 어둠의 시간을 살아가게 된 그의 인생이 그의 그림들과 비슷하지 않나요? _M

감상 팁

○ 렘브란트의 빛과 그림자의 표현이 단연코 돋보이는 작품입니다. 마치 빛과 어둠만으로 이 세상의 모든 피사체를 표현하려는 듯한 그의 붓터치와 그 속에서 느껴지는 인물들의 심리 상태와 분위기, 공기의 흐름까지. 왜 이 그림이 최고의 명작 중 하나인지 알 수 있습니다.

네덜란드의 모나리자

요하네스 페르메이르, 〈진주 귀고리 소녀〉

1665년경 | 39×44.5cm | 캔버스에 유채 | 네덜란드 헤이그, 마우리츠하위스 미술관

〈진주 귀고리 소녀〉Girl with a Pearl earring는 초상화가 아닙니다. 좀 더 세분화해서 말하면 트로니tronie인데, 트로니는 16~17세기 네덜란드에서 사용한 고어로 '얼굴'을 의미합니다. 이전까지 초상화의 주된 용도가 그림의 주인공이 가진 부와 권력을 나타내는 것이었다면, 트로니는 이와 달리 인물의 표정 묘사와 의상 양식을 통해 특정한 계층을 드러냈죠.

이 작품은 네덜란드의 모나리자로도 불립니다. 어두운 배경, 관객을 바라보는 듯한 시선, 윤곽선 없이 살짝 벌어진 입술, 입가에 찍힌 흰 점은 반짝이는 입술을 한층 부각시킵니다. 눈썹과 속눈썹이 생략된 과감한 표현은 레오나르도 다빈치의 〈모나리자〉를 연상케 하는데, 실제로 〈모나리자〉와 같은 스푸마토 기법(118쪽 참조)을 사

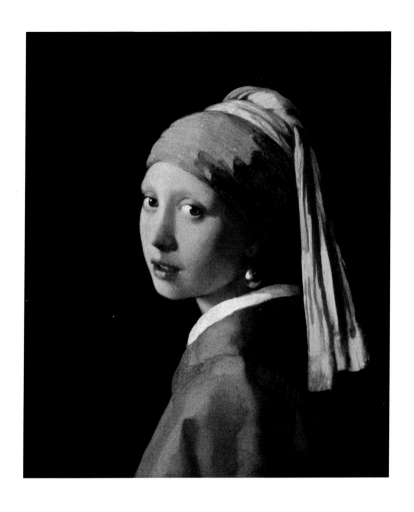

용했습니다.

　더불어 터번의 색은 절묘하게 조화롭고, 진주 귀고리는 미묘하
리만큼 아름다워 시선을 사로잡습니다. 그림을 연구한 네덜란드 물
리학자는 빛을 반사하는 정도와 형태, 크기로 미루어보아 이는 진

주라기보다는 진주처럼 광택을 낸 주석에 가깝다고 말했습니다. 그래서일까요, 이 그림의 원래 제목은 '터번을 두른 소녀'였습니다. 당시 작가의 경제력이 진주를 살 만하지는 않았다는 점 역시 설득력을 더합니다.

그런데 이 신비로운 소녀는 누구일까요? 우리는 왜 오래도록 진주 귀고리를 한 소녀에게서 눈을 뗄 수 없는 것일까요? 두 눈은 그림에 매혹당한 채 머리로는 그녀가 누구인지에 대한 질문을 멈출 수 없습니다. 관객을 향하고 있는 것인지, 관객으로부터 몸을 돌려 시선을 거두고 있는 것인지, 찰나의 모호함은 신비스러움을 더합니다. 허공에서 마주친 그녀와 관객의 시선이 친밀해지는 순간, 그림은 완성됩니다.

확실한 사실은 소녀가 누구인지 알려지지 않았다는 것입니다. 이 작품이 대중적으로 사랑받게 된 지는 그리 오래되지 않았습니다. 21세기에 들어서며 소설과 영화를 통해 알려지기 시작했는데, 화가인 요하네스 페르메이르Johannes Vermeer, 1632~1675 역시 당시 유명하지 않았기에 알려진 바가 매우 적습니다. 네덜란드 델프트에서 태어나 가톨릭계 여성과 결혼해 11명의 자녀를 두었는데, 이 그림을 그린 1665년경에 열두 살 남짓이던 페르메이르의 첫째 딸 마리아 혹은 화가의 후원자 피테르 반 라이번의 딸을 그린 것이라 추측하기도 합니다.

이 그림을 보며 16년 동안이나 소녀의 존재만을 생각한 이도 있습니다. 당시 네덜란드 그림에서 벌어진 입술은 성적 능력을 내포한다는 점을 통해 마침내 딸이 아닌 화가의 내연녀에 가까운 인물

을 상상해내는데, 그는 바로 소설《진주 귀고리 소녀》의 저자 트레이시 슈발리에입니다. 진주 귀고리를 한 소녀가 화가의 집에서 일하던 하인이라는 정교하고도 설득력 있는 설정이 소설과 그림을 단숨에 유명하게 만들었죠. _K

감상 팁

○ 이제 그림을 보고 있는 당신 차례입니다. 그림 속 소녀에 대한 대담한 혹은 발칙한 상상으로 그림 감상을 마무리해보는 것은 어떨까요?

—— Day 43 ——

아버지를 향한 애증

빈센트 반 고흐, 〈성경이 있는 정물화〉

1885년 | 65.7×78.5cm | 캔버스에 유채 | 네덜란드 암스테르담, 반 고흐 미술관

종교개혁 이후 가톨릭교와 신교가 나뉘면서 신교에서는 그림에 성가족 대신 상징을 활용하기 시작했습니다. 이때 탄생한 것이 바니타스 정물화이죠. 정물화Still life는 프랑스어로 죽은 자연을 뜻하는 '나튀르 모르트'Nature Morte로 죽음을 상징했습니다. 죽음을 기억하라는 '메멘토 모리'Memento Mori보다 좀 더 포괄적인 개념으로, 영원한 것은 없다는 메시지를 전달하며 종교의 중요성을 강조한 것입니다.

〈성경이 있는 정물화〉Still life with Bible는 빈센트 반 고흐Vincent van Gogh, 1853~1890가 상징을 사용해 그린 그림입니다. 고흐는 목사의 아들로 굉장히 신실한 기독교인이었습니다. 한편 고흐가 태어나기 1년 전에 사산된 아기의 이름도 빈센트 반 고흐였는데, 이를 알게 된 고

흐는 평생 동안 자기 이전에 존재했던 이를 대신해 살고 있다는 생각을 했다고 합니다. 그의 인생에는 죽음이라는 화두가 늘 함께했던 것이죠.

고흐는 자신의 집과 돈을 노숙자에게 베풀면서 예수의 삶을 본받고자 했고, 그림은 종교인으로서 신앙의 연장선으로 보았습니다. 하지만 너무 강한 소명의식 때문에 고흐의 삶이 힘들어졌다고 보는 사람들도 있습니다. 또한 극단적인 행동 때문에 신학교에도 입학하지 못하고 교단에서도 파면당하고 맙니다. 고흐는 아버지와도 사이가 좋지 않았습니다. 아버지가 고흐의 행동이나 여자 문제 등을 못마땅하게 여겨 그를 정신병원에까지 보내려 했고 서로의 가치관도 달랐기 때문입니다.

〈성경이 있는 정물화〉는 아버지가 돌아가신 후 하루 만에 그린 것으로 전해집니다. 성경은 아버지가 좋아했던 구절이 보이게 펼쳐져 있는데, 촛불이 꺼져 더 이상 읽을 수 없습니다. 아버지의 죽음을 상징하는 것입니다. 구체적인 문장은 보이지 않지만 상단에 있는 몇 개의 글자를 보면 구약성경 이사야서라는 것을 알 수 있습니다. 그림을 분석한 학자들은 "내가 아들들을 키웠더니 그들은 오히려 나를 거역하였다"라는 구절이 있는 페이지를 펼쳐놓은 것이라고 짐작하고 있습니다.

그런데 성경 아래쪽에 낡은 노란색 책이 한 권 더 있습니다. 테이블 끄트머리에 작게 그린 모습이 커다란 성경과 대비되어 마치 아버지와 자신의 모습을 표현한 듯합니다. 이 책은 고흐가 사랑한 소설, 에밀 졸라의 《생의 기쁨》입니다. 에밀 졸라는 고흐의 아버지

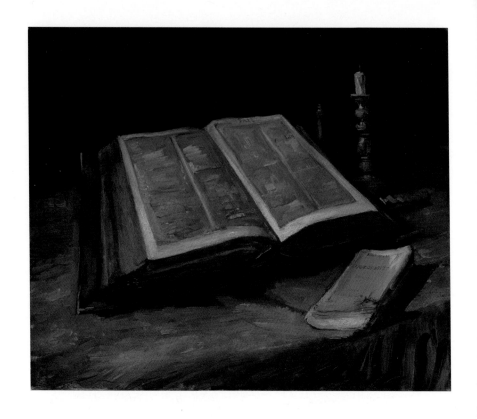

가 생전에 싫어했던 작가입니다. 인간의 자유의지로 선을 찾는 인본주의적 소설로, 신의 존재를 부인한다고 여겼기 때문입니다. 그럼에도 작지만 자신이 좋아하는 밝은 노란빛으로 오래 읽은 모양의 책을 그려 넣은 것은, 어쩌면 아버지의 죽음을 슬퍼하면서도 자신의 주장을 계속하고 싶은 마음을 상징하는 것은 아닐까 싶습니다. 아버지에게 끝까지 인정받지 못한 외로움과 영원한 이별의 슬픔 그리고 반발심 등이 사물 몇 개에 복잡하게 얽혀 있는 그림입니다. _Y

감상 팁

○ 고흐는 1888년에 그린 〈협죽도가 있는 정물〉에도 에밀 졸라의 《생의 기쁨》을 그려 넣었습니다. 이 그림에도 책이 테이블 끄트머리에 아슬 아슬하게 놓여 있는데, 잘 보면 꽃들이 책을 향해 있습니다. 이 소설에 대한 고흐의 애정을 느낄 수 있죠.

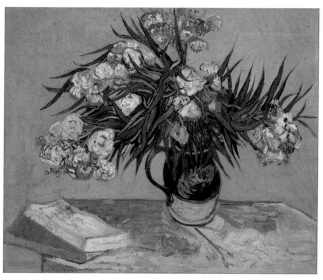

빈센트 반 고흐, <협죽도가 있는 정물>
1888년 | 60.3×73.7cm | 캔버스에 유채 | 미국 뉴욕, 메트로폴리탄 미술관

고흐의 옆모습

앙리 드 툴르즈 로트레크, 〈빈센트 반 고흐의 초상〉

1887년 | 54×45cm | 카드보드에 파스텔 | 네덜란드 암스테르담, 반 고흐 미술관

천재 포스터 화가, 현대 그래픽 아트의 선구자 등으로 불리는 툴르즈 로트레크Henri de Toulouse Lautrec, 1864~1901는 모든 혁명에서 살아남은 프랑스 최고의 귀족 가문에서 태어났습니다. 당시 귀족 집안에서는 자신들의 혈통을 지키고자 근친혼이 이루어졌고, 로트레크는 그 사이에서 태어나 재능이나 기질은 뛰어났지만 몸이 허약했습니다. 급기야 어려서 승마를 배우다 몇 번이나 넘어지면서 키가 더이상 자라지 않아 하체가 짧은 후천적 난쟁이가 되고 말았죠.

걸모습 때문에 로트레크 가문에서는 그를 탐탁지 않게 여기며 외면했고, 로트레크는 성년이 되면서 자기 몫만큼의 재산을 들고 나와 물랭 루주Moulin Rouge로 갔습니다. 그리고 그곳의 밤 풍경과 세상에 대한 환멸을 그림으로 그려냈죠. 매춘부나 동성애를 소재로

한 그림을 그려 비난을 받았지만, 눈요깃거리가 아니라 편견 없이 그들의 보통 일상을 그렸습니다. 그는 오히려 고귀한 척하며 사창가를 돌아다니는 사람들을 역겹게 생각했습니다. 그는 머리가 좋고 유머 감각이 뛰어났는데, 그곳에 오는 사람들은 그의 이야기를 들으며 웃고 떠들다가 다음 날에야 그가 자신들을 조롱한 것임을 깨닫곤 했다고 합니다.

로트레크는 스물두 살 때 페르낭 코르몽Fernand Cormon, 1845~1924이라는 화가의 화실에서 서른세 살의 고흐를 만났습니다. 고흐의 열정과 그 밑에 짙게 깔린 외로움을 발견한 그는 동질감을 느꼈고, 둘은 열한 살이라는 나이 차이에도 절친한 사이가 되었습니다. 로트레크는 누군가 고흐를 헐뜯으면 결투를 신청할 정도로 고흐를 아꼈습니다. 고흐가 아를Arles로 간 것도 로트레크가 그에게 남쪽 따뜻한 곳에 머물기를 권했기 때문이었죠.

로트레크가 그린 〈빈센트 반 고흐의 초상〉Portrait of Vincent van Gogh은 드물게 고흐의 옆모습이 담긴 그림입니다. 그래서 초상화지만 고흐의 이목구비보다는 전체적인 분위기와 감정이 그림 전체를 채우고 있습니다. 그러면서도 고흐 자신이 그린 자화상보다는 좀 더 사실에 가까운 고흐의 모습이 그려졌습니다. 고흐 앞에는 역시 그가 좋아한 압생트가 한 잔 놓여 있네요.

파스텔의 질감은 고흐의 유화와는 달리 조금 더 날카롭고 빠른 선으로 이루어져 있습니다. 노란색, 파란색, 보라색은 고흐만의 분위기를 더욱 두드러지게 만듭니다.

로트레크는 고흐가 죽었을 때 가장 슬퍼한 화가였고, 그를 추모

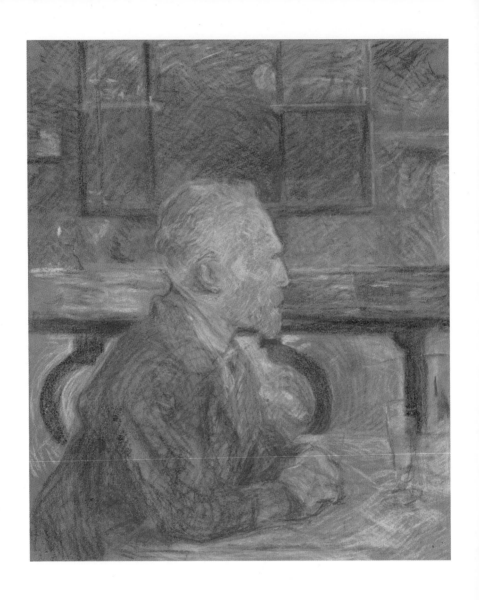

90일 밤의 미술관

하는 방법은 고흐만큼 위대한 예술을 하는 것이라 생각했습니다. 그리고 11년 뒤 정확히 고흐와 같은 나이에 세상을 떠났습니다. _¥

감상 팁

○ 로트레크가 그린 인물들은 유난히 옆모습이 많으며, 고흐의 초상화처럼 윤곽은 흐리지만 인물의 감정이 잘 드러나 있습니다. 특히 물랭 루주의 댄서나 매춘부는 화려한 조명 아래에서 짙은 그림자와 같은 쓸쓸함을 품고 있는 사람들이었죠. 로트레크는 무엇으로도 해소되지 않는 자신의 외로움을 투영하며 그들을 그렸을지도 모르겠습니다.

절망 또는 희망

빈센트 반 고흐, 〈까마귀가 있는 밀밭〉

1890년 | 50.5×103cm | 캔버스에 유채 | 네덜란드 암스테르담, 반 고흐 미술관

〈까마귀가 있는 밀밭〉Wheatfield with Crows은 빈센트 반 고흐Vincent van Gogh, 1853~1890의 유작은 아니지만 그가 그림 속 밀밭에서 총을 쐈을 거라고 짐작되면서 많은 사람이 유작처럼 여기는 작품입니다.

고흐는 세상을 떠나기 전 프랑스의 오베르 쉬르 우아즈Auvers-Sur-Oise에 70일 정도 머물렀습니다. 이 그림은 그곳에 있는 밀밭을 그린 것입니다. 고흐가 정확히 어디에서 총을 맞았는지 아직 밝혀진 바는 없습니다. 자살이라고 결론이 내려졌지만 아직 인정하지 않는 고흐의 팬들도 있습니다. 예술가들은 자신의 작품을 확인하고자 하는 습성이 있는데, 이 그림을 그린 고흐가 밀밭을 다시 찾아갔다가 고장 난 총이 오발된 것이라고 주장하고 있죠. 실제로 고흐는 총을 맞은 장소가 아니라 총을 맞은 상태에서 여관으로 걸어가 며칠 후

동생 테오의 곁에서 죽었습니다. 자살을 결심한 사람의 행동은 아니라고도 볼 수 있습니다.

팬들이 이 작품을 보며 특히 안타까워하고 고흐의 죽음을 미스터리하게 여기는 이유가 있습니다. 고흐는 "살아 있는 것 자체가 나에게 고통이다. 이제 고향에 가서 쉬고 싶다"라는 말을 했습니다. 여기에서 '고향'은 따뜻한 가족의 품일 수도 있지만, 기독교 집안의 아들로서 천국을 표현한 것일 수도 있습니다. 그런데 자살은 기독교에서 받아주지 않는 죄입니다. 팬들은 고흐가 간절히 바란 마지막 소망만은 이루어지길 바라며, 사고사로 결론지어주고 싶은 것입니다. 평생 실패만 해온 고흐가 천국에라도 갔기를 바라는 마음으로요.

〈까마귀가 있는 밀밭〉은 고흐가 밀밭을 주제로 그린 여러 그림 중 가장 유명합니다. 고흐의 죽음을 암시하고 있다는 해석 때문이기도 하고 그림 자체의 강렬함 때문이기도 하겠죠. 그림은 가로로 긴 형태로 그려져 마치 파노라마 사진처럼 보는 사람을 압도합니다. 어둡게 내려앉은 하늘과 낮게 날고 있는 까마귀 떼, 갈림길과 끊어진 길이 암울하고 고립된 느낌이 들게 하면서도 굵고 거침없는 붓 터치와 밀밭의 황금빛에서는 역동적인 힘이 느껴집니다.

흔히 까마귀를 불길한 징조로 여기는데, 고흐는 동생 테오에게 보낸 편지에서 까마귀를 봄을 알리는 새로 표현한 적이 있습니다. 그래서 이 그림에서도 그가 까마귀를 희망의 상징으로 그린 것일 수도 있다는 해석이 있습니다. 세 갈래 길 중 가운데 길은 지평선으로 이어지는 것으로 보이기도 하여 그 또한 새로운 세상으로 향하

는 희망을 의미하지 않을까 추측하기도 하죠.

그림 전체적으로는 매우 강렬한 불안이 느껴지고, 고흐가 이 그림을 그리고 얼마 지나지 않아 세상을 떠나는 바람에 더욱 암울하게 느껴지는 것도 사실입니다. 하지만 그림에 대한 해석이 분분하

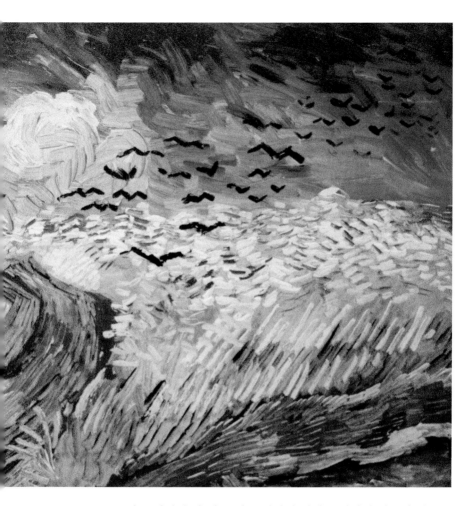

듯, 고호가 표현하려 한 것도 결국 희망과 절망은 맞닿아 있으며 어느 쪽인지는 보는 사람의 시선에 따라 달라진다는 것 아닐까요? 이러한 해석을 해보는 것은, 고호의 자살을 인정하지 않는 팬들처럼 고호가 이제는 새로운 세상 어딘가에서 편안하게 지내고 있었으면

하는 저의 개인적인 바람 때문인지도 모르겠습니다. _Y

감상 팁

○ 고흐의 걸작들로 만든 세계 최초 유화 애니메이션 〈러빙 빈센트〉에도
〈까마귀가 있는 밀밭〉이 등장합니다. 고흐의 죽음에 대한 미스터리를
다루는 내용으로, 그의 그림을 영상으로 어떻게 구현했는지 보는 즐거
움도 큽니다. 고흐의 그림에 마음이 간다면 감상해볼 만한 영화로 추
천합니다.

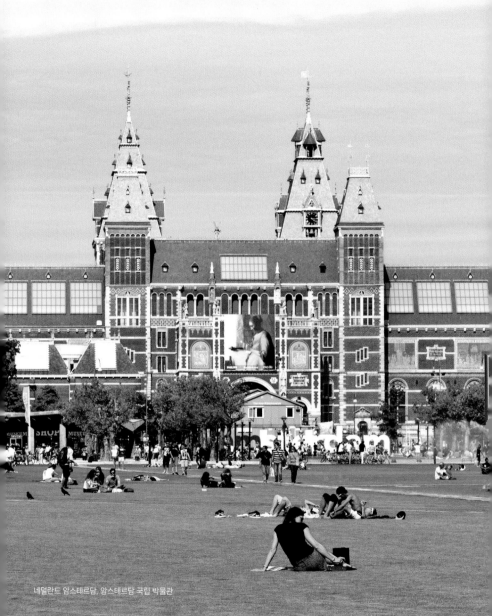

네덜란드 암스테르담, 암스테르담 국립 박물관

스페인

Spain

스페인은 특유의 자유로운 분위기 속에 미술, 건축, 음악 등 다방면으로 예술이 발달한 나라입니다. 미술 분야에서는 고야, 벨라스케스, 엘 그레코부터 피카소, 달리, 호안 미로까지 개성 강한 화가들이 다채롭게 작품 세계를 펼쳤죠. 세계 3대 미술관이라 손꼽히는 프라도 미술관부터 시작해 열정 가득한 작품들을 차근차근 감상해보세요.

프라도 미술관
Museo del Prado

스페인에서 가장 많은 관람객이 찾는 대표 미술관으로 1819년에 개관해 1868년에 국립 미술관이 되면서 프라도 미술관 Museo del Prado이라는 현재의 이름을 얻었습니다. 개관 목적이 스페인 미술의 중요성을 알리는 것이었던 만큼 작품 구성을 보면 역시 스페인 회화 부문에 강세를 보이고 있지요. 스페인 회화의 3대 거장으로 불리는 엘 그레코, 디에고 벨라스케스, 프란시스코 고야를 비롯해 16~17세기 스페인 회화의 황금기에 활약했던 화가들의 명작을 감상할 수 있습니다.

톨레도 대성당
Catedral de Santa María de Toledo

톨레도는 스페인의 과거의 영광을 간직한 옛 수도입니다. 톨레도 대성당은 스페인 가톨릭의 역사를 생생히 전하는 종교적 보물들과 더불어 스페인의 3대 화가 중 한 사람으로 꼽히는 엘 그레코의 역작을 볼 수 있어 수많은 여행자의 발길과 눈길을 사로잡고 있습니다.

바르셀로나 피카소 미술관
Museu Picasso de Barcelona

프랑스의 파리, 앙티브 그리고 스페인의 말라가와 더불어 전 세계 네 곳에 자리한 피카소 미술관 중 한 곳입니다. 바르셀로나에서 가장 아름다운 거리로 소문난 보른 지구에 있어 미술관을 찾아가는 길마저도 우리의 눈과 귀가 즐겁습니다. 이곳은 그 어떤 미술관에서도 볼 수 없는 10대 시절 피카소의 작품을 만날 수 있어 강력히 추천하는 미술관입니다. 열여섯 나이에 스페인 전역에 이름을 떨친 소년 피카소의 천재적 재능을 확인할 수 있지요.

살바도르 달리 극장 박물관
Teatre-Museu Dalí

초현실주의 화가 살바도르 달리가 태어나고 죽은 스페인의 작은 어촌 피게레스에 자리한 박물관입니다. 회화, 조각, 금속공예품, 가구 등 그의 작품 1400여 점이 전시되어 있으며, 극장을 장식한 달걀 모양의 오브제와 붉은빛의 독특한 외관은 그의 작품을 그대로 옮겨놓은 듯 인상적입니다.

호안 미로 미술관
Fundació Joan Miró

스페인 카탈루냐가 낳은 천재 예술가 호안 미로가 태어난 도시 바르셀로나의 몬주익 언덕에 자리하고 있으며, 호안 미로의 회화, 조각, 도자기, 직물 작업 등을 감상할 수 있는 곳입니다. 호안 미로가 사재로 직접 지은 미술관이기도 합니다.

기도하는 마음으로 그린 그림

프라 안젤리코, 〈수태고지〉

1426년 | 154×194cm | 나무에 템페라 | 스페인 마드리드, 프라도 미술관

〈수태고지〉The Annunciation는 아름다운 꽃의 도시 피렌체에 르네상스의 바람이 살랑대기 시작한 1430년경, 한 수도사의 손끝에서 탄생한 작품입니다. 수도사의 이름은 천사 같은 화가라는 뜻의 '프라 안젤리코'Fra Angelico, 본명은 Guido di Pietro, 1387~1455입니다. 예명에서 알 수 있듯 그는 수사이면서 화가였습니다. 시간이 흘러 도미니크 수도회 수도원장까지 지낸 그에게 그림을 그리는 일은 곧 경건한 마음으로 신께 기도를 드리는 것과 같은 의미였을 것입니다. 그래서인지 프라 안젤리코의 그림은 언제나 보는 사람으로 하여금 신앙심을 불러일으키는 특별한 힘이 있습니다.

'수태고지'(로마 가톨릭에서는 '성모영보')는 유럽의 미술관에서 쉽게 만날 수 있는 주제입니다. 당시 교회에서 화가들에게 가장 많이 주

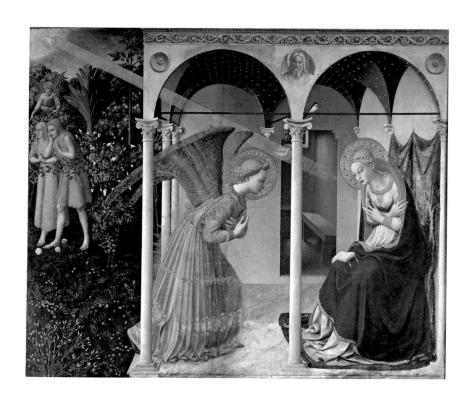

문한 주제였기에 레오나르도 다빈치, 라파엘로, 루벤스와 같은 거
장들도 그렸을 뿐 아니라, 프라 안젤리코는 같은 주제로 무려 15점
의 작품을 남겼을 정도이지요.

수태고지는 루가 복음 1장에 등장하는 이야기로, 성모 마리아
가 대천사 가브리엘로부터 성령으로 잉태해 아들을 낳을 것임을 전
해 듣는 사건을 말합니다. 이 그림에서도 하느님의 말씀을 전하기
위해 눈부신 황금빛 날개를 펄럭이며 이제 막 지상에 발을 디딘 가

브리엘 대천사를 볼 수 있습니다. 그 앞에는 성경을 읽고 있는 성모가 있지요. 그리고 왼쪽 위에서 대각선으로 그림을 가로지르며 성모를 향해 내려오는 찬란한 빛을 볼 수 있는데, 빛 속에 자리 잡은 하얀 비둘기를 눈여겨볼 필요가 있습니다. 하느님의 영靈, 즉 성령은 우리가 눈으로 볼 수 있는 것이 아니기 때문에 당시 화가들은 이렇게 하얀 비둘기로 성령을 표현했답니다. 프라 안젤리코 역시 하얀 비둘기를 사용해 마리아가 성령으로 잉태하는 순간을 아름답게 표현했습니다.

이번에는 대천사 가브리엘의 왼편에 자리한 심각한 표정의 두 남녀를 만나볼까요? 이들은 최초의 인류, 아담과 이브입니다. 무화과나무 잎을 엮어 만든 옷을 입고 에덴동산에서 쫓겨나고 있는 것으로 보아 이미 금단의 열매를 먹은 후라는 것을 알 수 있지요. 즉, 아담과 이브로부터 인류의 죄가 시작된 것입니다. 그렇다면 아담과 이브는 왜 예수가 잉태되는 장면에 함께 그려진 걸까요? 여기에는 화가인 프라 안젤리코의 깊은 성찰과 신앙심이 담겨 있습니다. 아담과 이브로부터 시작된 우리의 원죄를 성모 마리아를 통해 이제 곧 세상에 오실 예수께서 씻는다는 기독교의 기본 교리를 표현한 것입니다. 또한 신에게 불복종해 선악과를 따먹은 아담과 처녀의 몸으로 아이를 가질 것이라는 놀라운 소식에도 기꺼이 신의 뜻에 복종하는 성모 마리아를 대비하는 구성을 취함으로써 더욱 극적인 효과를 거두고 있습니다. 」

감상 팁

○ 성모와 가브리엘 대천사 주변의 아치형 회랑과 뒤편 작은 방의 깊이 감, 방 안쪽에 놓인 벤치의 길이감 등을 통해 프라 안젤리코를 비롯한 15세기 화가들이 드디어 평면적인 중세 화풍에서 벗어나 르네상스의 문을 활짝 열고 있음을 확인할 수 있습니다. 16세기에 절정을 맞이한 르네상스 화가들의 그림과 비교해보세요.

그림, 한 편의 드라마가 되다

로히어르 반 데르 베이던, 〈십자가에서 내림〉

1435년경 | 204.5×261.5cm | 오크 패널에 유채 | 스페인 마드리드, 프라도 미술관

누구에게나 가장 좋아하는 장소 하나씩은 있을 테지요. 자신의 방일 수도 있고, 커피가 맛있는 카페나 볕이 잘 드는 동네 작은 서점일지도 모르겠습니다. 저에게 세상 둘도 없이 좋은 곳은 마드리드에 자리 잡은 프라도 미술관입니다. 스페인에서 산 5년 동안 진부한 표현대로 문이 닳도록 드나들었지요. 한국에 들어온 지금도 스페인에서 가장 그리운 곳이 프라도 미술관이며, 다시 스페인에 가게 된다면 그 이유도 프라도 미술관일 것이라는 확신이 듭니다.

이 심각한 짝사랑의 시작은 2013년에 떠난 첫 마드리드 여행이었습니다. 마드리드를 여행하는 사람이라면 누구나 찾는 미술관이라기에 잔뜩 피곤한 몸을 이끌고 폐관 시간이 다 돼서야 프라도 미술관에 도착했습니다. 1시간이 채 되지 않아 흥미를 잃고 숙소로

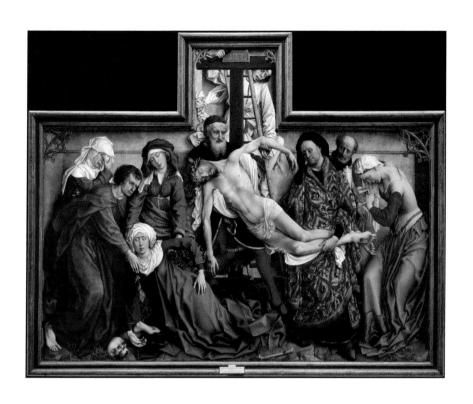

돌아갈 궁리를 하던 제 눈앞에 로히어르 반 데르 베이던Rogier van der Weyden, c.1400~1464의 〈십자가에서 내림〉Descent from the Cross이라는 그림이 나타났습니다. 그림 속 푸른 옷을 입은 창백한 여인의 얼굴과 파리한 입술, 그리고 여인을 둘러싼 주변 사람들의 붉은 눈시울에 가슴이 먹먹해졌던 것이 바로 그 짝사랑의 시작이었습니다.

로히어르는 15세기 말 플랑드르, 지금의 네덜란드 지역을 대표하는 화가입니다. 여기에서 중요한 것이 바로 그가 활동한 지역 플랑드르입니다. 미술사에서 가장 혁신적인 변화 중 하나가 일어난

지역이기 때문이지요. 당시 화가들은 직접 물감을 만들어 썼는데 주재료는 색깔 있는 돌과 풀, 죽은 벌레 등이었습니다. 우선 이것들을 곱게 갈아 가루로 만들고, 가루를 뭉쳐 물감으로 사용하기 위해 용매제로 달걀노른자를 넣었지요. 이른바 달걀 템페라Egg Tempera입니다. 이렇게 만든 물감은 맑고 생생한 색을 표현할 수 있다는 장점이 있는 반면, 너무 빨리 마르고 붓의 움직임이 자유롭지 못해 세밀한 표현과 자연스러운 색채 그러데이션이 어렵다는 단점이 있었습니다. 이러한 시기에 플랑드르 지역의 한 천재, 우리에게 〈아르놀피니 부부의 초상〉이라는 작품으로 유명한 화가 얀 반 에이크가 달걀노른자 대신 기름을 넣어 만든 유화 물감으로 그림을 그리기 시작했습니다.(22쪽 참조. 얀 반 에이크가 유화의 창시자라는 데는 상당한 이견이 있으나 유화의 특징을 가장 잘 살린 화가라는 사실은 분명합니다.) 유화의 가장 큰 장점은 천천히 마른다는 것, 그리고 무엇보다 세밀한 붓을 이용해 경이로울 정도로 정교한 표현을 할 수 있게 되었다는 점이었습니다.

동시대에 같은 플랑드르 지역에서 활동한 로히어르 역시 이러한 유화를 사용해 〈십자가에서 내림〉을 완성했습니다. 유화물감으로 그린 작품답게 그림을 자세히 들여다보는 순간 정교함에 입이 벌어질 정도입니다. 붉은 옷을 입은 사도 요한의 발등 핏줄과 예수의 옆구리에서 흘러나와 허리춤에 묶은 천 조각 뒤로 흐르는 피, 무엇보다 압권은 예수의 발을 받쳐 든 아리마태아 사람 요셉(예수가 죽은 후 로마 총독 빌라도의 허락을 받아 예수의 시신을 매장한 사람)이 입은 모피코트입니다. 마치 족집게로 한 털 한 털 붙여놓은 듯 그린 로히어르의 집념과 정성이 놀라울 뿐이지요. 이것이 바로 유화의 힘이자 로히

어르의 힘이었습니다.

　하지만 로히어르가 플랑드르 거장의 반열에 당당히 오른 힘, 그리고 사소하게는 저의 인생에 프라도 미술관을 각인시킨 힘은 그의 감정 표현력에 있습니다. 로히어르의 그림에는 마치 영화의 클라이맥스와 같이 사람의 감정을 폭발시키는 힘이 있습니다. 인간이 겪을 수 있는 감정 중 가장 고통스러운 것이 자신의 아이를 앞세우는 것이라 하는데, 우리는 감히 상상할 수도 없는 그 깊은 슬픔의 감정을 그림 속 성모를 통해 간접적으로나마 느끼게 됩니다. 죽은 아들보다 더 창백해진 안색과 쉴 새 없이 흐르는 굵은 눈물, 힘없이 늘어진 그녀의 몸을 통해서 말이지요. 성모를 부축하고 선 요한의 모습 또한 우리의 가슴을 먹먹하게 합니다. 벌겋게 부어오른 그의 눈가와 빨간 코끝을 통해 요한 역시 큰 슬픔에 빠져 있으나 성모를 위해 그 마음을 겨우 억누르고 있음을 알 수 있습니다.

　때로는 한 장의 그림이 영화나 소설보다 더 장엄한 스토리와 감동을 지니고 있음을 로히어르의 〈십자가에서 내림〉을 통해 다시 한 번 느낍니다. 」

감상 팁

○ 이른바 중세 시대의 그림은 대부분 성경 내용을 담은 종교화였고, 그림 속에서 예수를 비롯한 등장인물들은 대개 표정이 없었습니다. 신과 성인은 인간이 느끼는 희로애락의 감정을 초월한 존재이기 때문입니다. 그렇기에 십자가 위 예수도 육체적인 고통 따위는 느끼지 않는 듯

한 모습으로 고요하게 그려진 경우가 많았지요. 그러다 점점 예수도 십자가에 매달렸을 때는 고통스럽지 않았을까, 그 모습을 지켜보던 성모 역시 여느 어머니처럼 찢어질 듯 마음이 아프지 않았을까 하고 생각하는 화가들이 나타났습니다. 서양 미술사에서는 그 역사적인 시도를 한 첫 화가로 조토Giotto를 지목합니다. 조토가 1304년경 이탈리아 파도바라는 도시의 작은 예배당에 그린 그림 때문이지요. 중세의 그림과 조토, 로히어르의 다른 작품들을 등장인물들의 '감정 표현' 변화에 초점을 맞추어 살펴보는 것도 흥미로울 것입니다.

성인을 위한 동화

히에로니무스 보스, 〈7개의 죄악〉

1505~1510년 | 120×150cm | 패널에 유채 | 스페인 마드리드, 프라도 미술관

히에로니무스 보스Hieronymus Bosch, c.1450~1516는 이름만큼이나 참 어려운 화가입니다. 아니, 미스터리하다고 해야 할까요? 일단 보스가 남긴 작품 수가 많지 않고, 생애는 철저히 베일에 가려져 있어 우리는 극히 단편적인 정보를 가지고 그의 인생과 작품을 추리해볼 뿐입니다.

'보스'라는 이름을 통해 그가 네덜란드 남부 '스헤르토겐보스' 출신일 것이라는 점, 15세기 말 대다수 화가가 지극히 모범적인 종교화와 인물화를 그리던 시절에(보스의 전성기에 이탈리아에서는 미켈란젤로가 시스티나 예배당 천장화를 완성했고, 독일에서는 알브레히트 뒤러가 고대 그리스 조각을 꼭 빼닮은 황금 비율의 아담과 이브를 완성했습니다) 오늘날 우리의 시선으로도 기괴한, 한편으로는 환상적인 그림들을 그린 것으로 보

아 보스는 주문자의 비위를 맞추지 않고 자신이 그리고 싶은 그림
을 그릴 수 있는 부유한 집안 출신이었을 것이라고 추측해볼 수 있
습니다. 나아가 일부 사람들은 어디서도 본 적 없는 충격적인 그림
에 당시 보스가 이단에 빠졌을 것이라 이야기하기도 하지요.

보스의 대표작 중 가장 동화 같은 작품을 한 점 골라보았습니다.
〈7개의 죄악〉The Seven Deadly Sins은 성인들을 위한 동화라 불릴 만큼

교훈적이며, 보스의 작품답게 위트와 기괴함이 가득한 그림이기도 합니다.

그림 가장 왼쪽 위, 죽음을 눈앞에 둔 환자가 누워 있는 장면에서 이야기는 시작됩니다. 그를 데려가기 위해 침대 머리맡에 나란히 앉은 천사와 악마의 모습이 보이네요. 보스다운 표현입니다. 과연 이 환자는 사후에 누구를 따라가게 될까요? 이어 오른쪽 위, 천사들이 나팔을 불어 죽은 영혼들을 깨우는 가운데 당당히 앉은 예수의 모습이 보입니다. 최후의 심판을 묘사한 장면이지요. 심판의 결과에 따라 죽은 영혼들은 그림의 오른쪽 아래 '천국'으로 올라가거나, 왼쪽 아래 '지옥'으로 떨어지게 될 것입니다. 그렇다면 '지옥'으로 떨어지는 자들은 누구일까요? 이 질문의 답은 그림 중앙의 가장 크게 그린 원 안에 있습니다.

－분노ira: 첫 번째 죄는 분노입니다. 두 남자가 여자의 만류에도 불구하고 분노에 차 주변 물건들을 집어 던지며 거친 싸움을 벌이고 있습니다.

－교만superbia: 한 여인이 거울에 자신의 모습을 비춰보며 새로 산 모자를 써보고 있네요. 자신의 젊음과 외적인 아름다움에 흠뻑 도취된 모습입니다.

－음욕luxuria: 두 쌍의 남녀가 환한 대낮부터 텐트를 치고 광대들의 공연을 즐기고 있네요. 귀족들의 음탕한 생활을 표현한 장면입니다.

－나태acedia: 나태함은 늦잠으로 표현했습니다. 의자에 앉아 깊은 잠이 든 남자와 성당에 갈 시간이라며 그를 재촉하는 여자. 그러

나 잠에 취한 남자는 일어날 생각이 없어 보이지요.

　－**식탐**guia: 배가 잔뜩 나온 채 양손으로 술병과 고기를 움켜쥔 남자가 식탐의 정석을 보여주고 있습니다. 식탐도 지옥에 이르는 지름길이라는 생각을 하니 순간 등골이 서늘해집니다.

　－**탐욕**avaritia: 어느 시골 마을의 재판소 풍경. 재판장인 듯한 남자가 판결을 내리면서 뒤로 손을 내밀어 돈을 건네받는 모습입니다. 선악을 정의롭게 판단해야 할 판사가 뇌물을 받는 모습을 보스는 탐욕으로 표현했습니다.

　－**시기**invidia: 건물 안의 부부가 두툼한 돈주머니를 찬 남자와 대화를 나누고 있는데, 부부의 시선이 상대의 눈이 아닌 돈주머니에 닿아 있습니다. 부부 옆의 딸도 마찬가지. 창밖의 남자와 대화를 하면서 온통 관심은 그의 허리춤에 달린 돈주머니뿐이지요. 가족은 다른 사람이 가진 재물에만 관심이 있고, 눈빛을 보아하니 자신보다 많이 가진 자는 일단 시기부터 하고 보는 것 같습니다. 이들이 키우는 개도 마찬가지인지 이미 바닥에 뼈다귀가 있음에도 불구하고 주인 손에 들린 것만 바라보고 있네요. ⌐

감상 팁

○ 잠시 책을 멀리 두고 그림을 전체적으로 바라보세요. 그림 가운데 자리 잡은 커다란 원이 누군가의 눈동자로 보일 테니까요. 손바닥의 상흔, 옆구리의 벌어진 상처 등으로 보아 눈동자의 주인공은 예수 그리스도입니다. 과속 금지, 쓰레기 무단 투기 금지 등 오늘날 현대인들도

CCTV의 존재로 인해 행동에 제약을 받으며 살아가죠. 이와 비슷하게 15~16세기 유럽인들은 보스의 그림처럼 신이 저 높은 곳에서 우리를 바라보고 있기에 지옥에 떨어지지 않으려면 7개의 죄를 포함한 나쁜 행동을 하지 말아야 한다고 생각했습니다.

"Cave Cave Deus Videt."(주의하라. 주의하라. 신께서 보고 계신다.)

환상과 기괴함의 세계

히에로니무스 보스, 〈쾌락의 정원〉

1490~1500년 | 220×389cm | 패널에 유채 | 스페인 마드리드, 프라도 미술관

히에로니무스 보스Hieronymus Bosch, c.1450~1516의 작품을 한 점 더 만나보겠습니다. 보스의 작품 중 가장 널리 알려진 작품이며, 1490년경 교회에 걸 목적으로 제작한 세 폭의 제단화 〈쾌락의 정원〉The Garden of Earthly Delights입니다. 무릇 중세 시대의 제단화는 당시 사람 대부분이 글자를 모르던 시절이라 글 대신 그림으로 성경 내용을 전달하기 위해 제작했지요. 그런데 〈쾌락의 정원〉은 당시의 일반적인 제단화와 달리 지나치게 기괴하며, 지나치게 현대적으로 보이기까지 합니다. 그래서 완성된 후 단 한 번도 교회의 제단화로 사용된 적이 없었지요.

이 작품이 프라도 미술관의 대표작 중 하나로 대중적인 관심을 받게 된 것은 '달리' 덕분이 아닐까 합니다. 20세기 초, 인간의 무의

식 세계를 화폭에 담아낸 것으로 유명한 초현실주의 화가 살바도르 달리가 "보스는 지금 내가 그리고자 하는 것을 이미 400년 전에 완성했다"라며, 질투가 나서 〈쾌락의 정원〉 전시실을 눈을 질끈 감고 지나갔다는 재미난 일화가 전해지기 때문입니다.

지금으로부터 500여 년 전에 그린 보스의 〈쾌락의 정원〉은 왜 아직까지 달리를 비롯한 현대인들을 이토록 놀라게 하는 것일까요? 특별해 보이는 이 그림의 구성은 예상외로 간단합니다. 왼쪽 날개부터 각각 에덴동산, 우리가 살아가는 현실 세계, 지옥의 모습을 연대기 순으로 보여주고 있지요. 먼저 에덴동산에서는 이제 막 탄생한 이브를 만난 아담이 보입니다. 여기까지만 보면 당대의 일반적인 그림과 다를 바 없지만, 보스의 에덴동산에는 특별한 생명체들이 곳곳에 존재합니다. 상상 속의 동물 유니콘과 하얀 기린을 비롯해 책을 읽는 오리와 커다란 날개를 가진 물고기, 나무를 휘감고 앉은 뱀까지. 그 곁에는 개구리를 잡아먹는 새와 죽은 쥐를 물고 가는 고양이도 보입니다. 보스는 이 선과 악이 모호한 동물들을 통해 에덴동산에 이미 인간의 원죄가 잉태됨을 보여주고 싶었던 것일까요, 아니면 관습적으로 그려오던 에덴동산의 이미지를 깨는 파격을 시도해보고 싶었던 것일까요?

3폭 패널 중 가운데에 그린 인간 세상에는 그림의 제목처럼 온통 쾌락에 취한 사람들뿐입니다. 원색적인 자세로 육체적 사랑을 나누고, 순간적인 쾌락을 상징하는 딸기, 블루베리 등 달콤한 과일을 탐닉하는 사람들로 가득하지요. 결국 일생을 허망한 쾌락에만 빠져 지낸 이들이 마지막으로 가게 될 곳은 모두가 짐작하듯이 지

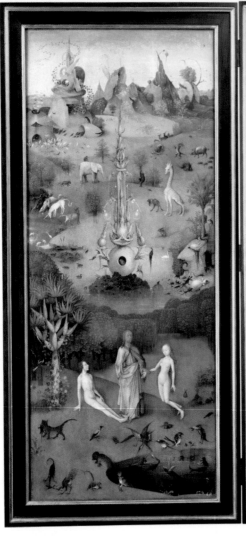
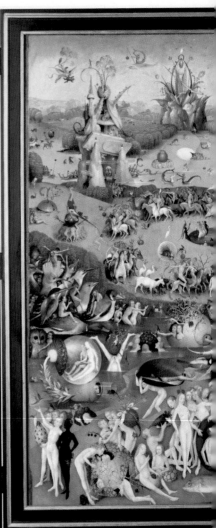

90일 밤의 미술관

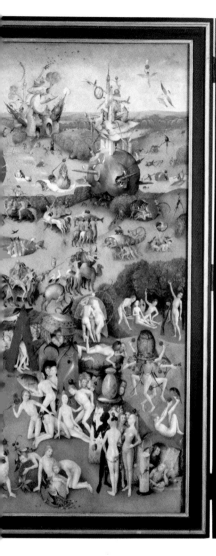
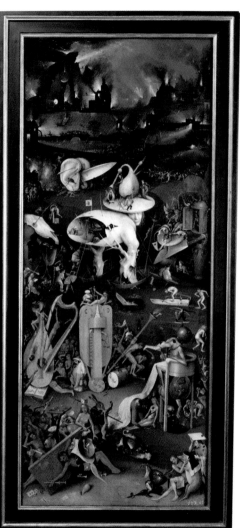

옥뿐입니다. 하지만 오른쪽 날개에 그린 지옥의 모습은 뻔하지 않습니다. 오늘 아침에 업로드된 웹툰의 한 페이지라 해도 어색해 보이지 않을 정도지요. 살아생전 지은 죄대로 영원히 끝나지 않을 형벌을 받는 사람들의 모습은 많은 것을 생각하게 합니다. 사냥을 즐기던 사람들은 거꾸로 토끼에게 죽임을 당하고, 도박에 빠져 살던 자들의 손에는 이제 날카로운 칼이 날아들 뿐입니다. 아름다운 소리를 내던 하프와 피리는 사람들의 몸을 옥죄는 형벌의 도구가 되었습니다. 이토록 그로테스크한 지옥 한가운데서 우리를 가만히 응시하는 남자의 얼굴이 보입니다. 널리 알려진 대로 화가, 히에로니무스 보스의 자화상입니다. 지옥에 자신의 얼굴을 그려 넣은 보스는 500년의 세월 동안 그의 그림 앞에서 사람들에게 끊임없이 묻고 있습니다.

"어떻게 살 것인가?" ⌟

감상 팁

○ 〈쾌락의 정원〉은 경첩에 달린 양쪽 날개를 여닫을 수 있는 3폭 제단화, '트립틱'triptych입니다. 그래서 양쪽 날개가 닫혔을 때 안쪽 장면과 전혀 다른 이야기가 펼쳐지지요. 천지창조 3일째로 추정되는 장면이 바로 그것입니다. 아직 해와 달이 만들어지기 전이기에 온통 회색빛이 가득한 화면 속에 난감한 표정으로 자신이 창조 중인 지구를 내려다보는 신의 모습이 보입니다. 짐작건대 신의 표정이 이리도 어두운 까닭은 그림을 열었을 때 우리가 보았던 욕망과 쾌락에 물든 인간 군상의 모습을 미리 예견했기 때문이 아닐는지요.

유럽을 뒤흔든 흑사병의 공포

피터르 브뤼헐, 〈죽음의 승리〉

1562년경 | 117×162cm | 패널에 유채 | 스페인 마드리드, 프라도 미술관

2003년 사스, 2015년 메르스에 이어 2020년 코로나19라는 신종 바이러스로 전 세계 사람들이 고통받는 요즘입니다. 바이러스라는 강력한 질병 앞에 21세기 최첨단 의료 기술도 속수무책이라는 불편한 진실이 마음을 무겁게 합니다. 2020년 상황이 이러할진대 지금으로부터 500여 년 전 사람들이 전염병 앞에서 느꼈을 공포와 두려움이 얼마나 컸을지 상상도 되지 않습니다.

요즘 들어 자꾸만 생각나는 그림이 한 점 있습니다. 오늘도 프라도 미술관 1층 전시실 한편에서 고요히 강렬한 메시지를 전하고 있을 피터르 브뤼헐Pieter Bruegel the Elder, c.1525~1569의 〈죽음의 승리〉The Triumph of Death입니다. 14세기 중반에 창궐해 18세기까지 반복적으로 유럽 사람들을 죽음의 공포로 몰아넣은 흑사병을 주제로 그렸다

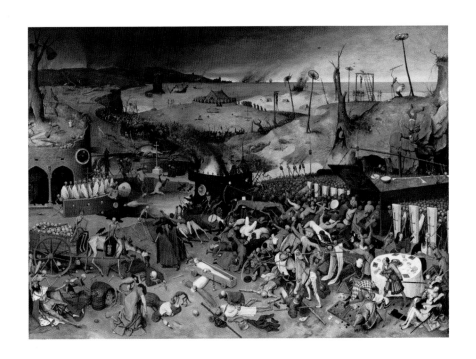

고 알려진 그림이지요. 제목처럼 〈죽음의 승리〉는 온통 죽음의 이미지로 가득합니다. 불타는 황량한 들판을 배경으로 죽음을 형상화한 해골 부대는 낫으로, 칼로 무자비하게 사람들을 베어나가고 있습니다. 일부 사람들이 저항하기도, 애원하기도 하지만 해골들이 휘두르는 무기 앞에 자비란 없습니다. 왕도, 추기경도, 귀족도, 농민도, 상인도 죽음 앞에서만큼은 모두가 평등하지요. 곧 자신들을 찾아올 죽음을 모르고 사랑 노래를 연주하며 행복해하는 오른쪽 아래 두 연인의 모습은 안쓰럽기까지 합니다.

당시 유럽 사람들에게 흑사병은 이런 것이었습니다. 함께 술잔

을 기울이던 친구, 아침마다 반가운 인사를 나누던 이웃이 며칠 새 온몸이 까맣게 변해 죽음을 맞이하는 것. 그리고 그 죽음이 언제든 나를 덮칠 수 있다는 것. 망망대해의 배 위에서도 퍼지는 전염병이 니만큼 도망칠 곳도 없다는 것. 이처럼 자연이 내린 재앙 앞에 인간 은 그저 속수무책일 수밖에 없다는 현실이 당시 사람들을 공포에 떨게 했을 것입니다.

그래서 그림은 말하고 있습니다. '메멘토 모리'Memento Mori, 죽음 을 기억하라. 이 말은 언젠가 모두 죽을 것이니 체념하고 절망하라 는 것이 아닙니다. 죽음 앞에서는 부와 명예, 권력, 나이, 모든 것이 헛되고 헛될 뿐이니 다만 오늘을 사랑하고 살아가라고 이야기하는 것이지요. 평범한 일상이 그리운 요즘 자꾸 이 그림이 생각나는 이 유가 여기에 있는 것 같습니다. ⌐

감상 팁

◦ 이 그림은 흑사병의 공포를 그렸다는 주장과 함께 당시 화가의 고향 인 플랑드르의 정치적 상황을 그린 것이라는 이야기도 있습니다. 플랑 드르, 현재의 네덜란드 지역은 오랫동안 스페인의 정치적 영향력 아래 놓여 있었습니다. 그런데 1517년 루터의 종교개혁 이래 플랑드르에서 개신교도의 수가 급격하게 증가했지요. 어느 날 이 지역 개신교도들은 가톨릭이 엄청난 돈을 들여 교회를 치장하고, 신도들의 신앙심 고취를 이유로 그림과 조각을 제작하는 것에 반대하며 가톨릭 교회의 성상들 을 파괴해버렸습니다. 이는 "스페인에 좋은 것이 가톨릭에도 좋은 것" 이란 생각을 가진 스페인의 국왕 펠리페 2세에게 기회가 되기에 충분

했지요. 펠리페 2세는 수만의 군대를 보내 플랑드르 지역을 〈죽음의 승리〉와 다를 바 없는 처절한 공포의 현장으로 만들어버렸습니다. 어쩌면 화가 피터르 브뤼헐에게는 흑사병 같은 전염병보다 무서운 것이 종교를 내세우면서도 자비 없이 살육을 행하는 인간이었을지도 모르겠습니다.

나는 나만의 길을 걷겠다

엘 그레코, 〈그리스도의 옷을 벗김〉

1580년경 | 285×173cm | 캔버스에 유채 | 스페인 톨레도, 톨레도 대성당

오늘날 스페인을 여행하는 사람들의 필수 방문지 중 하나는 톨레도입니다. 스페인에서 바르셀로나와 더불어 가장 사랑받는 도시지요. 톨레도를 방문하는 사람들의 목적은 크게 2가지일 것입니다. 하나는 1492년 통일된 스페인의 옛 수도로 마치 500여 년 전에 시간이 멈춘 듯한 아름다운 중세 도시의 모습을 발견하기 위함이고, 또 하나는 엘 그레코El Greco, 1541~1614의 명작들을 만나기 위해서일 것입니다.

엘 그레코는 디에고 벨라스케스, 프란시스코 고야와 더불어 스페인의 3대 화가로 불립니다. 그러나 사실 엘 그레코는 1541년 크레타섬에서 태어난 그리스인이지요. 하지만 자신의 고향보다 톨레도에서 더 오랜 시간 머물며 수많은 명작을 탄생시켰기에 오늘날

당당히 스페인의 3대 화가 반열에 올랐습니다. 톨레도가 '엘 그레코의 도시'로 불리고 있음은 물론이고요.

엘 그레코의 본명은 '도미니코스 테오토코폴로스'입니다. 그런데 이름이 너무 길고 어려운 탓에 그가 활동했던 이탈리아, 스페인에서는 그를 '그리스 사람'이라는 뜻의 '엘 그레코'라고 불렀습니다. 그런데 엘 그레코가 로마에서 서서히 실력을 인정받으며 이름을 알리기 시작했을 무렵, 그만 큰 말실수를 하고 맙니다. 미켈란젤로의 불후의 명작 〈최후의 심판〉 자리에 더 훌륭한 그림을 그리겠다고 교황에게 호언장담한 것이죠. 이 사건으로 엘 그레코는 이탈리아 화가들 사이에서 미운털이 톡톡히 박혀버렸고, 더 이상 일을 구할 수 없는 지경에 이릅니다. 때마침 엘 그레코는 스페인의 국왕 펠리페 2세가 새로운 수도 마드리드 인근에 유럽 최대 규모의 복합 궁전 '엘 에스코리알'을 짓는다는 이야기를 듣고 스페인으로 건너갑니다. 그러나 그의 그림은 펠리페 2세의 마음을 사로잡지 못했고, 엘 그레코의 발걸음은 최종적으로 스페인의 옛 수도인 톨레도로 향했습니다.

〈그리스도의 옷을 벗김〉The Disrobing of Christ은 톨레도에 정착한 엘 그레코가 그린 대표 작품이며, 현재 스페인 가톨릭의 본산이라 일컬어지는 톨레도 대성당에 자리하고 있습니다. 그림의 내용과 구도 등이 문제가 되어 원래 받기로 했던 금액의 3분의 1도 받지 못했다고 알려진 문제작(?)이지요. 대성당 관계자들의 심기를 불편하게 만든 원인은 무엇일까요?

일단 이 그림의 주제가 문제였습니다. 성서에는 예수가 십자가

에 매달리기 전에 옷 벗김을 당했다는 구체적인 서술이 없고, 다만 로마 군사들이 예수의 옷을 서로 차지하기 위해 제비뽑기를 했다는 기록만 있어 당시 화가들은 못 박힌 채 십자가에 매달린 예수를 그리는 것이 일반적이었습니다. 그러나 엘 그레코는 성서에 묘사되지 않은 내용을 그렸습니다. 또한 군중이 예수보다 위에 자리한 채 예수를 내려다보고 있는 모습도 스페인 종교계에서는 받아들일 수 없었죠. 3명의 마리아가 함께 십자가 처형장에 등장하고, 성모의 시선이 목수를 향하고 있다는 것도 부적절하다는 지적을 받았습니다. 시대에 맞지 않는 인물들의 의상도 문제였지요. 예수 곁의 로마 군사가 예수 처형 당시가 아닌 16세기 갑옷을 입고 있기 때문입니다.

이렇듯 파격을 일삼아 당대에 그림값도 제대로 못 받던 화가 엘 그레코는 20세기 현대 미술의 태동과 함께 재평가되기 시작했습니다. 이제 그는 천편일률적인 주제와 구도, 색채로 그림을 그리던 16세기 화가들 사이에서 자신만의 독자적인 화풍을 구축한 개성 강한 화가로 우뚝 섰습니다. ┘

감상 팁

○ 엘 그레코는 매너리즘의 거장으로 손꼽힙니다. 매너리즘 미술은 왜곡된 형태와 강렬한 색채 등이 특징입니다. 엘 그레코와 더불어 틴토레토, 파르미자니노 등 다른 매너리즘 화가들의 그림을 통해 화가의 주관적 표현이 강조되는 매너리즘 미술의 특징을 살펴보세요.

동서고금의 교훈을 그리다

엘 그레코, 〈오르가스 백작의 매장〉

1586~1588년 | 480×360cm | 캔버스에 유채 | 스페인 톨레도, 산토 토메 성당

스페인의 과거 수도 톨레도에는 스페인을 대표하는 톨레도 대성당, 세비야 대성당, 사그라다 파밀리아 성당만큼이나 유명한 작은 성당이 하나 있습니다. 바로 산토 토메 성당Iglesia de Santo Tomé인데 이유는 단 하나, 엘 그레코El Greco, 1541~1614의 그림 한 점 때문이지요. 이 그림을 보기 위해 하루 평균 500명의 관광객이 3유로의 입장료를 내고 산토 토메 성당을 찾는다니 실로 그림의 힘이 놀랍습니다.

레오나르도 다빈치의 〈최후의 만찬〉, 미켈란젤로의 시스티나 소예배당 천장화와 더불어 세계 3대 성화 중 하나로 꼽히는 엘 그레코의 〈오르가스 백작의 매장〉The Burial of the Count of Orgaz은 1323년 산토 토메 성당의 중요한 후원자였던 오르가스 백작, 즉 곤살로 루이스의 장례식을 그린 작품입니다. 그는 생전에 선행을 많이 베푼

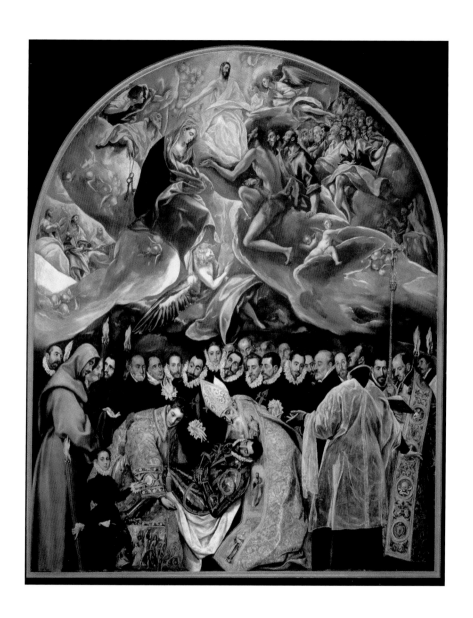

243

것으로 알려져 있는데, 남은 재산마저 가난한 이들과 산토 토메 성당의 수도사들을 위해 쓰라는 유언을 남겼다고 합니다. 그래서일까요? 백작의 장례식에는 기적처럼 성 스테파노와 성 아우구스티노 두 성자가 나타나 그의 매장을 도왔다는 이야기가 전해 내려오는데, 〈오르가스 백작의 매장〉은 엘 그레코가 백작의 사후 250년이 흐른 1586년경에 이 이야기를 그림으로 남긴 것입니다. 그림 속에는 하느님과 교회를 위해 헌신한 자, 선행을 많이 베푼 자는 죽어서도 보답을 받는다는 가톨릭 교리가 반영되어 있습니다.

그림은 크게 장례식이 이루어지는 현실 세계를 그린 하단과 오르가스 백작의 영혼이 그리스도에게 심판을 받을 천상 세계를 그린 상단으로 나뉘어 있습니다. 두 세계는 마치 다른 화가가 그린 듯 화풍도 판이하게 다릅니다. 하단의 지상 세계 인물들은 마치 조각상처럼 또렷하고 충실하게 그렸다면, 천상 세계의 성인들은 마치 환영처럼 신비로운 형태로 그렸지요. 엘 그레코 특유의 길쭉한 인체 묘사가 돋보입니다. 하지만 분명 두 세계는 연결되어 있고, 엘 그레코는 그림 한가운데 천사가 마치 갓난아기로 변한 듯한 백작의 의로운 영혼을 좁은 터널 사이로 밀어 넣는 모습으로 이를 표현했습니다. 엘 그레코의 동화적 상상력이 참 흥미롭지요.

또 하나 눈길을 사로잡는 것은 지상 장례식의 조문객들입니다. 엘 그레코는 조문객들의 얼굴을 그릴 당시 스페인 종교계 및 문화계의 유명 인사들로 채웠습니다. 일종의 집단 초상화인 셈입니다. 이 그림이 당시에도 뜨거운 호응을 받았던 이유입니다. 조문객 사이에서 엘 그레코와 그의 아들 호르헤 마누엘의 모습도 보입니

다. 그림 속에서 관람객을 바라보는 이들이 바로 엘 그레코 부자지요. 특히 아들의 주머니에 꽂힌 손수건에는 호르헤가 태어난 해인 1578년이 당당히 적혀 있어 혹시 모를 아들 진위 논란(?)도 일찌감치 차단해놓은 듯합니다.

이와 같은 엘 그레코 특유의 신비스러운 화풍과 재치 있는 아이디어로 동서고금의 교훈인 선행을 베풀라는 메시지를 담은 〈오르가스 백작의 매장〉을 보기 위해 오늘도 전 세계 관광객들은 톨레도로 향하고 있습니다. ┛

감상 팁

○ 그림 상단 천상계에는 그리스도를 비롯해 성모 마리아, 세례자 요한, 성 베드로, 노아와 모세, 다윗 등 수많은 성자가 표현되어 있습니다. 파란 옷, 낙타 털, 열쇠, 하프 등의 도상을 활용해 성자들을 발견하는 것도 이 그림을 보는 또 하나의 재미입니다.

회화 역사상 가장 인간적인 신의 모습

디에고 벨라스케스, 〈바쿠스의 승리〉

1628년 | 165×225cm | 캔버스에 유채 | 스페인 마드리드, 프라도 미술관

"벨라스케스는 화가들의 화가다." - 에두아르 마네

"내가 뛰어넘고 싶은 화가는 벨라스케스가 유일하다." - 파블로 피카소

"이 세상에 화가는 2명뿐이다. 벨라스케스와 나." - 구스타프 클림트

마네, 고야, 피카소, 달리, 클림트 등 역사상 최고의 화가로 손꼽히는 이들이 인정한 최고의 화가는 따로 있습니다. 그 주인공은 스페인을 대표하는 화가 디에고 벨라스케스Diego Velázquez, 1599~1660입니다. 1599년 스페인 남부의 항구 도시 세비야에서 태어난 그는 스물네 살에 '최연소 궁정화가'라는 타이틀과 함께 스페인 화단에 화려하게 등장했습니다. 당시 스페인의 국왕 펠리페 4세는 비록 정치적으로는 스페인의 몰락을 가속화했다는 평을 듣지만, 예술적으로는

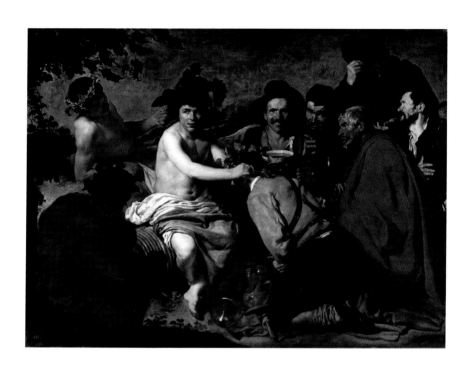

스페인의 황금기를 이끈 군주였습니다. 그가 수집한 작품들이 현재 프라도 미술관의 주축을 이루고 있으니까요. 벨라스케스는 이런 예술 애호가 펠리페 4세를 군주로 둔 행운까지 겹쳐 무려 40년 동안이나 그의 총애를 받으며 다양하고 혁신적인 작품을 남겼답니다. 이번에 만나볼 〈바쿠스의 승리〉The Triumph of Bacchus도 그 중 하나입니다.

이 그림은 술의 신 바쿠스(그리스 신화의 디오니소스)가 지상 세계에 내려와 농부들에게 포도주를 선사하는 내용입니다. 그런데 그림 속 농부들의 모습이 퍽 재미있습니다. 술에 취해 붉게 물든 얼굴과 기

분 좋게 취한 듯한 미소가 어렸을 적 우리네 아버지를 떠올리게 합니다. 이처럼 벨라스케스의 그림 속 농부들은 당대 화가들의 그림에서처럼 고된 노동에 지친 낮은 계급의 사람들이 아닙니다. 오히려 힘든 노동을 이겨내고 신과 어울려 축제를 벌이는 흥겨운 존재로 그려졌지요.

이러한 농부들의 모습보다 더 인상적인 것은 바쿠스입니다. 조명을 받은 듯한 뽀얀 피부와 술의 신을 상징하는 포도 덩굴을 머리에 얹지 않았다면, 이 그림에서 바쿠스를 찾기는 쉽지 않습니다. 운동이라고는 전혀 해본 적 없는 것 같은 너무나 인간적인 뱃살과 마치 옆집 아저씨를 닮은 듯한 푸근한 얼굴 등이 그를 신으로 보기 어려운 까닭입니다.

벨라스케스의 그림 이전까지 신화 속 주인공들은 이상적인 아름다움을 가진 존재로 그려졌습니다. 잘생긴 얼굴은 물론 조각과 같은 몸에 신비로운 분위기까지 가진 완벽한 존재였죠. 그들은 인간이 아닌 '신'이었기 때문입니다. 그런데 벨라스케스는 이러한 고정관념을 깨부수었습니다. 천상 세계에만 존재하던 술의 신 바쿠스를 조용히 현실로 데려와 스페인 어디서나 볼 수 있을 것 같은 얼굴로 그려 넣은 것입니다. 이처럼 벨라스케스는 신화와 현실의 경계를 무너뜨리는 대범함을 보였지요. 나아가 마치 평범한 일상을 스냅 사진으로 찍은 듯한 그의 그림에서는 어떠한 미화나 과장도 보이지 않는데, 이는 200년 후 등장하게 될 사실주의 화풍을 예고하는 듯합니다.

스페인 사람들은 이 혁신적인 그림을 '주정뱅이들'Los Borrachos이

라는 재미있는 이름으로 부릅니다. 〈바쿠스의 승리〉라는 원제보다
더 어울리지 않나요? ╝

감상 팁

○ 술의 신 바쿠스는 화가들이 즐겨 그리던 소재 중 하나입니다. 1497년
미켈란젤로가 조각한 〈바쿠스〉를 비롯해 티치아노, 카라바조, 루벤스,
귀도 레니 등 수많은 화가의 작품 속에서 바쿠스를 찾아보고, 시간의
흐름에 따라 변화하는 바쿠스의 모습을 비교해보는 것도 재미있을 듯
합니다.

0.1초 그 찰나의 순간을 담다

디에고 벨라스케스, 〈불카누스의 대장간〉

1630년 | 223×290cm | 캔버스에 유채 | 스페인 마드리드, 프라도 미술관

세계 최초의 사진은 프랑스의 화학자 조제프 니에프스Joseph Niepce가 1826년에 찍은 것으로, 그의 다락방에서 바라본 바깥 풍경이었다고 알려져 있습니다. 그런데 그전에 마치 스냅 사진으로 찰나의 순간을 찍은 듯한 그림이 있습니다. 디에고 벨라스케스Diego Velázquez, 1599~1660가 그린 〈불카누스의 대장간〉The Forge of Vulcan입니다.

제목에서도 알 수 있듯이 이 그림은 불과 대장장이의 신 불카누스(그리스 신화의 헤파이스토스)의 이야기를 담고 있습니다. 그렇다면 그림 속에서 누가 불카누스일까요? 아마도 시선은 가장 왼쪽의 반짝반짝 후광이 비치는, 누가 보아도 신처럼 보이는 이에게 머물 텐데 이 사람은 태양의 신 아폴로(그리스 신화의 아폴론)입니다. 그림의 주인공 불카누스는 그림을 보는 사람 시점에서 아폴로 오른쪽에 있는

남자이지요. 전혀 신답지 않은 평범한 모습이죠? 사실 불카누스는 신화 속에서 어머니 헤라가 올림포스산에서 집어 던진 후유증으로 절름발이였다고 합니다. 그래서 그림 속 불카누스는 몸이 한쪽으로 기운 모습으로 표현되어 있습니다. 겉모습이 다소 못생기고 절름발이였지만 불카누스는 대장간에서 온갖 것을 다 만들어내는 기술로 신들의 사랑을 독차지했고, 급기야 미의 여신 비너스(그리스 신화의 아프로디테)와 결혼에도 성공했답니다. 그런데 문제는 비너스의 바람기! 남편인 불카누스에게 만족할 수 없었는지 끊임없이 바람을 피웠지요. 그림 속 장면도 딱 그 상황입니다. 어느 날 아폴로가 황금

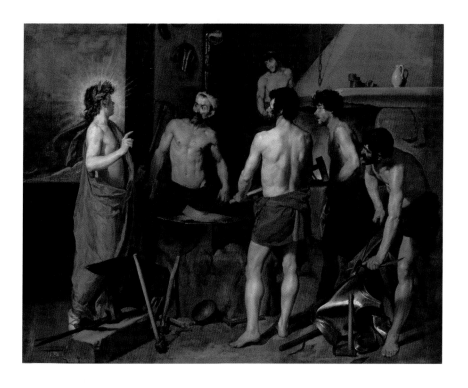

마차를 타고 지나가는데 저 아래로 비너스가 보였습니다. 그런데 비너스와 사랑을 속삭이는 남자는 남편 불카누스가 아닌 전쟁의 신 마르스(그리스 신화의 아레스)였죠. 아폴로는 황금마차를 돌려 불카누스가 일하고 있는 대장간으로 찾아가 이 소식을 불카누스에게 알립니다. 그림 속에서 고자질쟁이 아폴로의 손가락을 보세요.

"불카누스! 큰일 났어. 지금 비너스가!"

그림 속 장면은 딱 여기에서 멈추었습니다. 충격을 받은 듯한 불카누스의 얼굴과 불카누스 곁의 조수들 모습이 참 재미있습니다. 등을 보인 남자의 오른쪽 젊은 조수는 대장간에 입사한 지 얼마 되지 않은 사회 초년생인 듯 이 상황에 깜짝 놀라 눈이 커지고 입까지 벌어진 반면, 가장 오른쪽 연륜이 느껴지는 남자는 별로 놀란 기색이 아닙니다. 하던 일을 계속하며 "아, 비너스 또야?"라는 듯한 태연한 표정이지요.

이처럼 벨라스케스는 신화 속 한 장면을 마치 드라마의 한 장면처럼 친근하게 바꾸어놓았습니다. 그림 속에는 팽팽한 긴장감이 맴돌고, 지금이라도 리모컨의 재생 버튼을 누르면 다음 장면이 이어질 것 같은 생동감이 있습니다. 그리고 무엇보다 마치 사진으로 찍은 것처럼 한순간을 영원으로 남긴 벨라스케스는 이 그림으로부터 정확히 200년 후에 등장할 카메라의 시대를 이미 예상한 듯합니다. ┛

○ 프라도 미술관에 벨라스케스가 그린 〈사슴의 머리〉라는 작품이 있습니다. 인기척을 느끼고 깜짝 놀라 뒤를 바라보는 사슴의 표정이 담겨 있는데, 이는 벨라스케스가 대상의 찰나의 모습을 얼마나 잘 포착해내는지 알 수 있는 또 하나의 작품이랍니다.

디에고 벨라스케스, 〈사슴의 머리〉
1634년 | 66×52cm | 캔버스에 유채 | 스페인 마드리드, 프라도 미술관

모두를 그림의 일부로
끌어들이는 힘

디에고 벨라스케스, 〈시녀들〉

1656년 | 276×318cm | 캔버스에 유채 | 스페인 마드리드, 프라도 미술관

1986년 런던의 한 잡지사에서 당시 활동하던 미술 비평가들을 대상으로 설문 조사를 진행했습니다.

"역사상 가장 위대한 그림이 무엇이라고 생각하십니까?"

이때 압도적으로 1위를 차지한 작품이 프라도 미술관, 아니 스페인의 보물이라 일컬어지는 디에고 벨라스케스Diego Velázquez, 1599~1660의 〈시녀들〉The Maids of Honour입니다.

이 그림은 일단 굉장히 미스터리합니다. 화가가 도대체 무엇을 그리고자 했는지 알 수 없기 때문이지요. 그림 속 커다란 캔버스 앞에 붓을 든 남자가 바로 이 그림을 그린 디에고 벨라스케스입니다. 그는 스스로를 화가이자 철학자로 생각했던 것 같습니다. 그의 캔버스에는 지금 어떤 장면이 그려지고 있고, 그가 그림을 통해 표현

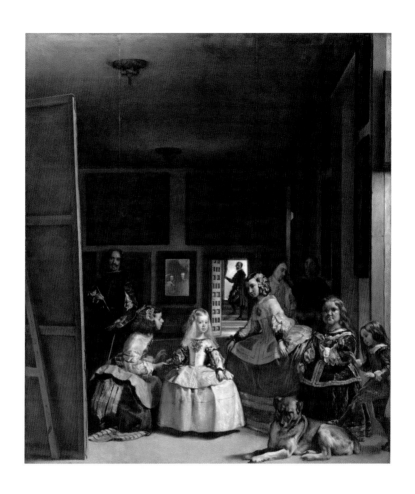

하고 싶었던 주제는 무엇일까요?

언뜻 보기에 이 그림의 주인공은 가운데 자리 잡은 귀여운 공주인 듯합니다. 당시 다섯 살이던 펠리페 4세의 딸 마르가리타 공주이지요. 하지만 그렇게 생각하기엔 화가가 모델인 공주보다 뒤에 서

있는 것이 문제가 됩니다. 이에 우리의 생각은 '공주 앞에 커다란 거울이 있고, 거울에 비친 공주의 모습을 화가가 화폭에 담고 있다'로까지 확장됩니다.

그럼 이번엔 그림 뒤편 거울을 보세요. 거울에 희미하게 두 사람이 보입니다. 당시 국왕 펠리페 4세와 왕비 마리아나의 모습입니다. 여기서 우리는 '아! 벨라스케스는 국왕 부부를 그리고 있었구나' 하고 생각을 바꾸어야 하지요. 하지만 당시 스페인 합스부르크 왕실 초상화 규정상 왕과 왕비를 한 화폭에 담을 수 없었습니다. 어떤 기록이나 자료에도 펠리페 4세와 마리아나 왕비가 함께 있는 그림은 남아 있지 않지요.

한편으로는 벨라스케스가 화가로서 자신의 명예와 자신감을 표현한 것이라는 주장도 있습니다. 일단 그림 속에서 화가가 가장 크게 그려져 있습니다. 화가의 상징이라고 할 수 있는 캔버스도 대단히 큽니다. 실제로 벨라스케스는 단순한 궁정화가가 아니었습니다. 왕실 비서이자 왕의 소장품 책임 관리인, 왕의 최측근이자 친구였지요. 벨라스케스의 가슴에 그려진 '산티아고 기사단' 문양만 보아도 알 수 있습니다. 산티아고 기사단은 스페인의 최고 귀족들만 가입할 수 있었고, 벨라스케스는 하급 귀족 가문 출신이라 원칙상으로는 가입이 불가능했습니다. 하지만 벨라스케스 평생의 꿈이 산티아고 기사단에 가입해 '진짜 귀족'이 되는 것이었고, 펠리페 4세는 일부 귀족들의 반대에 맞서 교황의 승인까지 얻어가며 벨라스케스의 기사단 입단을 허용했습니다. 그만큼 벨라스케스는 왕의 총애를 받은 화가였던 것입니다.

물론 이 주장에도 한계는 있습니다. 어떻게 일개 궁정화가가 자신을 왕가의 일원처럼 크게 그려 넣으면서 정작 왕과 왕비는 거울 속에 간접적인 방식으로 묘사할 수 있느냐고요. 당시 규범상 왕실 초상화에 화가 자신을 그려 넣는 것은 사실 상상하기 어렵습니다.

그렇다면 벨라스케스가 커다란 캔버스에 그리고 있는 사람은 과연 누구였을까요? 또 벨라스케스는 누구를 보고 있을까요? 왜 우리는 이 그림에 자꾸만 의문을 가지게 되는 것일까요? 이 그림이 그려진 지 360년이 넘었지만 벨라스케스는 시공간을 뛰어넘어 우리에게 끊임없이 질문을 던지고, 우리를 그림 속 일부로 끌어당기고 있습니다. 그림 속 인물들과 그림을 바라보는 우리가 정답이 없는 질문을 주고받으며 서로를 마주 보게 하는 힘, 이것이 바로 스페인 최고의 거장 벨라스케스의 힘이겠지요. ♩

감상 팁

○ 벨라스케스는 이 그림에 제목도 붙이지 않았습니다. 그래서 처음에는 〈시종과 난쟁이와 함께 있는 마르가리타 공주〉, 이후에는 〈펠리페 4세 가족도〉로 불리다 1840년경에 이르러 라스 메니나스Las Meninas, 즉 〈시녀들〉이라는 제목으로 프라도 미술관 도록에 등장했습니다. 이 그림에 가장 어울리는 제목은 무엇일지 생각해보는 것도 〈시녀들〉을 이해하는 좋은 방법일 것 같습니다.

무능한 왕실을 향한 화가의 붓

프란시스코 고야, 〈카를로스 4세 가족의 초상〉

1800~1801년 | 280×336cm | 캔버스에 유채 | 스페인 마드리드, 프라도 미술관

프란시스코 고야Francisco Goya, 1746~1828는 "나의 유일한 스승은 자연과 벨라스케스뿐이다"라는 말을 입버릇처럼 할 만큼 화가 디에고 벨라스케스를 존경했습니다. 하지만 무슨 운명의 장난인지 그는 벨라스케스와 정반대 인생을 살게 됩니다.

가장 큰 이유는 스페인이 국제 사회에서 처한 현실 때문이었습니다. 벨라스케스가 활동하던 17세기 초반의 스페인은 콜럼버스가 아메리카 대륙을 발견하고 무적함대가 해상권을 제패했던 지난 15~16세기만은 못하더라도, 여전히 유럽의 강대국으로서 특히 문화적으로 황금기를 맞이한 때였습니다.

하지만 고야가 궁정화가로 활동하던 19세기 초반은 스페인 역사의 격변기로 무려 네 번이나 왕이 교체되는 극심한 혼란을 겪었

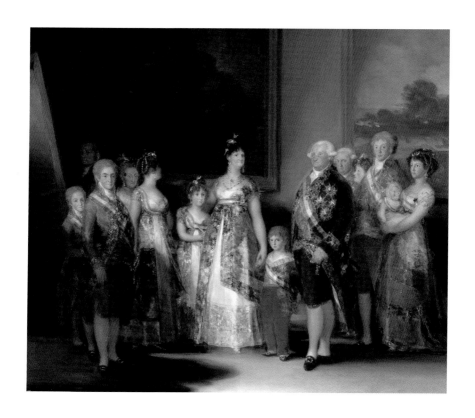

습니다. 이 시기 스페인의 가장 큰 문제는 왕실이었죠. 국왕 카를로스 4세는 정치에 전혀 관심이 없었고, 자연스레 실권은 왕비 마리아 루이사와 남편마저 암묵적으로 용인했던 그녀의 정부情夫 마누엘 고도이가 잡고 있었습니다. 문제는 국왕도, 왕비도, 왕비의 정부도 혼란한 정국을 이끌어갈 능력이 없었다는 겁니다. 이에 스페인은 대내외적으로 악화일로의 길을 걷게 되지요.

　　이 시기 궁정화가였던 고야는 왕실 가족의 초상화 의뢰를 받았

습니다. 이때 탄생한 작품이 바로 〈카를로스 4세 가족의 초상〉Charles IV of Spain and His Family입니다. 그림의 중앙 자리는 왕비에게 내어주고 흐리멍덩한 눈빛으로 정면을 응시하는 카를로스 4세와 지나치게 사실적으로 그려진 왕비 마리아 루이사가 보입니다. 으레 왕실 초상화는 실제보다 아름답고 기품 있게 그려지기 마련인데, 고야는 왕비의 팔뚝을 포함해 틀니를 껴 쭈글쭈글해진 입 매무새까지 있는 그대로 그려 넣었습니다.

그뿐만이 아닙니다. 그림을 그릴 당시 이미 세상을 떠난 국왕 동생의 아내와 아직 결혼하지 않은 미래의 왕세자비까지 그려 넣어 총 13명의 등장인물을 만들었습니다. 물론 왼쪽 뒤편 커다란 캔버스 앞에 선 어두운 표정의 화가 고야를 제외하고요. 13은 우리가 일반적으로 4를 기피하듯 서양에서 굉장히 불길하게 여기는 숫자입니다. '13일의 금요일'이라는 말 들어보셨죠? 그런데 고야는 굳이 그리지 않아도 될 사람들까지 넣어 13명을 맞추어놓았습니다.

화가가 끝내 밝히지 않은 그 이유는 과연 무엇일까요? 또한 무엇보다 이 그림에 대한 왕실 가족들의 반응이 궁금하지 않나요? 강한 불쾌감을 드러내며 왕실을 모욕한 화가 고야를 당장에 감옥에 넣었으리라 예상되지만 상황은 그 반대였다고 전해집니다. 바로 고야의 주특기! 비싼 옷을 더 비싸 보이게, 화려한 장신구를 더욱 화려하게 그리는 재주 덕분이었지요. 그림을 자세히 보니 과연 바스락거리는 촉감이 느껴질 것 같은 화려한 금빛 드레스와 왕의 가슴에 달린 번쩍거리는 훈장의 표현이 일품입니다. 이러한 연유로 〈카를로스 4세 가족의 초상〉은 어떠한 해도 입지 않고 현재까지 프라

도 미술관 전시실 한편을 당당히 차지하고 있습니다.

다만 아쉬운 것은, 고야가 이 초상화를 그릴 때만이라도 국왕 카를로스 4세를 비롯한 당시 실권자들이 화가가 대변한 민심을 읽고 제대로 국정을 운영해나갔다면, 1808년에 닥쳐올 비극을 비켜갈 수 있지 않았을까 하는 것입니다.

감상 팁

○ 〈고야의 유령〉은 딱 이 작품이 그려지던 혼돈의 스페인을 그린 영화입니다. 고야를 비롯해 국왕 카를로스 4세와 왕비 마리아 루이사가 모두 등장합니다. 영화 감상을 통해 당시 스페인의 상황을 실감나게 이해해보는 것도 좋겠습니다.

시대를 뒤흔든 누드화 한 점

프란시스코 고야, 〈옷 벗은 마하〉

1800~1803년 | 95×190cm | 캔버스에 유채 | 스페인 마드리드, 프라도 미술관

프란시스코 고야, 〈옷 입은 마하〉

1800~1803년 | 95×190cm | 캔버스에 유채 | 스페인 마드리드, 프라도 미술관

마하 시리즈는 프란시스코 고야Francisco Goya, 1746~1828라는 화가를 한국에도 널리 알린 그의 대표작입니다. 마하maja는 스페인어로 옷을 잘 차려입은 멋쟁이 스페인 여성을 뜻합니다. 그렇다면 이 두 점의 마하 시리즈는 왜 유명한 걸까요? 그 이유는 프라도 미술관 전시실에 나란히 걸린 두 점의 마하 시리즈 중 〈옷 벗은 마하〉The Naked Maja에 있습니다. 이 그림은 스페인 회화 역사상, 아니 서양 미술사에서 전례가 없는 누드화로, 이로 인해 고야는 종교 재판에까지 끌려갔다 오는 수난을 겪었습니다. 그간 서양 회화 속 수많은 작품을 보면 여성의 누드를 그린 작품이 참 많았는데 유독 〈옷 벗은 마하〉만 파격으로 여긴 이유는 무엇일까요? 왜 비슷한 시기에 그린 알렉상드르 카바넬과 윌리엄 부게로의 〈비너스의 탄생〉 같은 누드화는

되고 고야의 누드화는 안 된다 한 것일까요?

이전까지 서양 회화에서 누드로 등장하는 여성은 신화 속 여신들이었습니다. 미의 여신 비너스가 대표적이었지요. 성적인 상상을 불러일으키는 노골적인 이미지의 누드화를 그려놓고 비너스임을 알 수 있는 몇 가지 장치, 예를 들어 조개라든가 곁에 날개를 단 귀여운 큐피드만 그려 넣으면 암묵적으로 통용되었던 것이죠.

이렇게 유럽 각지에서 신화 속 여신이라는 빌미로 누드화가 그려지던 시절에도 보수적인 가톨릭 국가 스페인은 예외였습니다. 벨라스케스가 그린 〈거울을 보는 비너스〉 정도가 유일한 누드화였지요. 그나마도 벨라스케스는 비너스의 뒷모습을 그렸습니다. 이러한 스페인에서 고야가 〈옷 벗은 마하〉라는 그림을 내놓았고, 고야는 바로 종교 재판에 끌려갈 정도로 수난을 겪었던 것입니다.

역사상 이런 누드화는 없었습니다. 고야는 금기를 깨부수었습니다. 일단 고야의 작품 속 여인은 노골적입니다. 이전 그림 속 여신들은 감상자의 시선을 피해 부끄러운 듯 고개를 돌리고 있는 것이 일반적이었는데, 고야의 그림 속 마하는 두 팔을 머리 위로 들어올리는 당당한 자세로 뻔뻔하게 관람자를 바라보고 있습니다. 물론 이전에도 뻔뻔한 시선은 있었습니다. 바로 티치아노의 〈우르비노의 비너스〉입니다. 그러나 티치아노의 그림 속 여인은 여신이라는 이유로 당시 도덕적 검열을 벗어났지만, 고야가 그린 여인은 말 그대로 마하, 스페인 일반 여성의 몸이었던 것입니다. 완벽한 비율의 조각 같은 몸을 가진 여신이 아니라 진짜 여자를 그린 것이죠. 심지어 여성의 완벽함과 고결함에 흠처럼 보일 수 있는 체모까지 그려

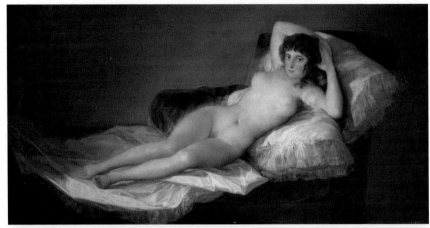

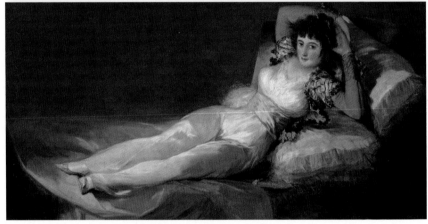

넣은 대범함을 보였습니다.

　고야는 꽉 막힌 스페인 화단, 나아가 유럽 회화의 전통에 도전장을 내민 것으로 보입니다. 고야의 이러한 반항적인 태도가 얼마나 시대를 앞선 것인지는 〈옷 벗은 마하〉보다 60년 후에 그려진 에두

아르 마네의 〈풀밭 위의 점심〉이나 〈올랭피아〉만 보아도 알 수 있지요. 60년 후 프랑스 화단에서도 일반 여성을 그린 누드화가 센세이션을 불러일으켰고, 평단과 대중의 엄청난 비난을 피해 마네가 스페인으로 도피성 여행까지 한 것을 보면 1800년 고야의 이 시도가 얼마나 과감했는지를 짐작해볼 수 있습니다. ⌐

감상 팁

○ 알렉상드르 카바넬과 윌리엄 부게로가 각각 그린 〈비너스의 탄생〉 그리고 벨라스케스의 〈거울을 보는 비너스〉, 티치아노의 〈우르비노의 비너스〉 등을 찾아 고야의 마하와 비교해보세요.

전쟁의 광기에 물들다

프란시스코 고야, 〈1808년 5월 2일〉

1814년 | 266×345cm | 캔버스에 유채 | 스페인 마드리드, 프라도 미술관

궁정화가였던 프란시스코 고야Francisco Goya, 1746~1828의 삶은 고단했습니다. 그 절정은 바로 나폴레옹의 스페인 침략이었죠.

1807년 나폴레옹은 눈엣가시였던 영국을 고립시키기 위해 무역 제재인 대륙 봉쇄령을 내려 영국과 유럽 국가들의 교역을 차단했습니다. 그런데 이에 강하게 반발하던 나라가 있었습니다. 바로 영국과 경제적 특수 관계를 이어가던 포르투갈입니다. 이에 포르투갈을 응징하려던 나폴레옹은 스페인에 길을 비켜달라고 요청했습니다. 프랑스에서 포르투갈까지 보병이 진격하려면 반드시 지나야 할 나라가 스페인이었기 때문이죠.

당시 스페인의 재상이었던 마누엘 데 고도이는 자신의 안위를 지키는 데 급급해 이를 수락했고, 그 결과 프랑스 군대가 스페인 땅

에 들어갔습니다. 하지만 그저 지나만 갈 것이라 예상했던 나폴레옹 군대는 당시 스페인의 국왕이었던 카를로스 4세와 그의 아들을 각각 시골의 작은 성에 유폐시키고 자신의 형 조제프 보나파르트를 스페인의 국왕 '호세 1세'로 임명하는 만행을 저지릅니다. 이에 스페인 민중은 분노했습니다. 왕실은 외국 군대에 손쉽게 왕위를 넘겨버리고, 그동안 온갖 특권을 누리던 귀족들은 이제 자기 살 길을 찾아 뿔뿔이 외국으로 도망을 가거나 스페인에 남아 나폴레옹의 비위를 맞추기에 급급했기 때문이죠.

마드리드 민중은 1808년 5월 2일 대규모 봉기를 일으켰습니다.

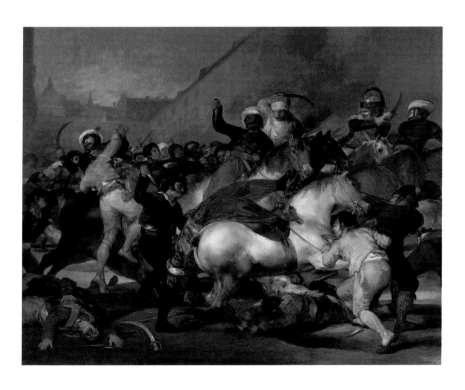

〈1808년 5월 2일〉The Second of May, 1808은 고야가 당시 상황을 그린 작품으로, 민중 봉기를 묘사한 최초의 근대적 회화라는 점에서 의의가 큽니다.

당시 나폴레옹 군대에는 이집트에서 온 용병이 많았는데, 이들이 바로 그림 속 터번을 쓰고 둥글게 휜 칼을 쓰는 사람들입니다. 이에 맞서는 마드리드 시민들은 제대로 된 무기 하나 없이 집에서 쓰는 칼, 꼬챙이, 나무 몽둥이 등을 들고 나와 싸웠습니다. 전투가 얼마나 치열했는지 이미 바닥에는 프랑스군과 마드리드 시민들이 피범벅이 되어 쓰러져 있고, 성난 시민 중 하나는 이미 죽은 이집트 용병을 말에서 끌어내리며 다시 한번 무자비하게 칼로 찌르려는 모습입니다.

사실 이 그림은 1808년 5월 2일 민중들의 모습을 기리기 위해 그린 것입니다. 조국을 위해 프랑스군에 용감히 맞서 싸운 그날의 영웅들을 그렸다고 전해지죠. 그러나 고야의 그림 속에 영웅은 없습니다. 민중을 이끄는 참된 리더의 모습도, 장엄하게 죽음을 맞이하는 사람도. 침략자인 프랑스군도 그렇지만 이에 맞서는 마드리드 시민들의 모습도 그저 전쟁의 광기에 물든 모습일 뿐이죠. 이미 죽은 이집트 용병을 계속해서 찌르려는 마드리드 시민의 눈에는 희번덕거리는 광기만 있을 뿐입니다.

이처럼 고야는 그림을 통해 스페인 민중의 애국심보다는 이성적인 존재라고 자위하는 인간을 무차별적 광기로 물들이는 전쟁의 폭력성을 고발하고 있다는 생각이 듭니다. ┘

감상 팁

○ 민중 봉기를 표현한 근대 회화 작품 중 빼놓을 수 없는 또 하나의 작품
은 외젠 들라크루아의 〈민중을 이끄는 자유〉(128쪽 참조)가 아닐까 싶
습니다. 1830년 7월 혁명을 배경으로 자유를 갈망하는 인간의 본능을
녹여낸 이 작품도 함께 감상해보세요. 나라가 위기에 처하면 민중은
두려울 것이 없습니다.

화가의 손끝에서 되살아난 영웅

프란시스코 고야, 〈1808년 5월 3일〉

1814년 | 268×347cm | 캔버스에 유채 | 스페인 마드리드, 프라도 미술관

1808년 5월 2일, 프랑스군에 항거하는 마드리드 시민들의 봉기
는 잔인하게 진압되었습니다. 그리고 이에 대한 보복으로 다음 날
인 5월 3일 새벽, 프랑스군은 봉기 주동자들을 프린시페 피오 언덕
에서 대규모로 처형했지요. 프란시스코 고야Francisco Goya, 1746~1828의
〈1808년 5월 3일〉The Third of May, 1808은 바로 이 새벽녘의 끔찍했던
순간을 그린 그림입니다.

이미 피범벅이 되어 쓰러진 시체들 곁, 곧 죽음을 앞둔 마드리드
시민들은 공포심에 차마 앞을 볼 수 없어 눈을 가리고 있거나 두 팔
을 벌려 죽음을 정면으로 마주하는 등 그 반응이 참으로 다양합니
다. 반대로 이들에게 총을 겨누는 프랑스군은 모두 같은 군복을 입
어 구분도 쉽지 않고, 얼굴도 보이지 않습니다. 고야는 프랑스 군대

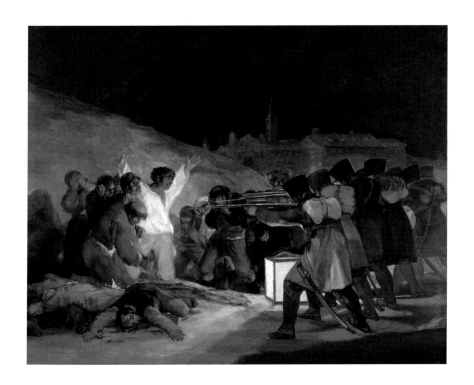

의 비인간적인 모습을 이렇게 표현한 것입니다.

그림 속 스페인 민중에게는 아무런 희망이 없어 보입니다. 칠흑처럼 까만 하늘 아래, 정말 이들에게 남은 건 오직 죽음뿐인 걸까요? '스페인의 민중 화가'라 불리는 고야가 그럴 리 없습니다. 우리가 주목해야 할 대목은 그림 중앙의 흰 셔츠를 입고 두 팔을 활짝 펼치고 있는 청년입니다. 마치 "나를 쏴라! 나를 쏴도 우리 스페인에서 자유를 빼앗아갈 순 없다!"라고 외치는 듯합니다.

옷차림과 검게 그을린 피부를 보면 그는 평범한 노동자인 듯한

데, 이 남자의 동작이 가히 심상치 않습니다. 십자가에 매달린 예수가 떠오릅니다. '너무 과장된 해석이 아닐까?'라는 생각이 들 때쯤, 남자의 오른쪽 손바닥에 보이는 작은 상흔은 의심을 확신으로 바꾸어버립니다. 고야는 스페인 민중을 세상을 구원하기 위해 자신을 희생한 예수의 모습으로 표현한 것이죠. 고야에게 자신의 동포들은 다 쓰러져가는 조국을 위해 죽음도 마다하지 않는 순교자로 보인 것 같습니다.

이 학살이 벌어지던 1808년 고야는 청력을 완전히 잃은 상태였다고 합니다. 마흔일곱 살에 앓은 열병으로 인한 후유증이었습니다. 아무 소리도 들리지 않았지만, 고야는 분명 자신의 눈앞에서 죽어가는 동족들을 지켜보았을 겁니다. 그 안에는 자신의 친구도, 이웃도 있었을 테지요. 그리고 6년 후인 1814년 나폴레옹 군대가 물러갔을 때 생생한 기억을 되살려 이 그림을 남긴 것입니다.

〈1808년 5월 3일〉은 후대 화가들에게 깊은 감명을 남겼고, 이를 모티프로 한 다양한 작품이 탄생했습니다. 대표적인 작품이 에두아르 마네의 〈막시밀리안 황제의 처형〉, 파블로 피카소의 〈한국에서의 학살〉이라는 작품입니다. 특히 피카소가 고야의 작품 이미지를 차용해 한국 전쟁과 관련된 그림을 남겼다는 사실이 놀랍습니다. 」

○ 두 팔을 벌린 자세나 손바닥 상흔 외에도 그림 속에는 흰 셔츠를 입은 청년을 예수로 해석하게 하는 요소가 한 가지 더 숨어 있습니다. 청년의 뒤로 보이는 아이를 꼭 끌어안은 어머니의 그림자가 바로 그것이지요. 죽은 예수를 끌어안은 성모 마리아를 떠올리게 하는 대목입니다. 이처럼 고야는 그림 곳곳에 우리의 사유를 이끌어내는 힌트들을 숨겨놓았습니다. 화가들의 힌트는 그림 읽는 재미를 톡톡히 배가시키지요.

죽음을 앞둔 처참한 심경

프란시스코 고야, 〈아들을 잡아먹는 사투르누스〉

1821~1823년 | 81×143cm | 캔버스에 유채 | 스페인 마드리드, 프라도 미술관

전쟁은 끝이 났고, 나폴레옹이 물러간 스페인 왕실에는 페르난도 7세가 복귀했습니다. 당연한 수순처럼 나폴레옹 정권에 협력했던 사람들에 대한 대대적인 보복이 시작되었고, 그 명단에는 프란시스코 고야Francisco Goya, 1746~1828도 포함되어 있었죠. 고야가 궁정화가로서 나폴레옹 정권에서도 그들의 초상화를 그려주었던 것이 문제가 되었던 것입니다. 다행히 목숨은 건졌지만, 페르난도 7세와 고야의 관계는 좁혀지지 않았습니다. 결국 고야는 1819년부터 평생을 노력해 얻은 그 자리, 궁정화가직을 내려놓고 마드리드 근교에 별장을 하나 산 후 틀어박혔습니다. 사람들은 그 집을 일컬어 '귀머거리의 집'(열병을 앓은 후유증으로 청력을 상실한 고야는 물론 그 집의 이전 주인도 청력이 좋지 않았다고 전해집니다)이라며 수군거렸습니다.

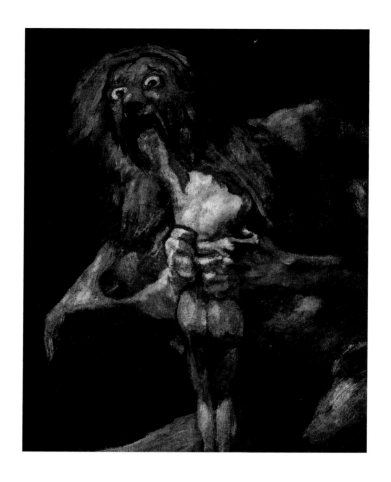

　　고야는 집 안에 벽화를 그려가며 칩거했습니다. 까맣게 칠한 벽에 유화물감으로 그림을 그렸지요. 현재 이 벽화들은 〈고야의 검은 그림들〉이라는 이름으로 프라도 미술관의 한 공간에 전시되어 있습니다. 고야가 죽은 후 벽면을 그대로 떼서 캔버스에 붙여 전시한 것입니다.

그런데 왜 고야가 귀머거리의 집에서 그린 그림들을 '검은 그림'이라 부를까요? 1819년에서 1824년 사이, 고야가 별장에서 그린 그림들은 공통점이 있습니다. 분위기와 색채가 굉장히 암울하다는 점입니다. 검은 그림 연작은 누구의 주문과 의뢰도 받지 않고 고야 스스로의 의지로 자유롭게 그린 작품입니다. 고야가 제목도 붙이지 않고 어떠한 해설도 남기지 않았기 때문에 우리도 그저 본 대로, 느낀 대로 자유롭게 해석하면 되지요.

〈아들을 잡아먹는 사투르누스〉Saturn도 검은 그림 연작 중 하나입니다. 귀머거리의 집, 고야의 식탁 앞에서 떼어온 그림으로 알려져 있습니다. 그림의 주인공인 티탄의 왕, 사투르누스(그리스 신화의 크로노스)는 신화 속에서 자신의 아들이 자신을 죽이고 왕위를 차지할 것이라는 저주를 받았습니다. 그래서 자식들이 태어나자마자 먹어치워 버렸죠. 이를 보다 못한 부인 레아가 한번은 아이를 숨겨 몰래 키우는데, 이 아이가 로마 신화에서 올림푸스 신들의 제왕이 되는 유피테르(그리스 신화의 제우스)입니다.

이러한 내용이 배경이라는 것을 생각하며 다시 그림을 볼까요? 사투르누스가 갓 태어난 자신의 아이를 잡아먹고 있는 모습입니다. 당시 일흔다섯 살이었던 노회한 화가 고야는 왜 이런 끔찍한 그림을 그린 걸까요? 그는 귀머거리의 집에 머물면서 자신의 인생을 뒤돌아봤을 겁니다. 칠십 평생 자신의 인생이 주마등처럼 스쳤겠지요. 고야는 궁정화가라는 꿈을 이룬 직후 끝없이 이어지는 왕족 및 귀족들의 초상화 요청으로 부와 명예를 모두 거머쥐기도 했습니다. 그러나 영광도 잠시, 고야는 곧 젊은 나이에 청력을 잃고 뒤이어 나

폴레옹 군대에 짓밟히는 동포들을 지켜보기도 했습니다. 이는 프랑스의 계몽주의가 낙후된 스페인의 상황을 개선해주리라 믿었던 친프랑스파 고야에게 큰 충격과 상실감으로 다가왔지요. 이후 고야는 권력의 뒤안길로 물러나는 쓴맛도 보았습니다.

하지만 무엇보다 괴로웠던 기억은 자신의 아이들과 관련된 것이 아니었을까 하는 생각이 듭니다. 고야는 자신의 부인 바예우와의 사이에서 10명이 넘는 자녀를 낳았지만 살아남은 아이는 단 한 명이었습니다. 임신 중에 사산된 아이도 있고, 태어나자마자 죽은 아이들도 있었지요. 이에 대해서는 고야가 젊은 시절 워낙 문란한 생활을 한 탓에 성병에 걸렸고, 이 때문에 아이들이 일찍 죽은 것 아니냐는 의견이 많습니다. 고야는 〈아들을 잡아먹는 사투르누스〉를 그리기 전 얼마 살지 못하고 떠난 자신의 아이들을 생각한 것이 아닐까요? 그래서 자신을 자책하며, 자신의 젊은 날의 잘못 때문에 죽은 아이들을 생각하며 사투르누스의 모습에 자신을 투영한 것이 아닐까요? ┘

감상 팁

○ 바로크 회화의 거장 페테르 파울 루벤스 역시 같은 주제의 작품을 남겼습니다. 사투르누스의 눈빛과 얼굴 표정 등을 비교하며 고야와 루벤스의 작품을 살펴보세요.

열여섯 살 피카소의 창의력

파블로 피카소, 〈과학과 자비〉

1897년 | 197×249.5cm | 캔버스에 유채 | 스페인 바르셀로나, 피카소 미술관

"나는 결코 어린아이처럼 데생을 해본 적이 없다."

"나는 이미 열두 살에 라파엘로처럼 그렸다."

한 화가의 인터뷰 내용입니다. 자칫 오만하게 들리는 인터뷰의 주인공은 모두의 짐작대로 파블로 피카소Pablo Picasso, 1881~1973입니다. 사실 피카소를 20세기 미술사의 슈퍼스타로 만든 그의 전성기 작품을 본 사람들은 대부분 "내가 그려도 저것보다는 잘 그리겠다"라고 말합니다. 아마 이 글을 읽고 있는 여러분도 한 번쯤 피카소의 그림을 평가절하(?)해본 경험이 있으리라 생각합니다. 원근법을 완전히 무시한 구도, 과감한 색채 사용, 마치 일곱 살 어린아이가 그려 놓은 듯한 얼굴 등이 그 이유겠지요. 하지만 피카소는 아름답게 잘 그리는 방법을 몰라서 그렇게 그린 게 아닙니다. 그도 어린 시절에

는 '그림이란 마땅히 이러이러해야 한다'라는 고전적인 방식대로, 즉 사물을 눈에 보이는 대로 정확하게 묘사했지요. 이러한 낯선 피카소의 그림들을 만날 수 있는 곳이 바로 바르셀로나에 있는 피카소 미술관입니다. 그리고 이곳에 지금 우리가 만나볼 열여섯 살 피카소의 작품 〈과학과 자비〉Science and Charity가 있습니다.

대각선으로 놓인 침대에 누운 환자와 그 좌우에 자리 잡은 의사와 수녀. 한눈에 보기에도 그림은 안정적인 구도를 갖추었습니다. 주제 의식도 뚜렷하지요. 침대 위 환자는 언뜻 보아도 병세가 심각

해 보이는데, 그의 파리한 손을 잡고 맥박을 확인하는 의사의 시선은 무덤덤하게 시계를 향해 있습니다. 어떠한 감정도 섞이지 않은 직업적인 행동임을 느끼게 합니다. 이에 반해 의사의 반대편에 선 수녀는 환자의 딸로 보이는 아이를 품에 안고 따뜻하고 인간적인 시선을 환자에게 보내고 있습니다. 열여섯 살 피카소는 환자를 둘러싼 두 사람의 엇갈린 시선 대비와 명확한 빛의 배치를 통해 이야기합니다. 인간의 이성을 대표하는 과학이 끊임없는 발전을 이루어 세상 모든 것을 바꾸어놓았지만, 종교의 힘은 과학보다 위대하다고. 지극히 19세기 스페인적인 주제이며, 미술 교사인 아버지의 영향이 고스란히 묻어난 주제입니다. 이 그림으로 피카소는 마드리드에서 개최한 미술 국전에서 가작을 수상했고, 그해 파리 만국박람회 스페인관에 전시되는 기회를 얻었습니다. 스페인 화단에 열여섯 살 소년이 던진 출사표는 이렇게나 강렬했습니다.

피카소가 최고의 화가로 인정받는 가장 큰 기반은 창의력입니다. 스티브 잡스마저 그를 향해 무한한 존경심을 표하며, 피카소는 21세기에도 창의력의 대명사가 되었지요. 창의력은 그 분야에 충분한 전문성과 애정이 있을 때 나온다고 합니다. 피카소의 창의력 역시 어느 날 갑자기 선물처럼 주어진 것이 아니며, 0.0001%의 천재라서 처음부터 가지고 태어난 것이 아니었습니다. 어린 시절부터 끊임없이 미술의 기본을 연마하고 탐구해 충분히 경지에 이르렀기에, 눈에 보이는 대로 '재현'하는 미술을 넘어 대상의 본질에 대한 화가의 주관적 '표현'이 담긴 창의적인 그림으로 미술사에 한 획을 그은 것입니다. ㄴ

감상 팁

○ 바르셀로나 피카소 미술관에는 유년기 피카소의 천재성을 엿볼 수 있는 작품이 다수 전시되어 있습니다. 이 가운데 열다섯 살 때 그린 〈첫 영성체〉 또한 눈여겨볼 만합니다. 피카소의 공식적인 첫 그림 대회 출품작으로 알려져 있습니다. 이 작품 역시 주제 및 구도 등을 정해준 엄격한 아버지를 비롯해 그에게 '피카소'란 성을 물려준 어머니, 여동생 등 온 가족이 총출동해 모델이 되어주었습니다. 일체의 평범함을 거부하는 파격적인 피카소의 그림이 아닌, 고전주의 화가 열다섯 살 피카소의 그림을 바르셀로나에서 만나보시기 바랍니다.

모호하지만 강렬하다

파블로 피카소, 〈기다림(마고)〉

1901년 | 69.5×57cm | 카드보드에 유채 | 스페인 바르셀로나, 피카소 미술관

유럽 예술 속 카바레는 예술이 숨 쉬는 아지트였습니다. 선술집을 뜻하는 카바레의 효시로, 많은 이가 입을 모아 가리키는 곳은 프랑스 파리의 '르 샤 누아르'Le Chat Noir, 검은 고양이입니다. 일러스트풍 검은 고양이가 그려진 기념품을 파리에서 본 적이 있나요? 불온전하지만 경계 없는 예술적 담론이 갖은 술과 함께 잔으로 쏟아지던 그곳은 예술가들의 낭만과 향수를 조명으로 비추던 곳이었습니다.

그곳에서 일하던 스페인 카탈루냐 출신의 청년이 자신의 고향으로 돌아와 바르셀로나에 비슷한 가게를 차린 것은 당연한 수순이었습니다. 술집의 이름마저 '콰트로 카츠'Quatro Cats, 네 마리의 고양이입니다. 이곳은 피카소가 10대 시절 호기롭게 메뉴판의 그림을 그려 음식값을 대신한 곳으로도 유명한데, 모작이기는 하나 당시 그린 그

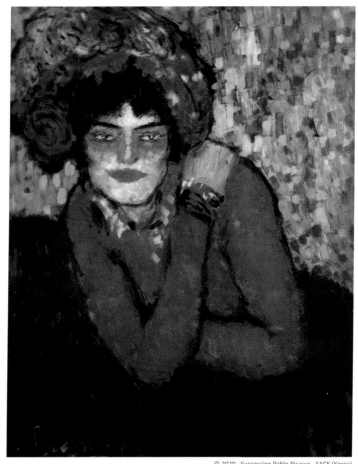

의 그림은 여전히 카페의 입간판처럼 여행자들의 몰이꾼 역할을 하고 있습니다. 지금은 성황리에 영업 중이지만 개업 당시에는 잦은 외상과 밀린 술값으로 장사가 거의 되지 않았다고 합니다. 사실 큰 돈을 벌 목적은 아니었던 것 같습니다. 스페인의 속담 중 "네 마리

의 고양이밖에 없다"라는 관용구는 사람이 몇 없는 곳을 이르니 말입니다.

20세기 파리의 밤 문화와 보헤미안적 삶은 많은 예술가에게 영감을 준 테마 중 하나였습니다. 파블로 피카소Pablo Picasso, 1881~1973역시 그 관능적인 분위기에 취하곤 했죠. 〈기다림(마고)〉The Wait (Margot)은 피카소의 초기작으로 알려진 작품입니다. 작품 속 여인이 누구인지는 알 수 없습니다. 다만 피카소는 그녀를 선술집과 같은 카페에서 만난 여인으로 기억할 뿐입니다. 현재는 '기다림', '마고'라는 이름으로 부르고 있지만 다양한 제목이 그림을 거쳤습니다. 프랑스 아트 컬렉터 볼라르의 아홉 번째 그림 리스트에 '모르핀에 중독된 여인'으로 등장한 이후 다양한 이름으로 각색되어 '어깨에 손을 올린 매춘부', '붉은 여인', '여인의 모습', '화장을 한 여인' 등으로 불렸죠.

피카소는 수많은 아티스트의 스타일을 모방하며 다양한 시도를 했습니다. 이 그림의 거칠고 힘이 넘치는 붓 터치는 고흐의 그림을 연상케 한다는 평도 있고, 프랑스 물랭 루즈Moulin Rouge의 키 작은 거인 툴루즈 로트레크나 〈절규〉로 알려진 노르웨이의 화가 뭉크에게 영향을 받았다 평가하기도 합니다. 모네의 〈수련〉이나 쇠라와 같은 점묘 화가들의 그림도 연상되지요.

그림 속 여인은 창백한 얼굴과는 대조적으로 볼은 상기된 듯 보이는데, 붉은 드레스만큼이나 붉어진 두 눈, 캔버스 전체를 아우르는 선명한 색감은 시선을 사로잡기에 충분합니다. 이 그림은 1901년 6월 24일 파리의 라피트 거리에 위치한 갤러리에서 개최된 그

의 첫 번째 주요 전시회에서 소개되었습니다. 반아카데미즘, 즉 탈고전 미술을 주제로 한 이 전시에서 피카소는 자화상, 초상화, 풍경화 등 작품 일흔다섯 점가량을 선보였습니다. 후기인상주의에서 야수파를 넘나드는 고흐, 고갱, 세잔, 마티스 등 이름만 들어도 쟁쟁한 화가들의 그림과 어깨를 나란히 하게 된 성공적인 전시회이기도 합니다. 현재는 바르셀로나 피카소 미술관을 대표하는 소장 작품 중 하나가 되었습니다. _K

감상 팁

○ 〈기다림(마고)〉은 다양한 화가의 화풍과 비교되는 작품입니다. 여러분은 어떤 화가를 가장 먼저 떠올렸나요? 학자들의 평론에서 벗어나 자유롭게 감상해보세요.

조국의 참상을 붓으로 고발하다

파블로 피카소, 〈게르니카〉

1937년 | 349×777cm | 캔버스에 유채 | 스페인 마드리드, 국립 레이나 소피아 예술센터

20세기 최고의 예술가, 시대를 뛰어넘는 천재, 살아서 모든 부와 명예를 누린 화가, 파괴적인 여성 편력을 가진 화가. 파블로 피카소Pablo Picasso, 1881~1973만큼 수식어가 많은 화가가 또 있을까요? 특히 피카소를 다루는 뉴스와 책 대다수는 그가 태어나서 처음 내뱉은 말이 "엄마"가 아닌 "연필"이었다거나 열두 살에 이미 라파엘로처럼 그릴 만큼 천재적이었다거나 하는 타고난 천재성, 혹은 마흔두 살 연하의 여성과 동거를 했다거나 평생에 걸쳐 만난 여성의 수가 수십 명에 이른다거나 하는 여성 편력에 초점을 맞추고 있습니다. 물론 그가 살아온 발자취가 대중이 지대한 관심을 가질 만큼 가십거리로 넘쳐났음은 분명합니다. 하지만 우리가 피카소를 떠올릴 때 반드시 기억해야 할 모습이 있습니다.

"그림은 결코 아파트나 치장하기 위해 그리는 것이 아니다. 그림은 적과 싸우는 가장 강력한 무기가 되어야 한다."

1937년 4월 26일, 스페인 북부 바스크 지방의 가장 오랜 역사를 가진 도시 게르니카의 하늘에 새까만 독일 전투기 수십 대가 모습을 드러냈습니다. 그러곤 아무런 설명도 이유도 없이 50톤의 폭탄을 쏟아 부었습니다. 단 4시간의 폭격으로 마을 주민 1600명이 사망했고 마을 전체 가옥의 80%가 파괴되었지요. 사망자는 대부분 민간인이었습니다. 그저 여느 날과 다름없이 장을 보러 나왔던 게르니카의 주민들이었습니다. 참혹한 결과에 비해 폭격의 표면적 이유는 너무나 단순했습니다. 독일 공군의 공중 폭격 능력 실험이었다는 것입니다. 당시 파리에 머물고 있던 피카소는 신문을 통해 자신의 조국, 스페인에서 벌어진 참상을 확인하곤 말없이 붓을 들었지요. 그의 분노와 슬픔은 한 달 보름 만에 가로 7.77m, 세로 3.5m의 대작을 완성케 했습니다.

〈게르니카〉Guernica에는 색이 없습니다. 그러나 무덤덤한 흑백 단색조는 오히려 고통과 비탄의 분위기를 고조시키는 역할을 하고

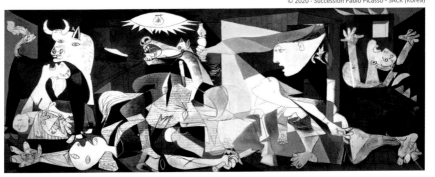

있습니다. 또한 〈게르니카〉는 사실적이지 않습니다. 죽은 아이를 끌어안고 처절하게 절규하는 여인, 부러진 칼을 부여잡은 채 죽은 남자의 손, 불타는 건물에서 추락하는 여인, 창에 찔려 고통으로 몸부림치는 말, 무너지는 벽…. 그림의 모든 요소가 비사실적으로 그려졌음에도 게르니카 공습의 파괴적인 성격을 보여주는 데는 부족함이 없지요.

〈게르니카〉는 그해 파리 만국박람회에 전시되었습니다. 이후 미국을 비롯한 세계 각국으로 전시를 돌며 많은 이에게 인간의 그릇된 광기로 말미암은 전쟁이 얼마나 끔찍하고 파괴적인 결과를 낳는가를 경고했습니다. 이처럼 20세기 미술 사조를 선도한, 미술사를 통틀어 가장 성공한 화가 피카소는 조국의 아픔을 모른 척하지 않았습니다. 수백 마디의 말보다 강력한 한 장의 그림으로 이 시대의 평화를 염원했습니다.

1950년 한국 전쟁, 1964년 베트남 전쟁, 2003년 미국의 이라크 공습. 앞으로도 〈게르니카〉는 우리 곁에 있을 것입니다. 우리가 인류애를 잃고 잘못된 길로 걸어갈 때마다 다시 살아 돌아와 엄중한 메시지를 전할 것입니다. ┘

감상 팁

○ 피카소는 1951년에도 전쟁의 참상을 고발한 작품을 남겼습니다. 〈한국에서의 학살〉이 그것입니다. 작품 제목에서 짐작할 수 있듯 1950년에 발발한 한국 전쟁 중 벌어진 끔찍한 '신천리 양민 학살'이 배경입니다. 피카소에게 이 그림을 의뢰한 것은 프랑스 공산당입니다. 미군이 벌인 민간인 학살을 주제로 그림을 그려달라고 요구했지요. 하지만 그림을 살펴보면 만삭의 임산부와 어린아이들에게 총을 겨눈 군인들이 마치 살상 무기나 살인 로봇처럼 그려졌을 뿐 어디에도 미군이란 흔적은 보이지 않습니다. 피카소는 그림을 통해 학살의 주체가 누구인지보다는 전쟁 자체의 참혹함을 보여주고 싶었기 때문입니다. 오늘은 피카소의 시대를 관통하는 사회 참여적인 그림을 만나보는 것은 어떨까요?

나는 세상의 배꼽

살바도르 달리, 〈구운 베이컨과 부드러운 자화상〉

1941년 | 61.3×50.8cm | 캔버스에 유채 | 스페인 피게레스, 살바도르 달리 극장 박물관

발작적으로 웃어젖히고 미치광이 흉내를 내며 기행을 일삼던 스페인의 초현실주의 거장, 그의 이름은 살바도르 달리Salvador Dalí, 1904~1989입니다. 당시 예술가들에게 삶은 작품의 연장선상이었습니다. 달리는 사람들의 눈에 띄기 위해 종잡을 수 없는 행동을 하고 대중의 시선을 훔치기 위해 고군분투했습니다. 사진 한 장을 찍기 위해 고양이를 스물여덟 번이나 던져 동물 학대라는 비난도 받았습니다. 미국의 한 스튜디오에서 사진을 찍기 위해 사진작가 필리프 홀스먼과 아이디어를 나누며 오리의 엉덩이에 다이너마이트를 넣어 터뜨리자고 제안했지만, 시대의 금기 앞에 이내 소심해진 달리는 고양이에게 물이나 한 바가지 뿌리자며 물러나기도 했습니다. 결과적으로는 당시 존재하지 않던 합성 기술을 수작업으로 일구어냈는

데, 그의 모습에 박수를 쳐야 할지 혀를 차야 할지 모르겠습니다.

달리는 런던에서 열린 초현실주의 개막식에 잠수복과 잠수 헬멧을 쓴 채 등장하기도 했습니다. 코스튬에 가까운 복장으로 사람들을 놀라게 한 그는 잠수복을 입은 채 연설을 이어나갔습니다. 꽉 막힌 헬멧 때문에 10분도 채 지나지 않아 숨을 헐떡였고, 이내 호흡이 곤란해진 그는 손을 허우적거리면서 청중들에게 도움을 청하며 쓰러졌습니다. 헬멧을 벗고 정신을 차린 그는 경이를 담은 박수갈채 속에 깨어났다고 합니다. 숨이 달리는 모습마저 퍼포먼스라 착각하게 만들었던 '사고'가 될 뻔한 해프닝입니다.

달리에게 세상은 그를 중심으로 돌고 있었습니다. 자동차 운전대 같은 콧수염의 유명세는 그의 기상천외한 모습을 더 도드라져 보이게 합니다. 달리보다 그의 콧수염이 더 유명하다는 평론가의 견해도 있을 정도였죠. 자신을 세상의 배꼽이라 부르짖었던 그의 작품 세계는 잠수복보다는 우주복을 입고 떠나야 볼 수 있는 우주의 모습에 가깝지 않을까 싶습니다.

달리의 그림에는 석류, 달걀, 빵 등과 같은 음식이 종종 등장했습니다. 〈구운 베이컨과 부드러운 자화상〉Soft Self-Portrait with Grilled Bacon에는 그를 상징하는 콧수염의 가면 옆으로 베이컨이 그려져 있습니다. 그의 연인인 갈라의 어깨에 양의 갈빗대를 걸친 모습을 그린 것으로도 유명한데, 왜 둘을 함께 그렸냐는 질문에 "나도 갈라도 양갈비를 좋아한다. 함께 그리지 않을 이유가 무엇인가?"라고 반문하기도 했습니다. 그런가 하면 식욕을 감소시키는 삽화가 가득한 요리책을 제작하기도 했죠.

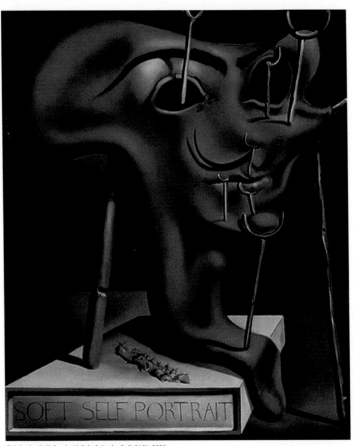

달리만큼이나 초현실적인 미식의 세계입니다. 스탕달은 아이스
크림을 먹으며 "이 달콤함이 금기된 것이라면 얼마나 더 감미로울
까"라고 탄식한 이탈리아의 왕녀 이야기를 일기에 적었습니다. 달

리는 이를 자서전에 인용했는데, 금기에 가까운 달리의 취향은 날것에 가까운 스테이크를 즐기고 식욕을 돋우기 위해 소의 피를 데워 먹으며 피를 꿀보다 달게 음미하는 것이었다고 합니다. 금지된 것은 언제나 달콤한 법입니다. _K

감상 팁

○ 살바도르 달리는 '츄파춥스'의 로고를 디자인한 것으로도 유명합니다. 코카콜라만큼 직관적인 로고를 만들기 위해 고민하던 이 회사의 사장에게 단 몇 분 만에 레스토랑 휴지에 도안을 스케치해주었다고 합니다. 데이지꽃 모양의 로고를 측면이 아닌 위로 향하게 해달라는 당부와 함께 말이에요. 천재적 괴짜의 면모를 보여주었던 그를 상상하며 그림을 감상하는 것도 좋을 것 같습니다.

매혹할 것인가, 매혹당할 것인가

살바도르 달리, 〈레다 아토미카〉

1949년 | 62.1×48cm | 캔버스에 유채 | 스페인 피게레스, 살바도르 달리 극장 박물관

〈레다 아토미카〉Leda Atomica 속 주인공은 살바도르 달리Salvador Dalí, 1904~1989의 연인 갈라입니다. 달리의 뮤즈였던 갈라는 그림에서 제우스를 매혹한 아름다운 왕비 레다로 표현되었습니다. 레다는 스파르타의 왕 틴다레오스의 아내입니다. 올림포스 신들의 제왕이라 불리던 제우스는 레다의 아름다움에 사로잡혀 백조로 모습을 바꾸어 그녀를 유혹하는 데 성공하지요. 문득 궁금합니다. 제우스는 레다를 매혹한 걸까요, 레다에게 매혹당한 걸까요?

러시아 카잔에서 태어난 갈라의 본래 이름은 엘레나 이바노브나 디아코노바입니다. 갈라Gala는 에티오피아식으로 그녀를 부르는 애칭 같은 것으로 '자유로운 사람'이라는 뜻입니다. 그녀의 삶은 리비도(라틴어로 욕망, 갈망을 의미하는데, 지그문트 프로이트는 사랑이나 성욕과

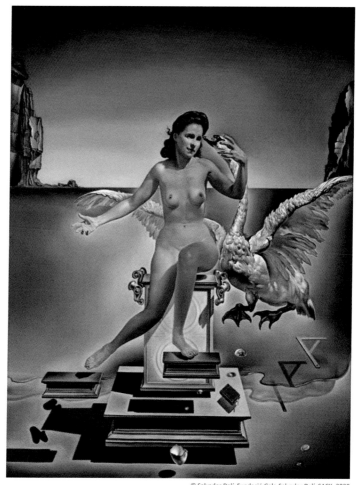

관련된 에너지라는 의미로 사용하기도 했습니다)적 자유의 표본입니다. 달리
를 만나기 전 초현실주의 시인 폴 엘뤼아르의 아내였던 갈라는 막

스 에른스트와 앙드레 브르통까지 세 남자 사이를 오가는 자유로움을 보여줬습니다. 그녀에게 매혹당한 미술 평론가 앙드레 브르통은 뒤늦게 그녀를 마녀라 고발하며 때늦은 비난을 했죠. 그때 그녀를 사로잡은 것은 달리입니다. 겨드랑이에 썩은 양파를 끼고 무릎에는 칼자국을 내고 수영모를 쓴 채로 청혼하는 괴상한 남자의 유혹은 치명적이었습니다. 엘뤼아르 갈라는 시들해진 그녀의 이름을 버리고 살바도르 갈라가 되어 그의 플라토닉한 사랑의 여신이 되기로 합니다. 남자를 지배하고자 했던 갈라의 욕망은 그녀만을 숭배하는 열 살이나 어린 남자 달리로 완성되죠. 초현실주의의 제왕 살바도르 달리를 매혹한 '갈라리나'는 그의 종교이자 달리의 예술 세계를 표현하는 '갈라리즘'에 가깝습니다.

그녀는 달리의 모든 것을 지배했습니다. 작품 속 그의 서명마저 갈라-살바도르 달리Gala-Salvador Dali로 바뀌었으니 말입니다. 달리의 곁에 머무르면서도 일흔이 넘은 나이까지 남색을 즐겼지만 달리는 개의치 않았습니다. 유년 시절 성병에 관한 책을 읽은 후 여성 생식기 혐오증을 가지게 된 달리는 성적 친밀감에 두려움을 느꼈다고 알려져 있습니다. 왜곡되고 일그러진 애정은 자기애와 관심에 대한 광기 어린 집착으로 나타나기도 했습니다. 그런 달리를 보듬어주고 불온한 그의 영혼을 치유한 그녀는 그의 어머니이자 뮤즈였으며 숭배해 마지않을 성모였습니다.

갈라를 만난 그는 이제껏 느껴보지 못한 평온함을 느끼며 내면의 불안을 걷어내고 안정적으로 작업할 수 있게 됩니다. 달리는 실제로 그녀를 성모 마리아에 빗대 종교화에 가까운 연작을 내보이기

도 했습니다. 그를 머리끝부터 발끝까지 가득 채운 것은 모두 갈라, 갈라였습니다. 갈라는 1982년 독감과 치매를 앓다 사망하는데, 갈라를 잃은 달리는 그 이듬해의 작품을 마지막으로 모든 의욕을 상실한 듯 작품 활동을 멈추고 그녀와 함께 머물던 피게레스에서 7년 후 심장마비로 그녀에게 회귀합니다. _K

감상 팁

○ 살바도르 달리의 마지막 유작은 〈제비의 꼬리〉입니다. 암컷 제비는 수컷을 선택할 때 긴 꼬리를 본다고 합니다. 제비의 긴 꼬리 같은 달리의 콧수염은 갈라를 유혹하기에 충분했던 것 같습니다. 그림을 통해 현실을 뛰어넘어 서로에게 꼭 맞는 반쪽이 되어준 한 쌍의 커플을 떠올려 보는 것은 어떨까요?

위대한 예술가는 훔친다

파블로 피카소, 〈시녀들〉

1957년 | 194×260cm | 캔버스에 유채 | 스페인 바르셀로나, 피카소 미술관

1897년 스페인의 수도 마드리드. 열여섯 살 파블로 피카소Pablo Picasso, 1881~1973는 사랑에 빠졌습니다. 미술 교사였던 엄격한 아버지의 권유로 바르셀로나에서 홀로 유학을 떠나온 지 두 달쯤 되었을까요? 스페인의 내로라하는 그림 신동들이 모인다는 산 페르난도 왕립 미술학교의 수업도 그의 마음을 사로잡지는 못했습니다. 학교에서 더 이상 배울 것이 없다고 느낀 피카소의 발길은 늘 프라도 미술관으로 향했지요. 라파엘로, 엘 그레코, 티치아노, 루벤스, 고야… 이른바 서양 미술을 대표하는 거장들의 작품이 즐비한 프라도 미술관만이 오직 어린 피카소의 학교이자 말동무였습니다. 그리고 이곳에서 드디어 그를 만났습니다. 스페인 역사상 가장 위대한 화가, 디에고 벨라스케스.

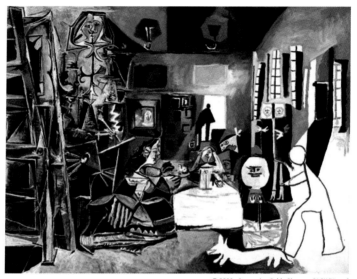

"내가 뛰어넘고 싶은 화가는 벨라스케스가 유일하다."

피카소는 미술관 전시실 바닥에 주저앉아 벨라스케스의 그림을 그리고 또 그렸습니다. 이때부터 시작된 벨라스케스를 향한 존경과 경쟁 심리는 피카소의 평생에 걸쳐 계속되었습니다. 스페인을 떠나 프랑스에 정착한 이후에도 말이죠.

1904년 파리 몽마르트 인근의 허름한 바토 라부아르Bateau Lavoir 에 자리를 잡은 피카소는 이곳에서 계속된 좌절에 몸서리칩니다.(라 부아르는 '세탁선'이라는 뜻으로 당시 파리 센강에 정박해 사람들의 빨래를 대신해주 던 배처럼 낡고 허름한 집이라는 의미의 별명입니다.) 절친했던 친구의 자살,

썩은 소시지를 먹고 허기를 달래야 할 정도의 생활고, 그리고 무엇보다 그를 힘들게 한 것은 파리에 이른바 자신만큼 그리는 화가가 넘쳐난다는 현실이었습니다. 어린 시절부터 쏟아지던 영광과 찬사는 이제 그의 것이 아니었습니다. 그의 그림은 누구에게도 팔리지 않았으며, 파리에 넘쳐나는 그저 그런 화가 중 하나가 되어버릴 위기에 처했지요.

이 시기 피카소는 전에 없던 방법으로 새로운 그림을 그리는 앙리 마티스, 조르주 브라크, 아메데오 모딜리아니 등에 자극을 받았습니다. 그는 이를 계기로 자신이 가지고 있던 그림에 대한 고정관념들을 하나둘 깨부수는 작업을 시작했습니다. 대중과 화단을 사로잡을 새로운 그림을 원했던 피카소는 무엇보다 재현하려는 공간과 대상을 해체하는 데 집중했고, 이는 화가로서 그의 인생이 뒤바뀌는 결정적인 순간이 되었습니다. 서양 미술사의 가장 혁명적인 작품 중 하나로 평가받는 입체주의 작품 〈아비뇽의 처녀들〉을 기점으로 자신의 존재를 파리의 화단에 단단히 각인시킨 것입니다.

1957년 화가로서 절정의 시기를 맞이한 일흔여섯 살의 피카소는 다시금 존경하는 벨라스케스를 떠올렸습니다. 60년 전 두 눈에 처음 담은 이후 단 한 번도 잊은 적 없는 작품 〈시녀들〉을 자신만의 방식으로 뛰어넘기 위해 붓을 든 것입니다. 마치 어린아이가 가장 좋아하는 장난감 로봇의 팔이며 다리, 머리 등을 분리해서 그 구조를 파악하는 것처럼, 피카소는 벨라스케스의 〈시녀들〉을 이해하기 위해 작품을 해체하고 분해하기를 거듭했습니다.

캔버스 앞에 선 화가 벨라스케스, 마르가리타 공주와 양옆의 시

녀들, 난쟁이와 큰 개, 거울 속 국왕 부부, 앞에 선 왕비의 시종장까지, 피카소의 〈시녀들〉The Maids of Honour에는 원작과 동일한 인물들이 등장합니다. 심지어 그 위치마저 같지요. 하지만 둘은 분명 전혀 다른 그림입니다. 피카소의 그림은 마치 어린아이가 장난치듯 그려놓은 것처럼 보입니다. 색채도 원작처럼 사실적이지 않습니다. 이처럼 피카소의 〈시녀들〉이 재미있는 이유는 원작과 전혀 다른 화풍으로 단순한 모방을 넘어 창작을 이루어냈다는 점입니다.

전문가들이 뽑은 회화 역사상 가장 위대한 그림이자 미술사에서 가장 많은 논란과 해석을 낳은 벨라스케스의 〈시녀들〉. 그리고 이 명작을 전에 없던 새로운 화풍으로 재창조한 피카소. 피카소의 〈시녀들〉이 역사상 존재하는 수많은 모작, 방작, 패러디, 오마주, 차용 작품 중 가장 위대한 작품이라 평가받는 이유가 바로 여기에 있습니다.

"Good artists copy, Great artist steal."

"좋은 예술가는 모방하고, 위대한 예술가는 훔친다." 피카소의 말입니다. ⌐

감상 팁

○ 바르셀로나 피카소 미술관에는 무려 46점의 〈시녀들〉이 전시되어 있습니다. 존경하는 벨라스케스의 원작에 걸맞은 단 한 점의 작품을 그리기 위해 피카소가 얼마나 많은 노력을 기울였는지 알 수 있는 부분

입니다. "천재는 99%의 노력과 1%의 영감으로 이루어진다"는 토머스 에디슨의 명언은 동시대를 살았던 피카소를 만나 더욱 빛이 나는 듯싶습니다. 바르셀로나 피카소 미술관 홈페이지 등을 통해 나머지 99%의 〈시녀들〉도 만나보세요.

비극을 선택한 주인공

파블로 피카소, 〈재클린〉

1957년 | 116×89cm | 캔버스에 유채 | 스페인 바르셀로나, 피카소 미술관

"자신이 그린 초상화와 똑같이 생긴 여자를 길거리에서 만났다면 제 남편은 아마 까무러쳤을 거예요."

파블로 피카소Pablo Picasso, 1881~1973의 부인 재클린 로크가 남편의 작품(큐비즘)을 두고 한 말입니다. 어쩐지 재클린은 이 말을 하며 웃었을 것 같습니다. 호탕하지는 않지만 수줍지도 않게 유머러스하고 경쾌하게 말하며 한 손에는 얼음 담긴 코냑 잔을, 다른 한 손에는 담배를 들고 있을 것만 같습니다. 어렵지 않게 떠오르는 프렌치 클리셰죠.

재클린은 피카소의 일곱 번째 연인이자 두 번째 아내입니다. 자신의 이름보다 '피카소의 마지막 뮤즈'라는 타이틀이 더 익숙한 그녀는 프랑스 파리 태생으로, 피카소를 만났을 당시 이혼한 미혼모였습니다. 둘은 프랑스 남부에 위치한 도자기 공방에서 처음 만났

는데, 우연히 그곳을 방문한 피카소가 진열된 도자기들 사이를 돌아다니다 그곳에서 일하던 재클린을 발견했습니다. 재클린의 나이 스물일곱, 피카소의 나이 일흔둘이었지만 그는 당시 많은 여인이 숭상하던 '화가 피카소'였죠.

이 일을 계기로 당시 피카소의 애인이었던 프랑수아즈 질로는 피카소를 떠납니다. 질로는 "드레스의 지퍼가 채 잠기지 않아 허리부터 목까지 이어진 지퍼를 뜯어내고 자신의 옷장에서 옷을 훔쳐 입던 뚱뚱한 여인"으로 재클린을 회상합니다. 피카소의 다른

뮤즈들이 그러했듯, 재클린도 그의 캔버스에 등장하며 피카소의 오브제 중 하나로 자리 잡았습니다. 지금 소개하는 재클린의 초상화 〈재클린〉Jacquline은 1957년 피카소가 그녀와 함께 프랑스 남부 지방 칸에 머무를 때 그린 것입니다.

재클린은 피카소에게 헌신합니다. 그녀의 헌신은 피카소의 죽음으로 완성되는데, 피카소가 죽은 후 여자관계만큼이나 복잡한 피카소의 재산 분쟁을 하나둘 정리했습니다. 11년여의 시간과 노력에 힘입어 모든 문제는 해결되었고, 재클린에게는 마지막 소명만이 남아 있는 듯했습니다. 피카소가 세상을 떠난 지 13년이 되던 해, 살아 있었다면 함께 맞이했을 그의 105번 째 생일을 열흘 남겨두고 재클린은 살던 곳에서 권총 자살로 생을 마감했습니다. 마지막으로 남은 그녀 자신마저 피카소에게 헌정하는 순간이었습니다.

재클린은 제 발로 피카소의 그림자 속으로 걸어 들어가 자신을 영원히 잠식시켜 버렸습니다. 그리고 피카소가 묻힌 프랑스 엑상프로방스의 보브나르그 고성에 나란히 안치되었죠. 피카소가 생전에 그녀에게 선물한 곳이기도 합니다. _K

감상 팁

○ 재클린의 눈동자를 깊이 들여다보세요. 공허한 눈은 자신에게 찾아올 비극을 아는 듯합니다. 피카소의 가장 슬픈 여인, 재클린 로크. 희극의 들러리가 아닌 비극의 주인공을 택한 그녀에게 잠시 온전한 시선을 쏟아보세요.

따뜻한 멜로디

호안 미로, 〈하늘색의 금〉

1967년 | 205×173cm | 캔버스에 유채 | 스페인 바르셀로나, 호안 미로 미술관

　　파블로 피카소를 만난 호안 미로Joan Miró, 1893~1983는 자신이 왜 초현실주의 화가라는 말을 들어야 하는지 모르겠다며 볼멘소리를 늘어놓았습니다. 그는 어떤 사조에도 편입되는 걸 원치 않았습니다. 다양한 예술 스타일의 영향을 받았지만 언제나 새로운 시도를 지향했죠.

　　미로는 1918년 바르셀로나에서 첫 전시를 연 이후 1921년 파리의 개인전에서 실력을 인정받았습니다. 형태가 기하학적인 그림으로 유명하지만 파리 아카데미에 입학할 만큼 사실적인 묘사에도 탁월했습니다. 2차 대전 이후 미국을 방문해 잭슨 폴록의 드리핑dripping 기법(붓을 사용하지 않고 물감을 직접 캔버스에 붓거나 흘려 우연한 효과를 획득하는 기법)과 로버트 마더웰, 마크 로스코의 추상 표현에서 영향을

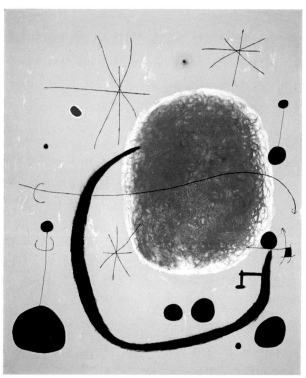

받았고 점, 선, 면과 같은 단순한 기호를 이용해 꾸미지 않은 원시적 아름다움을 표현하는 데 몰두했습니다. 그리고 재료를 가리지 않는 실험적인 작업을 통해 자신만의 독특한 예술 세계를 구축했습니다.

미로의 불평에는 설득력이 있습니다. 그의 그림에는 한눈에 그의 작업이라는 것을 알아챌 수 있을 만큼 경쾌한 낙천성이 존재하기 때문입니다. 대체로 어두운 디스토피아를 떠올리게 하는 다른 초현실주의 작품들과 달리 미로의 그림은 오히려 유토피아에 가깝습니다.

이는 어쩌면 유년 시절에 경험한 자연에서 비롯된 것이 아닐까 싶습니다. 미로는 금속 세공사인 어머니와 시계 장인인 아버지의 맏아들로 태어나 산과 들을 자유롭게 돌아다니며 감수성 가득한 어린 시절을 보냈죠. 조부모가 머물던 마요르카섬을 종종 방문했는데, 이곳은 지중해의 지상낙원이라 불리는 곳이었습니다. 쇼팽이 요양한 곳으로도 유명하죠. 섬에서 미로가 느낀 자연의 경이는 그의 작품에서 새, 벌레, 뱀, 해, 달, 별, 사람을 통해 등장하곤 합니다.

〈하늘색의 금〉The Gold of the Azure은 자연에 대한 끊임없는 탐구와 추상적인 상징 체계가 잘 드러나는 작품입니다. 밝은 노란 배경에 그린 파란 물체는 실타래나 뭉친 머리카락처럼 보입니다. 배경과 파란 물체 사이로 벌어진 하얀 공간은 그림이 쉬는 숨이 드나드는 듯하며, 선으로 표현된 별, 검은 점, 길게 늘어진 어두운 선은 따뜻한 멜로디를 만들어냅니다. 경쾌하지만 깊이가 느껴지는 작품에는 어린아이의 순수함을 간직한 호안 미로만의 고유한 언어 체계가 고스란히 담겨 있는 것 같습니다. _K

감상 팁

○ 호안 미로는 마요르카섬에서 말년을 보낼 당시 애국가를 작곡한 안익태 선생님과 이웃으로 예술적 영감을 주고받았다고 합니다. 장르를 초월해 예술가들과 교감했던 호안 미로, 그의 그림을 보며 지중해를 삼켜버린 금빛 태양처럼 빛나는 그의 광활한 상상의 우주를 유영해보아도 좋을 것 같아요.

소페인 피게라스, 살바도르 달리 극장 박물관

독일

Germany

독일에서는 뮌헨에 있는 알테 피나코테크에 소장된 작품들을 소개합니다. 중세 시대부터 로코코에 이르기까지, 독일 미술사가 어떻게 발전했는지를 한눈에 불러볼 수 있는 미술관이죠. '피나코테크'는 그리스어로 '그림 수집관'이라는 뜻으로, 뮌헨에는 알테 피나코테크 외에 노이에 피나코테크와 모던 피나코테크가 있습니다. 기회가 있다면 각각 다른 매력을 가진 세 미술관을 꼭 방문해보세요.

알테 피나코테크
Alte Pinakothek

독일 화가들의 작품뿐만 아니라, 그들이 영향을 받았던 이탈리아, 플랑드르 화가들의 작품까지 한데 모아놓은 큐레이팅이 눈에 띕니다. 안전선을 넘지만 않는다면, 레오나르도 다빈치, 렘브란트, 루벤스 등 거장의 작품에서 붓 터치까지 볼 수 있을 만큼 쾌적한 관람 환경을 자랑합니다. 대표작으로는 뒤러의 <모피 코트를 입은 자화상>, 루벤스의 <레우키포스 딸들의 납치> 등이 있습니다.

르네상스의 아버지

조토 디본도네, 〈최후의 만찬〉

1303/6~1312/13년 | 47.6×46.1cm | 나무에 템페라 | 독일 뮌헨, 알테 피나코테크

이탈리아의 화가 조토 디본도네Giotto di Bondone, 1267~1337는 근대 회화의 아버지로 불리며, 세계 3대 미술관 중 하나인 피렌체 우피치 미술관의 첫 번째 전시실에 소개되고 있는 화가입니다. 또한 그는 중세를 뛰어넘어 르네상스의 아버지라는 평가를 받기도 합니다. 이탈리아의 르네상스를 알기 위해서는 조토부터 알아야 한다는 말이 있을 정도죠.

〈최후의 만찬〉Last Supper은 피렌체에 있는 산타크로체 성당 제단화의 일부분입니다. 산타크로체는 프란체스코 수도회의 성당으로 미켈란젤로, 갈릴레오 갈릴레이, 단테 등 이탈리아를 대표하는 위인들의 영묘가 있는 곳으로도 유명합니다. 〈최후의 만찬〉은 세 점의 제단화 중 첫 번째 그림입니다.

　이 그림은 예수가 십자가에 매달리기 전 제자들과 함께한 마지막 식사를 주제로 담고 있습니다. 조토의 특징을 느낄 수 있는 걸작이죠. 먼저 인물부터 살펴보겠습니다.

　식탁 가장 앞쪽에는 예수가 앉아 있습니다. 성경 내용에 따라서도 쉽게 찾을 수 있지만 후광에 있는 십자가를 봐도 바로 알 수 있죠. 예수에게 안긴 사도 요한, 그 옆의 짧은 흰 수염이 있는 베드로, 포도주에 적신 빵을 건네받으며 유일하게 후광이 없는 유다까지 확인할 수 있습니다. 예수는 빵과 포도주를 나누며 누군가가 자신을

배신할 것이라고 말합니다. 그 말을 들은 제자들은 "누구야? 너야? 무슨 소리야?"라며 당황해하지 않았을까요? 조토는 바로 그러한 제자들의 걱정과 근심을 인물의 표정을 통해 생생하게 표현하고 있습니다. 이전 중세 시대의 작품처럼 경직되거나 인위적인 얼굴 표정이 아니라 '실제 그 상황'을 묘사하고 있는 조토의 특징이 드러납니다.

인물들의 몸 표현에서도 그만의 특징을 찾을 수 있습니다. 몸을 평면적으로 그리지 않고 명암을 통해 볼륨감을 주며 실제 인간 같은 '입체 표현'을 하고 있다는 점입니다. 그런데 조토는 인물만이 아니라 공간에서도 이러한 입체 표현을 보여주고 있습니다.

지금 예수와 열두 제자는 실내에 있을까요, 실외에 있을까요? 그림의 배경인 벽과 발코니를 통해 우리는 실내라는 것을 알 수 있습니다. 그러나 단순한 실내가 아니라 뒤로 공간이 들어간 실내죠. 사선으로 들어간 발코니와 더불어 사선의 바닥 선, 사선의 테이블을 통해 안으로 들어간 공간감을 인식할 수 있습니다.

이 그림은 원근법이 발달하기 전에 그린 것으로, 이러한 표현을 원근법이라고 하지 않고 "평면에 3차원의 공간을 표현했다"라고 이야기합니다. 아마 당시 사람들은 이 그림을 보며 마치 우리가 처음 3D 영화를 봤을 때와 비슷한 충격을 받았을 것입니다. 지금은 너무도 당연해 보이는 이러한 표현이 그토록 놀라웠던 이유는, 이 그림을 그린 1300년대 초반은 이성적, 과학적 사고가 그리 발달하지 않은 중세 시대였기 때문입니다. 그럼에도 조토는 과학적, 기하학적 고민을 통해 그림 속에 3차원 공간을 완성도 있게 표현했고, 결국

이것은 근대화와 르네상스의 시작을 알리는 출발점이 됩니다. 조금 과장된 표현일 수도 있지만, 그가 없었다면 우리에게 널리 알려진 라파엘로나 레오나르도 다빈치도 없었을지 모를 일이죠. _M

> **감상 팁**
>
> ○ 중세 시대에는 문맹률이 아주 높았습니다. 종교가 가장 중요했던 시기에 그림을 그린 주된 이유는 바로 글을 읽지 못하는 사람들에게 성경의 내용을 알리기 위함이었죠. 때문에 이러한 중세 종교화들 속에는 성경의 이야기가 아주 쉽게 직관적으로 표현되어 있습니다.

플랑드르 화풍이란

한스 멤링, 〈성모의 7가지 기쁨〉

1480년 | 81.3×189.2cm | 오크 패널에 유채 | 독일 뮌헨, 알테 피나코테크

한스 멤링Hans Memling, c.1430~1494은 독일 출신이지만 활동은 지금의 벨기에 지역에서 많이 했습니다. 실제로 우리는 〈성모의 7가지 기쁨〉The Seven Joys of the Virgin의 배경에 그려진 배가 떠 있는 바다를 통해 그가 살았던 도시의 풍경을 떠올릴 수 있습니다. 그가 내륙국가인 독일 출신임에도 불구하고 이런 바다를 그릴 수 있었던 것은, 그의 주 활동지가 해안 도시 브루게Brugge였기 때문입니다.

이 작품은 그동안 우리가 봐온 동시대의 그림들과 사뭇 다른 느낌입니다. 한 화폭에 무려 7가지 이야기를 담고 있기 때문입니다. 이를 '내레이션 기법'이라고 하는데, 이탈리아에 비해 상대적으로 그림 주문이 적었던 알프스 이북에서는 이렇듯 한 화폭에 많은 이야기를 담고자 했습니다.

시대가 시대이니만큼, 그림 속에는 성경의 이야기를 담고 있습니다. 그림의 왼쪽부터 이야기를 읽어 나가볼까요? 첫 번째는 '수태고지', 즉 성모 마리아가 천사로부터 예수 그리스도를 성령으로 잉태할 것을 전달받는 장면입니다. 그리고 두 번째는 아기 예수의 탄생, 세 번째는 동방 박사의 경배, 네 번째는 그리스도의 부활, 다섯번째는 그리스도의 승천, 여섯 번째는 성령강림, 일곱 번째는 성모 마리아의 승천입니다.

이 그림이 특히 흥미로운 이유는 이탈리아의 르네상스 작품과 비교했을 때 알프스 이북 지방 작품의 특징을 굉장히 잘 드러내고 있기 때문입니다. 환경적 요인 때문에 아주 세밀하게 그린 것이죠. 이탈리아는 오랜 옛날부터 일조량이 풍부해서 사람들의 야외 활동이 잦은 편입니다. 그렇다 보니 좀 더 거시적인 관점에서 관찰하고 그림을 그리는 데 익숙했죠. 반면 북쪽 지방은 이탈리아에 비해 일조량이 훨씬 적습니다. 실제로 겨울에 독일, 벨기에, 네덜란드 지방을 여행하다 보면 이 지역에서 왜 철학이 발달했는지 온몸으로 체감할 수 있을 만큼 해를 찾아보기가 쉽지 않습니다. 한여름에도 해는커녕 비가 오고 우중충한 날씨가 계속 이어지는 경우도 많죠.

좀 더 생생하게 상상해볼까요? 날씨가 좋지 않으니 외출할 일도 많지 않고, 심지어 난방기구도 변변치 않아 추위를 막기 위해 창문도 작게 내었습니다. 하물며 조명기구도 발달하지 않았던 옛날에는 더 어두웠을 것입니다. 어쩌다 날이 좋아 햇빛이 쨍하고 들어와야지만 사물의 생김새를 제대로 볼 수 있었죠. 그래서 볼 수 있을 때 자세히 관찰해 화폭에 담아내기 시작했고, 대체로 하나의 물체를

세밀하게 묘사하는 미시적인 관점의 그림을 그리게 된 것입니다.

그림 맨 앞 '동방 박사의 경배' 부분을 좀 더 자세히 살펴보겠습니다. 검은색 말과 갈색 말 중 한 마리는 물을 이미 마신 것 같고, 나머지 한 마리는 목을 축이고 머리를 털며 일어나는 중입니다. 사진기도 없던 시절이니 화가는 몇백 번을 반복해서 말의 모습을 관찰

했겠죠. 그리고 찰나의 순간을 반복적으로 포착, 아주 세밀하면서도 생동감 있게 표현할 수 있었을 것입니다. 이러한 세밀한 표현들은 훗날 '플랑드르(주로 지금의 네덜란드, 벨기에 서부, 프랑스 북부를 통칭하는 말) 화풍'으로 전통이 이어지며 알프스 이북의 그림에 큰 영향을 끼칩니다. _M

감상 팁

○ 내레이션 기법으로 그려진 만큼, 많은 이야기가 한 폭에 담겨 있기 때문에 그림의 크기와 상관없이 각각의 이야기별로 그림을 읽어 나가야 합니다. 그러면 마치 이야기가 진행되는 듯한 생동감을 느낄 수 있을 것입니다.

라파엘로의 스승

피에트로 페루지노, 〈성 베르나르의 환시〉

1493년 | 173×170cm | 패널에 유채 | 독일 뮌헨, 알테 피나코테크

〈성 베르나르의 환시〉The Vision of St. Bernard는 르네상스 시대의 이 탈리아 화가 피에트로 페루지노Pietro Perugino, 1450~c.1523의 그림입니 다. 페루지노는 대중적으로 잘 알려지지 않았지만 사실 레오나르도 다빈치와 비교되기도 했던 화가입니다. 그 이유를 이 그림에서 찾 아볼 수 있습니다.

이 그림은 성인 베르나르에게 성모 마리아가 나타난 장면을 그 린 것입니다. 베르나르 성인은 11세기에 화려하고 사치스러운 기 독교 문화에 반대하며 검소함과 경건함을 강조하는 시토회란 수도 회를 만든 사람입니다. 그의 상징은 흰색 수도복과 지팡이, 책, 사슬 로 묶인 악마 등으로 이 그림에서도 흰색 수도복과 책을 발견할 수 있습니다.

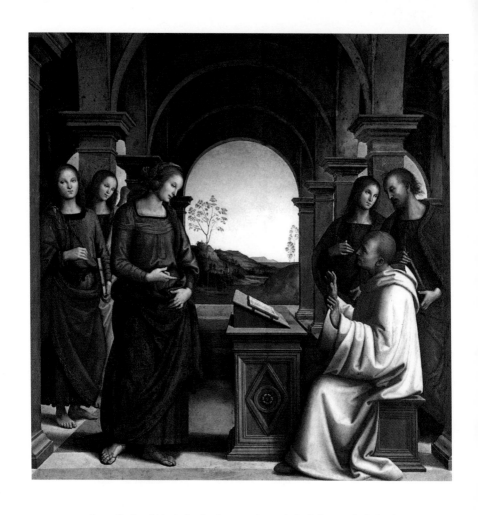

그럼 그림 속 인물들이 서 있는 공간은 어디일까요? 실내와 실
외로 구분되어 있으며, 공간 속에 정확한 원근법을 표현한 것을 볼
수 있습니다. 자세히 살펴보면 르네상스 양식의 건물 안에 반원 아
치가 들어가 있고 기둥으로 내려오고 있습니다. 기둥에서 살짝 튀

어나온 다도(dado, 방의 벽에서 윗부분과 다른 색깔이나 재질로 만든 아랫부분)를 볼 수 있는데, 이 다도의 꼭짓점을 선으로 연결해보면 배경 너머 산과 산 사이의 한 점, 즉 소실점으로 모입니다. 이렇듯 피에트로 페루지노는 최초로 원근법을 주제로 논문을 쓴 화가(피에로 델라 프란체스카)에게 강한 영향을 받아 정확한 계산으로 원근법을 표현할 수 있었기에 다빈치와 비견될 만한 화가였죠.

공간 표현에서만 그의 실력을 알 수 있는 것은 아닙니다. 인물 표현에서도 또 하나의 이유를 찾을 수 있습니다. 페루지노는 회화뿐 아니라 청동 조각상(레오나르도 다빈치의 스승인 베로키오)에서도 영향을 많이 받아 인물을 풍부한 명암으로 무게감 있게 그렸습니다. 성 베르나르의 옷을 보면 정말 조각 같다는 느낌을 받을 수 있죠. 또한 3:3 비율의 좌우 대칭 구도는 안정감을 더합니다.

그러나 인물들의 가장 큰 특징은 아주 우아하게 표현되어 있다는 점입니다. 이전 시대에 그려진 인간적인 성모 마리아의 모습이 아니라 천사나 성인같이 완벽하고 아름답게 표현되어 있습니다. 이것은 페루지노 그림의 특징인데, 그는 자신이 '종교적'으로 이상적이라고 생각하는 아름다움을 구현하려고 노력한 화가였습니다. 인물을 성스러운 모델처럼 표현하다 보니 그 아름다움에 매료된 사람들이 페루지노의 그림에 찬사를 보낼 수밖에 없었죠. 그러나 그러한 이유로 인물들을 자세히 보면 다 똑같이 그려졌다는 걸 발견할 수 있습니다. 그래서 나중에는 개성이 없다는 평가를 받기도 했죠.

배경 속 완벽한 원근법과 더불어 완벽한 인물 표현은 페루지노가 레오나르도 다빈치와 비견될 만했다는 점을 명확히 드러냅니다.

그는 커다란 공방을 차리고 많은 제자를 거느리기도 했는데, 제자 중 한 사람이 바로 르네상스 시대의 3대 거장으로 꼽히는 라파엘로입니다. _M

감상 팁

○ 뮌헨에 있는 알테 피나코테크에서는 라파엘로, 피에트로 페루지노, 레오나르도 다빈치의 그림을 한자리에서 만끽할 수 있습니다. 서로에게 큰 영향을 주고받은 세 거장의 그림을 책으로나마 함께 감상해보세요.

자신에 대한 끝없는 고뇌

알브레히트 뒤러, 〈모피 코트를 입은 자화상〉

1500년 | 67.1×48.9cm | 목판에 유채 | 독일 뮌헨, 알테 피나코테크

뮌헨을 떠나며 가장 아쉬웠던 건 피나코테크(회화관)에 놓인 작품들을 더는 마음껏 볼 수 없다는 점이었습니다. 미술에 별다른 관심이 없어 유럽에 살면서도 내로라하는 미술관과 박물관을 무심코 지나쳤던 내가 미술관에 갈 수 없다는 걸 가장 아쉬워하다니 참으로 신기하고도 의아했습니다. 그리하여 그곳을 떠나던 날, 꼭 가야 할 것만 같은 강박에 이끌려 내 발걸음이 닿은 곳은 뮌헨 공과대학 옆, 아마도 뮌헨에서 집 다음으로 가장 많이 방문했을 '알테 피나코테크'Alte Pinakothek였습니다.

이 미술관 2층에는 유독 사람들의 발걸음이 끊이지 않는 작품이 있습니다. 바로 독일 미술사를 통틀어 가장 중요하다 여겨지는 화가 알브레히트 뒤러Albrecht Dürer, 1471~1528가 스물여덟 살 때 그린

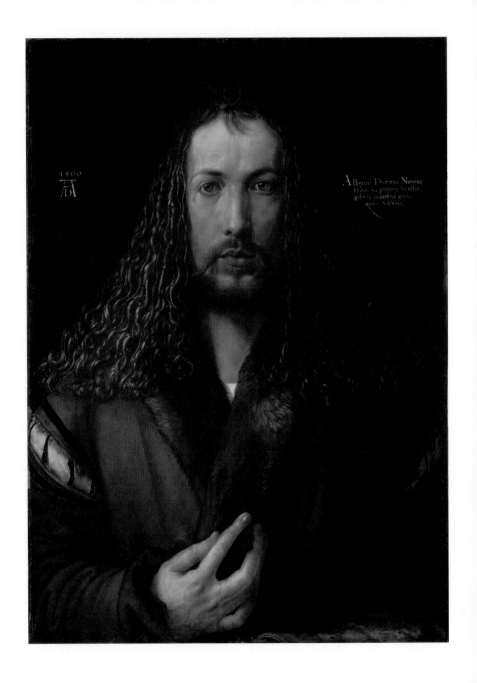

90일 밤의 미술관

〈모피 코트를 입은 자화상〉Self-Portrait in a Fur-Collared Robe입니다. 그림을 전혀 모르는 사람이 보아도 이 그림이 낯설게 느껴지지 않는 것은 아마 그림 속 얼굴이 예수의 상을 떠올리게 하기 때문일 것입니다.

헤어스타일이나 약간 비틀었지만 묘하게 예수의 축복 제스처를 취하고 있는 손 등이 우리를 착각에 빠뜨리기도 하지만, 사실 우리가 그림을 보자마자 예수의 얼굴을 떠올리는 이유는 무엇보다 시선 때문입니다. 16세기 초상화는 45도 각도로 앉은 자세를 그리는 것이 자연스러웠으며, 오직 예수와 마리아의 성상만 정면관으로 그렸습니다. 이는 예수가 십자가를 지고 골고다 언덕을 올라갈 때 흘린 피땀을 닦아준 베로니카 성녀의 수건에 그의 얼굴이 정면으로 찍혔기 때문입니다. 즉, 이러한 뒤러의 표현은 자칫 신성 모독으로 오해받을 수도 있는 위험한 행동이었습니다.

그럼에도 뒤러가 이러한 자세로 자신을 표현한 이유는 무엇일까요? 이 그림은 그가 첫 이탈리아 여행1494~1495을 한 뒤 그렸는데, 당시 이탈리아는 온통 르네상스로 물들어 있었습니다. 알프스 산자락을 사이에 두고 너무도 다른 이탈리아와 독일의 회화에 참된 예술가로서 열망이 끓어오르던 젊은 청년은 충격을 받았습니다. 이탈리아 회화의 아름다움에 반해 인체 해부학과 원근법 등 과학적인 기법도 끊임없이 연구했지만(자화상 속 골격과 눈동자, 살아 있는 듯한 손등의 힘줄을 통해 충분히 알 수 있죠), 그가 특히 충격을 받은 것은 화가의 입지였습니다. 독일에서 예술가는 여전히 단순한 기술공에 지나지 않았던 것과 달리, 이탈리아에서는 화가가 학자이자 사상가였던 것입니다.

이에 뒤러는 창조자인 예수의 모습에 자신의 자화상을 그려 넣음으로써 '진짜 예술가는 단순한 기술자가 아니라 무언가를 창조하는 사람이다'라는 메시지를 전달함은 물론, 바로 그러한 자신이 진정한 예술가라는 사실을 보여준 것입니다. 좌측에는 자신의 서명(A 밑에 D를 쓴 모양), 우측에는 "나 뉘른베르크 출신의 뒤러가 불멸의 색으로 스물여덟 살에 나 자신을 그렸다"라는 문구를 적어 자부심에 방점을 찍었습니다.

실로 독일의 미켈란젤로라 불리는 그가 고작 스물여덟 살 청년의 모습으로 그려낸 예술가의 모습이 지나친 허영심이 아니라 진실한 자부심의 표출인 것을 알기에 더욱 경이롭게 감상할 수밖에 없습니다. 또한 이후 수많은 판화와 회화로 독일을 비롯해 북유럽까지 르네상스를 불러온 뒤러의 진정한 예술가 정신을 느낄 수 있어 더욱 깊은 가치가 있습니다. _M

감상 팁

○ 뒤러는 빛나는 이마, 또렷한 눈동자, 고결하면서도 힘이 느껴지는 손동작을 그려 예술가가 갖춰야 할 지성과 관찰력, 탁월한 솜씨라는 덕목을 드러내 보였습니다. 자화상의 각 부분이 뜻하는 바를 생각하며 감상해보세요.

르네상스 시대 3대 거장

라파엘로 산치오, 〈카니자니 성가족〉

1505/6년 | 131×107cm | 패널에 유채 | 독일 뮌헨, 알테 피나코테크

이 그림에서 우리는 그 유명한 르네상스 시대의 3대 거장, 레오나르도 다빈치, 미켈란젤로, 라파엘로의 숨결을 모두 느낄 수 있습니다. 이 그림을 그리기 1년 전인 1504년, 라파엘로 산치오Raffaello Sanzio, 1483~1520는 스물한 살의 나이에 피렌체로 갑니다. 피렌체에 있는 베키오 궁전의 대회의실 벽면을 당대 거장인 레오나르도 다빈치와 미켈란젤로가 한 쪽씩 맡아 그림을 그린다는, 당시로서는 '대박 소문'을 듣고 그 모습을 보기 위해 길을 떠난 것이죠.

궁전에서 레오나르도 다빈치는 '앙기아리 전투', 미켈란젤로는 '카시나 전투'를 주제로 그림을 그리고 있었습니다. 둘 다 그림을 완성하지는 못했지만 그들의 대결을 지켜본 라파엘로는 두 거장의 영향을 받기 시작합니다. 그래서 이후에 그가 그린 〈카니자니 성가

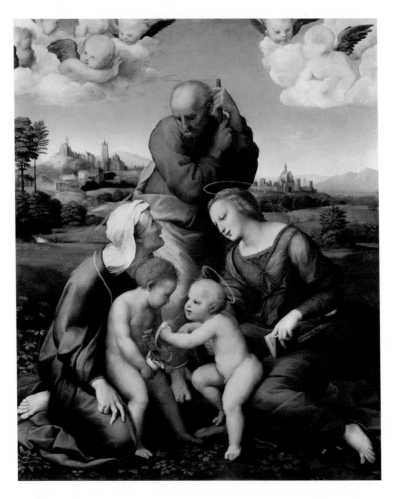

족〉The Canigiani Madonna에서 미켈란젤로와 레오나르도 다빈치의 영향을 모두 찾아볼 수 있습니다.

〈카니자니 성가족〉은 구약성서에 등장하는 인물들을 그린 것입니다. 홀로 서 있는 남성은 요셉, 시계 방향으로 오른쪽 아래는 성모

마리아와 아기 예수, 왼쪽은 엘리사벳과 세례자 요한입니다.

먼저 미켈란젤로의 영향부터 살펴볼까요? 첫째는 화면 구성입니다. 배경을 그리긴 했지만 배경보다는 인물이 눈에 훨씬 먼저 들어옵니다. 미켈란젤로는 화가이자 조각가였기에 배경보다는 인물에 집중하는 그림을 많이 그렸는데, 라파엘로도 이에 영향을 받아 그렸다는 것을 알 수 있습니다. 둘째는 인물의 자세입니다. 삼각형 구도의 꼭짓점에 있는 요셉의 자세를 보겠습니다. 편안하게 내려다볼 수 있음에도 불구하고 몸이 돌아간 불편한 자세입니다. 틀어지거나 과장된 자세를 통해 인체의 역동성을 잘 담아내는 것도 미켈란젤로의 특징입니다.

그러면 레오나르도 다빈치의 영향도 볼까요? 첫째는 인체 표현입니다. 우리가 익히 알고 있듯 레오나르도 다빈치는 20대에 이미 인체 해부학을 연구해 이전 시대보다 훨씬 더 실제적으로 인간을 그릴 수 있었습니다. 라파엘로 역시 이에 영향을 받아 아기 예수의 자연스러운 피부 표현과 자세는 물론, 엘리사벳도 실제로 인물을 앉혀놓고 그린 것처럼 자연스러운 자세를 취하고 있죠. 게다가 그녀의 손을 보면 관절의 입체감마저 느껴집니다. 그런데 다빈치는 단순히 인체만 연구한 것이 아니라 자연 현상도 연구했습니다. 대표적인 연구 결과가 바로 명암원근법인 스푸마토 기법(118쪽 참조)인데, 이 그림에서도 멀리 있는 산이 흐릿하게 보이도록 한 스푸마토 기법을 엿볼 수 있습니다.

이렇게 거장들에게 영향을 받은 라파엘로지만 자신이 그림을 통해 전달하고자 하는 주제는 잃지 않았습니다. 이 그림의 주제는

인물들의 시선과 표정을 통해 알 수 있습니다. 요셉은 아기 예수를 근심어린 표정으로 내려다보며 앞으로 다가올 예수의 고난을 걱정하고 있고, 엘리사벳은 자신의 아들 세례자 요한을 안고 하늘을 쳐다보고 있습니다. 늙은 나이에 아들을 낳고 그 아들이 광야의 선지자로서 예수를 예비할 것이라는 예언에 순종하고 있는 모습을 보여줍니다. 엘리사벳은 아들의 쉽지 않은 운명을 조금은 힘들게 받아들이고 있는 것처럼 보이죠.

이번엔 그림에서 가장 밝게 빛나는 아기 예수와 성모 마리아를 볼까요? 인물 중 얼굴을 가장 많이 보여주며 이 그림의 중심이 되고 있습니다. 하지만 가장 큰 차이점은 앞의 두 사람과는 달리 밝은 표정으로 하느님의 뜻을 받아들이고 있다는 것입니다. 그리고 그렇게 모든 것을 초월하며 순종하는 아기 예수와 성모 마리아의 시선은 그림을 보고 있는 우리를 향하고 있습니다.(실제 원화 앞에 서보면 확인할 수 있습니다.) 라파엘로는 이 그림을 통해 무엇을 표현하고 싶었을까요? 성스러운 아기 예수와 성모 마리아가 전달하고자 하는 메시지를 많은 사람이 듣길 원했던 것은 아닐까요? _M

감상 팁

◦ 라파엘로의 작품임을 단숨에 알 수 있는 단서가 그림 속에 숨겨져 있습니다. 성모 마리아의 옷을 자세히 살펴보세요. 가슴을 덮은 옷 위에서 그의 서명을 발견할 수 있답니다.

90일 밤의 미술관

베네치아 최고의 금손

베첼리오 티치아노, 〈현세의 덧없음(바니타스)〉

1520년경 | 97×81.2cm | 캔버스에 유채 | 독일 뮌헨, 알테 피나코테크

유독 사진을 잘 찍어주는 친구가 있습니다. 금손 친구의 손에서는 울적해 보이는 내 모습도 느낌 있는 예술 작품으로 탄생해 메신저의 프로필 사진으로 사용하곤 합니다.

1500년대 베네치아에도 그런 화가가 있었습니다. 바로 16세기 최고의 초상화가로 평가받는 베첼리오 티치아노Vecellio Tiziano, c.1488~1576입니다. 도대체 왜 티치아노가 최고의 초상화가로 평가받는지 그의 그림을 통해 알아보도록 하죠.

첫 번째로 함께 볼 그림은 〈현세의 덧없음(바니타스)〉Vanitas이라는 제목을 가진 한 여인의 초상화입니다. 제목부터 심상치 않은데, 그림 속 여인은 의도적으로 거울을 들고 있는 것 같습니다. 거울은 원래 무언가를 반영하는 소재이죠. 거울 안을 잘 들여다보면 금은

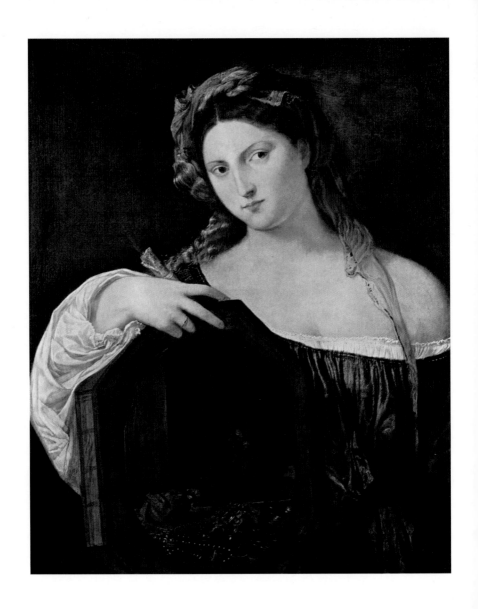

90일 밤의 미술관

보화와 돈주머니, 그리고 뜬금없이 한 노파가 그려져 있습니다. 그림의 제목은 〈현세의 덧없음〉입니다. 티치아노는 이 그림을 통해 무엇을 말하고 싶었을까요? 금은보화와 같은 부와 사치가 덧없으며, 지금 이 여인의 아름다움도 곧 노파처럼 사라질 것이라는 교훈 아닐까요? 즉, 초상화이기는 하지만 누구를 그냥 따라 그리는 것이 아니라 거울을 그려 넣고 제목을 바꿔 의미를 전달하는 독특한 초상화이죠.

원래 초상화는 지금 벨기에와 네덜란드 지역을 아우르는 플랑드르 지역에서 발달했는데, 사람을 배경 없이 사실적으로 그리는 것이 가장 큰 특징이었습니다. 티치아노 역시 이에 영향을 받아 인물은 사실적으로, 또한 배경은 거의 없이 그렸지만, 대신 작가의 의도를 더해 그만의 초상화 양식을 만들어냈습니다.

그렇다면 티치아노는 자기만의 방식으로 누구를 그리고 싶어 했던 것일까요? 이 초상화의 주인공에 대해서는 아직도 밝혀진 바가 없습니다. 티치아노의 애인이었다는 추측도, 당시 부유한 가문 남자의 애인이라는 이야기도 있습니다.(만토바의 페데리코 곤자가 애인 이사벨라 보스게티, 또는 페라라의 알폰소 데스테의 애인 라우라 데 디안티, 또는 티치아노의 애인으로 추측하고 있습니다.)

누구인지는 미스터리지만 누군가의 애인으로 보는 이유는 여인의 관능미가 표현되었기 때문입니다. 목덜미와 어깨를 훤히 드러낸 옷은 귀부인이나 정숙한 여인이라기보다는 누군가의 애인이거나 정부인 것 같은 느낌을 줍니다. 그러나 티치아노는 여인을 자극적으로 그려내지 않고 우아하게 표현하고 있습니다. 거의 흰색에 가

깝게 빛나는 피부색과 하얀 옷으로 여인의 우아함을 드러내죠.

티치아노는 빛과 색의 관계를 굉장히 깊게 연구한 화가입니다. 그는 빛의 색을 가장 잘 담을 수 있는 색은 흰색이라고 생각해 이 그림처럼 흰색을 자주 사용했으며, 특히 빛이 비쳐 밝게 빛나는 부분도 흰색으로 자주 덧칠했습니다.

이처럼 티치아노는 빛과 색을 다룰 줄 아는 출중한 기법에 의미까지 담을 줄 아는 화가였지요. 그렇다 보니 주문이 쏟아지는 것은 물론 높은 자리에 있는 사람들까지 티치아노가 자신의 초상화를 그려주길 오매불망 기다렸다고 합니다. _M

감상 팁

○ 멀리서 보면 여인의 옷이 빛을 받고 있는 것처럼 보이지만, 자세히 들여다보면 옷 주름에 흰색을 덧칠했다는 것을 알 수 있습니다. 도록으로는 잘 보이지 않는 이런 붓 터치를 꼭 현장에서 확인해볼 수 있는 기회가 있기를!

16세기판 '태극기 휘날리며'

알브레히트 알트도르퍼, 〈이수스 전투〉

1529년 | 158.4×120.3cm | 패널에 유채 | 독일 뮌헨, 알테 피나코테크

섬세함의 끝판왕인 화가가 있습니다. 이렇게까지 꼼꼼할 일인가 싶을 정도로, 아무리 자세히 들여다봐도 병사들의 얼굴 하나부터 흩날리는 깃발까지, 무엇 하나 허투루 그린 장면이 없습니다. 160cm 남짓인 제 키만 한 크기의 화폭에 이 모든 것을 담아냈다는 것만으로도 화가에게 벌써 찬사를 보내게 되는 그림입니다. 혹시 16세기에도 ctrl+c/ctrl+v가 있었을까 싶을 만큼 셀 수 없이 많은 인원을 담아 블록버스터급 전쟁화를 완성한 알브레히트 알트도르퍼Albrecht Altdorfer, c.1480~1538의 걸작 〈이수스 전투〉The Battle of Alexander at Issus 이야기입니다.

친절하게도 그림 속에는 배경 설명까지 아주 자세히 적혀 있습니다. 그림 위 팻말에 적힌 글로 유추해볼 때, 기원전 333년 알렉산

더 대왕이 페르시아의 다리우스 대왕과 벌인 전투에서 3만 명 남짓한 병력으로 11만 명의 대군을 물리친 '이수스 전투' 이야기를 그렸다는 것을 알 수 있습니다.

그런데 이토록 섬세한 화가가 그린 그림에 의문점이 있습니다. 바로 병사들의 복장이죠. 분명 화가는 기원전 333년의 일을 그린 것이라 적어놓았는데, 병사들의 복장은 화가가 살던 당시의 모습입니다. 기원전 333년에 전 병사가 철갑옷으로 무장했다니, 아무리 생각해도 이해할 수 없는 일이죠. 당대 독일 최고의 화가 중 한 명으로 손꼽히던 르네상스 거장의 치명적인 실수였을까요?

그림 속 병사들의 복장은 사실 화가가 살던 당시 오스트리아군과 오스만 제국 군대(지금의 터키)의 것입니다. 1526년 오스만 제국은 유럽을 정복하기 위해 유럽의 관문이었던 헝가리를 무너뜨리고 급기야 빈으로 진격하기에 이릅니다. 이에 당시 신성로마제국의 황제였던 카를 5세는 합스부르크 왕가의 군대를 빈으로 보내 오스만 제국의 군대를 방어하는데, 제국의 부름으로 당당히 전투에 맞선 7만의 오스트리아군은 12만의 오스만군을 물리치는 데 성공합니다. 그리고 이를 그려내라는 주문을 받은 화가 알브레히트 알트도르퍼는 단순히 있는 사실을 옮기는 것이 아니라, 오스트리아군의 승리를 역사 속 전설처럼 내려오는 알렉산더 대왕의 승리에 빗대 영광을 더욱 빛나게 한 것이죠.

이뿐만이 아닙니다. 우측 상단의 떠오르는 태양이 보이나요? '전쟁화에서 왜 이렇게 하늘을 크게 그린 것일까'라는 의문이 든다면 바로 이 태양을 주목해보세요. 태양이 마치 좌측의 초승달과 무

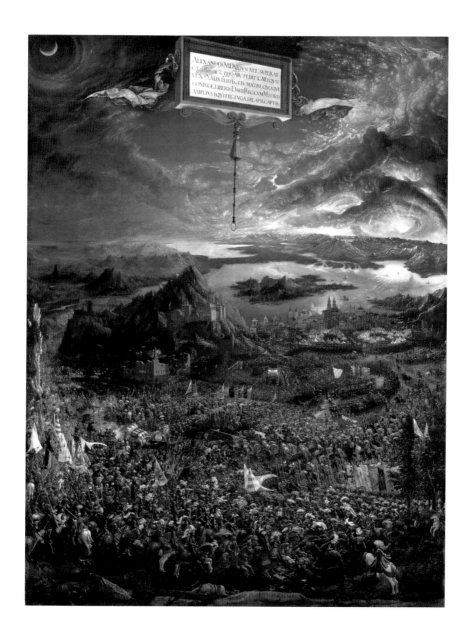

ALEXANDER·MAGNVS·VICI·SVPERAT
...SVM·ACIE·PERSARVM·PEDIT·X·MEQVIT
...·PAX·IN·PERPEC·IIS·MATRE·QVOQVE
CONIVGE·LIBERIS·DARII·REGVM·MI·HAVD
AMPLIVS·IQVT·HIS·PVGA·DII·APSI·CAPTIS·

거운 구름들을 밀어내며 떠오르는 형태로 그려져 있습니다. 종교적
으로 해석하자면 태양은 기독교, 초승달은 오스만 왕조의 상징으로
이슬람의 상징이기도 하죠. 즉, 이를 통해 화가는 이슬람제국으로
부터의 신성로마제국, 그러니까 기독교의 승리를 그려낸 것입니다.
마치 종말론적인 분위기를 암시하듯 으스스하게 구름 낀 하늘에 새
로운 구원자로 오는 메시아를 상징하는 종교적 메시지를 함께 담아
신이 안겨준 승리라는 의미까지 내포해냈습니다.

　당시 그림을 주문한 바이에른 공국의 빌헬름 4세는 그림이 마
음에 쏙 들어 알트도르퍼에게 연이어 다른 그림을 주문했다고 하
니, 그림 실력뿐만 아니라 주문자의 마음을 꿰뚫어보는 능력까지
뛰어난 독일 르네상스 거장의 면모를 볼 수 있는 그림이라고 할 수
있겠습니다. _M

감상 팁

º 그림 위쪽의 팻말뿐 아니라 그림 곳곳에 '이수스 전투'임을 나타내는
표식이 많이 숨어 있습니다. 예를 들면 양쪽 장군이 타고 있는 마차를
보면 '알렉산더', '다리우스'라고 적힌 이름표를 붙이고 있습니다. 아주
친절하고 자세한 설명이 담겨 있는 그림 곳곳을 살펴보며 꼼꼼한 디테
일을 실감해보세요!

황제가 붓을 쥐여주는 명예

베첼리오 티치아노, 〈카를 5세의 초상〉

1548년 | 203.5×122cm | 캔버스에 유채 | 독일 뮌헨, 알테 피나코테크

그림의 주인공인 카를 5세는 1519년 독일의 제1제국인 신성로마제국의 황제로 즉위하면서 프랑스를 제외한 서유럽과 스페인령의 식민지까지 다스렸던 당대 가장 강력한 군주였습니다. 베첼리오 티치아노Vecellio Tiziano, c.1488~1576는 카를 5세의 초상화를 두 번 그렸는데, 이 작품 〈카를 5세의 초상〉Portrait of Charles V은 두 번째로 그린 초상화입니다. 자, 그렇다면 이 그림을 이해하기 위해서는 첫 번째 초상화도 보는 게 좋겠죠?

첫 번째 초상화를 그린 배경은 1529년 이탈리아를 공격해 승리를 거둔 카를 5세가 볼로냐에서 클레멘트 7세 교황에게 황제의 관을 받으면서 시작합니다. 교황에게 황제의 관을 받은 카를 5세는 당대 최고의 초상화가로 알려진 티치아노를 불렀는데 도도한 티치아

노는 거들떠보지도 않았습니다. 당황한 카를 5세는 당장 오지 않으면 베네치아를 침략하겠다고 협박했고, 티치아노는 외교 사절과 맞먹는 수준으로 카를 5세의 초상화를 그려주며 궁정화가로 임명됩니다.

그렇게 그린 첫 번째 초상화는 두 번째 초상화와 달리 서 있는 입상 초상화입니다. 당시에는 강력한 군주만이 입상 초상화를 그릴 수 있었는데, 교황에게 황제의 관을 받은 카를 5세가 로마 황제와 같이 강력한 힘을 가진 통치자로 자신을 표현하길 원하자 티치아노가 '의도적으로' 입상 초상화를 선택한 것이죠.

그렇다면 두 번째 초상화는 어떤 역사적 배경 때문에 앉아 있는 모습을 그렸을까요? 두 번째 초상화를 그릴 당시의 중요한 역사적 사건은 1517년 마르틴 루터로부터 시작된 종교개혁입니다. 종교개혁으로 구교와 신교가 나뉘었고, 위협을 느낀 구교, 즉 가톨릭 세력은 1545년부터 18년 동안 이탈리아 트리엔트(트렌토)라는 지역에서 공의회를 엽니다. 그곳에서 종교개혁자들을 이단으로 규정했고, 그 갈등으로 1547년 독일 뮐베르크에서 가톨릭 구교와 루터파 신교의 전쟁이 일어났습니다. 당시 가톨릭 편이었던 카를 5세는 뮐베르크 전투에서 승리를 거둔 뒤 이를 기념하기 위한 초상화를 티치아노에게 다시 부탁합니다.

티치아노는 인물의 모습을 그저 사실적으로 그리는 것이 아니라 의도적으로 인물의 특징을 표현했죠. 그렇다면 두 번째 초상화도 카를 5세가 어떤 이미지를 요구했고, 티치아노는 그 요구를 의도적으로 그렸다는 사실을 알 수 있습니다. 카를 5세는 이 초상화에

베첼리오 티치아노, <개와 함께 있는 카를 5세의 초상>
1533년 | 194×112.7cm | 캔버스에 유채 | 스페인 마드리드, 프라도
미술관

어떤 의미를 요구했던 것일까요?

　그림 속에서 의미를 찾아보도록 하죠. 일단 카를 5세는 이전 초
상화처럼 화려한 옷이 아닌 검은 옷을 입고 있습니다. 검은 옷은 법
관의 옷처럼 보이기도 하고, 당시 가톨릭의 성직자가 입은 검은색
제복을 떠올리게도 합니다. 그리고 서 있지 않고 앉아 있죠. 그가 앉

은 의자마저 왕이 앉는 화려한 왕좌가 아니라 벨벳 천의 소박한 의자입니다. 들고 있는 소품은 장갑과 칼이 전부인데, 칼은 심지어 몸에 가려 잘 보이지 않습니다. 우리가 지금 보고 있는 카를 5세가 강력한 힘을 가진 황제처럼 보이나요? 저는 그렇지 않다고 생각합니다. 하지만 오히려 조금은 지적인 느낌이 들기도 하는데, 그것이 바로 카를 5세의 요청이자 티치아노의 의도였습니다.

카를 5세는 종교개혁에 대항해 승리를 거두면서 단순히 힘만 센 중세 시대의 황제가 아닌, 새로운 시대를 열 수 있는 근대적 의미의 통치자 이미지를 원했습니다. 그래서 화려한 옷이 아닌 법관의 옷 같은 검은색 옷을, 의자도 당시 법관의 의자와 비슷한 것으로 그린 것입니다. 즉, 무력이 아닌 '법'으로 통치할 근대적 황제의 이미지를 담고 있죠. 그러면서도 가톨릭을 상징하도록 수도사의 옷처럼 보이기도 합니다. 그리고 카를 5세가 쥐고 있는 장갑은 보통 신사를 상징하기 위한 소품이기에 교양과 지성미를 나타냅니다. 전면이 아닌 반쯤 가려진 칼은 '나에게 힘은 있지만 무력을 사용하지 않을 것이다'라는 점을 상징하고요.

카를 5세는 자신의 의도를 너무도 고풍스럽게 담아주는 티치아노가 어찌나 사랑스러웠는지, 그가 그림을 그리다 붓을 떨어뜨리자 아무도 그 붓을 줍지 못하게 한 뒤 자신이 직접 그 붓을 주워줬다고 합니다. 티치아노가 왜 황제가 친히 시중을 들 만큼 당대 최고의 초상화가로 불렸는지를 단숨에 이해할 수 있는 그림입니다. _M

감상 팁

◦ 티치아노는 카를 5세의 요구를 초상화 속에 담아내면서도 자신의 색채감은 잃지 않았습니다. 지성미를 상징하는 검은색 옷은 강렬한 빨간색 바닥과 대비시켜 강조했고, 검은색으로 옷의 주름과 질감을 표현하는 놀라운 기법을 보여주고 있습니다.

오래 산다는 것은 행복일까?

베첼리오 티치아노, 〈가시면류관을 쓴 그리스도〉

1570년 | 280×182cm | 캔버스에 유채 | 독일 뮌헨, 알테 피나코테크

우리는 앞서 베첼리오 티치아노Vecellio Tiziano, c.1488~1576의 그림을 통해 그가 왜 최고의 초상화가이며 성공한 궁정 화가인지를 살펴보았습니다. 그러나 그가 초상화만 그린 것은 아닙니다. 티치아노는 종교화는 물론 그리스 신화 등 다양한 소재로 그림을 그렸습니다. 그것이 가능했던 이유 중 하나는 그가 아흔 살이 넘도록 장수했기 때문입니다. 물론 장수한다는 것은 축복이지만 때로는 마음의 변화가 있기도 하죠. 그래서 티치아노 말년의 그림에는 심경의 변화가 담겨 있습니다. 그가 80대에 그린 작품을 함께 보겠습니다.

〈가시면류관을 쓴 그리스도〉The Crowning with Thorns는 사람들이 가시면류관을 쓴 예수를 막대기로 때리며 조롱하는 상황을 담은 종교화입니다. 티치아노는 약 23년 전에 똑같은 그림을 그린 적이 있습

니다. 이 그림은 밀라노 교회의 주문으로 그렸지만 나폴레옹에 의해 프랑스로 넘어가 지금은 루브르 박물관에 전시되어 있습니다. 배경과 계단은 물론 등장하는 인물들의 자세와 막대기의 방향을 보더라도 거의 흡사합니다. 당시 이 그림은 미켈란젤로에게 영향을 받아 격렬한 자세와 근육질의 인체 표현이 들어가 역동적이고, X자 구도인 예수의 몸과 사선의 막대기들이 어우러져 극적인 느낌을 더하고 있습니다. 또한 파스텔 톤의 다양한 색채를 사용한 것도 특징입니다.

하지만 여든두 살에 그린 이 그림은 조금 다릅니다. 가장 큰 특징은 다양하고 밝은 색채와 뚜렷한 윤곽선이 사라져 어둡고 흐릿한 느낌을 준다는 점입니다. 그리고 군중도 왠지 더 늙은 사람처럼 표현되었고, 전에는 예수가 힘 있게 X자 구도로 저항하는 것 같았다면, 이 그림에서는 죽음에 대해 체념한 듯 힘이 빠진 모습입니다. 그래서 예수의 모습도 서른세 살이 아닌 노인 같은 느낌을 주죠.

이렇게 같은 주제, 같은 그림을 다르게 그린 이유는 나이가 들면서 티치아노의 심경이 변화했기 때문입니다. 티치아노가 너무 장수했기 때문에 지인들이 하나둘 그의 곁을 떠나 외로움을 느낄 수밖에 없었고, 그의 큰아들은 나이가 들어도 정신을 못 차리고 속을 썩였다고 합니다. 거기다 베네치아와 터키의 전쟁으로 시대적으로는 굉장히 혼란스러운 시기였죠. 평화로울 수 없는 상황에 티치아노는 죽음에 대한 사색과 고민을 하게 되었고, 그것이 그대로 그림에 표현되어 있습니다. 그래서 원래 그림의 역동적인 예수의 모습이 이제는 티치아노 본인처럼 힘이 다 빠져 쓸쓸하게 죽음을 기다리는

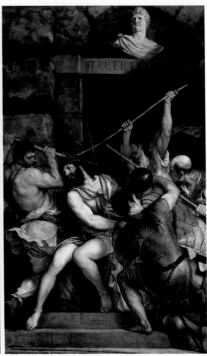

베첼리오 티치아노, <가시면류관을 쓴 그리스도>
1542~1543년 | 303×180cm | 패널에 유채 | 프랑스 파리, 루브르
박물관

노인의 모습으로 표현된 것이죠.

　겉으로 보기에는 엄청난 사회적 성공과 장수까지 거머쥔 예술
가의 삶이 부러울 줄로만 알았는데, 그런 그가 그림을 통해 '누구에
게나 아픔은 있다'라는 슬픈 고백을 담아낸 것을 보면 괜스레 숙연
해지고 그를 위로해주고 싶은 마음이 듭니다. _M

○ 1500년대에는 영유아 사망을 제외해도 평균 수명이 50세 전후였습니다. 그러한 시대에 여든이 넘은 티치아노가 섬세한 붓 터치를 한다는 것은 불가능에 가까운 일이었겠죠. 노안이 심해져 두터운 붓 터치로 화폭을 채우면서도 끝끝내 그림으로 자신의 감정을 내뱉는 화가의 모습이 위대하게 느껴지지 않나요?

로맨틱한 웨딩 스냅

페테르 파울 루벤스,
〈인동덩굴 아래 루벤스와 이사벨라 브란트〉

1609~1610년 | 178×136.5cm | 오크 패널에 유채 | 독일 뮌헨, 알테 피나코테크

페테르 파울 루벤스Peter Paul Rubens, 1577~1640는 북유럽 플랑드르 화파의 화가이자 대표적인 바로크의 거장으로 손꼽히는 사람입니다. 만화 〈플랜더스의 개〉를 떠올리면 좀 더 친숙할 수 있습니다. '플랜더스'는 '플랑드르'의 영어 이름입니다. 만화의 클라이맥스 장면, 네로와 파트라셰의 마지막을 기억하시나요? 화가를 꿈꾸던 네로가 마지막까지 보고 싶어 했던 작품이 바로 루벤스의 대표 걸작인 〈십자가에서 내리심〉입니다.

지금의 벨기에 안트베르펜에서 주로 활동했던 루벤스는 20대 초반에 이탈리아로 가서 8년 동안 세기의 거장들인 레오나르도 다 빈치, 라파엘로, 티치아노 등의 그림을 직접 보고 배우고 연구합니다. 이 경험은 그의 화풍을 만드는 데 큰 역할을 하게 되죠. 그림만

이 아닙니다. 사실 루벤스는 6개 국어에 능통한 데다 뛰어난 학식과 교양을 갖춰 외교관과 같은 역할도 했습니다. 〈인동덩굴 아래 루벤스와 이사벨라 브란트〉Honeysuckle Bower에는 그러한 그의 자부심이 잘 드러나 있습니다.

자화상이자 부부 초상화이기도 한 이 그림을 자세히 살펴보겠습니다. 우선 이 그림 속 루벤스는 전신이 모두 그려져 있습니다. 그 당시 전신 초상화를 그릴 수 있는 사람은 황제나 왕, 귀족, 귀부인 정도였고 그 외 사람들은 부분적인 반신 초상화를 그리는 게 일반적이었습니다. 하지만 아직 귀족도 아닌 루벤스는 자신의 자화상을 전신으로 그렸죠. 자신이 귀족은 아니지만 사회적으로 중요한 인물이라는 점을 강조하기 위함입니다. 그러한 의도는 의상을 통해서도 느낄 수가 있는데, 루벤스가 입고 있는 화려한 실크 재질의 옷은 물론 부인 브란트도 옷에 파묻혔다고 느껴질 정도로 굉장한 화려함을 자랑하고 있습니다. 이 그림에서는 인물보다 의상을 통해 그들의 부와 명예를 강조하고 있는 것 같습니다.

하지만 이 작품은 단순히 명예만 표현한 것이 아니라 또 다른 의미를 담고 있습니다. 이 그림은 1609년, 즉 이탈리아에서 돌아오자마자 결혼식을 올린 루벤스가 그 이듬해에 그린 것입니다. 그래서인지 그림 속 커플의 표정에서 행복이 묻어나고 포즈도 굉장히 다정합니다. 특히 둘은 서로 오른손을 포개고 있는데, 이것은 당시 서양에서 결혼 서약을 상징하던 자세입니다. 그리고 그들 뒤에 그려진 인동덩굴은 플랑드르 화파의 특징인 자세한 묘사는 물론이고 행복한 결혼과 사랑을 상징하고 있죠.

사진이 없던 시절 솜씨가 뛰어난 남편이 애정을 담아 마치 웨딩 스냅처럼 그림을 그려 가장 행복한 순간을 담아냈을 때, 부인 브란트는 얼마나 행복했을까요? 그러한 둘의 사랑이 묻어나는 행복한 작품입니다. _M

> **감상 팁**
>
> ○ 연인과 다정하게 오른손을 포개고 그림을 감상해볼까요? 그림에서 뿜어져 나오는 사랑만큼이나 달달해지는 시간이 될 것 같습니다.

바로크의 정석

페테르 파울 루벤스, 〈최후의 심판〉

1617년 | 608.5×463.5cm | 캔버스에 유채 | 독일 뮌헨, 알테 피나코테크

북해 연안지대에서 그들만의 색채로 독자적인 화풍을 일궈나간 화가들을 '플랑드르 화파'라 부릅니다. 뮌헨의 알테 피나코테크에 서는 특히 바로크 시대를 화려하게 장식한 플랑드르 화가들의 작품 들을 한눈에 감상할 수 있도록 전시하고 있습니다.

시대별로 잘 정리된 이 미술관의 중간 즈음에 이르면 미술을 전혀 알지 못하는 사람도 단번에 눈치챌 수 있게끔 화풍이 확연 히 변하는 순간이 옵니다. 바로 페테르 파울 루벤스Peter Paul Rubens, 1577~1640의 방에 도달했을 때죠.

그의 작품으로 방이 가득 채워졌을 만큼 거장의 향기를 뿜어내 고 있는데, 그중 가장 눈에 띄는 작품은 단언컨대 〈최후의 심판〉The Great Last Judgement입니다. 알테 피나코테크 미술관에서 가장 큰 작품

으로, 미술관의 높이가 이 작품에 맞춰 결정되었을 만큼 중요성이나 가치도 남다르죠.

'최후의 심판'은 종교화에서 자주 등장하는 소재로, 세상의 종말에 이르면 재림한 예수 그리스도가 모든 인간을 심판해 구원하고 멸한다는 내용을 담고 있습니다. 〈최후의 심판〉은 바로크 화풍의 대표라 꼽을 수 있는 천재 화가 루벤스가 '바로크란 무엇인가'를 직접적으로 드러내고 있는 작품이기도 합니다. 미술 사조에서 '바로크'의 등장은 여러 가지 원인이 복합적으로 작용했지만, 가장 큰 이유를 꼽자면 바로 '종교개혁' 때문입니다. 특히 종교에서뿐만 아니라 유럽의 역사에서도 큰 의미를 지니는 마르틴 루터의 종교개혁은 당시 로마 교황청에는 그 교세를 위협할 만큼 큰 불길이었죠. 이에 교황청은 '예수회'(루터의 종교개혁 당시 구교의 위기를 배경으로 탄생했으며 구교의 반성과 혁신을 주장한 수도회)를 중심으로 '반反종교개혁'(혹은 가톨릭 쇄신 운동)을 이끌어나갔으며, 사분오열되어 가는 교회의 권위를 회복하고 중앙집권적인 시스템을 강화하기 위한 방법 중 하나로 미술에 바로크라는 새로운 시대를 연 것입니다. 즉, 바로크의 큰 특징으로 정립된 압도적인 크기, 동적인 장면의 연출, 불안정한 구도, 극적이고 입체적인 공간 혹은 인물의 표현은 종교적인 목적성이 상당히 뚜렷하다고 할 수 있습니다. 신도들이 예배당에 들어섰을 때 건축과 회화에서 압도적인 화려함과 위엄을 느꼈을 거라 생각해본다면 보다 쉽게 그 연관성을 이해할 수 있을 것입니다.

특히 북부 플랑드르 지역이 대부분 신교화되어 가는 가운데 안트베르펜 등의 남부 플랑드르 지역은 구교권에 머물며 합스부르크

왕가와 교회의 후원을 중심으로 작품 활동이 왕성하게 전개되었고,
이 중심에 바로 루벤스가 있었던 것이죠.

90일 밤의 미술관

그림 중앙 하단에 위치한 남성을 볼까요? 무덤에서 막 일어나 최후의 심판을 앞두고 희비가 엇갈리는 혼란스러운 상황에서 긴박한 마음에 그림 밖으로 뛰쳐나올 것만 같습니다. 다른 인물들도 마찬가지죠. 다소 정적이고 정돈된 느낌의 르네상스 그림들에 반해 금방이라도 다음 장면이 전개될 것 같은 격정적인 동작과 폭발적인 감정을 표출하는 인물들은 반종교개혁으로부터 비롯된 바로크 사조의 정석을 보여준다고 할 수 있지 않을까요? _M

감상 팁

◦ 그림의 크기만큼이나 멀리서 보아야 그 진가를 느낄 수 있는 작품입니다. 가까이서 볼 때는 느낄 수 없었던 입체감과 천국과 지옥을 오가는 인물들의 상승, 하강 곡선이 눈앞에 마법처럼 펼쳐집니다.

빛의 마술사

페테르 파울 루벤스, 〈레우키포스 딸들의 납치〉

1618년경 | 224×210.5cm | 캔버스에 유채 | 독일 뮌헨, 알테 피나코테크

그리스 아르고스의 왕 레우키포스에겐 미모가 뛰어난 두 딸이 있었습니다. 그리고 두 여인의 미모에 흠뻑 취해 흠모하는 이들이 있었는데, 바로 제우스(로마 신화의 유피테르)와 레다 여왕 사이에서 태어난 쌍둥이 형제였죠. 이들은 두 여인의 결혼 소식을 듣고 충격에 빠졌고, 결국 욕심을 참지 못하고 결혼식장에 난입해 두 여인을 납치했습니다.

페테르 파울 루벤스Peter Paul Rubens, 1577~1640는 그리스 로마 신화에 등장하는 바로 이 장면을 〈레우키포스 딸들의 납치〉The Rape of the Daughters of Leucippus라는 그림을 통해 보여주었습니다. 그림에는 등장하지 않지만 결혼식의 또 다른 주인공이었던 약혼자들은 분에 차올라 쌍둥이 형제를 쫓아가 2대 2로 결투를 벌입니다. 결국 쌍둥이 형

은 결투로 인해 목숨을 잃었고, 그 일이 있은 후 혼자 남은 동생은
형을 그리워하며 식음을 전폐하면서 힘들어했습니다. 가슴이 아픈
제우스는 둘이 항상 함께 있을 수 있도록 하늘의 별로 만들어주었

죠. 바로 그 유명한 '쌍둥이자리'의 주인공들이 우리 눈앞에 있는 것입니다.

흥미로운 이야기를 담고 있는 이 그림이 찬사를 받는 중요한 이유는 실로 천재라 불리는 루벤스의 화풍을 제대로 엿볼 수 있기 때문입니다. 일단 루벤스 그림의 독특한 특징 중 하나는 나체 여인을 많이 그린다는 것입니다. 루벤스는 이야기의 수많은 부분 중 왜 하필 이 장면을 택했을까요? 가장 드라마틱한 장면이기도 하지만, 한편으로는 납치당하는 도중 옷이 벗겨져 여인들이 나체가 될 수도 있는 상황을 설정한 것은 아닌가 하는 의구심이 듭니다.

루벤스가 이토록 여인의 나체를 많이 그린 이유는 그것을 통해 관능미를 표현하기 위함인데, 그러다 보니 피부색을 많이 칠하게 되고, 자신만의 피부색을 개발할 정도가 됩니다. 이 그림에서도 여인의 피부색을 보면 단순히 흰색을 칠한 것이 아니라 혈색이 돋보이도록 붉은색을 넣은 것을 확인할 수 있습니다. 루벤스가 살의 미묘한 차이를 색으로 정확히 표현할 수 있을 만큼 색을 잘 다루었다는 것을 알 수 있는 부분입니다.

색을 잘 다룬다는 말은 빛을 잘 표현한다고 바꿔 말할 수 있습니다. 루벤스는 정말 기가 막히게 빛을 표현했죠. 그림을 그리다가 밝게 빛나는 부분을 그려야 하면, 붓에 빛을 반사하는 흰색 물감을 가득 묻혀 두껍게 덧칠했다고 합니다. 그리하여 루벤스가 흰색으로 칠한 부분은 햇빛을 반사해 반짝거리며 생동감을 주었다고 해요.

그림에서 땅에 발을 딛고 있는 여인의 발뒤꿈치를 보면 모든 여성의 로망인 각질 없는 발뒤꿈치가 반짝이는 것을 볼 수 있죠! 그러

한 발을 덮고 있는 비단도 실제 비단을 잘라놓은 것처럼 반짝이며 생동감이 느껴집니다. 사실 루벤스가 이러한 표현을 어떻게 가능하게 만들었는지 알기 위해서는 그림을 가까이에서 봐야 합니다. 그림을 가까이에서 보면 그냥 흰색 물감으로 두껍게 덧칠한 것을 알 수 있습니다. 오히려 가까이 가서 보면 어색할 수 있겠지만, 루벤스가 빛이 반사하는 것까지 계산했기 때문에 멀리서 보면 실제 사람의 발, 실제 비단처럼 생생함을 느낄 수 있는 것이죠. 이 그림은 그가 왜 '천재'라 불리는지 알 수 있게 하는 작품입니다. _M

감상 팁

○ 뒷짐을 지고 미술관에서 지정한 경계선을 넘지 않으면 아주 가까이에서 화가의 붓 터치를 확인할 수 있습니다. 도록으로는 엿보기 어려운 천재의 붓 터치를 마주했을 때의 경이로움은 아주 오래도록 기억에 남을 것입니다.

청년 렘브란트

렘브란트 반 레인, 〈젊은 자화상〉

1629년 | 15.6×12.7cm | 오크 패널에 유채 | 독일 뮌헨, 알테 피나코테크

네덜란드 예술의 황금시대를 이끈 화가 렘브란트 반 레인 Rembrandt van Rijn, 1606~1669은 100여 점에 달하는 자화상을 그린 것으로 추정되고 있습니다. 너무 많아 정확히 몇 점을 그렸는지는 확인할 길이 없지만, 남겨진 자료들을 통해 그의 자화상을 한데 죽 늘어놓고 보면 마치 한 편의 자서전을 읽는 듯한 느낌이 들곤 합니다.

화가가 자화상을 그리는 데는 여러 가지 이유가 있습니다. 그중 가장 주된 이유는 바로 표정을 표현하기 위함입니다. 수입이 변변치 않을 때는 그림을 그릴 때마다 모델을 고용할 수도 없는 노릇이고, 모델이 있더라도 원하는 표정을 짓게 하기가 쉽지 않기 때문이겠죠. 실제로 우리는 렘브란트가 남긴 많은 자화상이나 스케치에서 익살스럽거나 당당하거나 슬퍼 보이는 등 다양한 그의 표정을 만나

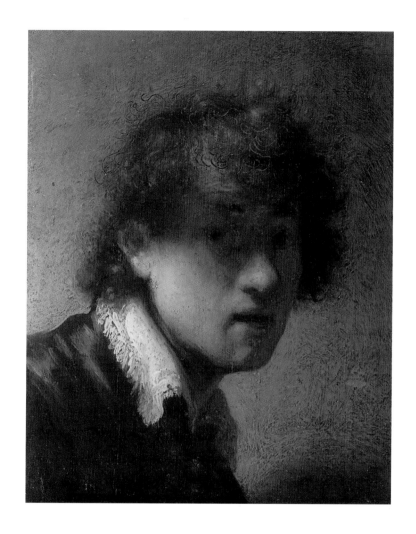

볼 수 있습니다.

두 번째는 스스로를 홍보하기 위함입니다. 실제로 종교개혁을 거치며 개신교 지역에서는 그때까지 화가들의 주 수입원이었던 종

교화 주문이 뚝 끊깁니다. 그러자 주문이 들어올 때까지 기다릴 수 없었던 화가들은 직접 나서서 작품을 팔거나 자신을 홍보하기 위해 여러 수단을 이용합니다. 그 수단 중 하나가 바로 '자화상'이었습니다. 특히 무역의 활성화로 큰돈이 오갔던 네덜란드 등에서는 귀족들은 물론 돈 많은 상인들의 초상화 주문이 이어졌는데, 자화상은 화가가 자신이 얼마나 인물을 잘 표현하는지 알리는 데 품을 들이지 않고 사용할 수 있는 가장 유용한 수단이기도 했습니다. 렘브란트 역시 자신의 지역에서 본격적으로 두각을 드러내기 시작하던 스물두 살 때부터 첫 번째 자화상으로 추정되는 그림을 남겼고, 이후 한동안은 초상화가로 널리 이름을 알렸습니다.

세 번째는 자신에 대한 성찰의 수단이었습니다. 늘 타인의 얼굴만 그리는 화가는 자신은 어떤 존재인지, 자신이 어떠한 생각과 마음으로 살아가고 있는지를 기록하고 되돌아보기 위해 자화상을 그렸습니다.

〈젊은 자화상〉Self-Portrait as a Young Man은 그의 두 번째 자화상으로 추정되는 작품입니다. 시기로 보면 인생의 주 활동 무대였던 암스테르담으로 이동하기 전, 그의 고향인 레이던에 머물던 시절에 그린 것이죠. 당시 그는 스승 피터르 라스트만이 머물던 암스테르담을 오가며 정기적으로 미술 수업을 받고 있었습니다. 스물여섯 살 때 외과의사조합의 주문으로 〈튈프 박사의 해부〉를 그려내며 초상화가로 일약 스타덤에 오르기 전이었습니다.

여러분은 젊은 렘브란트가 어떻게 느껴지나요? 언뜻 보기엔 아직 세상을 두려워하는 것 같기도 하고, 흐트러진 머리카락 사이 절

대 피하지 않는 눈빛 속에서 자신감과 당당함으로 가득 찬 청년의 패기가 느껴지기도 합니다.

이 그림을 그린 후 한동안 암스테르담에서 최고의 초상화가로 손꼽혔지만, 〈야경〉(190쪽 참조)을 그린 후 그의 인기는 급락했습니다. 모두가 돈을 모아 주문한 집단 초상화였는데, 예술가로서 구도와 완성도를 위해 빛을 포기할 수 없었던 렘브란트가 완성한 그림을 보고 어둡게 그려진 몇몇이 불만을 토로하면서 그의 명성이 추락하게 된 것입니다. 뿐만 아니라 그는 아내 사스키아는 물론 자식들까지 먼저 보내고 지독한 외로움도 겪었습니다.

그래서인지 유독 이 그림이 반갑게 느껴질 때가 있습니다. 이 모든 사건이 일어나기 전, 자신의 고향에서 성공을 꿈꾸며 희망으로 가득 차 있던 그의 모습이 그려지기 때문입니다. 물론 자화상 속 주인공의 감정에 대한 정답은 없지만, 우리가 젊은 렘브란트를 만날 수 있는 유일한 창구라는 점에서 작품이 더욱 귀하게 느껴집니다. _M

감상 팁

◦ '얼굴'이라는 우리말은 '얼의 꼴'이라는 뜻을 지녔다고 합니다. 영혼의 형태가 바로 얼굴에 표현된 것이죠. 화가가 자신의 얼굴을 그린 그림, 즉 자화상만큼 당시의 화가를 가장 가까이 느낄 수 있는 소재는 없을 것입니다. 비록 우리가 렘브란트라는 거장을 직접 만날 수는 없지만, 그의 자화상들을 통해서라면 그를 느끼고 대화하는 시간을 가질 수 있을 것 같습니다.

천국의 눈물

렘브란트 반 레인, 〈이삭의 희생〉

1636년 | 195×132.3cm | 캔버스에 유채 | 독일 뮌헨, 알테 피나코테크

들을 때마다 가슴이 아려오는 노래가 있습니다. 저에게는 에릭 클랩튼의 '티어스 인 헤븐'Tears in Heaven이 유독 그렇습니다. 에릭 클랩튼이 너무 일찍 세상을 떠난 자신의 아들을 그리며 만든 노래입니다. 그의 아들 코너는 아티스트의 숙명과도 같은 지독한 슬럼프를 겪으며 방탕한 생활을 이어가던 그의 삶에 다시 찾아온 한 줄기 빛이었습니다. 천사 같은 아이가 자신을 기다리다 아파트 베란다에서 떨어져 생을 마감했을 때, 그는 애통한 마음과 쏟아지는 눈물을 담아 이 노래를 만들었다고 합니다.

그런데 이 노래가 만들어지기 300여 년 전, 그와 같은 슬픔을 꾹꾹 눌러 화폭에 담은 사람이 있었습니다. 바로 빛의 화가 렘브란트 반 레인Rembrandt Harmenszoon van Rijn, 1606~1669인데, 〈이삭의 희생〉Sacrifice

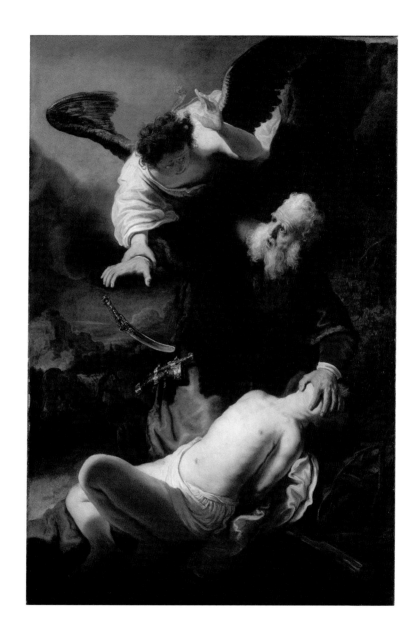

of Isaac에는 구약성서에 나오는 아브라함과 이삭의 이야기가 담겨 있습니다.

믿음의 자손 아브라함에게는 100년을 기다려 얻은 아주 귀한 아들 이삭이 있었습니다. 그러던 어느 날 하느님의 명령으로 아들 이삭을 희생 제물로 바쳐야만 했죠. 아버지의 손으로 아들을 죽여야만 하는 비통하고도 끔찍한 일이었지만, 그가 믿음 하나로 그 말씀을 따르려는 순간 다행스럽게도 천사가 나타나 덤불 속의 숫양이 대신 제물로 바쳐집니다.

렘브란트는 빛과 어둠의 절묘한 대비를 통해 이를 아주 극적으로 표현했습니다. 차마 볼 수 없어 한 손으로 아들의 얼굴을 꽉 움켜쥔 아브라함의 손, 아버지의 말씀에 순종하면서도 긴장과 두려움을 감출 수 없는 이삭의 움츠러든 다리, 하늘의 천사가 전하는 이야기에 놀라움과 다행스러움이 교차되며 눈물을 쏟을 것만 같은 아브라함의 표정까지, 그는 이야기의 클라이맥스 부분에 해당하는 '찰나의 순간'을 사진으로 찍은 듯 그려냈습니다. 마치 연극 무대에서 주인공에게 스포트라이트가 집중된 순간을 재현한 것 같기도 합니다.

사실은 렘브란트도 이 그림을 그릴 때쯤 자신의 첫아들을 하늘나라로 보내야만 했습니다. 풍차방앗간 집 아들로 태어나 천재적인 소질에 새로운 실험정신과 수많은 노력으로 무장해 앞만 보고 달렸던 청년 렘브란트의 비극의 시작은 아마 이때부터였을 것입니다. 17세기에는 누구에게나 닥칠 수 있는 비극이었지만 누구도 익숙해질 수 없는 일이기도 했을 것입니다. 사랑하는 아들의 죽음을 보는 아버지의 마음은 어땠을까요. 렘브란트의 수많은 걸작 중에서 이

그림이 유독 마음에 남는 것은 그림에 담긴 그의 감정 때문일 것입니다. 슬픔을 이겨낼 길도 원망할 곳도 없어 온전히 신의 뜻으로 받아들여야만 했겠죠. 이생에서 함께하지 못한 시간을 누리기를 소망하고 천국에서 자신을 기다려줄 아들을 그리워하며 그려낸 손길이 유독 슬프게 느껴지는 작품입니다. _M

감상 팁

○ 에릭 클랩튼의 노래를 들으며 작품을 감상해보는 것은 어떨까요? 종교화를 빌려 그 안에 투영한 작가의 감정을 느껴볼 수 있을 것입니다.

그 외 지역

바르베리니 궁전 국립 미술관
Galleria Nazionale d'Arte Antica in Palazzo Barberini

이탈리아 로마의 명문가 바르베리니 가문의 궁전입니다.
교황 우르바노 8세가 취임 직후 사저로 사용하기도 했던
궁전 내부에 국립 미술관이 있습니다. 책에서 소개한 작
품 외에도 라파엘로, 카라바조, 한스 홀바인 등 이탈리아
의 유명한 예술 작품을 소장한 미술관 중 하나입니다.

예르미타시 미술관 Государственный Эрмитаж

러시아 상트페테르부르크에 위치한 미술관으로 러시아
의 통치자 예카테리나 2세가 자신의 별궁에 미술품을
수집하기 시작한 것이 기원입니다. 궁전 옆에 골동품을
두거나 책을 읽는 곳으로 지었기 때문에 프랑스어 '은신
처'를 뜻하는 에르미타주라는 명칭에서 이름이 유래되
었습니다.

메닐 컬렉션 Menil Collection

프랑스계 미국인 아트 컬렉터 도미니크 드 메닐의 컬렉
션을 전시한 미술관입니다. 수메르 문명부터 현대까지
그림, 장식품, 사진, 조각, 드로잉 등 1만 6000여 점을
전시하기 위해 자신의 소유이던 미국 휴스턴의 몬트로
즈 지역에 미술관을 설립한 것이 그 시작입니다.

마그리트 미술관 Musée Magritte Museum

벨기에 브뤼셀의 현대 미술관을 2009년 마그리트 미술관으로 개관, 지금은 벨기에의 랜드마크 중 하나로 자리 잡아 매년 30만 명의 방문객을 맞이하고 있습니다. 르네 마그리트의 회화, 구아슈, 조각 외 아카이브 등 230점을 소유하고 있습니다.

구겐하임 미술관
Solomon R. Guggenheim Museum

미국 철강계 부호 동솔로몬 구겐하임이 설립한 미술관입니다. 격자로 배열된 뉴욕의 건물과 다르게 나선형으로 설계되어 예술계의 반대로 16년에 걸쳐 완성되었지만, 현재는 하늘을 열어놓은 듯한 자연 채광과 원형 외관의 장엄함으로 건물 자체가 예술 작품으로 여겨지고 있습니다.

돌로레스 올메도 미술관 Museo Dolores Olmedo

멕시코 사업가 돌로레스 올메도의 컬렉션을 기반으로 한 멕시코시티에 위치한 미술관입니다. 프리다 칼로와 디에고 리베라의 작품 3000여 점 외에도 히스패닉, 식민지, 민속, 현대를 아우르는 예술 작품을 소장하고 있습니다.

LA 카운티 미술관 Los Angeles County Museum of Art

미국 캘리포니아주 로스앤젤레스에 위치한 미국 서부 최대 규모의 미술관입니다. 어번 라이트Urban light로 불리는 아름다운 외관에 뒤지지 않을 만큼 황홀한 10만여 점에 달하는 다문화 소장품이 유명한 곳입니다.

마녀사냥의 전말

엘리자베타 시라니, 〈베아트리체 첸치의 초상화 모작〉

1662년 | 64.5×49cm | 카드보드에 유채 | 이탈리아 로마, 바르베리니 궁전 국립 미술관

　　스탕달 증후군은 감수성이 예민한 사람이 예술 작품을 보면서 정신적 일체감, 격렬한 흥분이나 감흥, 우울, 현기증, 전신 마비 등 각종 증세를 느끼는 것을 일컫는 말입니다. 《적과 흑》으로 알려진 프랑스의 작가 스탕달이 이탈리아의 피렌체 산타크로체 성당에 걸린 귀도 레니Guido Reni의 그림을 보고 겪은 육체적, 정신적 현상에서 비롯되었습니다. 피렌체의 이탈리아식 이름을 따 플로렌스 증후군 이라고도 합니다. 스탕달은 미켈란젤로, 마키아벨리, 갈릴레이의 자취가 깃든 르네상스의 근원지 플로렌스에서 걸작 〈베아트리체 첸치의 초상화〉Portrait of Beatrice Cenci를 보고 걷잡을 수 없이 심장이 뛰고 곧 쓰러질 것 같은 경험을 하게 되는데, 그 충격에서 벗어나기까지 한 달의 시간이 걸렸다고 합니다.

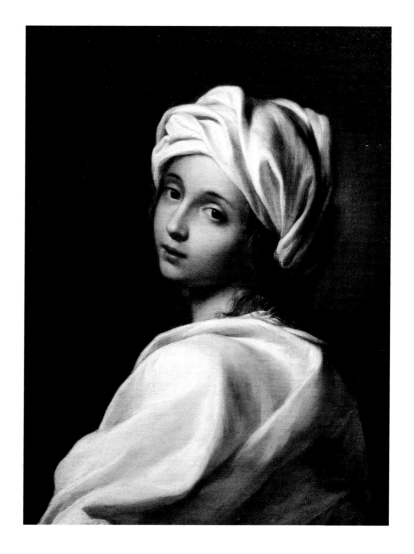

초상화의 주인공 베아트리체 첸치는 환희에 가까운 아름다움
으로 언제나 남성들의 시선을 사로잡았습니다. 일찍 친모를 여의고

친부와 계모, 배다른 형제들과 함께 살았는데, 친부인 프란체스코 첸치는 난봉꾼이었죠. 귀족이라는 사회적 지위와 부를 이용해 부도덕한 행위를 일삼았고, 딸의 육체를 상습적으로 유린하기까지 한 사람의 탈을 쓴 악마였습니다. 이에 분노한 가족들은 베아트리체와 함께 그에게 아편을 먹여 둔기로 죽인 후 높은 곳에서 떨어뜨려 실족사한 것처럼 꾸몄습니다. 하지만 사건을 수사하던 중 의심을 품은 교황 경찰은 가족들을 심문했고, 고문을 견디지 못해 모든 사실을 털어놓은 첸치 일가는 사형으로 몰살됩니다. 가장 어린 남동생만이 사형을 면했지만 가족들이 하나씩 죽어나가는 모습을 지켜봐야만 했죠. 베아트리체는 담담히 죽음을 받아들였습니다. 베아트리체를 죽인 것은 사람을 홀리는 마녀의 아름다움이 아니라, 아버지라는 이름을 가진 짐승이었습니다.

베아트리체의 초상화는 '신성한 귀도'라 불리며 바로크 시대에 명성을 떨친 이탈리아의 화가 귀도 레니가 먼저 그렸습니다. 베아트리체가 사형되기 전 단두대에 섰을 때 몰려든 수많은 사람 속에서 그녀의 처연한 아름다움을 그려냈다고 합니다. 하지만 이번에 소개하는 그림은 귀도 레니의 제자 지오반니 안드레 시라니의 딸 엘리자베타 시라니 Elisabetta Sirani, 1638~1665의 작품입니다. 그녀는 아버지로부터 그림을 전수받았습니다. 귀도 레니가 그린 베아트리체의 모작이지만 원작을 능가하는 몽환적 아름다움의 절정은 스탕달 증후군을 불러일으키기에 충분합니다.

여자 라파엘로라 불리며 차분하고 우아한 색채만큼이나 온화한 성품으로 사랑받은 화가 엘리자베타의 삶은 그림 속 베아트리체의

인생과 묘하게 닮았습니다. 재능이 없던 그녀의 아버지는 돈을 벌기 위해 이른 나이에 화가가 된 엘리자베타를 학대에 가깝게 혹사시키며 작업하게 했고, 그녀의 그림을 팔아 생계를 유지했다고 합니다. 그런 아버지를 몹시 두려워했던 그녀는 스물일곱의 나이에 돌연사했습니다. 우연히 본 귀도 레니의 베아트리체의 초상에서 어쩌면 엘리자베타는 자신의 모습을 마주한 것인지도 모르겠습니다. _K

감상 팁

○ 스탕달이 겪은 착란 현상을 야기한 작품은 〈베아트리체 첸치의 초상화〉가 아니라 조토의 프레스코화 또는 미켈란젤로의 벽화라는 의견이 지배적입니다. 진위 여부에 대한 의견이 분분하지만, 여전히 숨이 멎을 만큼 아름다운 이 작품을 감상하며 스탕달 증후군을 느껴보는 것은 어떨까요?

거친 야수들에 둘러싸인 다비드처럼

앙리 마티스, 〈붉은색의 조화〉

1908년 | 180×220cm | 캔버스에 유채 | 러시아 상트페테르부르크, 예르미타시 미술관

북프랑스 어느 법률사무소의 서기관으로 일하던 스물두 살 청년이 갑작스럽게 맹장염에 걸리지 않았다면, 현대 미술은 지금보다 덜 원색적이었을지도 모릅니다. 경쾌한 색으로 주목받은 화가 앙리 마티스Henri Matisse, 1869~1954는 탄생하지 않았을 테니 말입니다. 청년이 병원에 입원해 있는 동안 아들의 무료함을 달래주기 위해 어머니가 선물한 것은 공교롭게도 물감 상자였습니다. 마티스는 훗날 이 순간을 일종의 파라다이스였다고 표현합니다. 적적한 시간을 보내기 위해 붓을 든 그는 불현듯 자신이 그림 그리기를 좋아한다는 것을 깨달았고, 변호사가 되기를 바랐던 아버지의 바람을 끝내 저버렸습니다. 그는 당시 최고 권위의 미술 학교 파리 보자르에서 수학하고자 했고, 마침내 부모님을 설득합니다. 여기엔 "클래식한 그

림을 그릴 것"이라는 조건이 따랐고, 그는 약속을 지킵니다. 비록 학비와 생활비를 지원받는 기간 동안뿐이었지만 말입니다.

마티스의 초반 그림은 그의 주요 걸작으로 평가받는 작품과는 첨예하게 대조적입니다. 무채색으로 가라앉은 배경과 잘 묘사된 인물, 정갈하게 놓인 정물의 모습은 유명 화가들의 작품을 모작하며 그림을 연구한 듯합니다. 하지만 1905년 파리에서 열린 살롱전에 이와는 전혀 다른 스타일의 작품을 출품합니다. 그러나 대부분의 선구적 예술이 그러했듯 마티스의 작품 역시 대중의 기존 잣대로부터 자유롭지 못했습니다. 자연의 색을 무시한 채 마음대로 물감을

뒤섞은 야수의 울부짖음이라는 혹평을 받았죠. 대중의 미적지근한 반응을 서두로 평론가들의 가혹한 평이 이어졌습니다. 마티스 그리고 그와 같은 생각을 공유한 예술가들이 출품한 작품이 전시된 공간은 르네상스풍 조각상이 있는 방이었습니다. 이를 본 비평가 루이 보셀은 마치 야수들에 둘러싸인 다비드 같다고 조롱했죠. 그렇게 미술사는 포비즘fauvism으로 불리는 예술가들의 떠들썩한 데뷔를 기록합니다. 포비즘의 포브fauve는 프랑스어로 거친 야수를 의미하지만 이름처럼 그들의 예술 세계가 야만적이었던 것은 아닙니다. 오히려 세련된 편이었죠.

〈붉은색의 조화〉Harmony in Red는 1908년 그를 후원한 러시아의 부호 세르게이 시추킨 소유의 저택 주방을 모티프로 그렸습니다. 그림을 지배하는 강렬한 붉은색만큼이나 작품의 제목 역시 직설적입니다. 디저트, 붉은 식당 혹은 붉은 방으로 불리기도 했죠. 평평한 배경은 공간감이 느껴지지 않고 인물 묘사는 단조롭습니다. 창밖으로 보이는 풍경은 방 안의 장식과 이어지는 듯하지만 색감은 가히 대조적입니다. 사물은 본래의 색과 경계를 짐작하기도, 세부적인 디테일을 가늠하기도 어렵습니다. 원시의 그림으로 회귀하는 듯 과감하게 기교를 배제해 세련됨을 넘어 모던함까지 느껴집니다.

작품을 통해 그가 궁극적으로 바란 것은 색의 자유였습니다. 나뭇잎의 초록, 사과의 붉음, 바다의 푸름처럼 고정된 사물의 속박에서 벗어난 색채는 마침내 해방을 맞이한 것 같습니다.

살롱전에 출품한 작품들을 통해 새로운 예술의 가능성을 제시한 마티스는 회화를 구성하는 가장 중요한 요소로 색채를 내세우며

보는 이들의 시선을 붙잡았습니다. 하지만 비슷한 시기에 태동한 다른 예술 운동들 사이에서 주춤하며 더 나아가지는 못했고, 끝내 감상자들의 시선은 흐트러지고 말았습니다. 길지 않은 시간이었지만 회화 장르를 보다 선명하게 각인시킨, 거친 야수들에 둘러싸인 다비드처럼 야수의 제왕으로 기억되는 마티스의 그림입니다. _K

감상 팁

○ 포비즘은 감정을 나타내는 도구로 색을 사용했다는 점에서 고흐, 세잔, 고갱과 같은 화가들이 대표하는 후기 인상주의와 비슷한 선상에 있습니다. 지극히 사적인 인지와 관찰을 통해 사물의 색을 선택한 마티스의 시각으로 작품의 색에 집중해보세요.

바이올린을 연주하는 염소

마르크 샤갈, 〈초록색 얼굴의 바이올린 연주자〉

1923년 | 197.5×108.6cm | 캔버스에 유채 | 미국 뉴욕, 구겐하임 미술관

"저 그림이 걸려 있다니, 놀랍네요."

"샤갈을 좋아하나 봐요?"

"좋아해요. 사랑이 어떤 건지 말해주는 것 같아요. 파란 밤하늘을 둥둥
떠다니는 거요."

"바이올린을 연주하는 염소와 함께 말이죠?"

"물론이죠. 바이올린을 연주하는 염소가 없다면 행복은 행복이 아니에
요."

영화 〈노팅힐〉에서 안나(줄리아 로버츠)와 윌리엄(휴 그랜트)이 주고
받은 대사입니다. 남자의 집에 걸린 샤갈의 그림을 보고 여자는 가
벼운 화두를 건넵니다. 여자의 마지막 대사는 샤갈의 자서전《나의

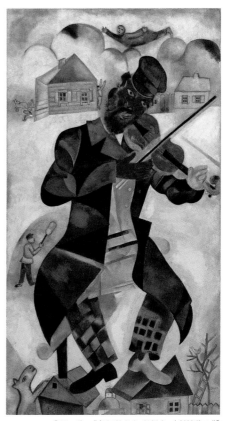

삶》에 쓰인 글귀의 오마주이기도 한데, 영화의 각본을 담당한 리처드 커티스가 샤갈의 팬이라는 사실은 이제 영화 속 남녀 주인공의 관계처럼 더 이상 비밀이 아닙니다.

마르크 샤갈Marc Chagall, 1887~1985이 그린 〈초록색 얼굴의 바이올린 연주자〉The Green Violinist를 볼까요? 뉴턴의 사과도 샤갈의 머리 위

로는 떨어지지 못했을 것입니다. 중력을 거스르는 듯 둥둥 떠다니는 그림 속 음악가는 멀리 보이는 작은 마을을 배경으로 바이올린을 연주하고 있습니다. 이 때문에 샤갈을 잠재의식의 초현실을 표현한 예술가의 범주로 들이기도 하지만, 정작 화가는 작품은 자신의 기억에 근거한다고 말할 뿐입니다.

은유하는 화가이자 무대 미술가, 삽화가, 판화 작가 그리고 시인이었던 샤갈은 그림 역시 한 편의 시처럼 여겨지길 바랐습니다. 그는 러시아 북부의 게토 지역(유럽 전역에 존재한 유대인들의 한정된 거주 지역)에서 태어난 유대인이라는 독특한 배경을 가진 아티스트지만 자신의 종교적 이면이 주목받길 바라지는 않았습니다. 하지만 그의 작품 곳곳에서 고국에 대한 향수와 하시디즘(노래, 점프, 공중제비 등을 하며 기도하고 동물에게 사람의 영혼이 깃든다는 믿음을 지닌, 동유럽에서 시작된 유대교)을 통해 종교에 관한 상징적 시어詩語가 드러나는 건 자연스러운 일일 것입니다.

시대에 쫓기듯 러시아에서 프랑스로 귀화하며 프랑스식 이름 마르크 샤갈Marc Chagall로 개명했지만, 모이셰 샤갈Moishe Shagal로 태어난 본질은 변하지 않았습니다. 꽃과 나무, 마당이 있는 작은 전원 마을 비테프스크에서 자란 그는 작품 속 염소, 나귀와 같은 동물의 모습으로 종교와 고향을 은유합니다. 어린 시절의 그는 가수가 되고 싶었고, 무용수가 되고 싶었습니다. 음악을 통해 신과 교감할 수 있다고 믿었죠. 실제로 바이올린을 배우기도 했는데, 바이올린은 유대 문화의 색채가 강한 악기입니다. 유랑의 역사와 운명을 가진 유대인들에게 바이올린은 이동의 편리성과 율동성을 가진 높은 음

역대의 현악기로 애환의 선율을 표현하는 완벽한 악기였을 것입니다. 세계적인 바이올리니스트 중 3분의 1에 가까운 숫자가 유대인이라는 통계도 눈여겨볼 만합니다.

1964년 브로드웨이에서는 샤갈의 그림을 모티프로 한 뮤지컬 〈지붕 위의 바이올린〉이 초연되었습니다. 그로부터 7년 후에는 영화 제작으로도 이어졌는데, 바이올린 연주자가 등장하는 샤갈의 또 다른 그림 〈죽은 남자〉1908와 무척 흡사한 모습으로 영화 포스터와 오프닝이 연출되었습니다. 영화 속 악사의 실루엣은 기울어진 지붕 위에 아슬아슬하게 서서 바이올린 연주를 이어갑니다. 불어오는 바람 속 균형을 유지하는 것은 전통이라 말하죠.

이와는 다르게 그림 속 초록 얼굴의 바이올리니스트는 변화의 바람에 몸을 맡긴 듯 유영하고 있습니다. 음악적 심상의 날개를 단 듯한 연주자의 모습에서 유대인에게 바이올린은 전통과 고향의 은유를 넘어 낭만적 희망이라는 것을 엿볼 수 있습니다. _ᴋ

감상 팁

○ 영화 〈지붕 위의 바이올린〉에서는 현의 마술사라 불리던 유대인 바이올리니스트 아이작 스턴이 연주를 담당해 나라 없이 유랑하는 민족의 비운이 담긴 선율을 아름답게 그려냈습니다. 아름다운 바이올린 연주와 샤갈의 작품을 스크린 속 한 장면으로 만나볼 수 있는 이 영화를 그림과 함께 감상해보는 것은 어떨까요?

나는 나의 현실을 그린다

프리다 칼로, 〈벨벳 옷을 입은 자화상〉

1926년 | 79.7×60cm | 캔버스에 유채 | 멕시코 멕시코시티, 개인 소장

미간을 따라 이어진 짙은 눈썹, 연갈색 살갗, 윤곽이 도드라지게 하는 마젠타에 가까운 입술 색, 마지막 머리카락 한 올까지도 빗어 넘긴 듯 올림머리를 한 그림 속 여인은 화가의 자화상입니다. 시선을 피하지 않는 눈빛은 여인을 더욱 매혹적으로 만들죠. 프랑스의 시인 앙드레 브르통은 이 여인이 온갖 유혹의 재능을 갖추고 있었다고 기록했습니다. 이 여인은 바로 독일인 아버지와 멕시코인 어머니 사이에서 태어난 근대 예술가로 멕시코의 보물이라 불리는 프리다 칼로Frida Kahlo, 1907~1954입니다.

수십 년이 지난 지금까지도 칼로를 지독하게 따라다니는 키워드는 불행, 고통, 절망입니다. 하지만 어떤 절망스러운 현실도 강렬한 눈빛의 칼로를 삼켜버리지는 못했습니다.

　칼로의 첫 불행은 이르게 찾아옵니다. 여섯 살에 소아마비를 앓으며 왼쪽 다리를 절게 되었고, 그 때문에 강인한 초상화의 모습과는 다르게 체구가 작았습니다. 그녀의 아버지 기예르모 역시 연약한 성품에 간질로 인해 간헐적으로 발작을 일으키곤 했는데, 육체적 고통은 둘만이 공유하는 일종의 동질감이기도 했습니다. 열여덟 살에는 가냘픈 칼로를 산산조각 내는 끔찍한 사고가 그녀의 삶

을 관통합니다. 칼로가 타고 있던 버스가 전차와 충돌하면서 버스의 쇠기둥이 그녀의 배를 통해 옆구리를 지나 질을 뚫고 나왔습니다. 글자 그대로 그녀의 온몸을 관통한 끔찍한 사고였죠. 척추가 부러지고 골반은 조각났습니다. 전차가 행인을 도미노처럼 무너뜨리고 버스와 충돌한 순간 칼로는 그 충격으로 입고 있던 옷이 거의 벗겨진 상태였고, 금색 분가루가 피로 물든 그녀의 헐벗은 몸 위로 흩뿌려져 잔혹동화 같은 장면이 그려졌습니다. 칼로는 이 사건으로 처녀성을 잃었다고 표현합니다. 모두가 죽음을 예상한 수술에서 그녀는 강인한 생명력으로 삶을 이어가게 됩니다. 그리고 가장 고통스러운 그때 붓을 잡았습니다. 고통이 예술이 되는 순간이었습니다.

그림을 그리기 시작한 프리다 칼로는 예술적 동반자 디에고 리베라를 만납니다. 리베라는 멕시코의 사회주의 운동가이자 인정받는 화가였습니다. 칼로는 자신의 그림을 리베라에게 보여주었는데, 〈벨벳 옷을 입은 자화상〉Self-portrait in a Velvet Dress도 그중 하나입니다. 리베라는 한눈에 칼로의 재능과 매력에 매료되었습니다. 칼로의 그림에는 깊이와 자유로움이 있었죠.

리베라와 칼로는 결혼을 했고, 칼로는 다시 유산의 아픔을 겪습니다. 끈질긴 절망에도 그녀는 활기를 잃지 않고 특유의 시니컬한 유머로 슬픔을 극복하며 그림을 그렸습니다. 그중 자화상이 55점으로, 평생에 걸쳐 그린 작품의 3분의 1 정도를 차지합니다.

처음 병상에 누워 자신의 모습을 그린 것을 시작으로 건강이 악화되어 진통제 없이는 그림을 그리지 못하게 되었을 때까지도 작

업을 이어나갔습니다. 프리다 칼로는 서른다섯 번의 수술, 절단된 다리, 평생 가슴을 조였던 철제 깁스를 벗어나 마흔일곱 살에 마침내 죽음으로 고통을 종식시킵니다. 칼로의 작품은 초현실주의로 분류되기도 하지만 그녀는 자신의 현실을 그릴 뿐이라고 말했습니다. 〈벨벳 옷을 입은 자화상〉도 그녀의 현실이 담긴 작품입니다. _κ

감상 팁

○ 고통 없이 프리다 칼로의 그림을 이야기할 수 있을까요. 그녀의 그림은 고통의 메시지를 담고 있지만, 그림은 그녀에게 희망 그 자체였습니다. 고통에서 벗어나 이제는 행복할 프리다 칼로를 생각하며 그림을 감상해보는 것은 어떨까요?

코끼리를 사랑한 비둘기

프리다 칼로, 〈단지 몇 번 찔렀을 뿐〉

1935년 | 48.5×38cm | 금속판에 유채 | 멕시코 멕시코시티, 돌로레스 올메도 미술관

딸에게 청혼한 남자에게 신부의 아버지는 내 딸은 환자이고 명석하지만 아름답지는 않다며 회유했습니다. 프리다 칼로Frida Kahlo, 1907~1954와 디에고 리베라Diego Rivera, 1886~1957의 결혼식에는 신부의 가족 중 아버지 기예르모만 참석했습니다. 격한 성품의 디에고 리베라는 당시 격동적인 역사 속 사회주의 혁명가이자 계몽적 벽화를 작업하던 동시대 미술의 거장이었습니다. 그는 식인귀라는 살벌한 별칭을 가졌는데, 학창 시절 해부학 수업에서 인육을 먹어보았다는 그로테스크한 자랑 때문이기도 하지만 닥치는 대로 애인을 갈아치운 여성 편력에 기인하기도 합니다.

180cm가 훌쩍 넘는 키에 몸무게가 150kg에 가까운 거구의 리베라와 가냘픈 칼로의 모습은 코끼리와 비둘기를 연상케 했습니다.

조소에 가까운 표현이었죠. 칼로는 그를 만난 것이 척추를 부러뜨린 교통사고보다 더 큰 사고라고 표현했습니다. 훗날 비극으로 회자될 이 죽일 놈의 사랑은 그들이 깨닫기도 전에 이미 시작되었습니다.

칼로의 첫사랑은 알레한드로 고메스 아리아스입니다. 하지만 끔찍한 교통사고로 인해 그녀의 육체는 냉소 가득한 고통 속에 갇혔고, 둘의 관계는 서신으로 채워진 추억으로만 남습니다. 사고로 몸을 움직일 수 없어 병상에 누운 채 천장 거울에 비친 자신의 모습을 그리기 시작한 칼로는 당시 국민 화가로 숭상받던 리베라를 만

납니다. 서로의 예술적 영혼에 끌린 둘은 멕시코 근대 예술사 속 전대미문의 커플로 자리 잡았습니다.

두 번의 이혼과 세 번의 결혼 사이 헤아릴 수 없는 애인의 숫자만큼이나 자유분방한 연애를 즐기던 리베라는 칼로와 결혼한 후에도 여전한 식인귀 기질을 드러냅니다. 이에 칼로 역시 다른 남자들을 만나며 외로움을 삼키는 듯했습니다. 섬세한 성품의 사진작가인 니콜라스 머레이의 품에서 위로를 받기도 하고, 일본계 미국인인 조각가 이자무 노구시와 행복한 시간을 보내기도 했습니다. 칼로는 으레 어둡고 반짝이는 눈으로 시선을 끌었고, 전형적인 아름다움은 아니었지만 관능미를 자아내는 그녀의 분위기는 한번 보면 잊을 수 없었습니다. 멕시코로 망명한 러시아의 혁명가 트로츠키 역시 그녀에게 매료되어 농밀한 감정을 주고받기도 했죠. 하지만 리베라의 방탕한 품행을 쫓기에는 충분치 않았습니다.

사고의 후유증으로 칼로의 몸이 온전치 못한 때를 견디지 못한 그의 넘치는 육체적 욕망은 그녀의 동생 크리스티나에게로 향합니다. 당시 칼로가 받은 충격은 〈단지 몇 번 찔렀을 뿐〉A Few Small Nips을 통해 드러납니다. 처참히 살해된 나체의 여성 곁 칼을 든 살인마는 리베라의 얼굴을 하고 있습니다. 술에 취한 남성이 외도한 아내를 칼로 찔러 살해한 후 "판사님, 단지 몇 번 찔렀을 뿐이라고요"라고 말했다는 뉴스를 보고 착안한 작업이기도 합니다. 헝클어진 둘의 관계를 먼저 끊어내고자 한 사람은 리베라였습니다. 괴로워하는 칼로에게 이혼을 제안했죠. 상처 입은 칼로는 그림 작업에 전념했고, 그렇게 그녀는 리베라를 봉인한 듯했습니다.

시간이 흐른 후 리베라가 다시 칼로를 찾아오자 칼로는 그를 받아주었고, 그 후로도 오랜 시간 그의 곁에 머물며 마지막을 맞이합니다. 곧 다가올 결혼기념일을 앞두고 자신의 미래에 펼쳐질 일을 예상이나 한 듯 준비한 선물을 리베라에게 건넸습니다. 코끼리를 사랑한 이유로 상처 입은 비둘기의 마지막 밤은 그렇게 저물었습니다. _ K

감상 팁

○ 이 그림 속 살해된 여성의 얼굴은 리베라와 불륜 관계였던 프리다 칼로의 여동생 크리스티나 칼로의 얼굴과 흡사하다고 합니다. 그녀의 예술을 찬미하는 것이 위로가 될 수 있을지 모르겠습니다. 위로의 찬사를 감상에 녹여볼 뿐입니다.

익숙한 것을 거부하다

르네 마그리트, 〈이미지의 배반: 이것은 파이프가 아니다〉

1929년 | 60.33×81.12cm | 캔버스에 유채 | 미국 로스앤젤레스, LA 카운티 미술관

　르네 마그리트René Magritte, 1898~1967의 그림은 환상적인 분위기로 고정관념을 흔들고 상식을 뒤집습니다. 그림이 주는 낯섦이 기분 나쁘지 않지만, 그림에서 눈을 뗀 후 바라본 세상은 평범한 것 하나 없는 것처럼 느껴집니다. 작품을 통해 그가 말하고자 하는 바는 분명합니다. 평범한 기묘함. 확실한 이미지를 애매모호하게 변환시키는 것이 르네 마그리트 작품의 매력입니다. 화가는 이를 평범한 물건이 소리를 지르게 만드는 것이라 일컬었습니다. 감히 단언컨대 세상에서 가장 평범하지 않은 대답 중 하나일 것입니다.

　헤겔, 베르그송, 하이데거의 철학서를 탐독하며 벨기에 왕립 미술학교에서 수학하던 마그리트는 우연히 이탈리아 화가 조르주 데 키리코의 그림 〈사랑의 노래〉를 접하고 시각적 충격에 사로잡혔습

니다. 그림 속에 사랑 노래의 로맨틱함을 어디에서 찾아야 할지 고민스러운 사물들, 고대 그리스 동상의 두상, 붉은 고무장갑, 녹색 공이 아무런 연관성 없이 놓여 있는 작품이지요. 마그리트는 의도적으로 개연성을 배제한 채 배치된 사물들을 통해 그림이 그림 이외의 것을 이야기할 수 있다는 것을 깨달았습니다.

마그리트가 키리코의 그림을 통해 자연스레 발을 내딛은 곳은 비非현실이 아닌 초超현실입니다. 현실을 뛰어넘는 현상을 표현하고자 했지만, 어쩌면 현실보다 더 현실 같은 이미지를 추구한 것인지도 모릅니다. 이러한 기법을 데페이즈망dépaysement, 낯설게 하기이라 부르는데, 마그리트는 그 안의 다양한 형식 중에서도 익숙한 물건을 이질적인 배경에 배치하거나 공간을 비틀어 확장시키며 현실과 환상의 경계를 혼란스럽게 만드는 방법을 주로 사용했습니다. 잠재의식 혹은 무의식 세계의 이미지들을 현실 세계 이미지들과 나란히 두어 그 경계를 모호하게 만든 것입니다. 이렇게 구성한 작품은 보는 이로 하여금 넌지시 이질감을 불러일으키고, 이질감은 마침내 사물의 실용적 성격을 무너뜨리기에 이릅니다. 이러한 기법은 화가의 독특한 사고방식에 기인한다 생각하지만, 사실 감상자들의 내재된 열망에서도 찾을 수 있다고 화가는 말합니다. 익숙한 것을 익숙하지 않은 상태로 보고 싶어 하는 숨겨진 열망, 공중을 떠다니는 인간의 모습을 보고 싶어 하는 열망 같은 것 말입니다.

〈이미지의 배반〉The Treachery of Images이라는 그림 아래에는 "이것은 파이프가 아니다"Ceci n'est pas une pipe라는 문장이 쓰여 있습니다. 그림의 제목이기도 하고 실로 이미지의 배반이라는 생각이 들게 하

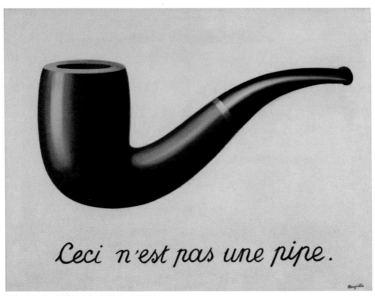

지만, 트릭에 가까운 이 명제는 거짓이 아닙니다. 사실입니다. 우리가 보고 있는 것은 파이프가 그려진 그림이지 파이프 그 자체는 아니라는 것이 화가의 부연 설명인데, 어쩐지 속임수 같지만 참인 명제, 유쾌한 언어 유희입니다.

단어는 사물을 지칭할 뿐 본질을 설명하지 않는다는 이유도 주목할 만합니다. 지금 보고 있는 그림 속 사물이 파이프라고 불리는 이유는 사회적 약속을 기반으로 붙여진 이름이기 때문이라는 것이죠. 사물은 이름을 가지고 있지만 우리가 그보다 적합한 이름을 찾을 수 없는 것은 아니라고 마그리트는 말했습니다.

혹자는 화가가 작품을 통해 제시한 것은 사물의 본질을 주체적

으로 파악하는 것이라고 해석하지만, 그는 자신의 작업을 논리적
으로 해석하는 것을 탐탁지 않아 했다고 알려져 있기도 합니다. 이
미지 해석에 실패하는 것을 내심 만족스러워했다고도 하는데, 결국
마그리트는 작품 속 이미지들이 영원히 답을 찾을 수 없는 수수께
끼로 남길 바랐던 것은 아닐까 싶습니다. _K

감상 팁

○ 마그리트는 사물은 이름을 가지고 있지만 우리가 그보다 더 적합한 이
름을 찾을 수 없는 것은 아니라고 말했습니다. 주변의 사물에 감상자
가 원하는 새로운 이름을 한번 붙여보는 것은 어떨까요?

하늘에서 남자가 비처럼 내려와

르네 마그리트, 〈골콩드〉

1953년 | 80.7×100.6cm | 캔버스에 유채 | 미국 캘리포니아, 메닐 컬렉션

"하늘에서 남자들이 비처럼 내려오네요, 할렐루야." 어느 CCM
의 한 소절 같기도 하지만 미국 가수 제리 할리웰의 첫 솔로 앨범
타이틀곡 'It's Rainning Men'의 후렴구입니다. 애인이 없는 여자들
은 우산을 두고 밖으로 나가 내리는 비에 흠뻑 젖고 싶을 것만 같은
가사네요.

이 노래는 〈골콩드〉Golconde라는 그림에서 영감을 받아 작사했다
고 합니다. 〈골콩드〉는 화가라는 타이틀보다는 철학가 혹은 생각하
는 사람으로 불리기를 바랐던 르네 마그리트René Magritte, 1898~1967의
작품입니다. 그림 속에는 하얀 셔츠에 넥타이, 중절모와 검은 코트
를 입은 신사들이 평범한 건물과 하늘을 배경으로 비가 되어 쏟아
지고 있습니다. 남자의 차림새는 실제 마그리트가 즐겨 입던 스타

일로 자신을 모델 삼아 그렸다고 합니다.

마그리트는 작업을 끝낸 후 제목을 정했습니다. 그의 친구인 시인 루이스 스퀴트네르가 붙여준 그림의 제목 〈골콩드〉는 지금은 폐허가 된 인도 남부의 고대 도시 '골라콘다'Golla Konda를 지칭합니다. 14세기 중반에서 17세기 사이 부유했던 두 왕조의 수도였던 이곳은 12세기에 다이아몬드가 쏟아져 부를 축적하게 되었는데, 그러한 연유로 골콩드는 아직까지 'Mine Wealth'(부의 근원)의 동의어로 사용되고 있습니다. 그림 속 같은 크기로 배치된 신사들을 분리해보면 그들이 이루고 있는 도형의 모습이 다이아몬드인 것도 의도한

우연처럼 느껴집니다. 그는 언제나 작품이 감추고 있는 것은 아무 것도 없다고 말했습니다.

화가로서 명성을 얻기 전 마그리트는 디자인 분야에서 활동했고, 예술로 범위를 넓힌 그의 작품은 한 세기가 지난 오늘에 이르기까지 노래 가사뿐 아니라 광고, 음반, 영화, 애니메이션, 제품 디자인 같은 다양한 산업에 지대한 영향을 끼치며 여전히 대중을 매료시키고 있습니다.

이 그림의 오마주를 찾을 수 있는 가장 유명한 작품으로는 영화 〈매트릭스〉를 손꼽을 수 있습니다. 그림은 〈매트릭스〉 두 번째 시리즈의 빌런, 검은 양복을 입은 스미스들이 선글라스를 쓴 채 비를 맞으며 주인공 네오와 싸우는 장면의 모티프가 되었죠. 비틀스의 '어크로스 더 유니버스'Across the Universe 리메이크 버전을 노래한 루퍼스 웨인라이트의 뮤직비디오 초반 장면에서도 조금은 변형된, 그렇지만 분명하게 반복된 이미지의 흔적을 찾을 수 있습니다.

우리나라에서도 예외는 아닙니다. 신세계백화점은 2005년 본관의 외관 리노베이션을 위한 차양막에 〈골콩드〉를 프린트했는데, 리모델링한 건물보다 그림의 저작권료가 연간 1억 원에 달한다는 사실에 세간의 이목이 집중되었습니다. 지불한 금액에 상응하는 광고 효과를 보아서일까요, 이후 강남점 리모델링 때도 마그리트의 또 다른 그림을 선택합니다.

2009~2010년에는 서울역 맞은편 대우빌딩이 서울스퀘어로 새 단장하면서 건물 전면에 가로 99m, 세로 78m인 초대형 LED 스크린을 설치해 거리 전체를 미술관으로 탈바꿈시켰는데, 이를 통해

전시된 작품 중 하나 역시 〈골콩드〉였습니다. 다른 점이라면 현대 미술의 변화에 걸맞게 미디어 아트로 제작했다는 것이었죠. 중절모를 쓴 신사들이 우산을 쓰고 비처럼 내려오는 멀티미디어 형태의 작품을 기억하는 사람들이 있을 것입니다.

그런데 가로 세로 크기가 겨우 1m밖에 안 되는 작은 그림이 어떻게 전 세계를 매료시킨 걸까요? 그림 속 같은 복장을 한 신사들의 모습에서 몰개성화와 자아 상실을, 닫힌 커튼과 창문을 통해 소통의 부재와 같은 메시지를 읽으며 현대인의 모습을 볼 수 있기 때문이라는 평도 있습니다. 하지만 "골콩드는 경이로운 도시이고 내가 하늘을 부유하는 것 역시 경이일 것이다"라는 마그리트의 말로 미루어보아, 인간의 감춰진 욕망을 자극하기 때문은 아닐까 생각해봅니다. _K

감상 팁

○ 글의 첫 단락에서 언급한 노래는 에두르지 않고 직접적으로 작품을 떠올리게 합니다. 노래와 함께 공감각적으로 그림 감상을 이어가보세요.

신비로운 시의 힘

르네 마그리트, 〈빛의 제국〉

1954년 | 146×114cm | 캔버스에 유채 | 벨기에 브뤼셀, 마그리트 미술관

태양은 바다 위에서 빛나네

온 힘을 다해 빛을 비추었네

태양은 최선을 다해

파도를 부드럽고 반짝이게 만들었네

이건 이상한 일이었어. 왜냐하면,

때는 한밤중이었으니

　　　　　 – '바다코끼리와 목수', 루이스 캐럴,《거울 나라의 앨리스》중에서

르네 마그리트René Magritte, 1898~1967는 〈빛의 제국〉The Empire of Lights
이라는 같은 이름으로 연작을 그렸습니다. 1940년대에 처음 그리
기 시작해 그림 애호가들의 요청과 자신의 기호에 따라 총 27점을

그렸고, 그중 1967년 작은 끝내 완성되지 못한 채 유작으로 남았습니다. 그해 마그리트는 췌장암으로 사망하는데, 죽는 순간까지도 손에서 붓을 놓지 못할 만큼 화가에게 무척 매혹적인 주제였던 것 같습니다.

여기에서 소개할 작품은 1954년 작입니다. 평범해 보이는 공간에 묘한 긴장감이 흐릅니다. 백색 소음마저 느껴지는 듯합니다. 자세히 들여다보면 평범함을 넘어선 기묘함을 감지할 수 있는데, 낮과 밤, 양립할 수 없는 두 공간이 한 화폭에 담겨 있기 때문입니다. 존재할 수 없는 낮과 밤의 동시성이 불러일으키는 긴장감입니다.

수수께끼 같은 마그리트의 그림 속 기법은 '데페이즈망'dépaysement입니다. 직역하자면 '추방'이라는 뜻인데, 단어의 접두사 'De'는 디카페인decaffeinate이나 디톡스detox에서 사용하는 것처럼 '제거'의 의미를 지닙니다. 'paysement'은 paysage(풍경)에서 그 형태를 찾을 수 있는데, 풍경을 제거하거나 추방하는 방식으로 사물을 낯선 공간으로 가져와 현실과 환상의 경계를 모호하게 하고 독특한 분위기를 자아내는 형식입니다. 의역하면 '낯설게 하기', 화가의 말을 빌리자면 사물들로 하여금 "소리 지르게 하기"라 표현할 수 있습니다.

사물을 소리 지르게 만드는 방법 중에는 익숙한 물체를 그와 전혀 상관없는 풍경 속에 고립시키거나, 연관성 없는 두 물체를 우연히 한 공간에서 만나게 하거나, 전혀 다른 두 물체를 결합시키는 방식이 대표적입니다. 물체의 재질, 규모를 변형하기도 하고, 시각적 동음이의어를 만들어내며 언어 유희를 통해 공간을 비틀어 확장시키는 방법도 사용합니다.

여기에서 소개하는 〈빛의 제국〉처럼 패러독스paradox를 사용한 이미지도 데페이즈망의 방법으로 손꼽을 수 있습니다. 화가는 낮과 밤이 공존할 수 없는 수백 가지 이유보다 공존할 수 있는 한 가지 이유에 집중했습니다. 그는 그림에서 표현된 것은 사유가 이루어진 것

이라고 말했습니다. 구체적으로 말하자면 그림 속 대낮의 하늘과 밤의 풍경입니다. 이것은 보는 이의 허를 찌르고 어쩐지 마음을 끄는 힘이 있는데, 화가는 이를 신비로움이자 시의 힘이라 지칭했습니다.

신비로움에 이끌린 아티스트는 마그리트만이 아니었습니다. 독일의 초현실주의를 대표하는 화가 막스 에른스트 역시 '낮과 밤'이라는 주제의 그림을 그렸고, 《초현실주의 선언》을 쓴 프랑스의 시인 앙드레 브르통 역시 "오늘밤에 해가 뜨기만 한다면…"이라는 구절로 시작하는 시를 읊기도 했습니다.

또한 김영하 작가의 소설 《빛의 제국》은 마그리트의 그림에서 모티프를 가져왔습니다. 하나의 민족, 하나의 언어, 하지만 양립할 수 없는 2개의 이념, 남과 북으로 분단된 한국의 모습이 소설의 배경입니다. 철저한 계산으로 그린 작품 속 마그리트의 모습에 반해 즉흥성과 쾌활함이 느껴지며 모순으로 가득 차 있는 세상의 단면 같은 작품입니다.

마그리트의 아내 조제트 베르제도 이 작품에 특별한 애정을 가졌던 것 같습니다. 베르제는 마그리트가 죽고 19년이 지난 뒤 세상을 떠났는데, 죽은 그녀가 발견된 당시 마그리트가 마지막으로 작업하다 미완성으로 남겨놓은 〈빛의 제국〉이 그 모습 그대로 이젤 위에 놓여 있었다고 합니다. _K

감상 팁

○ 가장 기본적인 작품 감상은 일목요연한 설명, 논리적인 해설보다는 지극히 개인적이고 주관적인 데서 시작합니다. "나의 그림에서 중요한 것은 보이는 것보다 생각하게 하는 것이다"라는 마그리트의 말처럼 그림을 본 후 떠오르는 생각에 집중해보세요.

화가별 찾아보기

Collect
05

90일 밤의 미술관

하루 1작품 내 방에서 즐기는 유럽 미술관 투어

1판 1쇄 발행 2020년 11월 2일
1판 9쇄 발행 2023년 4월 15일

지은이 이용규, 권미예, 신기환, 명선아, 이진희
발행인 김태웅
기획편집 정보영, 김유진
디자인 어나더페이퍼 **교정교열** 박성숙
마케팅 총괄 나재승
마케팅 서재욱, 오승수
온라인 마케팅 김철영, 정경선
인터넷 관리 김상규
제작 현대순
총무 윤선미, 안서현, 지이슬
관리 김훈희, 이국희, 김승훈, 최국호
발행처 ㈜동양북스
등록 제2014-000055호
주소 서울시 마포구 동교로22길 14(04030)
구입 문의 전화 (02)337-1737 **팩스** (02)334-6624
내용 문의 전화 (02)337-1734 **이메일** dymg98@naver.com

ISBN 979-11-5768-662-9 03600

이 도서의 국립중앙도서관 출판예정도서목록(CIP)은 서지정보유통지원시스템 홈페이지(http://seoji.nl.go.kr)와 국가자료종합목록시스템(http://www.nl.go.kr/kolisnet)에서 이용하실 수 있습니다.(CIP제어번호:CIP2020043874)